탐험가, 디자이너, 미래를 향한 크리에이티브 리더

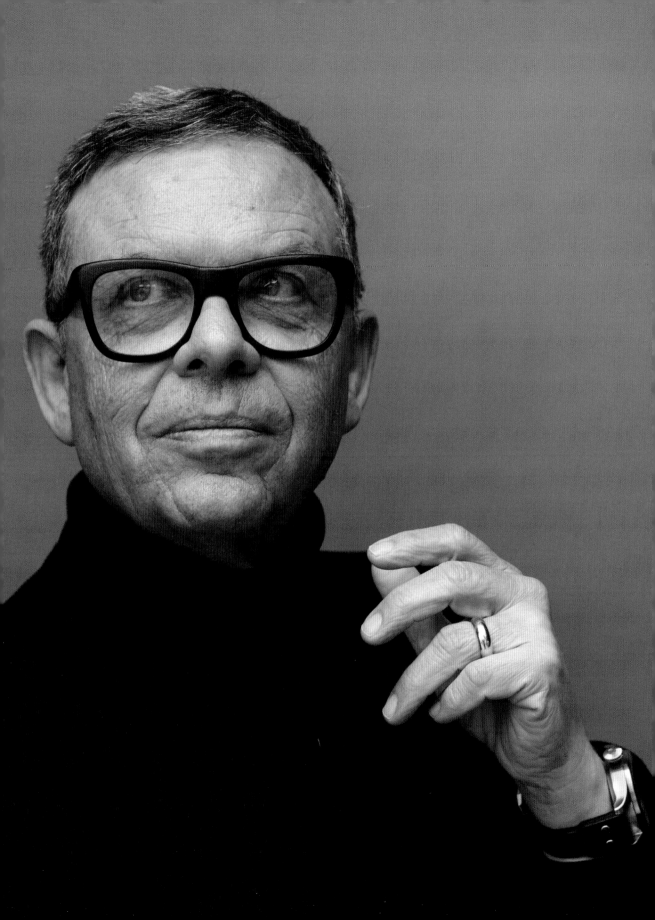

Pet

er Schreyer
Designer,
Artist,
and
Visionary

디자인 너머
피터 슈라이어, 펜 하나로 세상을 만드는 사람들에게

추천의 글

직선의 단순함으로
경계를 뛰어넘다

피터 슈라이어와의 첫 만남은 제가 기아 사장으로 재임하고 있던 2006년으로 거슬러 올라갑니다. 저는 피터와의 짧은 첫 만남에서 그가 뛰어난 디자이너일 뿐 아니라, 사람의 마음을 움직일 수 있는 능력의 소유자이며 기아의 디자인 혁신을 주도할 수 있는 적임자임을 직감했습니다. 당시 피터는 자동차 디자인 분야에서 이미 성공한 저명인사였으므로 고국을 떠나 낯선 한국에서 새로운 시작을 선택한다는 것이 그에게는 상당한 도전이 아니었을까 생각합니다. 하지만 그는 현실에 안주하기보다는 더 큰 성취를 위해 우리와 함께했습니다. 지난 약 15년간의 동행을 통해 현대와 기아의 디자인 철학을 정립하고 두 회사의 브랜드를 한 단계 성장시키는 데 많은 기여를 했습니다.

첫 만남에서 피터가 저에게 건넨 소형차 스케치는 그가 앞으로 펼쳐나갈 디자인의 방향성을 상징적으로 보여준 것이었습니다. 처음 피터의 디자인 철학인 '직선의 단순함 Simplicity of Straight Line'을 접했을 때, 이것이 바로 우리가 지향해야 할 디자인 방향이라는 것을 느낄 수 있었습니다. 모두가 기대했던 것처럼 간결한 직선의 미학을 추구하는 피터의 스타일은 곧 기아의 'K시리즈 신화'를 탄생시켰습니다. '호랑이 코 Tiger Nose'로 대표되는 기아만의 상징이 만들어졌고, 심플한 선들의 아름다운 조화로 언론과 대중들의 커다란 사랑을 받았습니다. 이후에도 피터는 시장에서 주목받는 디자인을 계속해서 선보이며 기아의 턴어라운드를 이끌어낸 일등 공신으로 자신의 능력을 입증하였습니다. 그리고 그의 영향은 비단 자동차 디자인에만 국한되지 않고 기업 문화, 일하는 방식, 고객과의 소통 등 회사 전반에 걸쳐 두루 퍼져 나갔습니다.

이 시기에 생각나는 일화가 하나 있습니다. 새벽 시간 우연히 디자인 스튜디오를 지나가다 어둠의 정적 속에서 홀로 서 있는 피터를 본 적이 있습니다. 그는 자리에 서서 뚫어져라 차를 바라보고 있었는데 무언가를 간절히 찾으려는 사람처럼 완전히 몰입해 있었습니다. 아무도 없는 시간에 홀로 고민하는 그의 모습에서 저는 깊은 감동을 받았으며, 그

러한 노력과 열정이 예술적 영감의 원천이라 믿게 되었습니다. 또한 피터는 아티스트로서 다방면의 예술에도 조예가 높습니다. 그의 과거 여러 작품을 접해보면 그가 영역과 한계를 뛰어넘는 예술가임을 알 수 있습니다. 순수미술 분야에도 상당한 실력을 갖춘 피터는 저의 제안으로 서울에서 개인 미술전을 개최하기도 했으며, 한국적 아름다움에 대한 이해도 깊어 한국의 미를 자신의 디자인에 담아내는 등 끝없이 새로운 영역을 개척하는 모습을 보여주었습니다.

그는 디자인을 넘어 많은 것에 영감을 주는 사람입니다. 우리는 사업 파트너로 첫 인연을 시작했지만, 가정사 같은 개인적인 일들도 함께 공유하는 친밀한 관계를 이어가고 있습니다. 이는 서로에 대한 굳건한 믿음이 있기에 가능한 일입니다. 피터는 훌륭한 성품과 삶에 대한 깊은 철학을 가지고 있어 그와 대화하고 토론하는 것은 언제나 즐겁습니다. 우리는 회사의 미래를 의논하고 여러 분야에 걸쳐 다양한 생각을 자유롭게 이야기합니다. 피터는 우리와 함께한 여정에서 디자이너가 할 수 있는 모든 것을 보여주었습니다. 그의 합류는 현대자동차그룹 변화의 시작이었고, 그 변화는 현재도 진행 중입니다. 피터가 온 뒤 그의 선택을 존중하고 따르는 다양한 분야의 세계적인 인재들이 우리와 한 팀으로 합류해 있습니다. 오랜 기간 저와 함께 어려운 도전에 헌신해온 피터에게 깊은 감사와 경의의 마음을 전하며, 그가 현대자동차그룹에 남긴 유산이 오래도록 이어져 그의 정신을 계승하는 제2, 제3의 피터가 나타나기를 기대해봅니다.

소중한 동료이자 친구인 피터 슈라이어의 도전과 삶이 고스란히 담긴 이 책을 독자 여러분께 기쁜 마음으로 추천합니다. 자신만의 굳건한 철학으로 동서양의 경계를 넘어서는 피터의 인생 이야기에서 여러분도 많은 영감을 받으실 것이라고 확신합니다.

정의선
현대자동차그룹 회장

나는 다가올 미래의
한 부분을 디자인하는
행운을 누렸습니다.
그 과정은 꿈을 좇아
앞으로 나아가는
여정이기도 했습니다.
나를 이끌어온 긴 시간들을
다시금 되돌아봅니다.
나의 철학을 독자 여러분과
나눌 수 있게 되어
영광입니다.

Peter Schreyer

한국어판 서문

나는 다가올 미래의 한 부분을 디자인하는 행운을 누렸습니다. 그 과정은 꿈을 좇아 앞으로 나아가는 여정이기도 했습니다. 이제 이 책을 통해 이곳으로 나를 이끌어온 긴 시간들을 다시금 되돌아봅니다. 나의 감정과 나의 인생, 나의 비전, 나의 길, 나의 철학을 독자 여러분과 나눌 수 있게 되어 영광입니다.

내가 좋은 디자인을 만들었다면, 혹은 디자인 분야에서 성공했다면 그것은 나를 앞으로 나아가게 해주는 동시에 뒤에서 받쳐주는 사람들과 함께했기 때문입니다. 나를 지지해주고 지원해준 분들, 나에게 난제를 던져준 분들, 내가 사랑하는 이들, 내 친구들, 내게 영감을 준 분들, 내 동료들 모두가 이 특별한 모험의 일부였으며, 이들이 없었다면 나는 무엇 하나도 제대로 이루어내지 못했을 겁니다.

현대와 기아의 미래를 디자인하는 일에 초대받은 건 디자이너로서 살아온 내 인생에서 전환점이 된 중요한 사건이었습니다. 그 덕에 내 인생이 바뀌었고, 나는 완전히 새롭고 도전적인 경험을 할 수 있었습니다.

초청을 받아 한국에 온 이후 다른 생각은 아무것도 할 수 없었습니다. 한국의 현대적 역동성과 전통 간의 기막힌 균형과 대비에 매료되어, 내딛는 모든 걸음마다 새롭게 펼쳐지는 모험을 만끽할 뿐이었습니다. 실로 아름다운 여정이었지요.

나는 한국을 사랑합니다. 한국 사람들의 놀라울 정도로 따스한 정을 사랑합니다. 오랫동안 한국의 문화와 생활양식과 음식과 미술과 공예에 대해 많은 것을 배웠고, 한국은 이제 내게 두 번째 고향이 되었습니다.

정의선 회장을 만나 함께 일하게 된 것 또한 영광입니다. 무엇보다, 디자인을 최전선에 놓는 그분의 비전을 공유하게 되어 기뻤습니다. 우리가 함께 일구어낸 모든 성공과 새로운 표준이 형언할 수 없을 만큼 자랑스럽습니다.

나는 **뼛속까지 자동차 디자이너**입니다. 내 앞에 놓인 모든 프로젝트를 기쁜 마음으로 해냈고, 그 과정에서 언제나 꿈을 이루려 노력해왔습니다.

내게 **뿌리**를 주신 모든 분, 내게 날개를 달아주신 모든 분께 감사드립니다.

피터 슈라이어

14
88
142

Pet
T
Ba
T

er Schreyer
ne Explorer
/aria-Korea
ne Designer

탐험가
바이에른에서 한국으로
디자이너

14 T

ne Explorer

탐험가

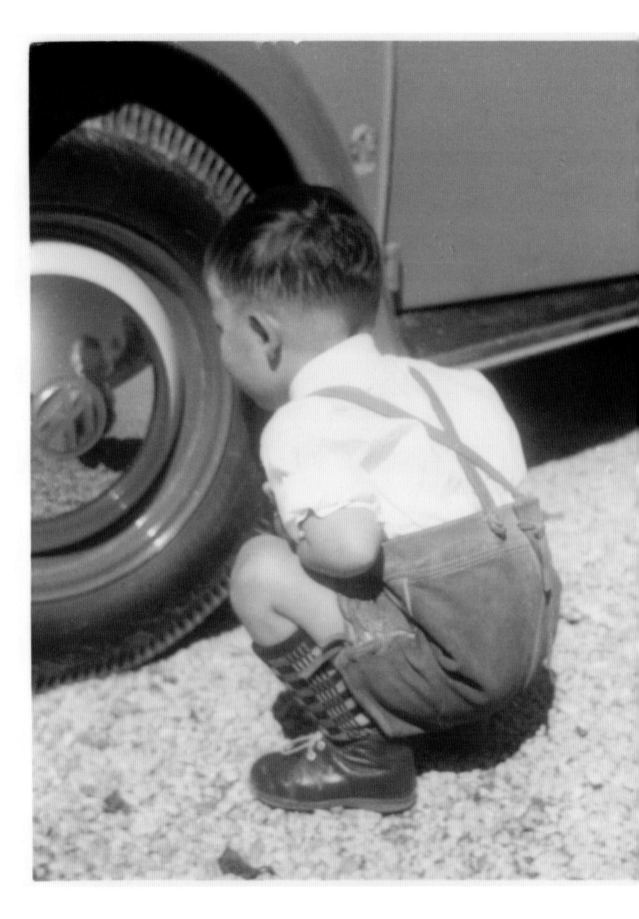

Everything Begins with a Sketch

모든 것은 하나의 스케치에서 시작됐다

1

어린 피터 슈라이어가 폭스바겐 자동차의 휠캡에 비친 자기 모습을 바라보는 장면.

2

피터 슈라이어는 자신의 샤프펜슬 없이는 아무 데도 가지 않는다. 콘셉트를 정확한 말로 표현할 수 없을 때면 종이에 아이디어를 쓱쓱 그려낸다.

2

1958년 여름, 다섯 살짜리 꼬마가 식당에 앉아 있다. 식당을 운영하는 꼬마의 부모는 주방에서 단골손님들을 위해 바이에른 전통 음식을 준비하느라 분주하다. 꼬마는 연필을 집어 들고 식탁에 놓여 있던 주문서 묶음에 뭔가를 그리기 시작한다.

그날 꼬마는 자동차 두 대를 그렸다. 하나는 누가 봐도 트랙터였다. 아이의 부모는 식당을 운영하며 농사일도 겸하고 있었기 때문에 트랙터를 그린 것은 자연스러운 일이었다. 또 하나는 아이의 상상 속에서 튀어나온 창조물이었다. 굴착기가 평판트레일러 위의 불도저 옆에 덤프트럭을 싣는 광경이었다. 이 그림에 매료된 어머니는 주문서 묶음에서 그림을 떼어 "피터가 그린 트레일러 그림Ein Tieflader von Peter gezeichnet"이라는 제목을 붙이고는 "1958년 6월 15일"이라고 날짜까지 표시해두었다.

60년 뒤, 이 스케치는 약간 빛이 바랬지만 놀라울 정도로 좋은 상태로 보관되어 있다. 이 스케치를 그린 꼬마가 아직도 소장하고 있기 때문이다. 스케치의 주인은 바로 피터 슈라이어다.

피터가 어린 시절 그린 이 스케치는 독일 바이에른주의 잉골슈타트와 니더작센주의 볼프스부르크, 미국 캘리포니아주의 자동차 디자인 센터들을 지나 대한민국까지 그를 이끌었다. 아주 어린 시절부터 지금까지, 피터가 걸어온 궤적을 살펴보면 마치 종이에 섬세하게 그린 연필 선처럼 끊임없이 지속되는 어떤 특성을 발견할 수 있다.

피터의 곁에 잠시라도 머물러본다면, 피터의 셔츠나 재킷을 떠나는 법이 없는 물건 하나를 금방 알아볼 수 있을 것이다. 예리한 심이 들어 있는 샤프펜슬이다. 미술과 디자인뿐 아니라 음식과 술, 원예까지 무슨 주제로 대화하건 피터는 언어의 한계를 느낄 때마다 본능적인 몸짓으로 연필을 둥지에서 꺼낸다. 세상으로 나온 연필은 종이라면 어떤 것이건 가리지 않고 그 위에서 신나게 춤을 추기 시작한다. 종이 위에서 머릿속 개념은 이미지로 바뀌고, 놀라울 만큼 선명한 상像이 테이블 위에 놓인다.

목공 장인이자 화가였던 그의 할아버지는 강박적이다 싶게 스케치를 하는 사람이었다. 할아버지는 피터에게 연필의 중요성을 처음 알려준 사람이다. 그 중요성을 재차 강조한 인물은 골프 MK1Golf MK1, 피아트 판다Fiat Panda 등 상징적인 자동차를 무수하게 디자인한 이탈리아의 자동차 디자이너 조르제토 주지아로Giorgetto Giugiaro였다. 성인이 된 피터는 마침내 이 엄청난 대가와 함께 일하게 되었다.

피터는 주지아로가 석고 모형을 세심하게 살피던 광경을 생생히 기억한다.

주지아로는
손에 연필을 들고 있었어요.
자동차 모형을 모든 각도에서
살펴보다 정확히 맞지 않는 선이
보이면 연필을 꺼내
새로운 선을 아주 섬세하게
그리곤 했죠.
'아니야, 여긴 좀 더 이렇게
해야 해'라거나 '저기는 좀 더
빼야 해'라는 말도
곁들여가면서요.
그때부터 나 역시 무얼 그리건
연필만 쓰게 되었어요.

Peter Schreyer

③
피터가 다섯 살 때 그린
자동차 스케치. 어머니가
쓴 글씨가 아래 보인다.
1958년 6월이라는
날짜가 적혀 있다.

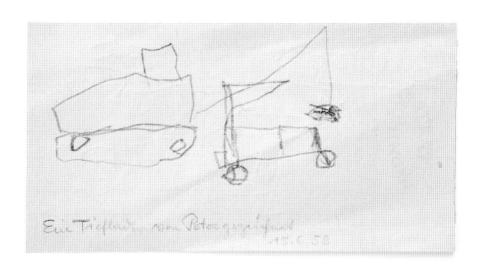

Ein Tiefflieger von Peter gezeichnet. 15.6.58

"당시 주지아로는 손에 연필을 들고 있었어요. 자동차 모형을 모든 각도에서 살펴보다 정확히 맞지 않는 선이 보이면 연필을 꺼내 새로운 선을 아주 섬세하게 그리곤 했죠. '아니야, 여긴 좀 더 이렇게 해야 해'라거나 '저기는 좀 더 빼야 해'라는 말도 곁들여가면서요. 그때부터 나 역시 무얼 그리건 연필만 쓰게 되었어요."

피터의 작업 방식을 좀 더 살펴보면, 스케치가 지닌 최고의 장점 중 하나는 즉흥성이라는 것을 알 수 있다. 피터는 머릿속에 아이디어가 떠오르면 그것이 온전하건 아직 온전한 형태를 갖추지 못했건 즉시 포착해서 재빨리 종이 위에 그려낸다. 그런 다음 계속해서 형태를 발전시키는 것이다. 선을 이런저런 방식으로 바꾸어보기도 하고 흐릿하게 뭉개거나 다른 선을 덧그리기도 한다. 선을 두껍게 강조하거나 선에 색을 입히기도 한다. 그 순간 대충 끄적거려놓은 음표가 형태를 잡아가며 음악으로 흐르기 시작한다.

피터가 남긴 스케치를 대충만 훑어보아도 같은 과정이 늘 되풀이된다는 것을 알 수 있다. 골프4Golf4가 탄생한 유레카의 순간, 기아의 시그니처가 된 '호랑이 코Tiger Nose' 그림을 처음 떠올리던 순간도 마찬가지다. 우리가 매일 거리에서 보는 수많은 로고, 이름, 디자인이 이런 과정을 거쳐 눈에 띄는 생생한 형태를 갖추게 된 것이다.

피터의 스케치 중에는 방금 잠에서 깬 사람이 꿈을 그려놓은 것 같은 것들도 있다. 태블릿과 스타일러스 같은 첨단기기를 쓰며, 디자인도 컴퓨터의 도움 없이는 불가능할 것 같은 시대이지만, 연필은 피터의 연장통에서 여전히 가장 으뜸가는 연장이다.

피터가 가장 좋아하는 뮤지션 중 하나인 프랭크 자파Frank Zappa는 이렇게 말했다.

"컴퓨터는 이야기에 감정을 담지 못해요. 컴퓨터는 정밀한 수학적 설계는 해줄지 모르지만 감정을 표현할 수 있는 '눈썹'은 주지 못하거든요."

연필이야말로 '눈썹'을 그려내는 가장 이상적인 도구다.

스케치의 성격을 생각해보자. 무엇을 표현하려 하건 스케치에는 공통점이 있다. 늘 미완으로 남는다는 것이다. 스케치에서 출발한 디자인은 결국 제도판에서 생산 라인으로 가게 되고, 최종적으로는 강철과 크롬과 가죽으로 만든 자동차라는 형태를 갖추게 된다. 하지만 스케치 자체는 늘 개방적이며 추상적인 미완의 상태로 남아 있다. 완결되지 않는다는 뜻이다. 그런 의미에서 스케치는 영원히 진행 중인 프로젝트다. 동시에 스케치는 그 자체로 나름의 완결성이 있다.

피터의 작업과 그의 삶 사이에는 비슷한 점이 있다. 그의 연필은 수많은 디자인에 생명을 불어넣어 정교한 형태의 자동차를 탄생시켰고, 그중 일부는 고전으로 인정받기에 이르렀다. 그의 스케치 노트는 세계에서 가장 유명한 브랜드를 강화하거나 혁신적으로 바꾸어놓은 아이디어들이 시작된 보고다. 피터가 일군 모든 성취는 스케치에 깃든 영혼으로 이루어진 것이다. 본능과 반복과 인간미로 가득 찬 영혼 말이다.

영감의 원천, 예술가의 공방에서 성장하다

피터 슈라이어의 집은 알프스 산기슭 깊은 곳에 자리 잡고 있다. 바트라이헨할이라는 소도시 근처다. 독일과 오스트리아 국경 근처라 이곳의 길을 지나다 보면 휴대폰 회사에서 보내는 메시지가 시도 때도 없이 울린다. 처음에는 오스트리아에 온 것을 환영하는 메시지다. 그다음은 독일, 다시 오스트리아, 다음은 또 독일이다.

바트라이헨할은 전통에 대한 자부심이 강한 지역이다. 붉은 벽돌로 지은 이곳의 건물들은 전통 소금 제조업의 증거로, 지금도 과거의 현장을 그대로 복원해놓은 곳이 많다. 소금 공장 안에서는 아직도 옛 기계가 가동된다. 산 아래 천연 식염천에서 물을 퍼 올려 소금을 만든다. 물레바퀴가 돌아갈 때마다 울리는 종은 150년 전 소금 광산 광부들이 들었던 것과 똑같은 소리를 낸다. 바트라이헨할을 여행하는 외국인이라면 오래된 술통이 전시된 유서 깊은 양조장이나 광장의 분수에 걸린 문장을 보면서 전형적인 독일 도시라고 생각할 수도 있다. 그러나 바트라이헨할에서는 독일연방공화국의 검정-빨강-노랑 국기는 보기 힘들다. 벽화와 메뉴판 등 도시 곳곳을 장식한 것은 흰색과 파란색으로 이루어진 바이에른주 깃발이다.

바트라이헨할은 그 자체로도 아름다운 도시지만, 도시를 둘러싼 지형이 단연 백미라고 할 수 있다. 어느 방향을 보건 푸른 숲으로 덮인 알프스 봉우리들이 극적인 장관을 펼친다. 봉우리 이름은 호크슈타우펜Hochstaufen, 드라이제셀베르크Dreisesselberg, 운터베르크Unterberg이다. 프리디흐스툴Predigtstuhl도 있다. 이 봉우리는 케이블카로 정상까지 올라갈 수 있다. 1920년에 지어진 케이블카가 아직도 운행 중이다.

피터 슈라이어에게 프리디흐스툴은 산봉우리나 지역 명소, 하이킹이나 스키 코스 이상의 의미가 있다. 이곳은 그의 자부심이 솟아나오는 원천이기 때문이다. 이곳에서 운행

디자인은 언제나
이미 존재하는 것을 바탕으로
새로운 것을 구축해나가는
작업이다.
아무것도 없는 상태에서
뭔가 뽑아낸 다음
'완전히 새로운 것이다'라고
말하기란 불가능하다.

Peter Schreyer

중인 케이블카를 제작한 장인은 바로 피터의 할아버지 게오르크 카멜Georg Kammel이다.

피터의 할아버지는 피터의 부모님 집 근처에서 목공소를 운영했던 목공 장인이자 화가였다. 피터는 할아버지를 떠올리며 이렇게 말했다.

"일요일이면 부모님이 저를 할아버지 댁에 데려다놓곤 했어요. 할머니는 점심을 차려주셨고 전 할아버지와 공방으로 갔죠. 할아버지 댁 바로 건너편에 공방이 있었거든요. 공방이 아주 컸어요. 공방 안에서 지붕까지 만들었으니까요. 연장도 가득했죠. 거대한 제재소라고 해도 될 정도였어요."

피터의 어린 시절을 잠깐 떠나 30년 후인 1978년으로 가보자. 피터는 이제 아우디Audi의 디자인 스튜디오에서 인턴으로 일하고 있다. 근무 첫날 피터는 스튜디오에 할아버지의 공방처럼 활기와 신선한 자극이 넘치는 한편 매우 친숙한 환경이라는 인상을 받는다. 피터는 아우디에 입사한 첫날 이미 알아챘던 것 같다. 어린 시절 익숙했던 소리와 광경에 다시 둘러싸여 자동차 디자인을 평생의 업으로 삼으리라는 자신의 운명을 말이다.

훌륭한 공예 솜씨를 알아보는 피터의 감식안은 분명 할아버지에게서 물려받은 것이었다. 그가 아우디에서 일하던 시절, 공기역학적인 자동차 외장은 하얀 가운을 입은 공학자들이 손으로 그린 것이었다. 이들의 기술은 수년의 경험과 연마의 결실이었다. 피터는 선배들이 작업하는 모습을 경외감에 차서 바라보았다. 최적의 각도와 완벽한 형태를 찾아 수많은 가능성을 고려하다 딱 들어맞는 선을 찾으면 예리하고 섬세하게 갈아놓은 연필로 그 선을 그려내는 모습은 그야말로 경탄을 자아냈다. 피터는 "아우디 선배들이 당시에 그렸던 디자인을 보면 그거야말로 예술 작품이라는 생각이 들 겁니다"라고 단언한다.

톱밥과 페인트와 목공풀 냄새가 밴 할아버지 공방으로 다시 돌아가보자. 피터는 손주에게 줄 장난감을 만드는 할아버지를 보면서 비슷한 경외감을 느꼈다. 피터는 그때를 회고하며 이렇게 말한다.

"할아버지 공방에는 꼭대기에 거대한 바퀴가 달린 기계식 띠톱이 있었어요. 그 띠톱의 위치를 조절해 나무가 딱 맞는 높이에 오도록 하셨어요. 그런 다음 나무를 필요한 크기로 자르고 조각들을 맞추어 형태를 만드셨어요. 자르고 사포로 문지르고 색칠까지 하셨죠. 한나절이면 기가 막힌 장난감 하나를 뚝딱 만들어주셨어요. 저녁에 부모님이 데리러 오시면 할아버지가 만들어주신 장난감을 들고 집으로 갔죠."

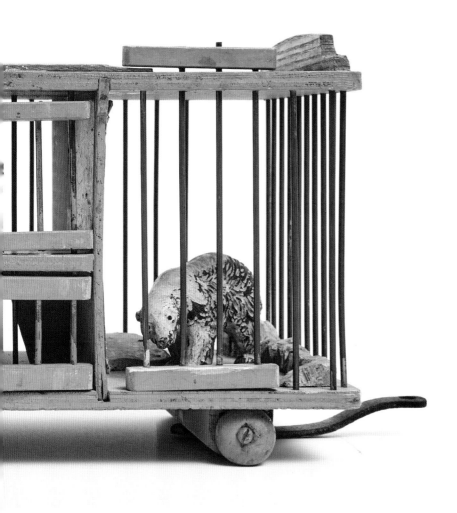

5

피터는 할아버지가 만들어준 장난감들을 아직도 간직하고 있다. 가장 소중한 장난감은 뭐니 뭐니 해도 나무와 금속으로 만든 노란색 야생동물 세트. 기린도 있고 사자와 북극곰도 있다. 하지만 피터가 간직하고 있는 장난감 중, 그의 상상력 넘치는 놀이가 이후 성인이 된 이후의 삶을 형성할 열정으로 발전해나간 과정을 의미심장하게 보여주는 것이 따로 있다. 하나는 글라이더처럼 가볍고 단순한 비행기, 또 하나는 피터가 공방에서 직접 만든 경주용 자동차다. 운전석은 오픈카 형태로 되어 있고 차의 뼈대인 섀시는 호리호리하고 날씬해 1950년대 그랑프리 모델의 전형적인 형태를 연상시킨다. 자동차 코의 끝부분에는 선명하게 칠한 귀엽고 작은 BMW 로고가 달려 있다. 바이에른주의 깃발색인 파란색과 흰색이다.

정상까지 질주하다—산악 자동차 경주

피터 슈라이어의 어린 시절, 바트라이헨할의 산악 자동차 경주 대회는 주민들이 매년 가장 열광하는 스포츠 행사였다. 이 대회는 19세기 말 프랑스에서 시작되었다. 자동차 제조업체들이 개발한 최신 모델이 직선거리 속도뿐 아니라 코너링과 토크(바퀴 회전량—옮긴이)의 성능과 신뢰도 등을 시범적으로 선보이는 기회의 장이었다.

바이에른주에 뻗어 있는 알프스산맥 기슭의 도로들은 U자형으로 급격하게 구부러져 있다. 산악 자동차 경주를 하려고 만들었다고 해도 믿을 수 있을 정도다. 아닌 게 아니라 유럽에서 가장 유명한 산악 자동차 경주 중 하나는 오스트리아 잘츠부르크 근처의 가이스베르크에서 매년 열리는 단거리 경주다. 어린 시절 피터가 자전거를 타고 갈 수 있을 정도로 가까운 거리였다. 이 경기장에서 피터는 자동차 브랜드와 모델에 대한 깊은 인상을 받았다.

당시 자동차 경주의 스타는 포르쉐Porsche였다. 550 스파이더550 Spyder, 카레라 GTLCarrera GTL, 그리고 906 베르크스파이더906 Bergspyder 같은 대표적인 스포츠카들이 산기슭 도로를 날아갈 듯 질주했다. 매끈한 외관에 미세하게 조정된 강력한 엔진을 장착한 멋진 경주용 차들이 관중의 코앞을 쌩 하고 지나갔다. 바트라이헨할 아이들은 손이 닿을 만큼 가까이에서 펼쳐지는 경주를 구경하면서 자동차 경주의 생생한 긴장감을 그대로 느낄 수 있었다. 스릴 만점이었다. 피터는 예전 경주 당일의 분위기를 떠올리며 말했다.

"당시의 자동차 경주는 오늘날과는 딴판이었어요. VIP용 텐트도 따로 없고 손목 밴드 입장권도 없었죠. 친구들과 그냥 가서 선수들이 모여 있는 구역도, 피트(자동차 경주 도중에 급유, 타이어 교체 등을 하는 곳—옮긴이)도, 차량을 준비하는 구역도 마음대로 들어갔어요. 유명한 카레이서 니키 라우다Niki Lauda의 이름이 차에 붙어 있는 걸 본 기억이 나요. 포뮬러 1Formula 1에서 경기를 하기 전이었죠. 편안하고 느슨한 분위기였어요. 아무래도 자동차 경주를 앞두고 있으니 꽤 위험하긴 했지만요."

포르쉐—그중 일부는 아우디에서 피터의 상사였던 페르디난트 피에히Ferdinand Piëch가 디자인을 총괄한 자동차였다—뿐 아니라 BMW와 NSU와 페라리Ferrari와 심지어 재규어 E타입Jaguar E-Type도 경이로웠다. 되돌아보면 첨단 디자인과 공학을 자랑하는 이 축제야말로 피터에게는 더할 나위 없이 훌륭한 첫 자동차 학교였다. 그러나 당시 그에게 이런 행사는 그저 신나는 소풍 같은 것이었다.

④
피터의 할아버지는 솜씨가 뛰어난 장인이었고 피터의 어린 시절 내내 손수 장난감을 만들어주었다. 이 화려한 야생동물 세트는 피터가 지금까지 간직하고 있는 장난감 중 하나다.

⑤
BMW F2를 기반으로 피터가 십 대 시절에 만든 이 모델은 그가 전 세계 어디를 가든 가지고 다니는 물건이다. 영감의 원천이자 행운을 가져다주는 부적이라고 할 수 있다.

Motoring Memories

자동차와 비행에 관한 환상적인 추억

(1) 어린 시절 피터는 날지 못하게 된 퍼시벌 프록터 Percival Proctor 비행기의 동체를 가지고 놀면서 언젠가 조종사가 되어 비행하는 꿈을 꾸곤 했다. 피터는 그 시절의 프로펠러를 아직 갖고 있다.

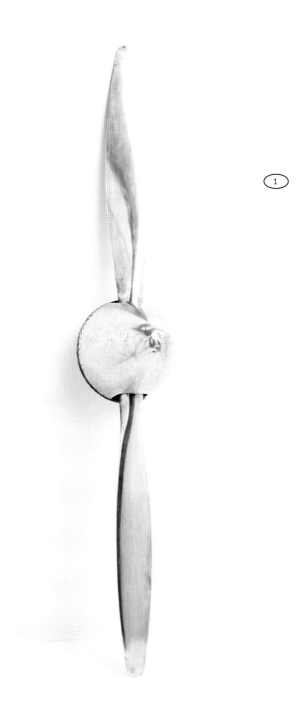

1

어린 시절 부모님이 몰았던 자동차는 추억이 가득한 보물 창고다. 자동차 제조 업체가 붙인 알 듯 말 듯 신비한 이름부터 각 모델의 독특한 냄새와 소리까지, 우리 마음속에는 이 자동차들에 관한 기억이 생생히 남아 있다. 가족이 새 차를 맞아들일 때마다 만끽했던 떨림과 흥분의 기억은 뚜렷이 남아 있다. 피터 슈라이어도 예외가 아니다.

"아버지의 첫 차가 메르세데스 190Mercedes 190이었던 게 기억나요. 그다음에는 오펠Opel 몇 대를 타셨고요. 그런데 이후 아버지가 BMW 1800을 구매하신 거예요. 그야말로 난리가 났죠. 폭스바겐Volkswagen도 아니고 오펠도 아니고 무려 BMW였으니까요."

어린 피터의 가장 큰 자랑거리는 그로부터 2년여 뒤, 피터의 집에 도착했다. 아버지가 막 출시된 BMW 5 시리즈를 주문한 것이다. 깜짝 놀랄 정도로 새로운 디자인의 새 차가 모든 이의 시선을 사로잡은 것은 당연한 일이었다. 특히 슈라이어 가족이 탔던 모델은 피터의 표현으로, 세련미 넘치는 '밝은 라임색'이었다. 새 자가용이 도착하자마자 아버지는 피터를 태우고 시승식을 거행했다. 여유 만만한 속도로 도심을 가로지르는 짜릿한 경험이었다. 당시 바트라이헨할 주민들은 살아오면서 이런 차를 한 번도 본 적 없었을 거라 해도 과장이 아닐 터였다.

피터 슈라이어는 눈에 띄지 않는 차림새로 유명하다. 머리부터 발끝까지 검은색 옷을 입는다. '과시적'이라는 표현은 피터와 가장 거리가 먼 단어라고 할 수 있다. 하지만 밖으로 드러내는 걸 좋아하지 않는 천성에도 불구하고 피터는 통통 튀는 디자인, 이목을 끄는 디자인으로 명망이 자자한 디자이너다. 피터의 아버지가 구입했던 1950년대 초 BMW 5 시리즈 같은 디자인 말이다.

"아우디 TT를 처음 몰았을 때 아버지의 BMW를 탔던 추억이 떠올랐어요. 기아 옵티마Optima(K5)를 타면서도 비슷한 감정을 느꼈죠. 요즘은 기아 스팅어Stinger를 타면서 비슷한 느낌을 받아요. 새로운 것을 보면 감정이 솟구치고 얼굴에 표정이 떠올라요. 말 한마디 없이도 표정으로 '와, 저건 뭐지? 대단해!'라고 이야기하는 거죠."

이러한 피터의 말에는 그의 디자인 취향이 담겨 있다. 피터는 남들보다 일찍 운전을 배웠기 때문에 자동차에 대해서도 일찌감치 감각을 키울 수 있었다. 피터는 열다섯 살 때부터 집 뒤에 있는 밭에서 운전을 시작했고, 열일곱 살 때 면허를 땄다. 부모님 농사일을 도와야 했기 때문이었다. 운전 기술과 지식은 대부분 아버지에게 배웠다. 피터는 특별했던 아버지의 교육법을 잊지 못한다.

"니더바이에른 쪽으로 차를 타고 가는데 아버지가 '자,

이제 네가 해봐라'라고 말씀하시는 거예요. 추월하는 법을 알려주셨죠. '잘 봐, 네 앞에 차가 한 대 있고 반대 방향에서 마지막 차가 올 때 저속 기어로 바꾸고 액셀을 밟는 거야. 맞은편 차가 지나가고 나서 추월하면 되는 거지'."

아버지에게 배운 운전 요령은 전문 강사들에게 수업을 받으면서 더욱 무르익었지만, 그들의 조언은 피터에게 큰 의미가 없었다. 가령 한 강사는 차가 전복되거나 불이 붙었을 때 탈출하기 어려워진다며 안전벨트를 매지 말라고 가르쳤다. 당시 안전벨트 관련 기술의 한계 때문이었을까? 피터의 답은 단호했다. "절대 아니에요. 말도 안 되는 헛소리였죠."

놀라운 모험으로 빛난 하늘

1950년대 바트라이헨할 북쪽 계곡의 아이들에게 가장 신나는 구경거리 중 하나는 머리 위 하늘에서 펼쳐졌다. 숲이 우거진 산등성이를 따라 깊이 들어간 지대에 작은 활주로가 하나 있었는데, 지역 조종사들이 정기적으로 이 활주로를 이용했다. 알프스 산기슭 주변의 상공을 비행하고 막 돌아온 비행기들이었다. 피터 슈라이어에게는 큰 행운이었던 게, 하필 이 활주로, 플루그플라츠 오베르뮐레 Flugplatz Obermühle가 있던 곳이 부모님이 임대한 땅이었다. 가족이 운영하는 식당 바로 뒤편이었다.

머리 위로 솟아오르는 비행기를 묘사하는 피터의 말을 듣다 보면 믿기지 않을 만큼 환상적이다. 어린 시절의 추억에 상상을 마구 덧칠한 게 아닌가 싶을 정도다. 하지만 여전히 그 자리에 건재하고 있는 가스트하우스 오베르뮐레 Gasthaus Obermühle 식당에 가보면 활주로로 이어진 오솔길을 볼 수 있다. 식당 뒤편의 밭을 찍은 위성사진을 보면 비행기 격납고와 활주로의 희미한 흔적도 볼 수 있다.

이 모든 풍경을 문간에서 보고 자랐던 피터는 당연히 아주 어릴 때부터 비행에 관심이 각별했다. 어머니는 피터가 말을 하기 전부터 유모차에 앉아 비행기를 가리키곤 했다고 이야기한다. 너덧 살 무렵부터는 비행기의 모델명까지 꿰고 있었다. 조종사들은 그런 꼬마를 신기하게 여겼다.

"조종사가 갖고 있는 장난감 비행기가 어떤 거냐고 물었어요. '파란 비행기'나 '빨간 비행기'라는 대답을 예상했겠죠. 그런데 내가 '클렘', '파이퍼'라고 모델명을 말한 거예요."

피터는 머지않아 엔진 소리만 듣고도 비행기 모델을 맞힐 정도가 되었다. 모르는 비행기 소리가 들리면 활주로

로 달려나가 비행기 목록에 새로운 항목을 추가하곤 했다.

피터의 갖가지 모험으로 빛나는 유년 시절을 보냈다. 그는 지금도 과거를 돌아보면 자신이 누렸던 것들에 놀란다고 한다.

"조종사들은 비행을 마치면 부모님의 식당에 와서 술을 마시곤 했어요. 전 조종사들과 친해졌죠. 사이가 얼마나 좋았는지 이따금씩 자리가 남으면 저를 비행기에 태워주기도 했어요. 한번은 작은 낙하산을 만들어서 조종사에게 그걸 비행기에서 떨어뜨려줄 수 있는지 물어봤어요. 조종사가 제가 부탁한 곳으로 그걸 날려줬을 때의 감동이란! 그들은 에어쇼도 벌였어요. 우리 집 잔디 위에서 에어쇼가 벌어진 거죠. 정말 굉장했어요."

그의 관심은 모형 비행기에 머물지 않았다.

"부모님은 이륙할 수 없게 된 비행기 동체 하나를 헛간에 챙겨두셨어요. 날개는 없지만 조종석은 그대로 보존되어 있었죠. 그 조종석으로 기어올라가 비행하는 꿈을 꾸며 한참 시간을 보내곤 했어요. 그때의 프로펠러는 지금도 집에서 잘 보이는 곳에 두고 있답니다."

비행에 대한 애정이 깊었던 피터는 훗날 조종사가 되고자 했고, 1983년에는 글라이더 정식 면허를 취득했다.

"비행은 중독적이에요. 처음에는 비행기를 조종할 수 있다는 것만으로도 믿을 수 없을 지경이었죠. 특히 첫 단독 비행은 절대로 잊지 못할 굉장한 경험입니다. 그다음에는 하늘에서만 느낄 수 있는 독특한 기동성을 만끽하게 되죠. 특히 산에서요. 주위에 온통 삼차원 풍경이 펼쳐지는 거죠. 자유를 만끽하는 느낌도 물론 경이롭습니다. 땅을 박차고 날아오르면 갑자기 구름 위로, 물 위로 마음껏 날아다닐 수 있게 되니까요."

경이로운 비행의 순간들

피터가 자동차 디자이너로 일하는 내내 비행은 그에게 영감의 원천이자 자유로운 탈출구가 되어주었다. 아우디와 폭스바겐에 근무하던 시절에는 비행을 통해 동료들과 유대감을 다지는 계기를 마련하기도 했다. 그와 가장 친한 동료는 디자인 총괄인 하르트무트 바르쿠스Hartmut Warkuß, 디자이너 울리히 람멜Ulrich Lammel, 기술개발 담당 마틴 볼케Martin Volke인데, 모두 조종사 면허증 소지자였다. 다들 보잉-스티어맨 모델 75 복엽기를 소유하고 있었다. 개방형 2인 조종석이 달린 복엽기로, 1930년대와 1940년대 군대에서 조종사를 훈련하기 위해 제작한 비행기다. 피터는 이

비행기 대한 관심과 열의에 불타올랐다. 피터는 이 복엽기를 늘 자신이 꿈꾸던 기계라고 생각했다.

비행에 대한 관심을 공유한 덕에 피터는 동료들과 잊을 수 없는 순간들을 만끽할 수 있었다. 어느 여름 저녁 피터와 울리히는 스페인의 세고비아까지 글라이더를 조종해 날아갔다. 소용돌이치는 열 기류를 타고 글라이딩하던 둘은 같은 고도까지 솟구쳐 날아올랐다. 도달한 고도의 기온이 낮은 덕에 대기가 고요해지면서 둘은 완벽하게 합을 맞추어 옛 카스티야 평야지대를 미끄러지듯 날았다. 두 비행기는 날개 끝이 서로 닿을 듯 가까이 붙어서 활공했다.

또 언젠가 피터는 친구와 볼프스부르크에서 저녁 비행을 시작해 베를린 동쪽에 있는 작은 활주로까지 날아갔다. 베를린에 접근하자 둘은 베를린 항공관제탑에 알렉산더 광장의 상징물인 TV 타워를 선회하는 것을 허가해달라고 요청했다. 항공관제사들은 둘의 요청을 들어주었다. 놀랍고도 신나는 경험이었다. 미션 성공에 고무되어 한껏 대담해진 두 조종사는 다음 날 아침 귀항하는 비행 동안 베를린의 템펠호프공항 위로 저공비행을 하겠다고 허가를 요청했다. 이번에도 허가가 떨어졌다. 역사적으로 유명한 활주로 위를 낮게 날면서 피터는 1948년과 1949년 베를린 봉쇄Berlin Blockade 당시 물자를 실어날랐던 공수작전 조종사들을 떠올렸다.

"베를린의 템펠호프공항에서 한 저공비행은 아주 뜻깊은 경험이었어요. 그 공항은 의미 있는 장소거든요. 베를린 봉쇄 때 일명 '공중가교'를 통해 물자를 전달한 역사적 장소니까요. 이제 더 이상 공항이 아니라니(현재 이곳은 공원으로 조성되어 있다-옮긴이) 정말 아쉽죠."

피터가 1993년에서 1994년까지 캘리포니아 폭스바겐 스튜디오에서 일하는 동안에도 하늘을 날 기회는 있었다. 이번에는 로스앤젤레스 외곽에 있는 치노공항에서 출발해 그랜드캐니언을 통과하는 여정이었다. 피터가 P51 머스탱을 타고 하늘을 나는 꿈을 실현한 곳 역시 캘리포니아였다. P51 머스탱은 1인 조종석이 달린 전투기다. 1940년대 공중전의 새로운 기준이 된 비행기라 할 수 있다. 장식 없는 섀시와 조종석의 매끈한 곡선이 특징인 P51 머스탱—미국 정부의 눈에, 현존하는 비행기 중 공기역학을 최대 한도로 끌어올린 비행기로 꼽힌 바 있다—의 디자인은 피터가 훗날 디자인하게 될 몇몇 자동차를 연상시키기도 한다.

The Thrill of Downhill

활강의 스릴

1

비행처럼 스켈레톤
경주는 자유와
역동성으로 피터를
사로잡았다. 사진은
피터의 스켈레톤 썰매.

삶에는
예측할 수 없는 일이
허다하다.
기회는 온다.
어떤 방식으로건
기회에 응하면
기회의 문은 열리고
또 다른 문으로 이어진다.

운도 어느 정도
필요하지만
기회를 알아볼 수 있는
사람이 되는 것이 먼저다.
내가 걸어온 길은
이런 것들이
어우러진 이야기다.

Peter Schreyer

비행은 피터 슈라이어가 고백한 중독 중 가장 오래 지속된 중독이었다. 하지만 피터는 자유롭고 역동적이라면 다른 활동들도 마다하지 않고 금세 빠져들었다. 피터는 어린 시절 겨울이면 친구들과 바트라이헨할 인근에 급조한 피스트(눈을 다져놓은 스키 활강 코스 - 옮긴이)에서 스키를 타며 보냈다. 성인이 된 후에는 패러글라이딩을 하러 같은 산비탈을 자주 찾곤 했다.

그러나 그를 사로잡은 스포츠는 스켈레톤이라는 썰매 경주였다. 스켈레톤은 터보건toboggan이라는 단순한 형태의 썰매에 엎드려 얼음 트랙을 쏜살같이 질주하는 겨울 스포츠다. 썰매 위에 엎드리면 코가 트랙에서 고작 몇 센티미터 떨어진 채로 얼음을 미끄러져 달리게 된다. 스켈레톤 선수들의 속도는 시속 130킬로미터까지 올라가며, 중력가속도가 평소 중력의 5배에 도달하는 만큼 압력도 어마어마하다.

피터가 공포를 불러일으키는 극한의 스릴 때문에 스포츠를 즐긴다는 이야기가 떠돌지만, 피터는 이렇게 항변한다.

"비행기를 조종하거나 패러글라이딩을 하거나 스켈레톤 경주를 하는 모습을 보고 사람들은 내가 위험을 좋아한다고들 하지만, 그게 위험한 활동이라고 생각해본 적이 한 번도 없어요. 그저 내가 하고 싶었던 스포츠일 뿐이고, 그걸 즐기면서 오히려 내가 상황을 통제하고 있다는 느낌을 받습니다. 위험을 감수한다는 건 다른 사람의 손에 자기 생명을 맡기는 짓 같은 거죠. 그래서 번지점프 같은 건 절대 하지 않아요!"

피터가 스켈레톤에 관심을 갖게 된 건 순전히 우연이었다. 어렸을 때 피터는 부모님과 스위스의 장크트모리츠 휴양지로 자주 스키를 타러 가곤 했는데, 묵고 있던 호텔 창문에서 크레스타 런Cresta Run을 보게 되었다. 크레스타 런은 세계에 몇 군데 없는 스켈레톤 전용 경기장이었다. 선수들이 쏜살같이 얼음을 미끄러져 달리는 광경, 스켈레톤 썰매에 뛰어올라 트랙을 빠르게 내려오는 광경은 피터의 야심을 자극하기 충분했다. 하지만 기회가 올 때까지 여러 해를 기다려야 했다.

1980년대 초 아우디에서 일하는 동안 피터는 봅슬레이 경기를 하기 시작했다. 그러면서 자동차 업계 동료 디자이너들과 터보건에 대한 애정을 공유했다. 이 모임에 참가했던 이들의 명단에는 유명하고 영향력이 큰 우리 시대 디자이너들이 망라되어 있다. 데이브 롭Dave Robb, 제이 메이스Jay Mays, 크리스 뱅글Chris Bangle, 롤란트 하일러Roland Heiler, 마틴 스미스Martin Smith, 피터 버트휘슬Peter Birdwhistle, 아킴 스톨츠Achim Storz, 게르트 힐데브란트Gert Hilderbrand 그리고 그레이엄 소프Graham Thorpe까지 모두 피터의 초청을 받아들였고 썰매를 타며 우정을 다졌다.

그들은 스켈레톤보다 시도하기 쉬운 썰매 경기인 1인 루지 경기를 열었다. 하지만 피터는 어린 시절의 야망을 잊은 적이 없었다. 마침내 바트라이헨할 인근의 쾨니히스제Königssee 트랙에서 스켈레톤 체험을 해볼 기회가 오자 피터는 기회를 잡았고 곧바로 매료되었다.

1980년대 내내 피터는 스켈레톤 경기에 참가했고, 국제 대회에 나갈 정도로 실력이 향상되었다. 그는 인스브루크와 빈테르베르크에서 사라예보 대회까지 각종 경기에 참가했다. 그의 경기 전력은 1989년 세계 챔피언십에서 절정을 맞이했다. 스켈레톤 경기의 고향인 장크트모리츠 경기에서 22위를 차지한 것이다.

미니멀하면서도 우아한 썰매, 경기복의 공기역학적 구조, 온몸을 감싸듯 휘감는 삼차원 트랙 등 스켈레톤 경주에는 피터의 미적 감수성을 건드리는 뭔가가 있었다. 타고난 디자이너였던 피터는 스켈레톤 주변의 이미지를 놓치지 않았다. 경기에 출전하는 동안 피터는 늘 자신의 출전 번호를 모아 상자에 보관해두었다. 할아버지가 레고 블록을 모아두라고 만들어준 나무 상자였다. 이 번호표들과 나무 상자는 훗날 피터의 예술 활동 소재가 되어 그의 개인전 때 레디메이드 조각품으로 전시되었다. 피터는 이 번호표에서 영감을 얻어 대규모 회화 작품을 만들기도 했다.

산업디자인? 해보지 뭐!

1975년, 피터 슈라이어는 바트라이헨할에서 독일의 중고등학교 격인 김나지움을 졸업했다. 이미 진로를 정한 친구가 많았지만 피터의 미래는 아직 불확실했다. 알프스 기슭의 시골에서 자라면서 피터는 부지런함, 그림에 관한 재능, 미술과 음악과 비행에 대한 열의를 키워냈다. 그러나 학교를 졸업할 당시, 피터는 학교 성적이 눈에 띄게 좋은 편도 아니었고 인생에서 이루고 싶은 것이 무엇인지 확실하게 정해놓은 상태도 아니었다.

한 가지 선택지는 바트라이헨할에 살면서 가족이 운영하는 식당에서 일하는 것이었다. 피터의 고향과 전통에 대한 애정을 생각하면 자연스러운 선택이었다. 그러나 피터의 표현을 빌리자면 "어떤 본능 같은 것"이 다른 방향으로 피터를 인도했다.

②

3

④

HOUR ☐ ☐
12345

S/on 444444 —
HEAD/N ☐ 444 — ⊙⁑

Com 1
Com 2 RX

13 + 2.5
15 - 5

⑤

ФQTΣDAMAAHMAÜ8ΠΘ

피터가 가장 좋아하는 과목은 미술이었다. 가장 큰 재능을 보인 과목 역시 미술이었다. 미술 교사가 되기 위한 교육을 받는 것은 당연한 수순으로 보였다. 그러나 피터는 교직에 대한 확신이 없었다. 뮌헨의 미술대학에 지원을 했지만 떨어졌다.

뮌헨 응용과학대학교의 산업디자인과 광고 포스터를 본 것은 미술대학에 낙방했을 무렵이었다. 오늘날 '산업디자인'은 영역이 확고한 전문 분야이고, 산업디자이너는 전문직으로 대접받고 있다. 그러나 당시 피터는 산업디자인에 대해 아는 바가 별로 없었다.

"그때는 산업디자인이 뭔지 제대로 알지 못했던 것 같아요. 직업으로 선택할 만한 일이라고는 생각하지 않았으니까요. 하지만 포스터를 보면서 문득 그런 생각이 들었어요. '좋아, 못할 거 뭐 있어? 재밌을 거 같은데'라고 말이지요."

피터는 산업디자인 과정에 지원했고 면접을 보았다. 면접을 보는 동안 산업디자인이 소위 '돈을 잘 버는' 길은 아니라는 것을 알게 됐다. 교수도 "돈을 좀 번다는 디자이너는 극소수뿐이니, 돈을 보고 시작할 일은 아니야"라고 경고할 정도였다. 피터는 굴하지 않고 입학시험을 치러 통과했다. 1975년 9월, 피터는 산업디자인과 학생이 되었다.

"산업디자인과 포스터를 보지 않았더라면 무엇을 했을까요? 누구나 약간의 행운이나 우연이 필요할 때가 있나 봐요. 그런 걸 운명이라고 하는 걸지도 모르죠."

피터는 대학에서 디자이너가 되기 위해 필요한 기초를 쌓았다. 그러나 뮌헨에서의 대학 생활은 그다지 편하지 않았다. 사실 뮌헨은 피터의 집에서 차로 두어 시간 정도 거리에, 이전에도 축제나 콘서트를 보러 자주 방문하던 곳이라 낯선 곳은 아니었으나 정착하기는 쉽지 않았다. 그는 뮌헨에서의 생활을 떠올리며 말한다.

"수중에 돈이 별로 없었어요. 다른 학생들이랑 싼값에 집을 구해 함께 살았죠. 사생활도 없고, 늘 사람들이 드나드는 번잡하고 어수선한 집이었어요. 끔찍했죠."

뮌헨에서의 편치 않은 느낌은 아버지가 돌아가시자 더욱 심해졌다. 학교에 들어간 지 한 달만의 일이었다. 돌연 피터는 선택의 기로에 서게 되었다. 뮌헨에 남아 학업을 계속할 것인가, 집으로 돌아가 식당을 운영해 가족을 부양할 것인가? 결국 학업과 식당 일을 병행하기로 작정했다. 주중에는 뮌헨에서 공부하고 주말에는 가족 농장과 식당에서 생업을 돕기로 한 것이다. 장남의 책임 중 하나였던 식당 일은 그 뒤로도 여러 해 동안 계속했다. 아우디에 입사한 뒤에도 한동안 피터는 식당 일을 병행했다.

뮌헨과 바트라이헨할을 오가며 통학하는 것은 매우

피곤했지만 뮌헨살이도 그다지 편안한 삶은 아니었다. 그러나 어쨌건 산업디자인을 배우며 피터는 디자인의 기초를 파악할 수 있었다.

"뮌헨에서 기초가 되는 것들을 배웠어요. 리서치를 통해 콘셉트를 잡는 일, 그런 다음 디자인을 제작해 발표하는 작업까지, 다양한 단계를 거치며 디자인을 완성하는 법을 배웠습니다."

뮌헨에서 공부하면서 피터가 가장 좋아했던 것은 실제 디자인 과정을 직접 경험해볼 수 있다는 점이었다. 다만 학과 과정의 많은 부분을 차지하는 추상적이고 이론적인 수업은 좌절만 안겨주었다. 일부 강사는 디자이너로서 실력이 부족했고, 진짜 디자인을 배우는 대신 이론적인 강의만 듣는다는 느낌을 받곤 했다.

다소 불만이 있었지만 긍정적인 측면에서 보면, 피터는 학교에서 뛰어난 몇몇 스승을 만날 수 있었다. 그중 한 명은 색채와 다양한 재료 강의를 담당했던 레나테 블로마이어Renate Blomeier였다. 색채와 재료는 피터가 훗날 디자이너로서 특유의 개성을 드러낸 영역이다. 그리고 인상적인 교수가 또 한 명 있었다. 노르베르트 슐라게크Norbert Schlagheck다. 그는 슐라게크 앤드 슐츠 디자인Schlagheck & Schultes Design의 공동 창립자다. 이 회사는 아그파Agfa 카메라의 유명한 빨간색 셔터를 디자인한 회사다.

② 피터의 고향 근처에 있던 공항으로 가는 길을 가리키던 표지판.

③ 피터의 초기 작품 중 아우디 팬텀Phantom 콘셉트. 훗날 아반티시모 Avantissimo와 A8에 영향을 끼친다.

④ 피터의 머릿속에 있는 아이디어를 그린 스케치 더미. 세월이 쌓이면서 피터의 스케치북 또한 쌓여갔다.

⑤ 피터의 스케치와 생각의 편린들.

From Munich to Ingolstadt and Back Again

뮌헨, 잉골슈타트—디자인 철학의 토대를 만든 시절

청년 디자이너 피터 슈라이어. 1980년대 잉골슈타트의 아우디 디자인 센터에서 일하던 당시 찍은 사진. 《아우디 매거진Audi Magazine》에 실렸다

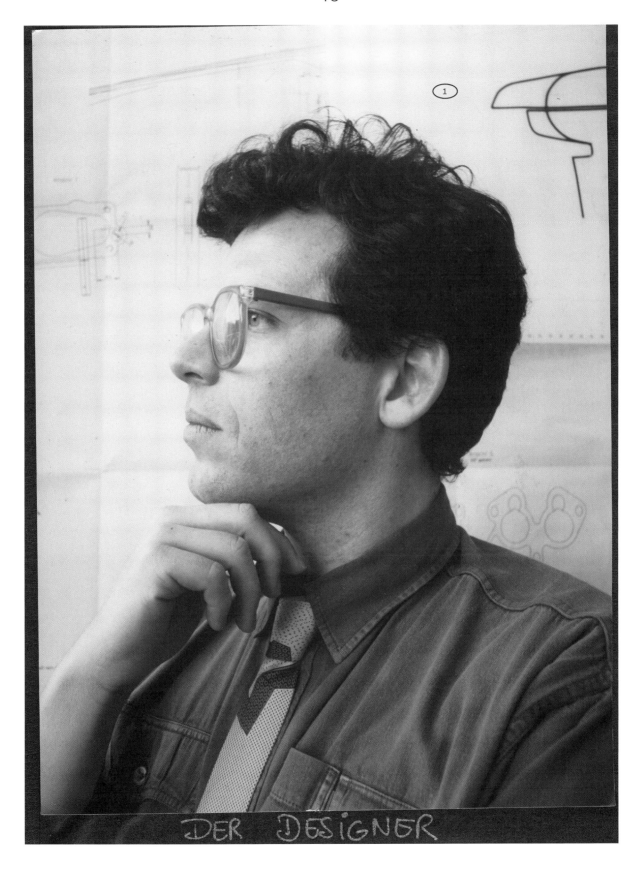

DER DESIGNER

뮌헨에서 산업디자인과 포스터를 본 것이 피터 슈라이어의 이력에서 최초의 결정적 순간이었다면, 두 번째 결정적 순간은 대학 3학년 때 다가왔다. 객원 교수였던 디르크 슈마우저Dirk Schmauser는 당시 아우디의 자동차 인테리어 디자이너였는데, 잉골슈타트에 본사를 둔 아우디의 3개월 인턴십 자리를 제안할 수 있는 지위에 있었다. 하지만 원래 슈마우저 교수가 염두에 둔 학생은 피터가 아니었다.

피터는 두 번째 결정적 순간을 떠올리며 말한다.

"내가 아우디 인턴십을 얻은 것도 운명 덕이었어요. 교수가 염두에 두었던 다른 학생은 잉골슈타트가 뮌헨에서 너무 멀어 인턴 자리를 거절했거든요. 하지만 난 갈 생각이 있었어요. 당시 포르쉐 인턴십에 지원했는데 떨어진 상황이었거든요."

아우디의 인턴십 제안을 받아들이자마자 자동차 디자이너가 된다는 막연한 생각이 갑자기 실현 가능한 일로 다가왔다. 피터는 인턴십을 시작하면서 잔뜩 흥분했지만 한편으로는 두려움도 컸다.

"아우디에 가야 하는데 자동차 디자인에 관해 아는 것이 아무것도 없었어요. 흥분과 열의는 충만해서 당장이라도 뭔가 시작할 수 있는 상태였지만 막상 내 능력에 대해서는 확신이 별로 없는 상태였죠."

피터가 당시 상황을 미리 알 수는 없었지만, 1978년 3월 피터가 인턴십을 시작했을 때 아우디는 중요한 신차 모델을 개발 중이었다. 회사의 운명을 바꾸어놓고 아우디를 세계 최고의 명성을 누리는 자동차 브랜드 중 하나로 만들어줄 모델이었다.

피터는 아우디에서 보낸 첫날을 어제 일처럼 생생히 기억한다.

"맨프레드 셰플러Manfred Scheffler가 정문까지 나와 맞이해주었어요. 당시에는 그분이 누구인 줄 몰랐고 나중에 알게 되었죠. 그가 가장 먼저 한 일은 나를 발표 장소로 데려가는 거였어요. 함께 발표장으로 들어갔는데 그곳에 자동차가 한 대 있었습니다. 하드 모델hard model이라는 건데 플라스틱으로 만든 거였죠. 오리지널 콰트로Quattro의 실물 모델이었어요. 흰색이었죠. 셰플러가 '1~2년이면 신차가 나올 겁니다. 일급비밀이고요. 사륜구동에 220마력입니다'라고 말했어요. 저는 그 차를 바라보면서 혼자 감탄했어요. 와우!"

1978년 아우디의 디자인 팀은 10명이 다였다. 1990년경 피터가 아우디의 디자인 팀 총괄이었을 당시 팀원이 최소 160명이었던 것을 생각하면 아주 작은 팀이었다. 팀원들끼리는 당연히 친밀했고, 새 인턴이 숨을 곳은 어디에

도 없었다. 하지만 피터는 긴밀한 팀 분위기 덕에 자동차 디자인 기술을 신속히 흡수해 실제로 실행할 기회를 얻을 수 있었다.

"팀에서 내 전용 책상과 스케치 패드를 마련해주었어요. 디자이너들이 어떻게 일을 하는지 살펴보기 시작했죠. 그들에게서 타원형 템플릿을 사용하는 법부터 시작해서 다양한 각도와 원근법을 구사하는 법을 배웠습니다."

피터의 인턴십 3개월은 쏜살같이 지나갔다. 그 기간 동안 아우디의 많은 디자이너와 좋은 직무 관계를 맺었다. 팀에는 1980년대 아우디의 성공에 기여한 핵심 인물인 찰리 비토브스키Charly Witowski와 게르트 페펠레Gerd Pfefferle 등 독일 디자이너뿐 아니라 영국 디자이너들도 있었다. 존 헤퍼넌John Heffernan, 마틴 스미스Martin Smith, 피터 버트휘슬Peter Birtwhistle이다. 이 영국인 대표 주자들이야말로 피터의 디자이너 경력이 한 단계 발전하게끔 초석을 놓아준 이들이다. 스미스와 버트휘슬은 둘 다 런던 왕립 예술대학교Royal College of Art, RCA에서 공부했는데, 모교에 기업 후원을 받아 공부할 수 있는 대학원 과정이 있다는 것을 알고 있었다. 스미스는 피터의 재능을 알아보고 디자인 총괄이었던 하르트무트 바르쿠스에게 제안했다. 회사에서 피터를 후원하여 RCA에서 공부를 좀 더 시키자는 제안이었다.

"인턴십이 끝나기 직전에는 떠나는 게 안타까워 울어버릴 지경이었지요. 그런데 바르쿠스가 나를 방으로 불러 런던의 RCA에 가고 싶은지 물었어요. 피터와 마틴이 평소 RCA에서 경험한 것들을 이야기해주었기에 믿기 힘들 만큼 기막힌 기회라는 걸 잘 알고 있었어요. 자랑스러움과 흥분에 터질 것 같은 마음으로 당장 '좋습니다. 가겠습니다'라고 대답했죠. 그러자 바르쿠스는 기간을 얼마나 생각하느냐고 다시 물었고, 나는 1년이라고 대답했어요. 물론 석사 과정을 마치는 데 2년이 걸린다는 것은 알고 있었죠. 하지만 지나치게 많은 걸 요구한다는 인상을 주고 싶지 않았어요."

피터가 잉골슈타트에서 보낸 3개월은 그의 인생과 경력에 중요한 전환점이 되어주었다. 어린 시절 키웠던 자동차와 기동성에 대한 애정이 이제 갈 곳을 찾은 셈이다. 그의 넘치는 에너지, 그리고 긴밀한 팀의 일원이 되고 싶다는 열의가 드디어 자기 자리를 찾았다. 자신의 창의력과 안목과 기술을 결합시킬 수 있는 이상적인 직업을 찾아낸 건 덤이었다.

1978년 8월 인턴십을 마치고 1979년 10월 RCA 석사 과정에 등록해 자동차 디자인 공부를 시작하려면 다시 뮌헨으로 돌아가 대학 졸업장을 따야 했다. 이 시간 동안 피

인턴십이 끝나기 직전에는
떠나는 게 안타까워
울어버릴 지경이었지요.
그런데 바르쿠스가
나를 방으로 불러
런던의 왕립예술대학교에
가고 싶은지 물었어요.

Peter Schreyer

터는 새로운 생활을 향한 기대로 가슴이 벅찼다. 그리고 아우디와 아우디의 디자인 팀과 계속해서 인연을 맺을 방안을 찾아냈다. 피터는 날렵한 쐐기형 2인승 자동차인 자신의 피아트 X1/9Fiat X1/9를 타고 이탈리아 토리노에서 열리는 모터쇼를 보러 간 것이다. 그곳에서 피터는 아우디 대표단을 만났고, 새로운 이탈리아 콘셉트카를 보고 경탄을 금치 못했다. 뮌헨의 대학으로 돌아온 피터는 아우디의 시팅 벅seating buck(자동차의 공간감과 시야, 트렁크 스페이스룸, 레그룸 등을 확인할 수 있는 장비 – 옮긴이)을 토대로 졸업 프로젝트를 준비했다. 친구인 볼프강 비르츠Wolfgang Wirtz와 협업으로 제작한 자동차 인테리어를 졸업 프로젝트로 제출할 심산이었다.

"볼프강에게만 RCA에 갈 예정이라고 말해주었어요. 런던으로 이사 갈 때까지 몇 달밖에 시간이 없었기 때문에 졸업 프로젝트를 아주 빨리 끝내야 했는데 볼프강이 같이 작업하는 데 동의해주었죠."

볼프강은 피터가 RCA에 간다는 소식을 직접 들은 유일한 친구였지만 이 기쁜 소식은 그에서 끝날 리 없었다. 볼프강은 친구들과 바트라이헨할의 가족들에게 피터의 대학원 입학 소식을 신나게 퍼뜨렸다. 피터는 "짜릿한 이야깃거리긴 했죠. 산골 촌놈이 런던에 간다는 얘기잖아요. 나조차도 믿을 수가 없었다니까요"라고 그때를 회상한다.

운명의 런던행－왕립예술대학교

1979년 런던 왕립예술대학교에 등록하기 전 피터가 런던에 가본 것은 딱 한 번뿐이었다. 1972년 여름 유럽 배낭여행 중이었다. 런던 여행은 별 감흥 없이 시시했다. 오히려 크림Cream이나 롤링 스톤스the Rolling Stones 같은 영국 밴드에 대한 애정 덕에 막연히 갖고 있던 영국에 대한 좋은 감정만 망가뜨린 경험이었다.

"무전여행에 가까운 배낭여행이라 텐트와 배낭을 지고 다녔어요. 빅토리아 역에 도착해 사람들에게 가장 가까운 야영지가 어디냐고 묻고 다녔죠. 물론 우린 비웃음거리만 됐죠. 텐트를 칠 곳을 찾긴 했어요. 수정궁 근처였죠. 런던에 대한 인상이 별로 좋진 않았어요. 사실 다시는 런던에 가는 일이 없으리라 혼자 다짐까지 했었죠."

7년 뒤, 피터의 두 번째 런던행 이야기를 들어보자. 이제 런던은 과거와 딴판인 도시로 변해 있었다. 1974년 광부 파업과 관련된 단전 사건, 1976년 펑크록의 등장, 1979년 마거릿 대처가 이끄는 보수당의 승리 등 여러 굵직한 사건

들로 인해 1970년대 초 글램록 분위기를 풍기던 런던은 역
사의 뒤안길로 사라진 듯 보였다. 영국 전체의 문화적 상황
은 더 가혹해졌고, 이상주의적 경향과는 거리가 멀어졌다.
하지만 RCA라는 기회를 얻게 된 피터에게 런던은 따뜻하
고 안온한 곳으로 느껴졌다.

　"전과는 완전히 다른 느낌이었어요. 런던에서 지내게
되어 자랑스러웠고 도착한 첫날부터 맘에 들었죠."

　피터는 슈테판 질라프Stefan Sielaff에게도 RCA에서
공부하라고 격려해주었다. 질라프는 1984년 아우디에 인
턴으로 합류하여 2006년 아우디의 디자인 총괄이 된 인물
이다. 피터와 마찬가지로 독일 바이에른 출신인 질라프는
당시 독일의 분위기가 런던과 사뭇 달랐다는 이야기를 전
한다.

　"1980년대의 독일은 아직 편협한 사회였어요. 영국
처럼 개방적이고 국제적인 분위기는 근처에도 못 갔죠. 특
히 각국에서 온 다양한 사람들을 만날 수 있는 런던의 분위
기를 따라가기에는 턱없이 부족했죠. 런던에는 온갖 패션이
존재했고 음악계도 역동적이었어요. 완전히 다른 행성 같
았죠. 피터는 계속해서 내게 런던에 가야 한다고 말했어요.
RCA에 가면 정신이 번쩍 날 만큼 매료될 거라면서요."

　피터가 RCA에서 보낸 시간은 뮌헨에서 대체로 실망
스럽게 보낸 대학 생활을 보상해줄 만큼 탁월했다. 런던의
새로운 환경에서 전문 교수들과 초빙 강사들에게 배울 수
있었다. 교수진에는 산업디자인의 전설적 거장이 된 프랑스
계 미국인 레이먼드 로위Raymond Loewy도 있었다. 당시는
의욕과 열정으로 똘똘 뭉친 동기들 사이에서 지낼 수 있는
소중한 기회이기도 했다. 동기 중에는 아킴 스톨츠, 게르트
힐데브란트, 토니 해터Tony Hatter, 키스 라이더Keith Ryder,
핑키 라이Pinky Lai, 크리스 버드Chris Bird 등 장차 성공적인
자동차 디자이너가 될 인물이 즐비했다.

　RCA에서 다른 과 학생들과 교류하는 것도 피터에게
큰 즐거움 중 하나였다. 캠퍼스에 팽배했던 학제간 교류 열
풍 덕이었다.

　"RCA에서는 대부분의 과목 강의를 한 건물에서 했어
요. 직물 관련 학과의 수업에 들어갈 수도 있고 가구 디자이
너들이 무엇을 하는지도 볼 수 있었죠. 심지어 유리공예도
있었어요. 다들 원하는 것은 마음껏 할 수 있는 자유로운 분
위기였죠. 한번은 인체 그림을 그리는 수업에 들어갔어요.
이따금씩 회화 수업도 듣곤 했죠. 유화물감 냄새라도 맡으
려고요."

　피터는 RCA에서 회화에 대한 애정을 다시 키울 수 있
었다.

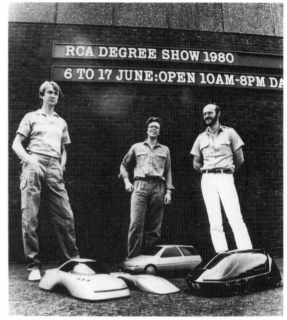

写真左からJ.シュトルツ、P.シュライヤー、G.V.ヒルデブラント.
From left: J.Storz, P.Schreyer, G.V.Hildebrand.

피터 슈라이어(중앙)
와 동급생들. 아킴
스톨츠(왼쪽)과 게르트
힐데프란트(오른쪽). 런던
RCA에서.

"RCA에는 창의성 넘치는 부류가 참 많았어요. 예술학교에서나 볼 수 있는 사람들이었죠. 한 여학생은 늘 미키마우스 변장을 하고 다녔어요. RCA에 다니던 대부분의 학생들과 비교하면 나를 비롯한 자동차 디자이너들은 심하게 고지식해 보일 정도였다니까요."

피터는 짜릿하고 생동감 넘치는 사교의 장 역시 경험했다. 한집에 같이 살던 게르트 힐데브란트뿐 아니라 토니 해터와 같이 축구 경기를 보러 다녔고, 런던 전역에서 열렸던 피아니스트 매코이 타이너McCoy Tyner, 베이시스트 잭 브루스Jack Bruce, 전설적인 밴드의 리더 알렉시스 코너Alexis Korner 등 재즈와 블루스 뮤지션의 콘서트에도 갔다. 첼시 크루즈Chelsea Cruise에도 갔는데, 매달 열혈 자동차 마니아들이 빈티지 자동차와 개조 차량을 가지고 런던 최고의 패션 거리인 킹스로드에 모이는 자유분방한 이벤트였다. 피터는 그때를 떠올리며 고개를 흔든다.

"정말 난리도 아니었어요. 모든 자동차가 길에 나란히 서 있고, 로터리에서 '도넛 묘기burning donut(자동차를 빙글빙글 돌려 도넛 모양으로 만들면서 타이어 마찰로 연기까지 내뿜는 행위로, 자동차 경주 승리를 축하하는 의식으로 시작되었다-옮긴이)'를 부린 다음 배터시 공원 쪽으로 다리를 넘어 사라지는 거죠. 경찰이 이들을 쫓아다니느라 미칠 지경이었을 거예요."

마음 맞는 또래 친구들, 많은 것을 배울 수 있는 창조적인 분위기는 피터가 성공할 수 있는 이상적인 조건이었다. 이 기세를 타고 피터는 자동차 그래픽 디자인Automotive Graphic Design 경연 대회에 나갔다. 산업 및 소비용품 기업인 3M이 주관한 대회였고, 피터의 작품은 3등을 차지했다. 연말 프로젝트로는 폭스바겐의 골프 크기 정도 되는 소형 자동차를 구상해 모델을 제작했다. 슬라이딩 도어와 뒤쪽 창문을 크게 키우고 틀을 없애는 랩어라운드wraparound 방식을 도입한 혁신적인 디자인 모델이었다.

아우디는 피터의 RCA 학업을 경제적으로 후원했지만 그렇다고 고용까지 보장한 것은 아니었다. 따라서 피터는 두 상사, 하르트무트 바르쿠스와 페르디난트 피에히에게 깊은 인상을 남길 마지막 프로젝트를 보여줘야 한다는 압박을 느꼈다. 바르쿠스와 피에히는 당시 아우디의 기술개발부 수장이었다. 다행히 피터는 전문 자동차 디자이너에게 꼭 필요한 상반되는 두 가지 자질, 즉 창의성을 끝까지 밀어붙이는 예술가의 역량과 제품 제작에 긴요한 실용성 사이의 균형감을 갖추고 있었다. 1년 안에 석사 학위를 마쳐야 하기 때문에 모델 역시 1년 안에 제작해야 했다. 대부분의 학생들이 2년을 공부하는 만큼, 빠른 시간 내에 모델을 제작하느라 분투했지만 결국 프로젝트는 대성공이었다. 피터의 자동차 모델은 1981년 《카 스타일링 쿼털리Car Styling Quarterly》등 여러 디자인 잡지에 대서특필되었다.

피터는 이제 예전에 자신이 만든 모델을 중요한 디자인 작품으로 대하기보다는 옛 사진첩을 들추듯 바라본다.

"옛날에 만든 모델을 버린 적은 없어요. 장모님의 창고에 보관했죠. 약간 퇴색되긴 했어도 훼손된 건 아니에요. 하지만 테이프가 벗겨져나가고 있죠. 얼마간은 괜찮았던 모델입니다. 하지만 유리 진열장에 전시할 생각은 딱히 없어요."

걸작이건 아니건 당시 피터가 만든 모델은 바라던 결과를 냈다. 아우디 경영진은 피터의 작품에 깊은 인상을 받았고 피터에게 입사를 제안했다. 자동차 디자이너로서 따낸 최초의 정규직 계약이었다. 당시 그가 받은 월급은 3200마르크 정도였다. 오늘날의 가치로 환산하면 1400달러 정도다.

RCA에서 1년을 보내는 동안 피터는 공부에 집중했고 인성 면에서도 성장했다. 피터는 이 시절의 경험을 통해 경력 면에서 성장할 수 있는 이상적인 발판을 얻었다. 아닌 게 아니라 이 시기에 형성된 피터의 어떤 성격은 지금까지도 영향력을 끼치고 있다. 피터가 최초의 예술 작품을 구매한 것도 RCA의 졸업 전시회 때였다. 그때 샀던 조각품은 아우디에서 받은 첫 월급보다 비쌌다. 이 값비싼 흉상 조각은 장차 피터에게 큰 즐거움과 창작의 자양분이 되어줄 수많은 수집품 중 첫 작품이었다.

RCA의 졸업 전시회 때 피터가 팸플릿에 썼던 문구도 생각해볼 만하다.

"에너지와 자원의 유한성과 감소 추세, 교통 혼잡도의 증가, 안전 의식의 성장, 인체공학적 관심의 증대 같은 요인들이 모두 자동차의 외양 및 내부 디자인에 영향을 끼칠 것이다."

이 문구는 자동차 업계와 피터가 창조하려는 자동차에 대한 명석한 개관이었다. 40년이 지난 지금도 이 문구는 자동차 디자이너들이 마주한 도전의 핵심으로서 여전히 유효하다.

Vorsprung Durch Audi

아우디를 통해 진보하다

아우디 콰트로
스파이더의 차체 넘버.
1991년 프랑크푸르트
오토쇼에서 첫선을
보였다.

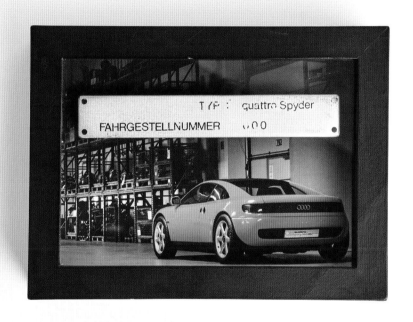

영국의 음악 프로듀서 브라이언 이노Brian Eno는 '시니우스 scenius'라는 신조어를 만들었다. 시니우스는 '풍토가 만드는 천재'라는 뜻이다. 재능 있는 개인들이 동시대 비슷한 장소에 모일 때 나타나는 집단지성과 폭발적인 창의력을 설명하기 위해 만든 말이다. 이노는 이러한 천재들을 일컬어 "집단지성이며… 새롭고 탁월한 사유와 작품을 탄생시키는 아이디어의 전체 생태계"라고 표현했다. 1980년 피터 슈라이어가 아우디 디자인 스튜디오에 입사해 정식 디자이너로 일을 시작했을 때 마주한 환경을 정확히 묘사하는 표현으로 시니우스 만한 것이 없다. 아우디의 디자인 팀은 규모는 작았지만 디자인계의 신진 스타로 가득찬 곳이었다. 마틴 스미스, 피터 버트휘슬, 존 헤퍼넌, 제이 메이스, 데이브 롭은 자동차 디자인이 걸어온 지난 40년의 역사를 아는 사람이라면 누구나 금세 알아볼 유명인들이다.

"환상적인 디자이너들이 가득한 곳으로 들어가면서 잔뜩 주눅이 들었죠. 하지만 스미스와 버트휘슬과 헤퍼넌은 인턴십을 할 때부터 알고 있어 많은 도움이 되었어요. 제이 메이스는 다른 디자이너들과는 배경이 완전히 다른 인물이었어요. 오클라호마의 농장에서 자랐거든요. 참 좋은 사람이었어요. 데이브 롭과는 말 그대로 같은 날 일을 시작했기 때문에 늘 공통점이 많았고 친한 친구가 되었죠."

아우디 디자인 팀에 동기부여가 된 요인 하나는 당시 자동차 업계에서 아우디의 위상이 낮았다는 점이다. 아우디는 보수적인 디자인으로 유명했다. 판매 실적은 경쟁사인 BMW와 메르세데스보다 처져 있었다. 콰트로는 아직 나오기 전이었고, 브랜드를 살릴 다른 혁신적인 모델—가령 공기역학적 디자인을 한껏 구현한 아우디 100 C3, 그리고 섀시 전체에 아연 도금을 한 아우디 80 B3—은 아직 제도판을 떠나지 못한 단계였다. 그러나 하르트무트 바르쿠스가 직접 감독하고 페르디난트 피에히의 더 큰 비전에 맞추어 일을 해나가는 과정에서 아우디가 올바른 방향을 향하고 있다는 것은 누가 봐도 자명한 사실이었다.

피터도 순순히 인정하고 나섰다.

"우리 가족도 BMW를 몰긴 했죠. 게다가 RCA에 다니던 시절에도 아우디가 매력적인 차를 만드는 것으로 유명한 기업은 아니었습니다. 하지만 아우디에서 근무한 첫날부터 흥분되더군요. 전문가들이 포진해 있는 디자인 환경에서 일을 한다는 사실만으로도 약속의 땅에 도달한 것 같았어요. 다른 디자이너들에게서 배운 것이 정말 많았습니다. 다들 함께 멋진 경험도 공유할 수 있었고요."

잊을 수 없는 경험 중 하나는 피터가 회사 일로 첫 출장을 갔던 1981년의 일이다. 물론 이 일을 겪을 당시에도

멋지다고 생각한 건 아니다.

"데이브 롭이랑 잉골슈타트의 회사부터 운전해서 프랑스에 있는 모형 제작 회사에 가던 중이었어요. 아우디 100의 프로토타입prototype(디자인과 설계 과정을 마치고 대량생산에 들어가기 전에 시험적으로 만드는 자동차 – 옮긴이) 제작 일 때문이었죠. 가던 중 차에 기름을 넣어야 했는데, 그때는 프랑스어로 'gazole'이 '휘발유'가 아니라 '디젤'을 뜻한다는 걸 몰랐죠. 결국 차에 휘발유 대신 디젤을 채웠어요. 물론 차는 고장 났고요. 시트로엥 픽업트럭으로 견인해야 했어요. 둘 다 '이제 해고구나' 확신했죠."

또 하나의 사건은 프랑스–독일 국경에서 터졌다. 모형을 갖고 돌아오던 피터와 데이브는 차를 갓길에 세우고 트렁크에 있는 클레이 모델이 뭔지 해명해야 했다. 잉골슈타트로 돌아온 뒤에도 해고는 없었다. 하지만 그 이후 쭉 두 사람은 그 프로토타입을 자기들만의 은어로 불렀다.

"하베 디 에레Habe die Ehre!"

이는 바이에른 지방에서 만날 때 쓰는 인사말로, "이제 안녕을 고해야지"라는 뜻이기도 하다.

아우디는 피터에게 작은 과제부터 맡겼다. 당시 개발 중이던 아우디 80 아반트Avant와 100 모델의 휠 커버 같은 외부의 세부 디자인이 피터가 맡은 일이었다. 당시 자동차 업계에서는 공기역학 테스트 분야의 많은 기술이 수십 년 동안 큰 변화 없이 유지되고 있었다. 오늘날에는 소프트웨어를 이용하면 디자인 결과를 예상할 수 있지만, 1980년대 초반에는 더 힘든 공정이 필요했다. 다 지나고 이제 와서 하는 생각이지만 피터는 아날로그 시대에 수련기를 보내서 다행이라고 생각한다.

"당시에는 선 하나를 바꾸고 싶으면 그 선에서 나온 다른 선들까지 죄다 바꿔야 했어요. 그 일을 하얀 가운을 입은 전문가들이 거대한 테이블에서 죄다 손으로 했지요. 그때는 테이프드로잉도 했어요. 검은색 테이프로 실물 크기의 차를 거대한 보드에 붙여 가며 전체 그림을 그리는 거죠. 테이프드로잉을 하면 비율을 파악할 수 있거든요. 그 과정을 통해 차가 완벽한 모습이 될 때까지 눈으로 조정하는 법을 습득했어요. 그런 다음 테이프드로잉을 기준으로 실제 모델을 만들게 되죠. 요즘은 모두 컴퓨터로 작업을 합니다. 모형도 데이터에서 만드니 일이 전보다 백배는 빨라졌어요. 속도는 빨라졌지만 뭔가 잃은 느낌입니다. 유화물감으로 그림을 그리는 것과 아이패드에 이미지를 그리는 것의 차이라고 해야 할까요."

피터가 자동차 내부 디자인을 처음 시작했을 때도 손으로 모형을 만들었다. 심지어 송풍구처럼 작은 부분도 모

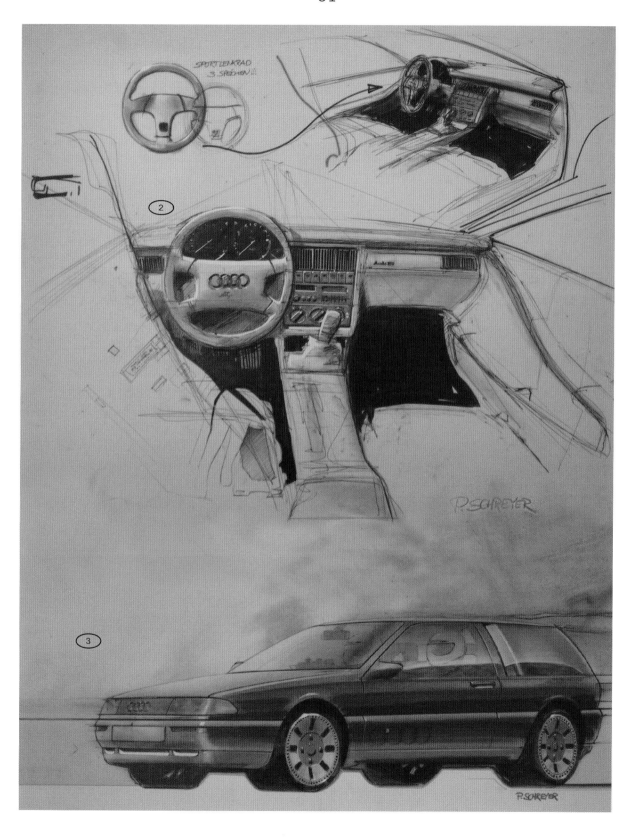

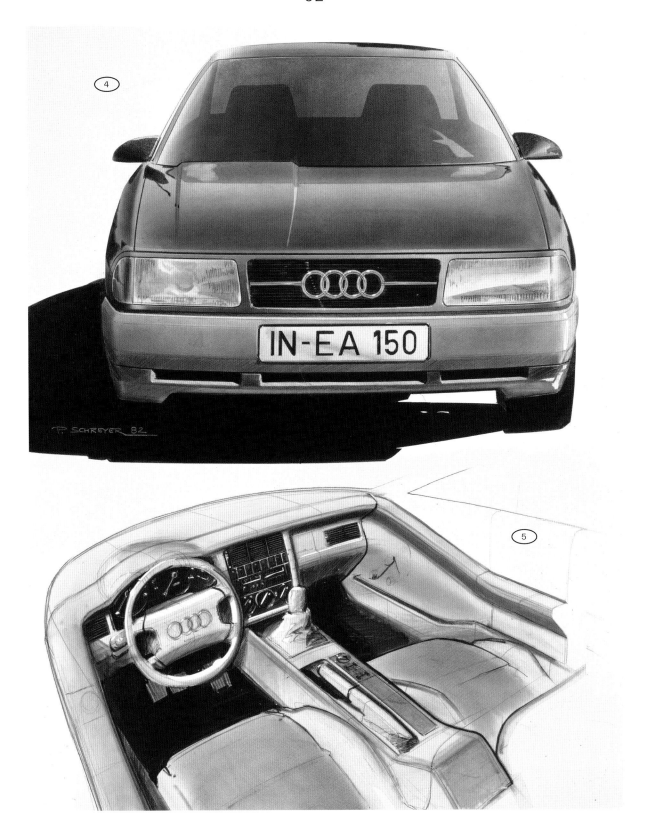

델 제작부에 그림을 제공하면 1~2주 후에 아름답게 제작한 나무 모형으로 돌아오곤 했다. 할아버지가 공방에서 만들어 주셨던 장난감처럼 말이다.

자동차 외관 작업은 자동차 업계에서 가장 대표적인 명소들을 일부나마 방문해볼 수 있는 스릴 만점의 기회를 제공했다.

"전통적인 풍동wind tunnel(자동차 등 운송체의 주위를 흐르는 공기의 유동과 유사한 환경을 만들어 운송체를 실험하는 장치 – 옮긴이)을 통해 프로토타입 차량을 시험하곤 했어요. 귀스타브 에펠Gustave Eiffel이 설계한 연구실인 파리 공기역학 실험실Laboratoire Aérodynamique과 바티스타 파리나 Battista Farina가 만든 자동차 회사인 이탈리아의 피닌파리나Pininfarina 풍동 장치를 보러 갔죠. 피닌파리나에 있는 풍동 장치는 중앙에 어마어마한 소용돌이를 일으키는 프로펠러가 달린 웅장한 구조물이었어요. 그런 곳에 직접 들어가 보면 그 공간이 지나온 역사를 실감할 수 있어요. 유서 깊은 성당에 들어가는 것 같죠."

1980년대 아우디는 디자인에 관해 계속해서 전통적인 접근법을 쓰고 있었다. 그러니 당시 아우디의 슬로건이 '기술을 통한 진보Vorsprung durch Technik'였다는 사실은 다소 아이러니하다. 그렇다고 이 슬로건이 전적으로 마케팅만을 위한 것이거나 과장이었다는 뜻은 아니다. 공학적 혁신은 아우디 진보 과정의 핵심이었다. 특히 도로 주행용 차량에 상시 사륜구동 변속기를 장착한다는 아이디어는 콰트로에서 처음 실현된, 주목할 만한 진보였다. 아우디 변혁의 또 하나 핵심 요인은 페르디난트 피에히의 리더십이었다. 피에히는 페르디난트 포르쉐Ferdinand Porsche의 손자였지만 엔지니어이기도 했다. 가문에서 물려받은 자동차 관련 지식의 유산뿐 아니라 기술적 전문성까지 두루 갖춘 피에히는 젊은 디자이너에게는 엄격한 작업 감독이자 만만찮은 첫 상사였다.

피터는 피에히의 리더십에 대해 다음과 같이 말한다.

"피에히는 디자이너들에게 도달할 수 없을 것만 같은 목표를 설정해 내놓았습니다. 하지만 그런 높은 목표 덕에 디자이너들은 도전 정신을 갖고 목표를 향해 조금씩 전진할 수 있었어요. 피에히는 자신이 보기에 노력이 부족한 디자이너, 혹은 자기 프로젝트를 잘 알고 통제하는 척하지만 실제로는 자신이 뭘 하는지 모르는 직원들을 봐주는 법이 없었어요. 하지만 실제로 문제가 있을 경우에는 피에히를 납득시킬 수 있었죠. 합리적인 방식으로 접근만 한다면 말입니다."

피터가 아우디에서 근무했던 몇 년의 세월은 일종의 수습 기간으로 볼 수 있다. 그러던 그에게 1983년, 절호의 기회가 찾아왔다. 바르쿠스가 아우디 80의 인테리어가 마음에 들지 않아 피터에게 새 디자인을 제시하라고 지시한 것이다. 피터는 'BMW를 타는 가족' 출신이어서 자동차 업계의 표준에 대해 잘 알고 있었다.

"당시 누구나 인정하는 인테리어의 모범은 BMW였어요. BMW 인테리어는 모든 요소가 견고하고 강했죠. 기어 스틱은 짧았고 콘솔은 넓으면서도 높았어요. 파워가 있다는 느낌을 주는 디자인이었죠. BMW의 장점은 후륜구동이라는 점이었어요. 아우디는 사륜구동이었죠. 엔진이 더 앞에 있었고 좌석도 앞쪽으로 쏠려 있었어요. 크고 넓은 콘솔은 만들 수 없다는 뜻이죠. 하지만 콘솔의 한계를 극복해 항공기 조종석처럼 통합된 느낌으로 내부를 디자인하고 싶었어요. 처음으로 디자인을 발표한 날은 절대로 잊지 못해요. 피에히가 내 디자인을 채택했거든요. 'BMW보다 낫군'이라는 말과 함께요. 난 그저 '아아!' 하고 짧게 소리를 냈어요. 실은 안도감과 기쁨이 뒤섞인 탄성이었죠."

피터는 가족사와 비행에 대한 열정을 토대로 이 시점에 자신만의 원칙을 세우고 적용했다. 즉 "내가 갖고 싶은 물건을 디자인하는 것"을 목표로 삼은 것이다. 피터는 처음으로 아우디의 주력 자동차 모델에 결정적인 기여를 했다. 그가 디자인한 아우디 80의 인테리어는 1986년 모델부터 지속적으로 채택되고 있으며, 아우디가 오늘날도 사용하고 있는 디자인 언어의 한 전형이 되었다.

② 아우디 A80 B3의 실내 디자인 스케치. 운전자가 보는 방향에서 그린 그림.

③ 아우디 80 B3의 외장 스케치. 1980년대 초.

④ 아우디 80 B3의 전면 스케치.

⑤ 아우디 A80 B3의 실내. 피터가 만든 실내 디자인 중 최초로 양산된 것이다.

Work, Friendship, Family

일과 우정 그리고 가족

아킴 스톨츠, 피터
슈라이어, 피터 라다커
Peter Radacher가
사우스엔드온시에서
고향을 향해 비행하기
직전의 모습.
RCA 졸업 후.

수년 동안 피터는 주말마다 가족이 운영하는 식당 일을 도우러 바트라이헨할로 돌아갔다. 아우디에서 직장 생활을 시작한 이후에도 변하지 않았던 생활 패턴이다. 주말 동안 이 신참 디자이너는 또 한 가지 특산품을 개발했다. 바로 디저트다. 그는 완벽한 스트루들(과일이나 치즈 등을 얇은 밀가루 반죽에 싸서 구운 과자류 – 옮긴이)을 구워 내놓는 데 많은 시간을 쏟아부었다. 린처토르테와 케제쿠헨, 치즈케이크를 독일식으로 해석한 케이크였다.

독일식 치즈케이크인 케제쿠헨은 미국식 치즈케이크와 세 가지 면에서 다르다. 첫째, 파이에 들어가는 필링, 일명 속을 크림치즈로 만들지 않고 쿼크quark라고 불리는, 독일에서 인기 있는 부드러운 커드치즈를 쓴다. 여기에 달걀 거품과 밀가루를 섞어 가볍고 거친 식감을 낸다. 둘째, 케이크 아래 쪽 베이스 부분은 그레이엄 크래커를 부수어 쓰지 않고 파삭파삭한 페이스트리를 쓴다. 셋째, 진짜 케제쿠헨에는 치즈 필링에 건포도를 넣어 식감을 추가해야 한다.

세 번째 특징인 건포도는 독일에서 논쟁거리다. '건포도를 넣을 것인가, 말 것인가?' 그것이 문제다. 하지만 피터는 확신에 차 말한다.

"케제쿠헨에는 건포도가 꼭 들어가야 해요. 건포도가 없으면 식감이 너무 일차원적이거든요. 맛에 재미를 주려면 씹는 맛을 추가해야 합니다. 바트라이헨할 식당에서 일하는 내내 치즈케이크 수백 개를 구웠고 난 항상 내가 좋아하는 식으로 만들었어요. 건포도를 넣은 거죠."

조금 더 깊게 들어가보면 피터가 케제쿠헨을 반드는 방식은 디자인에 접근하는 방식과 유사하다.

"뭔가 디자인을 할 때는 늘 내가 이런 물건이면 좋겠다고 생각하는 것을 원하는 방식으로 디자인해요. 내가 직접 쓰고 싶은 대로 말이죠. 자동차 외장일 경우 자동차를 탄 모습이 '이러이러했으면 좋겠다'라고 생각하는 대로 디자인하죠. 미니밴은 별로 타고 싶지 않지만 설사 미니밴이라 해도 마찬가지입니다. 차량 내부 디자인도 똑같아요. 내부가 내게 잘 어울리는 정장이나 꼭 맞는 장갑처럼 느껴지게끔 만들고 싶어요. 자동차 업계에서 일하는 내내 '내가 원하는 모습이 되도록 만든다'는 원칙을 고수했어요. 무엇이 됐건 내 기대를 충족시키고 내가 좋다고 느끼면 다른 사람들도 같은 느낌을 갖게 되리라는 감이 늘 있었거든요."

이러한 태도를 "원하는 물건을 만들라"라는 말로 요약해볼 수 있을 것이다. 피터의 케제쿠헨 이야기가 낯설지 않다면 '치즈케이크 원칙'이라고 해도 좋다.

일과 우정

피터 슈라이어는 철저히 '사회적' 인간이다. 그의 사회성은 일을 대하는 그의 태도 내내 드러난다. 피터는 늘 동료들과 강력한 유대 관계를 맺었고, 직무와 관련된 그의 인간관계는 대개 친밀한 우정으로 발전해나간다는 것은 주목할 만하다. 피터에게 일은 곧 그 자신이자 아주 내밀한 문제다. 이러한 태도는 아우디에서 인턴십을 할 때부터 현재 기아와 현대에서 맡고 있는 역할과 직무에 이르기까지, 그의 이력을 풍성하게 만들어준 자산이었다.

피터에게 특히 중요한 우정은 일에서 시작되었다. 각별하게 발전한 우정의 예로, 피터와 울리히 람멜Ulrich Lammel—그의 친구들에게는 '울리Ulli'라는 이름으로 알려져 있다—사이를 들 수 있다. 자동차 디자이너인 울리히 역시 피터처럼 바이에른에서 성장해 RCA에서 공부했다. 1983년 아우디에서 만난 두 사람은 즉시 서로를 알아보았다. 성장 배경이 비슷할 뿐 아니라 비행에 대한 애정이 있는 것도 같았고, 건조하기로 악명 높은 바이에른식 유머 감각 역시 공유하고 있었기 때문이다.

피터는 뮌헨과 잘츠부르크 사이에 펼쳐져 있던 그림 같은 킴제 호수 위로 울리와 비행한 추억을 간직하고 있다. 아름답고 화창하기 이를 데 없는 날이었다. 둘은 저 아래 희미하게 반짝이는 호수에서 노니는 수백 척의 배를 보았다. 울리는 창공에서 아래쪽을 내려다보며 심각하게 말했다. 조롱이나 놀리는 기색이라고는 찾아볼 수 없는 어조였다.

"하루 종일 저 아래에서 배나 타야 하다니, 저 사람들 참 안됐지."

1993년 피터와 울리는 폭스바겐의 외장 디자인 팀과 실내 디자인 팀을 각각 이끌게 되었다. 피터는 외장 디자인 팀 총괄, 울리는 실내 디자인 팀 총괄이 된 것이다.

"그 무렵 우리는 친구가 된 지 10년이나 되었는데도 서로를 늘 성으로 불렀어요. 마치 옛 농부들 같았죠."

서로만 알아들을 수 있는 농담을 할 정도로 친밀했던 두 사람은 기막힌 콤비를 이루었다. 이들이 얼마나 탁월하게 역할과 요구에 부합했으며 창의성으로 세간의 이목을 끌었는지 쉽게 상상할 수 있을 것이다.

울리히 람멜은 2008년 53세의 나이로 세상을 떠났다. 피터는 친구를 잃은 슬픔에 가슴 아파했다. 2012년 그는 절친한 벗이자 동료였던 울리히를 추모하기 위해 거대한 크기의 초상화를 그렸다. 유화물감과 아크릴로, 울리가 늘 짓고 있던 진지하고도 웃음기 없는 표정을 포착한 것이다. 피터는 친구의 웃음기 없는 표정을 따스하고 편안한 내면을

동료들은 서로에게
도전이 되어야 해요.
사안을 너무 사적으로 볼
필요도 없고, 경력에 대한
야심이 일을 방해하게
두어서도 안 됩니다.
비전을 공유하려면
꼭 필요한 태도죠.

Peter Schreyer

숨기는 아이러니한 가면으로 이해했다. 울리의 따뜻하고 격의 없는 품성은 피터와 일하는 내내 무수한 시련의 순간들마다 큰 도움을 주었다.

피터는 울리를 회상하며 말한다.

"우리는 스스로를 거의 비밀 첩자로 여겼어요. 겉으로는 산업디자이너지만 내면에는 예술가의 기질이 숨어 있다는 것을 알아보았죠. '정장을 차려입은 보헤미안' 같다고 할까요. 게다가 울리는 어떤 상황에서도 유머를 구사하는 멋진 친구였어요. 우리의 아이디어가 반대에 부딪힐 때조차도 그는 유머를 잃지 않았죠."

유머와 공감 능력을 직무에 도입하는 것이 중요한 만큼 인간적인 면모 또한 피터의 창작에서 빠질 수 없는 중요한 요소다. 피터는 성품이 훌륭한 이들이 가까운 관계를 맺으며 일하는 환경, 그리고 때로는 충돌하는 아이디어들을 자유롭게 표현하되 그 목적이 출세가 아니라 가능한 최상의 결과를 내려는 것인 환경에서 최고의 성과를 내는 부류의 사람이다.

피터가 말하는 팀 성공의 비결은 다음과 같다.

"동료들은 서로에게 도전이 되어야 해요. 사안을 너무 사적으로 볼 필요도 없고, 경력에 대한 야심이 일을 방해하게 두어서도 안 됩니다. 비전을 공유하려면 꼭 필요한 태도죠."

이러한 그의 철학을 염두에 두면 피터가 가장 소중히 여기는 상이 개인에게 주는 상이 아니라 팀이 받은 상이라는 사실이 십분 수긍이 간다. 1999년 그가 통솔하는 아우디 디자인 팀은 '올해의 레드닷 디자인 팀Red Dot Design Team of the Year'으로 선정되었다.

"정말 감격스러운 순간이었어요. 버스 두 대를 빌려 모두 함께 잉골슈타트에서 에센의 시상식장에 갔어요. 팀 전원을 무대에 올라가도록 하려고 말이죠."

피터가 일하는 방식을 가장 잘 이해하는 사람을 한 명만 꼽으라면 단연 그레고리 기욤Gregory Guillaume이다. 현재 기아 디자인 팀 수석인 기욤은 피터와 30년 동안 관계를 유지해왔다. 이들의 경력은 아우디에서 폭스바겐을 거쳐 기아까지, 놀라울 정도로 유사한 경로를 따른다.

기욤은 피터와의 추억을 다음과 같이 말한다.

"피터의 팀에 합류했을 때 가장 먼저 한 일은 함께 나가서 스테레오 오디오와 에스프레소 머신을 사서 스튜디오로 들어온 것이었어요. 절대 못 잊을 추억입니다. 대개 처음 업무 환경으로 들어가면 모든 게 진지하고 경직되어 있으리라 예상하잖아요. 하지만 피터는 일하는 환경이 편안해야 한다는 철학이 확고하죠. 피터의 이런 태도 때문에 얼마나

오래, 얼마나 열심히 일하느냐가 문제가 되거나 스트레스가 된 적은 결코 없어요. 늘 즐기면서 일할 수 있었어요."

로물루스 로스트Romulus Rost 또한 기욤의 말을 확인해준다. 로스트는 현재 폭스바겐의 스페셜 프로젝트 총괄이다. 그는 수년간 폭스바겐에서 피터와 동료로 지냈다.

"아우디에서 처음 만난 사람이 피터였어요. 내 면접관이었거든요. 그 후 난 금세 피터의 이너 서클 일원이 되었죠. 무슨 말이냐고요? 피터는 뛰어난 베이스 주자인데 난 기타를 연주하기 때문에 함께 음악을 연주하곤 했거든요. 둘 다 마일스 데이비스와 프랭크 자파의 음악을 즐겨 들었어요. 심지어 다른 동료와 함께 그림도 그렸어요. 우리는 금방 친구가 되었죠. 회사에서 이런 인연을 맺게 되다니 운이 아주 좋았다고 생각해요. 아닌 게 아니라 피터와 난 지금도 2주에 한 번씩은 만나거나 전화 통화를 합니다."

로스트는 덧붙인다.

"피터는 주말이면 부모님 식당에서 일을 했고, 직접 구운 치즈케이크를 회사로 가져왔어요. 월요일에 팀원들과 함께 나눠 먹으려고요. 일터를 가족적인 분위기로 만들어주었죠. 밤낮없이 프로젝트에 매달려야 하는 환경에서 가족적인 분위기는 매우 중요합니다."

소설가 헨리 밀러Henry Miller에 따르면 "벗이 될 사람을 발견하는 것도 창작 행위의 일부다." 이렇게 마음이 맞는 사람들은 피터의 경력에서 중요한 역할을 해왔다. 피터는 "나는 예술적이거나 창조적인 역할이 좋아요"라고 말하며 자신의 예술가적 기질을 인정한다. 그런 한편 자신과 전혀 다른 성격의 사람들과 일하는 것이 얼마나 중요한지 또한 잘 알고 있다.

"하지만 때로는 더 실용적인 동료들, 창의적인 아이디어에 구조와 짜임새를 부여하는 사람들에게 의지합니다. 가령 울리와 일할 때 나는 주로 큰 그림을 보았고 울리는 세부에 집중했어요. 나는 자유로운 선을 그렸고 울리는 꼼꼼하게 세부를 채워나갔던 것이죠."

가족이라는 바탕 위에서

피터 슈라이어에게 영감을 주고 지지를 보내준 많은 사람들 중에서 가장 큰 역할을 한 사람은 바로 아내 시모나 Simona였다. 두 사람은 1991년에 만나 1992년에 결혼했다. 연애 기간이 짧은 것을 보면 이들의 관계가 원활히 진행되어 결혼까지 간 것처럼 보이지만 현실은 좀 더 복잡했다.

피터는 시모나와의 첫 만남을 이렇게 기억한다.

> 아이들이 세상을 보는 눈은 나와 전혀 다르기 때문에 아이들에게서 끊임없이 배워요. 가족 간에 이렇게 끈끈하다니, 난 복이 많은 셈이죠.
>
> Peter Schreyer

"시모나를 만난 건 파티에서였어요. 아우디에서 만들고 있던 손목시계를 처음 소개하는 파티였죠. 난 시모나의 손목에 볼펜으로 시계를 그려주었어요. 그게 좋은 인상을 남겼던 것 같아요. 하지만 시모나가 나와 데이트를 하도록 설득하는 데는 시간이 좀 더 걸렸죠!"

첫 데이트의 장애를 극복하고 나자 곧 훨씬 더 큰 장애물이 나타났다. 바르쿠스가 피터에게 독일을 떠나 캘리포니아 디자인 스튜디오에서 근무하라고 제안한 것이다. 그곳은 폭스바겐 그룹의 명망 높은 디자인 스튜디오였다.

피터가 바르쿠스에게 물었다.

"기간은 얼마나 생각하시는데요? 3개월 정도인가요?"

"아니, 1년이네."

거절하기 어려운 제안이었다. 바르쿠스가 마음을 먹으면 잘 바꾸지 않기로 유명한 상사이기 때문만은 아니었다. 캘리포니아 스튜디오는 피터가 전혀 다른 문화에서 참신한 시각을 발견하고 뉴비틀New Beetle 이후의 아이디어를 산출하게 될 디자인 풍토에 참여할 수 있는 절호의 기회이기도 했다.

결국 피터는 시모나와 의논했다. 시모나는 잠깐 생각해보더니 대답했다.

"캘리포니아에 가야 해요. 당신이 돌아올 때도 우리가 계속 만나는 사이라면 그건 좋은 징조가 될 거예요."

시모나의 이런 대답은 결혼 후에도 그녀가 남편에게 해주었던 균형감과 선견지명을 갖춘 조언의 시작일 뿐이었다.

캘리포니아 스튜디오에서 1년을 보낸 뒤 피터는 독일로 돌아오는 즉시 시모나와 결혼했다. 두 사람은 피터의 새 직장인 아우디 디자인 콘셉트 스튜디오 인근의 잉골슈타트에 살림집을 마련해 정착했다. 그러나 2년도 채 안 되어 예상치 못한 기회가 다시 찾아왔다. 바르쿠스가 피터에게 함께 아우디를 나가 폭스바겐의 외장 디자인 총괄로 가자고 제안한 것이다. 이 제안을 수락할 경우 피터는 '드림 팀'의 일원이 될 참이었다. 이 드림 팀에는 가장 친한 친구 울리 람멜이 실내 디자인 팀 총괄로 있었죠.

폭스바겐은 피터의 디자이너 이력에서 완벽한 자리인 듯 보였다. 그러나 심각한 문제가 있었다. 폭스바겐 본사는 잉골슈타트에서 차로 다섯 시간 거리인 볼프스부르크에 있었다. 피터도 시모나도 가족들과 멀리 떨어져 새 도시로 가고 싶지 않았다. 이들은 함께 결정을 내렸다. 믿을 수 없는 기회가 왔고, 붙잡을 수밖에 없었다. 피터는 제안을 받아들였다. 단, 주중에는 회사가 있는 볼프스부르크에서 지내고

주말에 잉골슈타트로 돌아오기로 했다. 다섯 시간 동안 운전을 해야 했기 때문에 피터는 월요일이면 새벽 4시에 나갔다 금요일 밤 늦게 집으로 돌아오는 생활을 되풀이했다.

이 피곤한 스케줄은 피터와 시모나가 첫 아이를 낳을 무렵 더욱 큰 스트레스 요인이 되었다. 시모나가 진통을 시작했을 때 피터는 볼프스부르크에서 야근 중이었다. 돌이켜보면 어쩔 수 없는 상황이긴 했다. 천행으로 울리히 람멜과 그레고리 기음과 알렉산더 무스Alexander Muth가 한밤중에 그를 병원까지 태워다주었다. 덕분에 피터는 아들 루이스가 태어난 시간에 맞추어 잉골슈타트에 도착할 수 있었다.

피터의 생애와 경력에서 이 특별한 시기는 그해 후반기에 더욱 큰 전환점을 맞이하게 된다. 바르쿠스의 후임으로 아우디의 디자인 총괄이 된 지 얼마 안 된 제이 메이스가 회사를 곧 떠난다는 소식을 듣게 된 것이다. 시모나는 소식을 듣자마자 일이 어떻게 돌아갈지 예상했다.

"당신밖에 없어."

몇 달 걸리지 않아 시모나의 직관이 맞아떨어졌다. 피터는 메이스의 후임으로 지명받았고 피터가 아우디로 돌아가면서 잉골슈타트에서 볼프스부르크로 통근하던 1년간의 생활은 끝이 났다.

1997년에 피터와 시모나에게 막내딸 로베르타가 태어났다. 그때의 감정을 피터는 이렇게 말한다.

"자식을 키운다는 건 정말 내 인생 최고의 일이었어요. 출생의 순간은 무엇보다 심오한 경험이었죠. 아이들이 태어나기 전에는 모든 것이 지나치게 관념적이었죠. 믿을 수 없을 정도로요. 그런데 갑자기 아이들이 생겨나고 그 애들에게 이름을 부여하죠. 게다가 녀석들은 더 이상 '아기'가 아니게 되죠. 늘 집에 존재했던 것만 같아서 아이들이 있기 전의 삶이 어떠했는지는 기억조차 나지 않을 정도입니다."

시모나는 피터에게 한결같은 지원과 탁월한 조언을 해주는 존재였다. 반면, 아들 루이스와 딸 로베르타는 피터가 미래 세대가 바라는 것, 그들이 제기하는 도전이 무엇인지 명확하게 이해할 수 있도록 도움을 주었다. 피터의 자녀들은 둘 다 예술가이며, 슈라이어 가문의 자질을 이어받았다.

"우리는 늘 연결되어 있어요. 거의 매일 이야기를 나누죠. 아이들이 세상을 보는 눈은 나와 전혀 다르기 때문에 아이들에게서 끊임없이 배웁니다. 가족 간에 이렇게 끈끈하다니, 난 복이 많은 셈이죠."

피터와 자식들과의 관계에 대해 듣다 보면, 부모 세대와 자식 세대가 서로 영향을 주고받는다는 것을 알 수 있다.

Heroes and Mentors

전설적인 디자이너 멘토들

성공한 인물이나 명성이 자자한 인물에게 생애와 일에 관해 질문을 던져보라. 거의 예외 없이 자신의 잠재력을 실현하는 데 도움을 준 '인물'에 대해 대답할 것이다. 경력 초창기 몇 년 동안 영감과 길을 제시한 사람을 빼놓을 순 없는 노릇이다. 스포츠계에는 축구 선수 페프 과르디올라Pep Guardiola의 멘토였던 요한 크루이프Johan Cruyff가 있고, 음악계에는 재즈의 거장 마일스 데이비스Mailes Davis와 후배 허비 행콕Herbie Hancock이 있다. 피터 슈라이어에게 이러한 스승 역할을 해준 인물은 하르트무트 바르쿠스였다.

바르쿠스는 초기 디자이너 경력을 메르세데스-벤츠와 포드에서 쌓았고 1968년 아우디에 들어왔다. 피터가 1978년 아우디에서 인턴을 시작했을 무렵 바르쿠스는 디자인 팀 총괄이었다. 그는 1993년까지 아우디에서 피터의 상사였고 폭스바겐으로 갈 때 그를 발탁해 1년 동안 같이 일했다. 피터는 1994년에 아우디에서 바르쿠스가 역임한 직책을 맡으러 다시 떠났다. 피터는 당시를 이렇게 정리한다.

"리더십, 브랜드 전략, 자동차 디자인에서 비례와 균형이 얼마나 중요한지, 내가 지금 알고 있는 모든 것들은 바르쿠스에게 배운 것입니다."

바르쿠스가 직접 모범을 보이면서 가르친 중요한 교훈 중 하나는 차분하게 동료들을 존중하는 태도였다.

"바르쿠스는 리더로서 아주 미묘한 방식을 썼어요. 누구에게도 고함치는 법이 없었죠. 발표할 때도 강요하는 법이 없었어요. 엔지니어에게든 CEO에게든 늘 같은 어조로 말했어요. 여유와 느긋함이 넘치는 어조였죠."

바르쿠스도 극도로 스트레스를 받을 때는 동요하거나 불안해하긴 했지만 그때도 큰소리를 내거나 짜증을 내면서 스트레스를 외부로 발산한 적은 한 번도 없었다. 바르쿠스의 스트레스 해소법은 하루 담배 두 갑이었다. 피터는 이 버릇만큼은 따르지 않으려 애썼다.

자신의 디자인 팀에 동기를 부여할 때 바르쿠스는 채찍보다 당근을 선호하는 편이었다.

"바르쿠스는 팀원들에게 이렇게 말하곤 했어요. '지금은 당신의 시대입니다. 이 자동차는 출시되는 순간 당신을 대표하게 될 겁니다'라고요. 그 말은 효력이 있었어요. 자동차 디자인 과정에서 변화를 줄 때, 아예 불가능해 보이는 일을 할 때도 말이죠. 바르쿠스는 우리에게 거대한 야망을 불어넣어주는 데 달인이었습니다."

바르쿠스는 디자이너들이 자기 작품에 자부심을 느끼기 바랐다. 그들이 만드는 것이 단순한 자동차가 아니라 유산을 남기는 것이라는 점을 자주 상기시켜주곤 했다.

"바르쿠스는 이렇게 말하곤 했어요. 자동차 한 대의 디자인을 끝맺을 때마다 그것이 내가 할 수 있는 최상의 결과라는 것을 100퍼센트 확신해야 한다고요. 차가 출시되면 기자들은 대개 차에 100퍼센트 만족하는지 묻거든요. 그때 진심을 담아 '예'라고 대답해야지, 바꿀 수만 있다면 이것 하나는 바꾸고 싶다는 태도를 보여서는 안 된다는 것이 바르쿠스의 굳건한 신념이었죠."

바르쿠스는 디자이너들에게 무언가 요구할 때 자신만의 관점이 있다.

"나는 늘 예술이라고 부를 수 있는 세부 사항들을 찾아요. 시간을 버텨낼 정도로 오래 갈 장점 말입니다. 내가 가장 흥미롭다고 생각하는 부분은 차체의 형태였어요. 이렇게 말하곤 했죠. '저걸 자동차라고 보지 말고 조각품이라고 생각해보라'고요. 자동차를 디자인할 때는 헤드라이트와 바퀴 같은 온갖 세부 사항을 빼고, 차체만으로도 받침대 위에 올려놓을 수 있는 조각 작품이 되도록 만들어야 합니다."

돌이켜보면 피터에게는 팀원에게 큰 그림을 보도록 동기를 부여한 이상주의자 보스를 만난 게 큰 행운이었던 셈이다. 바르쿠스에게 영감을 받은 피터는 늘 자기 팀원 개개인을 독려하려고 특별히 애썼다.

바르쿠스는 디자이너들에게 동기를 부여하는 법을 잘 알고 있었을 뿐 아니라 디자이너를 채용할 때도 놀라운 성공률을 보였다. 그는 재능을 간파하는 예리한 감식안이 있었다. 피터에게 했던 대로 재능이 출중한 젊은 디자이너들을 다수 RCA로 보내고 후원해줌으로써 이들의 경력을 크게 발전시켜주었다. 슈테판 질라프와 로물루스 로스트도 바르쿠스의 너그러운 지원을 받은 디자이너들이다. 둘 다 아우디와 다른 자동차 기업에서 중요한 기여를 했다.

바르쿠스가 말하는 자신의 채용 방법은 합리적이라기보다는 직관적이었다.

"나는 늘 내가 신뢰할 수 있는 사람들을 찾아내려 노력합니다. 물론 그들의 능력에도 확신이 있어야 하지만 인간적인 요소도 매우 중요하죠. 난 자동차광에는 전혀 관심이 없어요. 내가 찾는 디자이너는 자기 디자인의 본질을 아는 사람이죠. 그런 디자이너를 만날 만큼 운이 트인 적이 두서너 번은 있죠!"

바르쿠스는 팀원들의 인재를 찾는 능력 또한 신뢰해주는 리더였다. 팀원들이 주도적으로 인재를 찾을 수 있다고 믿어준 것이다. 한번은 피터와 울리 람멜이 스위스의 한 대학에서 학생들을 가르치다 놀랄 만큼 능력 있는 학생을 보고 바르쿠스에게 추천했다. 바르쿠스는 즉시 그 청년에게 일자리를 주었다. 바로 그레고리 기욤이다. 기욤은 승승장구했고 기아의 유럽 지부 수석 디자이너가 되었다.

바르쿠스의 리더십 스타일이 얼마나 효과적인지는 그가 일구어낸 성과를 보면 알 수 있다.

피터는 바르쿠스에 대해 이렇게 증언한다.

"1980년대 중반, 바르쿠스는 아우디를 누구도 일하고 싶어 하지 않는 회사에서 정반대의 회사, 특별하고 환상적인 일터로 변모시켰습니다. 바르쿠스는 사람들의 재능을 키워줄 줄 아는 탁월한 관리자였어요. 디자인 팀 수준이 슈퍼 그룹의 차원까지 높아질 정도로 재능을 키워놓았죠."

바르쿠스는 디자이너로서 쌓은 경험을 통해 브랜드의 인지도를 강화하는 법을 분명히 파악하고 있었고, 그러한 방향으로 일을 진행해 나아갔다. 브랜드의 인지도를 높이려면 기존의 강점을 더욱 강화하는 방법을 써야 한다. 바르쿠스가 아우디에서 마주한 난제는 회사에 대한 이미지를 완전히 바꾸는 것이었다. 아우디를 품질과 인지도 면에서 BMW와 같은 브랜드로, 가능하면 그 이상으로 끌어올리는 것이 바르쿠스의 전략이었다. 바르쿠스는 강력하면서도 개성이 강한 아우디의 특징을 확립하기 위해 무엇을 해야 할지 고민했고, 그 길고 지난한 토론의 과정에 피터와 다른 디자이너들을 끌어들였다. 1980년대에 이들이 만들어놓은 새로운 아우디의 이미지 조각들은 제자리를 찾아나갔고 앞뒤가 완벽하게 들어맞는 큰 그림으로 성장해나갔다.

바르쿠스는 속내를 이렇게 밝힌다.

"내게는 자동차 산업의 선두 주자가 되겠다는 꿈이 있었어요. 아우디를 독일의 시트로엥으로 키우고 싶었죠. 아우디라는 브랜드에 대한 내 비전이 그러했기 때문에 다른 디자인 수석도 모두 나와 같은 비전을 갖고 있어야만 했죠."

바르쿠스는 도전적인 태도를 지녔고 가장 큰 수혜자는 피터였다.

"아우디가 BMW와 메르세데스뿐 아니라 다른 자동차 회사보다 약체라는 사실이 내겐 늘 즐거운 도전이었어요. 디자이너들은 다들 '잘 보라고, 아우디가 얼마나 근사한지 우리가 곧 입증해보일 테니까!'라는 식의 태도를 견지할 수 있었으니까요."

2006년 피터는 기아에 입사했고 역사는 또 한 번 이루어졌다. 기아에서 근무하던 초창기 몇 년 동안 피터는 동료들에게 일이 성공해서 보답을 받는 데는 4~5년이 걸릴 것이라고 말하곤 했다. 그가 했던 말은 슬로건이 된다. 1970년대 말 바르쿠스가 아우디의 팀원들에게도 했으리라 상상해볼 수 있는 슬로건이다.

"우리가 현재 어디에 있는지가 아니라, 미래에 어디로 갈지 생각하라."

수석 디자이너 혼자서는 아무것도 할 수 없어요. 팀원이 필요하죠. 쉽지 않은 일이긴 하지만, 혼자서는 절대 이룰 수 없는 걸 유능한 동료들과 함께 이루어내는 일이야말로 처음이자 끝, 본질이자 핵심입니다.

Hartmut Warkuss

1

자동차 디자이너의 하루. 하르트무트 바르쿠스, 피터 슈라이어, 막시밀리안 미소니 Maximilian Missoni, 클라우스 자이시오라 Klaus Zyciora가 폭스바겐 콘셉트 R을 보고 있다.

페르디난트 피에히라는 전설에게 배우다

하르트무트 바르쿠스가 피터 슈라이어의 디자이너 경력 초창기 그의 직접적인 멘토였다면, 아우디의 고위 경영진으로서 피터에게 커다란 역할을 한 또 한 명의 인물이 있다. 피터가 디자이너이자 리더로서 성장하는 데 지속적이고 중대한 영향을 끼친 인물, 바로 페르디난트 피에히다.

페르디난트 피에히는 할아버지 페르디난트 포르쉐가 본인의 이름을 내걸로 설립한 기업에서 경력을 시작했고 1972년 아우디로 옮겼다. 당시 포르쉐가 주식회사가 되자 포르쉐 가문의 일원들은 경영진에서 물러날 수밖에 없었다. 이런 상황에서 피에히는 아우디로 옮겨와 아우디를 주요 브랜드로 변모시키는 일에 착수했다. 당시 많은 사람이 그의 꿈을 망상에 가까운 야심으로 치부했다.

피터는 그때를 떠올리며 말한다.

"당시 아우디는 지리 선생이나 회계사가 다니는 회사라는 인상이 있었어요. 그만큼 보수적인 브랜드였고 디자인 팀은 없는 것이나 마찬가지였죠. 그러다 피에히가 아우디로 온 거예요. 피에히는 아우디를 세계 시장에서 가장 매력적인 브랜드로 만들고 싶다고 했어요. 사람들은 속으로 생각했죠. 뭔 터무니없는 소리냐고요."

피터는 피에히의 비전이 현실이 될 수 있다는 것을 깨달았다. 피터가 아우디에서 일하기 시작하면서 내부에서 변화가 일어나는 모습을 보았기 때문이었다. 1970년대 말, 아우디가 세계 랠리 선수권대회(전 세계를 무대로 열리는 자동차 경주 대회 – 옮긴이)에 나가야 한다는 피에히의 주장은 콰트로의 개발로 이어졌다. 사륜구동 쿠페인 콰트로는 1980년 랠리에 나간 경주용 버전과 도로용 버전 모두 데뷔 즉시 아우디에 스포티하고 스타일리시한 이미지를 부여하는 데 기여했다. 기술 혁신에 대한 피에히의 집요한 열정은 공기역학적 구조와 디자인의 발전으로 이어졌고 아우디는 1980년대 내내 명차를 만든다는 명성을 공고히 하게 된다.

"피에히는 독일뿐 아니라 전 세계에서 가장 명망 높은 자동차 기업 경영자였어요. 그는 늘 자신이 회사의 소유자인 것처럼 행동했죠. 완전히 거짓말은 아닌 게, 아우디는 피에히의 조부가 세운 폭스바겐 그룹에 속했으니까요."

피에히는 가문의 유산과 비전으로 무장한 리더십으로 명성이 높았을 뿐 아니라 엄격한 경영자로도 유명했다. 그는 자신의 엄격한 기준을 충족시키지 못하는 디자이너는 가차 없이 해고했다. 피에히는 아우디의 많은 직원에게 공포의 대상이었지만 상당한 기술적 전문성을 갖추고 있어 직원들의 존경 또한 한 몸에 받았다. 기계공학 학위가 있던 데다

포르쉐와 아우디, 폭스바겐에서 수많은 자동차 개발에도 긴밀하게 관여했기 때문이다. 피터는 피에히가 폭스바겐 시절 테이프 드로잉을 직접 보여준 일도 기억하고 있다.

"피에히는 파사트Passat의 전면부를 더 공격적인 형태로 만들고 싶어 했던 반면 나는 좀 더 직선적이고 단순하게 만들고 싶었어요. 브라운Braun 제품처럼요. 후면부도 의견이 달랐어요. 피에히는 창문이 차 뒤쪽까지 이어져야 한다고 했지만 난 더 넓은 D 필러를 세워 구분을 하고 싶었죠. 피에히가 테이프를 꺼내 붙여놓은 다음 이렇게 말하는 거예요. '난 이렇게 했으면 좋겠어요'라고요. 훗날 피에히는 당신이 디자이너들을 더 신뢰했어야 한다며 후회스럽다고 말했지만, 그래도 되돌아보면 난 피에히가 옳았다고 봐요. 결과가 좀 더 품격 있고 우아했던 건 사실이거든요. 피에히의 디자인 감식안이 뛰어나다는 사실이 입증된 일화죠."

피터의 리더십 스타일은 단호하고 군림하는 피에히식 스타일보다는 조용하고 차분하며 동료들 간의 평등을 중시하는 바르쿠스 스타일에 가깝다. 그러나 포르쉐의 후계자가 보여준 어떤 측면이 피터에게 강렬한 인상을 남긴 것은 분명하다. 피터는 피에히를 통해 최고 수준으로 성공하려면 어떤 자질이 필요한지 귀중한 통찰을 얻을 수 있었다.

"세부에 대한 피에히의 집중력은 알아줘야 해요. 피에히가 포르쉐에 있을 때 일화입니다. 피에히는 엔지니어들에게 못의 머리 부분까지 싹 없애라고 지시했어요. 아주 미세한 세부까지 완벽하게 다듬어 공기역학적 장점을 최상으로 끌어올리라는 요청이었죠. 게다가 피에히는 포르쉐 917을 직접 디자인하기도 했어요. 물론 성공작이었죠."

피터는 이어서 피에히에 대해 이렇게 평가한다.

"피에히는 놀라운 야심가였어요. 돈벌이에 대한 야심은 아니었죠. 포르쉐 가문의 일원이니 돈 걱정은 할 필요가 없잖아요. 그의 목표는 뭔가 중요한 것을 이루는 것, 브랜드를 바꾸어 유산을 남기는 것이었어요."

피에히는 수많은 논란을 일으키기도 했고 그가 이룩한 명성에는 으스스한 구석도 있었다. 하지만 그는 자신이 정한 목표를 훌륭하게 달성해냈다. 여기에 이의를 제기할 사람은 아무도 없을 것이다. 아우디는 피에히가 리더십을 발휘하던 시절 고급 브랜드로 거듭났다. 그는 훗날 폭스바겐 그룹을 파산 직전에서 구출해, 세계에서 가장 잘 팔리는 자동차 제조업체로 끌어올리는 데 혁혁한 공을 세웠다.

바르쿠스는 다른 이들보다 피에히와 가까이에서 일했던 인물이다. 이 대단한 명사의 성격을 제대로 요약할 자격이 있는 사람을 찾으라면 바르쿠스일 것이다. 바르쿠스는 피에히에 관해 이런 평을 남겼다.

"맞아요. 피에히는 엄격하고 요구도 많았죠. 하지만 선견지명이 있었고 놀랍도록 개방적이기도 했죠. 그는 재능이 뭔지 잘 알았고 디자이너들의 재능을 독려했죠. 나뿐 아니라 다른 사람들에게도 많은 기회를 마련해주었습니다."

피터도 마찬가지다. 그 역시 바르쿠스처럼 피에히의 무시무시한 리더십을 버티고 살아남았을 뿐 아니라 성공을 구가할 수 있었다. 피터가 겪은 피에히는 이런 사람이었다.

"피에히는 무서운 사람이긴 했습니다. 하지만 접근법만 올바르다면 이야기를 건네지 못할 상대는 아니었어요."

피터는 요령 있는 접근법, 폭스바겐 그룹 등에서 일군 성공 덕분에 피에히에게 높은 평가를 받았다. 그는 2019년 세상을 떠났는데, 2012년《오토모티브 뉴스Automotive News》와의 인터뷰에서 이렇게 말하기도 했다.

"피터를 절대로 빼앗겨서는 안 돼요."

이 논평은 칭찬에 인색하기로 유명한 인물이 보낸 최고의 칭찬이라 할 수 있다.

조르제토 주지아로, 우상이자 영감의 원천

1999년, 132명이 넘는 자동차 전문 기자 평가단이 명망 높은 상의 수상자를 결정하러 모여들었다. '세기의 자동차 디자이너'를 뽑는 상이었다. 바티스타 피닌파리나Battista Pininfarina, 레이먼드 로위Raymond Loewy, 누치오 베르토네Nuccio Bertone 등 전설적인 자동차 디자이너들이 많았지만 평가단은 조르제토 주지아로Giorgetto Giugiaro를 수상자로 선정했다. 논란은 전혀 없었다.

주지아로는 1955년 디자이너 경력을 시작했다. 당시 그는 17세의 나이로 학교를 졸업하자마자 이탈리아 자동차 제조사인 피아트Fiat에 입사했으며, 1959년 누치오 베르토네가 이끄는 자동차 디자인 제작사 카로체리아 베르토네Carrozzeria Bertone로 옮겼다. 그는 1960년대 알파로메오Alfa Romeo의 줄리아 스프린트Giulia Sprint, 페라리Ferrari 250GT, 마세라티 기블리Maserati Ghibli와 BMW 3200CS 모델을 디자인했다. BMW 모델은 바이에른 산골에 살던 소년 피터 슈라이어가 깊은 인상을 받은 첫 자동차다.

피터는 그 자동차를 본 기억을 떠올리며 말한다.

"아버지 친구 중 한 분이 BMW 3200CS를 갖고 계셨거든요. 독일 차였는데, 아버지께서 외장은 베르토네라는 이탈리아 자동차 공방에서 만든 것이라고 말씀해주셨어요. 그곳에서는 모든 프로젝트가 비밀리에 개발되기에 도어 디자인을 하는 디자이너가 자동차의 나머지 모습이 어떤지

알 수가 없다고 하셨죠. 물론 그건 베르토네에 대한 환상이었겠죠. 하지만 아버지는 그렇게 믿고 싶어 하셨어요."

주지아로의 디자인은 베르토네의 명성을 세계적인 수준으로 끌어올렸다. 그뿐 아니라, 자동차 제작사인 기아Ghia로 이직하여 1966년부터 1967년까지 일하면서 기아의 명성 또한 높여주었다.

1967년 무렵부터 주지아로 개인의 명망 또한 올라가기 시작했다. 당시 그는 자신의 독립 디자인 스튜디오인 이탈 스타일링Ital Styling을 차렸다. 이 스튜디오는 1968년 이탈디자인Italdesign으로 이름을 바꾼다. 피터가 1975년 산업디자인을 공부하기 시작할 무렵 주지아로와 이탈디자인은 오리지널 파사트와 시로코, 골프를 디자인함으로써 폭스바겐의 얼굴을 완전히 바꾸어놓았다. 이 모델들이 엄청난 성공을 거둔 것은 외장이 참신하면서도 매력적이었기 때문이다. 가령 1974년 출시된 골프 Mk1은 동시대 디자이너들에게 지대한 영향력을 끼쳤다.

특히 많은 영향을 받은 피터는 다음과 같이 증언한다.

"골프는 일대 파란을 일으켰죠. 골프가 출시되기 전 폭스바겐의 모든 자동차는 후방 장착형 엔진에 후륜구동이었습니다. 그런데 골프는 전륜구동이었어요. 엔진 위치가 달라지자 실내가 더 넓어졌지요. 하지만 눈에 먼저 띄는 변화는 외장 디자인이었어요. 폭스바겐이 전에 내놓은 차들에 비해 훨씬 현대적이었죠. 브랜드 하나가 이렇게 급격한 변화를 일으키는 건 요즘 같으면 상상하기 힘들걸요."

골프의 성공으로 디자이너 한 명의 기량과 비전이 기업의 명운을 바꾸어놓을 수 있다는 사실이 입증되었다. 1960년대 포드와 오펠Opel은 소형 패밀리카를 양산하기 시작했고 이로 인해 독일 시장에서 폭스바겐이 차지하는 점유율은 확연히 감소한 상태였다. 국제 정세도 좋지 않았다. 1973년의 석유 위기와 뒤따르는 불황 탓에 폭스바겐의 수익은 더욱 떨어졌다. 그러나 골프 Mk1의 기하학적인 사각형 스타일링—비틀의 전형이었던 동그란 스타일과 완전히 단절한 디자인—은 전 세계적으로 큰 인기를 끌었다. 9년의 양산 기간 동안 700만여 대가 팔릴 정도였다. 골프는 '골프 클래스Golf class'라는 완전히 새로운 자동차 범주를 만들어낼 만큼 어마어마한 인기를 구가했다.

자동차 디자이너는 회사의 자동차 스타일을 바꾸는 일 외에도 여러 난제를 맞닥뜨리게 된다. 회사를 다른 곳으로 옮기면서 그 회사의 브랜드에 적응하는 일 또한 큰 도전이다. 변화를 거듭하는 시장의 요구를 충족시키면서도 자신의 독특한 스타일을 유지하는 것이 가능할까? 그러한 디자인이 가능하다는 것을 입증해준 인물이 바로 주지아로였다.

"주지아로의 스타일은 특징이 분명해서 눈에 띄어요. 자동차 디자인 업체를 운영하는 디자이너로서 극히 드문 일이죠. 산업디자이너들은 대개 자신의 스타일을 회사에 맞추어야 하니까요. 카멜레온이 되어 자기 색깔을 브랜드에 완전히 맞추어 바꿀 수 있는 능력이 있어야 하거든요. 주지아로가 위대한 이유는 이것 때문입니다. 산업디자인계의 상황을 알면서도 무수히 많은 브랜드의 위대한 차를 만드는 내내 자신만의 정체성을 굳건히 유지했으니까요."

그렇다면 주지아로 스타일의 핵심 원칙은 무엇이었을까? 피터가 보기에 주지아로의 디자인 원칙은 "형식보다 기능이다"라는 슬로건을 내건 바우하우스Bauhaus와 브라운Braun(독일의 소비재 제조기업 – 옮긴이)의 기능우선주의와는 달라도 크게 달랐다. 피터는 주지아로를 이렇게 평가한다.

"그는 비율을 이용해 작업하는 법을 제대로 알고 있었어요. 그의 작품에는 어떤 단순성 같은 것도 있었죠. 가령 골프 Mk1은 차체에 장식 요소라고는 전혀 없어요. 그야말로 매끈하고 환상적이었죠. 그래서 골프 Mk4를 작업할 당시 나는 영감을 얻기 위해 Mk1을 다시 살펴보았습니다."

1978년 무렵 피터가 아우디에서 인턴십을 시작하기 전 가장 좋아하는 디자이너인 주지아로에게 존경심을 담뿍 담은 편지를 써서 보냈고 답장을 받았다. 그는 뛸 듯이 기뻤다. 답장에는 이탈디자인이 작업한 다양한 브랜드의 자동차들을 수록한 책도 포함되어 있었다. 피터가 훗날 가게 될 길을 알기라도 했던 것일까. 공교롭게도 당시 주지아로는 한국의 현대자동차를 위해 디자인 작업을 하고 있던 참이었다.

피터의 커리어는 이후에도 이 이탈리아 자동차 명장의 궤적과 여러 차례 교차한다. 현대자동차 작업은 그 많은 궤적 중 첫 번째 것이었다. 실례로 주지아로는 1978년에 출시한 아우디 80B2를 디자인했고 피터는 아우디 80B3의 실내를 디자인했다. 이 차는 1986년에 나왔다. 피터는 1980년대와 1990년대 내내 아우디와 폭스바겐에서 일하면서 자신이 이탈디자인과 경쟁하는 콘셉트를 제시하고 있다는 사실을 종종 발견하곤 했다. 당시 이탈디자인은 아우디, 폭스바겐과 돈독한 직무 관계를 맺고 있었기 때문이다.

비슷한 시기에 디자인 작업을 했음에도 당시 피터는 주지아로와 협업을 하지는 않았다. 둘의 첫 협업은 2001년 람보르기니의 스포츠카 가야르도Gallardo였다. 당시 람보르기니는 폭스바겐 그룹에 매각되어 1998년에는 아우디 산하에 있었다. 피터는 주지아로의 디자인 과정을 가까이에서 볼 수 있는 기회를 만끽했다. 매끈하고 차대가 낮은 이 대단한 슈퍼 카의 석고 모형을 육안과 연필만으로 섬세하게 다

듬는 주지아로의 기량을 원 없이 감상할 수 있는 기회였다.

또 한 가지 주목할 만한 사건이 있다. 1990년대 초 폭스바겐의 캘리포니아 디자인 스튜디오에서 일할 때 피터는 주지아로의 스타일을 뒤집는 데 성공했다. 과거 주지아로는 비틀의 볼록한 실루엣과는 전혀 다른 깎아지른 듯한 직선 모양의 골프를 디자인했다. 그런데 피터와 캘리포니아 팀은 뉴비틀로 볼록한 실루엣을 다시 유행시켰고 새 모델은 폭스바겐의 고유한 이미지를 부활시키는 성과로 이어졌다.

이 이탈리아 거장은 이미 40년 넘는 세월 동안 의식적으로나 무의식적으로나 피터에게 영향을 끼치고 있었다. 피터가 어린 시절 삼촌이 타고 다니던 BMW 3200CS를 보며 느꼈던 경외감이 그 시작이었다. 게다가 주지아로의 디자인 스타일은 피터의 말을 빌리자면 '걸작'인데, 골프 Mk1과 피아트 판다 같은 자동차는 피터의 경력 초창기에 많은 영향을 끼쳤다. 더 넓은 의미에서 보면, 디자인을 통해 브랜드의 인지도를 높이거나 변모시켜야 하는 리더로서 주지아로의 역량은 훗날 피터가 아우디와 폭스바겐, 기아와 현대에서 리더 역할을 맡을 때 영감의 원천이 되었다.

"주지아로는 브랜드에 인지도를 부여했어요. 그것도 단순한 형태로 말이죠. 몇 개의 선으로 금세 알아볼 수 있는 브랜드를 만들었지요."

이는 피터가 기아에서 확립한 원칙과 놀라울 정도로 유사하다. '직선의 단순성'은 기아가 2006년부터 원칙으로 삼아왔으며, 디자인 주도 혁신의 초석이 되었다.

피터는 주지아로를 스승이나 권위자로서가 아니라 동료로서 관계를 맺었다는 사실에서 자부심을 느낀다. 피터는 그를 이렇게 기억한다.

"주지아로와는 모터쇼에서 종종 만났어요. 그분이 늘 우리 쪽으로 오셨고, 서로의 디자인을 칭찬하곤 했죠. 주지아로의 영어가 완벽하지는 않아서 심도 있는 대화는 못했지만 우린 분명 서로를 잘 이해하고 있었어요."

2007년 피터는 런던 RCA에서 명예박사 학위를 받았다. 그때까지 이 학위를 받은 자동차 디자이너는 주지아로와 피닌파리나가 유일했다. 그 대열에 피터도 들어간 것이다. 아무나 받을 수 있는 명예가 아니라는 걸 생각하면 피터가 이렇게 한 말은 꽤 근거가 있는 듯하다.

"주지아로는 나를 꽤 높이 평가했던 것 같아요."

A Decades-Long Artistic Journey

10년 동안의 예술적 여정

1

피터가 그린 그림.
피터가 미술 작품에
매료된 것은 어린
시절부터였다. 당시 그는
다다이즘 예술가들을
발견했다. 그 이후 조각과
그림을 비롯해 피터
자신의 창작 또한 꽃을
피웠다.

피터 슈라이어는 1968년에 열다섯 살이 되었다. 1968년은 혁명의 해였다. 믿을 수 없을 만큼 큰 변화의 물결이 일렁이던 시절이다. 파리의 학생들은 거리마다 바리케이드를 세웠고, 미국인들은 로버트 케네디와 마틴 루서 킹의 암살을 목격했다. 더 거대한 문화 혁명이 진행 중이었고, 전 세계 수백만 명의 사람들이 인종, 성, 창작에서의 자유를 더욱 만끽하게 되었다. 그러나 바트라이헨할에서는 지구상에서 벌어지는 이러한 세기적 변화들이 먼 나라의 일일뿐이었다.

"많은 일이 벌어지고 있었어요. 하지만 우리가 아는 것이라고는 텔레비전에서 본 것 아니면 신문에서 읽은 것뿐이었어요. 완전한 암흑은 아니었지만 그렇다고 오늘날처럼 정보가 자유롭게 흘러다니지는 못했던 시절이죠. 텔레비전 채널도 고작 세 개뿐이었으니까요. 게다가 난 자유연애 같은 문제를 제대로 이해하기엔 나이가 어려웠어요."

하지만 알게 된 정보들은 흥미진진한 것투성이였다. 1968년 비틀즈는 〈화이트 앨범White Album〉을 내놓았고, 독일과 오스트리아뿐 아니라 전 세계 각국의 텔레비전과 라디오 방송국은 록 음악 쇼를 제작하기 시작했다. 이는 피터에게 지미 헨드릭스Jimi Hendrix와 롤링 스톤스, 크림 같은 밴드를 발견할 수 있는 기회가 되었다. 피터는 시각예술의 아방가르드 운동에 매료된 것처럼, 음악에서도 실험적인 예술성에 점점 더 끌리게 된다.

피터는 당시를 이렇게 떠올린다.

"1968년에서 1969년 즈음에는 친구와 함께 라디오에서 프리재즈를 들었어요. 마법처럼 프리재즈에 홀렸죠. 일반적인 록그룹을 벗어난 거예요. 고향에서 대략 60킬로미터 떨어진 부르크하우젠에서 재즈 페스티벌이 열렸어요. 거기서 프리재즈 뮤지션들을 만날 수 있었죠. 잘츠부르크 페스티벌에는 비주류 음악을 연주하는 무대도 있었는데, 거칠고 멋진 공연을 볼 수 있었어요. 정말 근사했죠."

피터가 폴과 림페 푹스Paul and Limpe Fuchs라는 독일 보헤미안 듀엣의 공연을 보러 간 것도 잘츠부르크에서였다. 이들은 훗날 아니마Anima라는 즉흥 음악 앙상블을 결성한다.

피터는 그때를 이렇게 기억한다.

"어떤 사람 집 뒷마당에서 콘서트가 열렸어요. 모두들 직접 만든 악기를 가져와 연주했고, 관객들에게 참여를 독려했죠. 우리도 신발을 부딪치고 손뼉을 쳐가며 공연에 참여했죠. 소리를 낼 수 있는 건 뭐든 이용했다니까요."

폴과 림페 푹스는 독일 실험음악 장르의 초기 뮤지션이었고, 이들은 1970년대 초반에 캔Can, 크라프트베르크Kraftwerk, 탠저린 드림Tangerine Dream 같은 영향력 있는 밴드들이 등장하는 데 자양분 노릇을 한다. 그러나 1960년대 후반까지, 틀에 박히지 않은 기이한 사운드로 군림하던 뮤지션은 단 한 명이었다. 바로 프랭크 자파였다.

피터가 가장 좋아하는 화가인 살바도르 달리처럼 자파는 트레이드마크인 콧수염을 길렀으며 카리스마가 넘쳤다. 그는 인습 타파의 상징이었다. 대항문화의 총아였던 자파는 반항적인 다다이즘 이미지를 드러냈고, 그 때문에 다른 뮤지션들과 뚜렷이 대비되었다.

피터는 기억을 더듬어 말한다.

"자파를 처음 알아본 건 음악 잡지에서였어요. 〈위 아 온리 인 잇 포 더 머니We're Only In It For The Money〉(앨범 표지에는 자파가 프릴 레이스 칼라가 달린 검은 원피스를 입고 있다)와 〈럼피 그레이비Lumpy Gravy〉(아브누칼스 에뮤우카 일렉트릭 교향악단Abnuceals Emuukha Electric Symphony Orchestra이 세션으로 참여한 자파의 음반)처럼 예술 작품을 방불케 하는 앨범들은 인습에서 벗어난 혁신적인 사운드를 발굴해야 한다는 점을 명확히 보여주었죠."

피터는 이 앨범들에 다소 위협적인 면도 있다는 것을 인정한다.

"자파의 레코드를 사기가 좀 두려웠어요. 내가 감상하기에는 지나치게 과격하거나 전위적이라고 생각했거든요. 하지만 친구 몇몇이 자파를 극찬하는 거예요. 그래서 나도 생각했죠. '이 세계에 들어가봐야겠어'라고요. 그리고 결국 앨범을 샀어요. 〈엉클 미트Uncle Meat〉라는 앨범이었죠."

자파의 음악 세계에 들어서고 싶은 사람이라면 피터처럼 〈엉클 미트〉로 시작하는 걸 추천한다. 더블 앨범으로 나온 이 음반에는 자파의 기발하고 특이한 음악 세계가 담겨 있다. 〈프렐류드 투 킹콩Prelude to King Kong〉 등 클래식을 조롱하듯 박자가 표준과는 전혀 다른 서곡풍의 곡부터, 〈디 에어The Air〉같이 여러 음악 장르를 혼합한 두왑 파스티슈doo-wop pastiche, 그리고 〈더 보이스 오브 치즈The Voice of Cheese〉 같은 냉소적인 구어체 가사로 범벅된 콜라주까지 다채로운 음악을 들어볼 수 있는 음반이다. 다양한 풍의 음악을 짜 맞추는 자파의 역량은 피터에게 큰 매력으로 다가왔다.

"자파는 못하는 게 없어요. 재즈, 록, 클래식도 되는 데다 유머 감각까지 갖추었죠. 그의 노래 중에는 풍자적이면서도 기막히게 재미있는 것들이 있어요." 자파에 대한 피터의 평가다.

비행기에 대한 애착으로 조종사 자격증을 따고 겨울스포츠에 대한 동경으로 스켈레톤 경주까지 나가게 되듯이, 피터는 음악에 대한 관심 또한 지대해 직접 음악을 연주

음악이 없다면 시간이란 지루한 생산 마감이나 청구서 요금을 내야 하는 날짜 묶음에 지나지 않는다.

Frank Zappa

하기에 이른다. '매스Mass'라는 밴드에서 베이스기타를 연주하기 시작한 것이다. 매스는 1970년대 초 바트라이헨할과 주변 지역에서 공연을 했다. 이 시기, 정확히 1973년 9월 3일에 피터는 자파를 콘서트 무대에서 처음 보았다. 뮌헨 도이치 박물관Deutsche Museum에서의 공연이었다.

피터는 당시 상황을 이렇게 전한다.

"자파가 〈록시 앤드 엘스웨어Roxy and Elsewhere〉라는 앨범을 발표하기 직전이었죠. '마더스 오브 인벤션The Mothers of Invention'이라는 밴드를 이끌고 왔어요. 기가 막힌 뮤지션들로 이루어진 밴드였죠. 바이올린에 장뤽 퐁티Jean-Luc Ponty, 키보드에 이안 언더우드Ian Underwood, 퍼커션에 루스 언더우드Ruth Underwood라뇨! 그들은 말도 안 될 정도로 복잡한 곡들을 연주했어요. 자파는 손으로 신호를 보내거나 깃발을 흔들면서 지휘를 했죠. 경이로운 공연이었습니다."

유명한 록 스타 자파가 검은 정장을 입은 신중한 자동차 디자이너에게 영감을 주었다니 믿어지지 않을 수도 있다. 그러나 조금만 더 생각해보면 피터와 자파 사이에는 상당한 유사성이 있다. 피터도 자파처럼 초현실주의와 유머와 실험 정신을 작품에 녹여냈기 때문이다. 피터는 달리에게 영감받은 그림을 그렸을 뿐 아니라 록 밴드에서 직접 연주를 함으로써 자파와 비슷한 예술성을 표현했다. 디자이너로서 피터가 지닌 다듬어지지 않은 미학은 디자인 자체보다는 배경에 도사리고 있다고 봐야 할 것 같다. 피터에게는 이러한 예술성이 늘 존재했다. 그의 상상력에 양분을 공급해온 이러한 예술성은 자동차에서 생생한 색감과 대담한 디자인으로 나타난다.

자파는 피터의 창조성에 깊은 영향을 끼쳤을 뿐 아니라 진정성을 유지하는 방법을 모범적으로 보여주는 롤모델이기도 했다.

피터는 이렇게 말한다.

"자파는 평범한 기타리스트나 가수가 아니었어요. 발명가, 지휘자, 비범한 공연 예술가였죠. 그는 또 사회 비평가이기도 했어요. 지미 스웨거트Jimmy Swaggert(매춘부와 함께 있다가 발각된 유명 목사─옮긴이) 같은 위선자들을 풍자하는 데 일가견이 있었거든요."

프랭크 자파는 다음과 같은 말을 한 적이 있다.

"규범을 벗어나지 않고는 진보가 불가능하다."

피터 역시 이 말에 백 퍼센트 동의하는 입장이다.

마일스 데이비스, 즉흥성과 혁신

1959년, 트럼펫 연주자이자 밴드의 리더 마일스 데이비스Miles Davis는 뉴욕의 스튜디오로 앨범 콘셉트를 들고 찾아갔다. 그의 콘셉트는 1950년대 최신 재즈로 간주되던 빠르고 현란한 하드-밥hard-bop 스타일을 완전히 버리고 모달modal 스타일의 음악으로만 앨범을 만드는 것이었다. 빠른 코드를 진행할 때 즉흥연주를 하는 방식에서 벗어나 주어진 모드, 즉 정해진 음계 내에서 더 단순하면서도 폭넓은 사운드를 만들어보자는 제안이었다. 그 결과물이 바로 〈카인드 오브 블루Kind of Blue〉다. 재즈 앨범 역사상 가장 큰 인기를 끌고 영향력을 발휘했던 앨범이다.

〈카인드 오브 블루〉의 첫 트랙인 〈소 왓So What〉을 들어보면 창의력 넘치는 멤버들이 틀을 벗어나지 않으면서도 자신의 아이디어와 본능을 자유롭게 표할할 때 어떤 기적이 펼쳐지는지를 완벽하게 체험할 수 있다. 베이스와 피아노가 도입부에서 분위기를 잡으면, 두드러지는 베이스 리프riff 음이 밴드 전체를 콜-앤드-리스폰스call-and-response(메인 보컬과 백그라운드 보컬 혹은 밴드 내의 각 악기 협주자들이 서로의 연주에 호응하는 형태로 연주하는 것 – 옮긴이)로 호출한다. 연주자들은 화성을 통해 각 주자들이 즉흥연주를 할 수 있는 토대를 마련한다. 트럼펫에 마일스 데이비스, 테너 색소폰에 존 콜트레인John Coltrane, 알토 색소폰에 캐넌볼 애덜리Cannonball Adderley, 피아노에 빌 에반스Bill Evans, 베이스에 폴 체임버스Paul Chambers로 구성된 쟁쟁한 연주자들은 솔로 연주로 음악을 다른 방향으로 이끌기도 하고 새로운 색채와 변주를 부가하기도 하지만 원래의 콘셉트에서 벗어나는 일은 없다.

마일스 데이비스는 1970년대 초 재즈 록 퓨전 음악을 담은 〈인 어 사일런트 웨이In a Silent Way〉와 〈비치스 브루 Bitches Brew〉 같은 음악으로 피터에게 다가갔다. 이후 데이비스는 늘 피터에게 중요한 영감을 제공한 인물 중 한 사람이 되었다. 데이비스의 창조적 접근법은 피터에게 지속적인 영향을 끼쳤다. 가령 〈소 왓〉에서 연주자들이 펼쳐나가는 합주 과정은 피터가 보기에 디자인 팀에서도 쓸 만한 좋은 협업 방식이다.

"처음에는 강력한 콘셉트가 필요해요. 팀이 움직이도록 발동을 걸고 팀원들에게 동기를 부여해줄 만한 것이어야 하죠. 특히 혁신적인 아이디어라면 팀원 전체가 그것을 믿고 따를 테고 이렇게 생각하겠죠. '그래, 최종 제품은 정말 쿨할 거야'라고요."

피터에게 '쿨cool'이라는 콘셉트는 '오케이'나 '꽤 좋

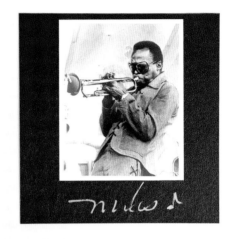

②

②
피터의 애장품 중 하나. 대표적인 재즈 뮤지션 마일스 데이비스의 친필 사인.

다'는 정도로 그저 툭 내뱉듯 던지는 수식어가 아니다. 그것은 '정교함'과 '스타일'이 섞인 진지하고 본격적인 미학의 범주에 가깝다. 마일스 데이비스의 또 다른 주요 앨범인 〈버스 오브 더 쿨Birth of the Cool〉에서 '쿨'과 마찬가지 개념인 셈이다.

"디자인 작업 과정에서 디자이너들은 원래의 디자인에 새로운 아이디어를 도입하기도 하죠. 그 과정은 재즈의 즉흥연주와 비슷합니다. 새로운 아이디어를 추가하되 원래의 아이디어는 유지해야 하니까요. 완제품에서 첫 아이디어가 표현되려면 그래야만 합니다."

피터의 설명이다. 재즈에 좀 더 비유하자면 팀에서 디자인 총괄은 데이비스가 앙상블 내에서 도맡는 역할을 해야 한다. 콘셉트를 도입하고 디자이너들이 그 콘셉트와 함께 질주하게 하고, 발전 사항을 감독하고, 마침내 최종 결과물을 내놓는 것이다. 마치 데이비스가 곡마다 마지막 솔로를 맡음으로써 이전의 즉흥연주들이 펼쳐놓은 가닥을 한데 모아내는 것과 같다.

피터에게 즉흥성은 재즈의 가장 큰 매력 중 하나다. 실로 즉흥연주 능력은 그가 가장 좋아하는 지미 헨드릭스, 에릭 클랩튼Eric Clapton, 프랭크 자파 등의 뮤지션들 모두가 지니고 있다. 테크닉 역시 피터가 디자이너로 일하면서 늘 강조하는 덕목이기도 하다.

피터는 자신의 작업 방식에 대해 이렇게 설명한다.

"난 직접적이고 자연스럽게 대응하는 편을 좋아합니다. 때로 한 가지 아이디어에 몇 주 동안이나 매달려 있다가 새로운 눈으로 다시 보면 전혀 다른 아이디어가 나타날 때가 있어요. 그 순간 새로 보이는 아이디어 쪽으로 마음을 바꾸고 새로운 것을 상상할 자유를 나 자신에게 주는 걸 즐깁니다. 마치 재즈밴드에서 연주하는 일과 비슷하다고 할 수 있죠."

하지만 디자이너인 피터에게 마일스 데이비스의 음악 같은 자연스러움이라는 것은 성공을 위한 공식의 한 부분에 불과하다. 즉흥연주를 통해 다듬어지지 않고 예측 불가능한 것을 표현함으로써 창의적인 사운드를 구현할 수는 있지만, 그러한 표현도 차분하게 체계적인 질서를 갖추고 균형이 맞아야 한다.

"즉흥성이나 자연스러움은 중요합니다. 하지만 때로는 머리를 써서 문제에 대해 생각하고, 충분한 시간을 들여 생각을 발전시켜 나가야 합니다. 화가 조지아 오키프Georgia O'Keeffe는 '보는 데는 시간이 걸린다'라고 했죠. 기막힌 명언입니다. 물론 프로젝트마다 본능에 맡길지 아니면 천천히 시간을 두고 생각을 해야 할지 판단해야 해요. 그때 상황에 따라 결정할 수 있어야 합니다."

마일스 데이비스는 콘셉트의 천재이자 즉흥연주의 대가였을 뿐 아니라 혁신의 아이콘이기도 했다. 다른 많은 재즈 뮤지션과 달리 데이비스는 끊임없이 자신의 스타일을 진화시켜나갔다. 새로운 협주자들을 찾아내 청중에게 충격을 선사한 것이다. 데이비스는 어떤 시점에 이르러서는 자신의 음악을 재즈라고 분류하는 것조차 거부했다. "먼저 연주하고 그게 뭔지는 연주 후에 말해보죠"라는 식이다. 〈스케치스 오브 스페인Sketches of Spain〉 음반에서는 플라멩코, 〈투투Tutu〉 음반에서는 알앤비와 팝을 접목하는 등 수많은 장르를 자신의 음악에 융합시켰다. 그러나 그의 다양한 배경, 다채로운 뮤지션들을 밴드에 합류시킨 운용 능력과 별개로, 데이비스의 음악에는 전체를 관통하는 일관된 흐름이 늘 존재했다. 정제되어 있으면서도 서정성이 뚜렷한 톤의 트럼펫 연주가 그것이다.

피터가 디자이너로 일하는 내내 사용해왔던 디자인 접근법과 마일스 데이비스의 접근법 사이에는 강력한 유사성이 존재한다.

"어떤 것이건 일관된 흐름을 확립하는 일이 중요합니다. 그래야 고객이 특정 브랜드가 상징하는 바를 알게 되고, 그로 인해 브랜드에 대한 신뢰가 생기기 때문이죠. 하지만 디자이너는 거기에 머물러서도 안 됩니다. 현대적이면서도 참신한 해석을 더함으로써 기존에 만들어둔 토대 위에 뭔가 더 쌓아나가야 합니다. 자동차 브랜드에 특히 중요한 덕목이죠. 같은 디자인을 되풀이할 수는 없는 노릇이니까요. 전통을 고수하는 기업들도 물론 있고 그들이 전통을 유지하는 이유를 이해 못 할 바는 아니지만 그런 경우 위험이 따릅니다. 똑같은 지점에 갇혀버릴 위험이죠. 과거에 발이 묶여버리는 겁니다."

정리하자면 디자이너가 나아가야 할 길은 두 가지가 있다. 하나는 마일스 데이비스의 길, 또 하나는 롤링 스톤스의 길이다. 자신을 부단히 재창조하고 새로운 아이디어로 스타일을 참신하게 바꾸어가겠는가, 아니면 이미 알고 있는 것을 고수하고 신뢰할 만한 정체성을 유지하겠는가? 계속해서 즉흥연주를 하겠는가, 아니면 밤마다 〈(아이 캔트 겟 노) 새티스팩션I Can't Get No Satisfaction〉을 연주할 텐가?

어쩌다보니 롤링 스톤스의 팬이기도 한 피터는 양극단 사이에서 균형점을 잡자는 입장이다. 그러나 둘 중 하나만 선택해야 한다고 하면 망설임 없이 대답한다.

"마일스 데이비스의 길을 택하겠어요."

The Artists and Designers

피터 슈라이어에게 영향을 끼친
시각예술가와 디자이너

1

'생각하는 사람의 의자
Thinking Man's Chair'.
재스퍼 모리슨Jasper
Morrison이 가구 기업
카펠리니Cappellini를
위해 디자인한 의자.
의자는 사용자에게
기대어 앉아 생각할 것을
청한다.
피터는 "내게 영감을
주는 위대한 디자인
작품입니다"라고
극찬하며 집과 사무실에
이 의자를 소장하고 있다.

자동차 디자이너 중에는 자동차의 과거와 미래와 현재 외에는 딱히 다른 관심이 없는 자동차 마니아들이 있다. 피터 슈라이어는 그들과는 정반대인 디자이너다. 피터는 디자이너라는 직업에 열정은 분명 있지만 자동차 업계의 동료들만이 아니라 화가, 조각가, 건축가와 가구 디자이너에게서 영감을 받는다. 여기에서는 미적 자극에 대한 피터의 욕망에 자양분을 제공하는 예술가들을 소개한다.

다다이스트Dadaist

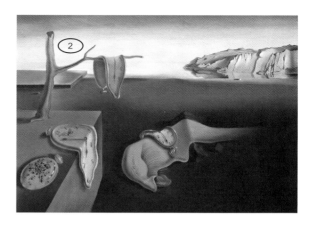

피터 슈라이어는 어린 시절, 자동차 디자이너는 고사하고 디자이너조차 꿈꿔본 적이 없다. 오히려 예술과 예술가들에게 매료되는 편이었다. 피터의 창의력은 할아버지 게오르크 카멜에서 자양분을 얻은 것이다. 카멜은 바이에른의 르네상스형 인물로 디자이너이자 공예가였을 뿐 아니라 뛰어난 화가였다. 카멜은 피터가 열두 살 때 세상을 떠났지만, 추억뿐 아니라 상당수의 작품도 남겼다. 그중에는 유화, 수채화, 펜화 등 다양한 그림이 많았다.

피터가 십 대에 들어설 무렵 그의 상상력을 사로잡은 최초의 예술가는 초현실주의자들이었다. 특히 살바도르 달리와 조르조 데 키리코Giorgio de Chirico의 회화—사진을 방불케 하는 세세한 묘사와 꿈과 같은 왜곡된 스타일이 결합된 그림—는 고풍스러운 고향 땅 바이에른에서 익숙히 봐 왔던 이미지들과는 충격적인 대조를 이루는 새로운 풍경이었다.

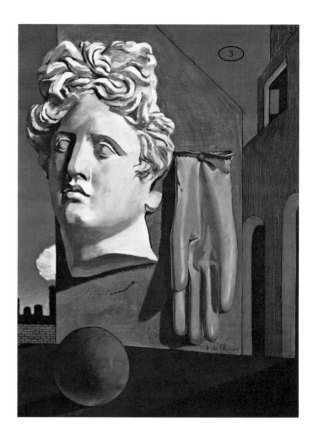

시골 중등학교의 형식에 얽매인 구식 교육에서 탈출하게 해준 것은 초현실주의의 황홀한 미적 감각만이 아니었다. 다다이즘 예술가들의 도발적인 선언 역시 산골 소년 피터에게 자유 그 자체로 다가왔다. 평범하고 쉽게 한눈을 파는 학생이었던 피터는 수업에 집중하기보다는 교실 창밖을 내다보는 걸 더 좋아했다. 그런 피터에게 상상력을 중시하고 인습을 타파하는 다다이즘의 발견은 커다란 기쁨이었다.

피터의 어머니는 달리의 〈기억의 지속The Persistence of Memory〉과 키리코의 〈사랑의 노래The Song of Love〉 같은 작품이 수록된 화집을 사들이기 시작했다. 머지않아 피터는 이런 스타일을 모방해 그림을 그리기 시작했다. 피터는 달리, 키리코, 한나 회흐Hannah Höch 같은 화가의 작품뿐 아니라 이들의 카리스마 넘치는 성격에도 크게 감화되었다. 특히 달리는 강렬한 인상을 남겼다. 당시 피터는 달리의 텔레비전 인터뷰를 보며 생각했다.

"달리는 정말 쿨하고 기괴했죠. 자신감도 넘쳤고요."

②
어린 시절 피터는 달리의 〈기억의 지속〉 같은 작품들을 접하며 예술과 창작자를 향한 열정이 아주 일찍부터 자라나게 된다.

③
키리코의 〈사랑의 노래〉. 키리코는 피터의 창작 여정에 영감을 준 또 한 사람의 초현실주의 화가이다.

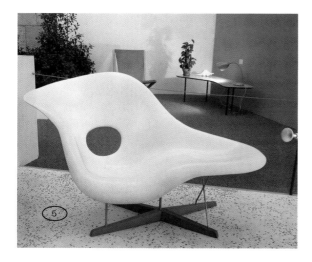

④
사이 트웜블리의 표현력
풍부한 휘갈김의 예술
언어.

⑤
찰스 임스와 레이 임스가
디자인한 의자 '라 쉐즈'.
피터는 집에 이 의자를
소장하고 있다. 놀랍도록
편하지만 그가 이 의자에
앉는 일은 좀처럼 없다.

달리는 자기 홍보에 일가견이 있는 20세기형 인간이
기도 했다. 그는 콧수염을 시그니처 삼아 누구나 자신을 금
방 알아볼 수 있게 했다. 피터 역시 검은 테 안경을 자신의
시그니처로 삼고 있다. 그의 이러한 스타일이 달리와 같은
일종의 자기 브랜드화라는 것은 우연이 아닐 것이다.

트리스탕 차라Tristan Tzara(루마니아계 프랑스 아방가르
드 시인이자 수필가, 행위예술가 – 옮긴이)는 다다이스트들의
충동과 도발을 가리켜 '팽팽한 긴장감이 넘치는 색채의 포
효이자 상반된 요소들의 결합'으로 묘사한 바 있다. 시인 앙
드레 브르통André Breton은 초현실주의의 도발을 가리켜
"금지된 영토의 중심을 향한 영원한 외도"라고 평한 바 있
다. 이러한 다다이즘과 초현실주의의 자극은 피터의 창작
접근법의 뼈대에 엮여 들어가게 된다. 다양한 영향을 융합
하려는 의지, 대세를 따르는 흐름에 대한 혐오, 우상파괴적
인 선언 등 피터는 이러한 예술적 경향과 디자이너의 합리
적인 태도의 균형을 통해 자신만의 성공 방식을 창조했다.

사이 트웜블리Cy Twombly

사이 트웜블리는 대형 회화로 잘 알려진 미국의 화가
다. 그의 회화는 자유로운 형태와 색감을 분출시킨 시각 언
어에 휘갈긴 캘리그래피를 혼합한 것이 특징이다. 피터는
트웜블리의 자유로움과 즉흥성에 강하게 매료되었다. 피터
는 초현실주의를 연상시키는 트웜블리의 작품을 자신이 미
술과 디자인에 접근하는 방식에 통합하고자 한다. 실물 크
기의 기술 도안 작업에 익숙한 피터에게 트웜블리의 대형
회화가 풍기는 거대한 인상은 특히 깊은 감흥을 준다.

트웜블리의 작품은 날것 그대로의 본능적인 것으로
보이지만—잭슨 폴록이나 재스퍼 존스Jasper Johns처럼—
고도의 기교 또한 담고 있다. 작가 도널드 저드Donald Judd
는 트웜블리의 스타일을 "물감 몇 방울 떨어뜨리고 처바른
다음 가끔씩 연필 선을 휘갈긴 것"이라며 깎아내렸다.

하지만 피터는 지극히 개인적인 비전에 따라 행동하
는 트웜블리의 태도를 존경하며 다음과 같이 말한다.

"트웜블리는 자신만의 길을 따릅니다. 비평가들이 뭐
라고 평가하건 개의치 않아요. 팔릴 그림이 뭔지도 생각하
지 않죠. 그는 자신만의 이야기를 독특한 방식으로 풀어냈
습니다. 그런 방식을 두고 일부 사람들은 추상미술에 관해
이야기할 때처럼 재단하죠. '우리 아이도 저 정도는 그리겠
네'라는 식으로 말입니다. 하지만 거기다 대고 달리 뭐라 말
하겠습니까. '그러지 못할 걸!'이라고 대꾸할 수밖에요."

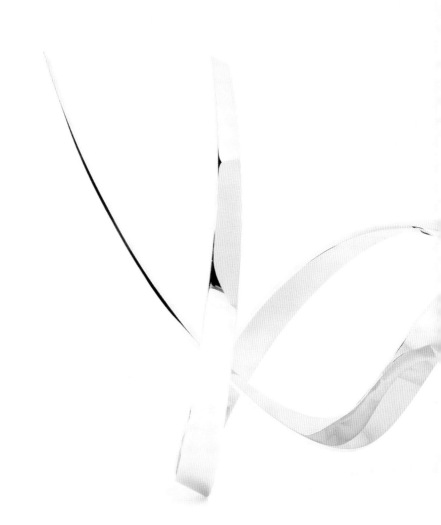

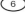

트웜블리는 회화를 "생각의 융합이자 감정의 융합"이라고 말한다. 피터의 창작법과 잘 맞아떨어지는 표현이다.

"사람들이 스타일을 뒤섞는 게 좋아요. 후베르트 폰 고이제른Hubert von Goisern 같은 뮤지션도 있습니다. 알프스의 민속음악을 현대적인 록 음악 및 재즈와 융합하죠. 디자인도 그럴 수 있다고 생각해요. 최첨단 기술과 전통 재료를 혼합한 자동차를 만들지 못할 이유가 어디 있겠어요?"

찰스 임스Charles Eames와 레이 임스Ray Eames

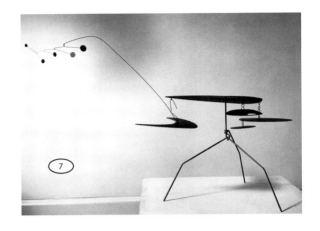

미국의 산업디자이너 찰스 임스와 레이 임스는 부부이자 임스 오피스Eames Office의 창작 파트너로 20세기 가장 영향력이 큰 대량생산 제품, 특히 가구를 만들어냈다. 피터의 집에는 이들의 작품 두 점이 자랑스레 자리 잡고 있다.

"라 쉐즈la chaise라는 가구가 집에 있어요. 구름처럼 생긴 하얀 의자죠. 아름다운 작품이고 게다가 놀랄 만큼 편안해요. 앉는 일은 거의 없지만요! 흔들의자도 있어요. 역시 산업디자인의 고전적인 작품이라 할 수 있죠."

찰스와 레이는 아름다운 오브제 작품을 만들었을 뿐 아니라 신소재 사용에 있어서도 선구자였다. 피터가 특히 큰 영감을 받은 것은 이들이 사용한 재료였다.

"임스 부부는 유리섬유와 강철 튜브 같은 재료를 자유롭게 선택했다는 점에서 혁신적이었습니다. 그뿐 아니라 아주 독창적인 방식으로 디자인에 접근하는 역량이 있어요. 다리 부상을 입은 병사들을 위해 새로운 부목을 디자인한 것이 대표적 사례죠. 흔들림을 줄이기 위해 금속 대신 나무를 곡선 모양으로 다듬어 신체에 딱 맞게 제작해냈죠."

부부였던 두 디자이너는 배경이 서로 달랐지만 오히려 그 덕에 서로를 더 잘 보완할 수 있었다. 찰스는 산업디자이너 교육을 받았고 레이는 추상표현주의 회화를 공부했다. 피터가 보기에 이 부부는 자신을 이끌어준 원칙 중 하나를 집약적으로 보여준 작가들이다. 위대한 디자이너가 되려면 디자인을 아는 것만으로는 충분치 않다는 것이다.

"자동차 이야기라면 하루 종일도 할 수 있지만 다른 것은 아무것도 모르고 할 줄도 모르는 디자이너들이 많아요. 나는 그런 디자이너에게 별로 만족을 느끼지 못해요. 다른 차원으로 이동이 불가능하니까요. 물론 나 역시 자동차를 좋아하고 자동차를 주제로 이야기하는 걸 즐기지만, 디자인을 하려면 다른 면 역시 자동차 못지않게 중요합니다. 음악과 미술, 건축과 정치 같은 것 말입니다. 온갖 종류의 주제와 창의성과 지식에 자신을 열어두어야 합니다. 그렇지

⑥ 피터는 인생의 대부분을 예술 작품 감상뿐 아니라 작품 제작과 구축에 쏟았다. 이 조각품은 현대자동차 정의선 회장에게 선물하기 위해 제작한 것이다.

⑦ 알렉산더 칼더의 모빌 작품. 칼더는 오랫동안 피터를 매료시킨 키네틱 아트의 대가다.

⑧ 토머스 헤더윅의 조각. 2002년 잉글랜드 맨체스터의 영연방 경기대회를 기념하기 위해 제작한 작품.

않으면 의미심장한 것은 절대로 만들어내지 못합니다."

키네틱 아트의 거장들

피터는 스켈레톤 경주부터 복엽기 프로펠러의 회전에 이르기까지 온갖 형태의 움직임을 이해하고 감식하는 눈을 갖춘 디자이너다. 그래서인지 그는 동적 요소를 포함한 작품에 본능적으로 끌린다. 바로 키네틱 아트kinetic art다. 키네틱 아트의 기원은 클로드 모네를 비롯하여 역동성과 유동성을 전달하기 위해 개성 넘치는 기법을 사용했던 잭슨 폴록 같은 추상표현주의자들의 작품에 있지만, 본격적으로 시작한 건 장 팅겔리Jean Tinguely와 알렉산더 칼더Alexander Calder다. 피터는 두 작가의 열광적인 팬이다.

칼더는 미국에서 기계공학을 공부했고, 파리로 거처를 옮겨 마르셀 뒤샹과 장 아르프 같은 다다이즘 예술가와 교류했다. 칼더는 파리에서 자신의 공학 지식을 초현실주의 경향과 결합해 모빌을 만들었다. 모빌은 끈에 매달려 공중에서 춤을 추는 매우 유희적인 추상 조각이다.

스위스의 예술가인 장 팅겔리 또한 장난기 가득한 유머 감각을 보여주는 작품을 만들었으나, 칼더에 비해 그의 조각에는 좀 더 예리한 풍자가 배어 있다. 팅겔리의 가장 유명한 조각 작품인 〈뉴욕 찬가Homage to New York〉는 폐자전거와 폐자동차 같은 잡다한 폐기물로 만든 조각으로, 움직인 다음 저절로 붕괴되도록 설계되었다. 온갖 기계―물론 자동차도 포함된다―의 덧없음을 보여주려 한 이 작품은 1960년 뉴욕 현대미술관 외곽에 설치된 후 성공적으로 산산조각이 났다. 전시는 단 한 번뿐이었던 셈이다.

피터가 가장 좋아하는 현대미술 작가들은 칼더와 팅겔리의 자취를 따른다. 데이비드 스타레츠David Stretz도 그중 하나다. 스타레츠의 〈하베 디 에레Habe die Ehre〉는 피터의 컬렉션 중 하나다. 이 조각은 모자를 젖히는 동작 때문에 언제나 인사를 하는 듯 보인다. 동시에 깃털 하나가 공기 중에서 소심하게 퍼덕이고 있어서 르네 마그리트를 연상시키는 변덕스런 유머가 배어나오기도 한다. 피터가 높이 평가하는 또 한 명의 예술가는 레베카 호른Rebecca Horn으로, 키네틱 아트뿐 아니라 신체 변형과 퍼포먼스 작업을 해왔다.

피터는 오래전부터 예술이나 자동차 디자인에 운동성을 부여함으로써 더욱 나아진다고 생각해왔다. 단, 조건은 움직임이라는 요소가 주는 경이로움과 즐거움이 기능적인 목적과 균형을 이루어야 한다는 것이다. 피터의 옛 카탈로그에서 이러한 균형을 보여주는 두 가지 작품이 떠오른다.

람보르기니 무르시엘라고Murciélago와 아우디 TT다.

"무르시엘라고는 문이 박쥐의 두 귀처럼 열려서 위로 쭝긋 세워지죠. 그래서 이름이 무르시엘라고예요. 스페인어로 '박쥐'라는 뜻이거든요. 그리고 아우디 TT는 시트 열선 조작기를 누름식 버튼으로 바꾸었어요. 누르면 통 하고 튀어나오고 다시 누르면 들어가는 식이죠. 이런 종류의 장난 같은 운동성이 디자인과 결합될 때 정말 짜릿해요."

토머스 헤더윅Thomas Heatherwick

피터는 디자이너 토머스 헤더윅의 작품에서도 통찰력을 얻는다. 헤더윅은 조각과 자동차에서 건축과 패션까지 다양한 분야의 디자인을 해왔다. 그는 1994년 RCA를 졸업한 뒤, 인상적인 프로젝트 포트폴리오를 만들었다. 그중에는 급작스러운 존재감으로 공공 공간에 폭발적인 충격을 선사하는 〈비 오브 더 뱅B of the Bang〉이라는 조각품도 있고, 새로 설계한 런던의 이층 버스처럼 익숙한 형태를 독특하게 변형시킨 작품도 있다. 특히 그의 창의성 넘치는 버스 디자인은 피터에게 놀라움을 선사했다.

"헤더윅이 디자인한 버스는 전통적인 런던 버스 루트마스터Routemaster의 연장선상에 있어요. 하지만 해석이 아주 뛰어났죠. 지역의 아이콘과 같은 조형물을 변형시킬 때는 아무래도 복고 스타일로 돌아가기가 쉬운데 헤더윅은 매우 독창적이고 참신하게 변형시켰죠."

피터는 헤더윅과 동지애를 느낀다. 자동차계에서 상징성으로 치자면 훨씬 위상이 높은 폭스바겐 비틀을 다시 디자인해봤기 때문이다. 이러한 유사성은 창의적인 접근법에까지 확장된다. 헤더윅은 이렇게 말한 바 있다.

"디자인이란 개인의 스타일을 표현하는 것이 아니라 각자 맡은 일의 핵심 문제를 확인하고 연구와 토론을 통해 해결책을 찾아내는 일이다."

피터는 헤더윅의 관점을 자동차 디자인에 접목한다.

"헤더윅은 예술을 위한 예술이나 막연한 자연 그대로의 상태를 만드는 데 관심이 없어요. 그가 하는 모든 일은 근거와 이유가 있다는 뜻입니다. 자동차 디자이너도 그래야 해요. 어떤 의미에서 자동차 디자이너는 조각가입니다. 키네틱 아트, 즉 움직이는 작품을 빚어내는 조각가인 셈이죠. 갖고 싶은 것을 만들어야 합니다. 하지만 동시에 완벽한 기능성을 갖춘 것, 다시 말해 밤과 낮, 추위와 더위, 습기와 건조함 등 온갖 조건에서 제대로 작동할 뿐 아니라 각국의 상이한 규제를 통과할 수 있는 것을 만들어야 합니다."

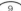

바우하우스Bauhous와 그 너머

피터 슈라이어는 한국과의 오랜 인연 덕에 세계적인 디자이너로서 위상을 얻었다. 그럼에도 피터의 접근법은 20세기 독일 디자인에 영향을 받았다. 뮌헨 응용과학대학교 학생 시절 그가 받은 교육은 대개 바우하우스—1919년부터 1933년까지 대량생산에 미적 감수성을 도입한다는 목적으로 운영되었던 혁신적 미술학교—의 사상에 기반을 두고 있었다. 피터와 동시대 디자이너들에게 큰 영향을 끼친 기업을 꼽으라면 단연 브라운Braun이다. 20세기 중반 고도로 기능적인 접근법을 구현함으로써 독일 디자인의 정수를 보여준 기업이다. 인물 중에는 루이지 콜라니Luigi Colani가 있다. 이름은 이탈리아식이지만 독일인인 콜라니는 스타일보다는 혁신적인 비전과 자기 관점에 대한 소신으로 피터의 눈길을 사로잡은 인물이다.

피터 슈라이어 디자인의 근원, 바우하우스

큐레이터 앙케 블룸Anke Blumm은 "피하건 받아들이건 바우하우스를 벗어날 수는 없어요. 누구나 바우하우스에 대해 어떤 태도를 갖게 되죠"라고 단언한다. 피터 슈라이어에게도 해당되는 말이다.

"바우하우스는 논리적인 디자인, 정밀성, 정갈함에 대해 내가 배운 것들의 큰 뿌리였어요. 하지만 젊은 시절 나를 매료시킨 것은 바우하우스 디자인 자체보다는 이들의 급진성이었습니다. 바우하우스는 다다이스트와 인연이 있는 급진적인 예술가 오스카어 슐레머Oskar Schlemmer를 고용했죠. 그는 과격한 의상을 입는 파티를 여는 것으로 유명했어요. 여성이 미술과 디자인을 공부했던 최초의 학교 중 하나도 바우하우스였고요. 바우하우스는 억압을 일삼는 당국에 반대하는 입장에 서 있기도 했죠. 결국 그러다 폐교를 당했지만."

피터가 뮌헨 응용과학대학교에서 배운 것들은 바우하우스의 기초 과정Vorkurs을 모델로 삼은 것이다. 이 과정에서는 다양한 색과 재료의 성질을 가르친다. 피터가 바우하우스의 사상이 산업디자인 전반에 얼마나 큰 영향력을 발휘했는지 온전히 깨닫게 된 것은 훨씬 나중의 일이다.

"바우하우스의 재료 사용 방식은 그 자체로 혁명이었어요. 마르셀 브로이어Marcel Breuer의 '바실리 의자'는 강철 튜브를 구부려 만들었죠. 바우하우스는 모든 것이 곧고 단조로워야 한다는 관념을 없애버렸어요."

⑨
〈휴식 공간Rest Box〉.
피터 슈라이어가 2009년
광주 디자인 비엔날레에
선보인 조각 작품이다.
지금은 현대 본사에
설치되어 있다.

⑩
바우하우스는 독일
디자인의 발전에 있어
중심 역할을 했다.
피터의 접근법 역시
바우하우스에 근간을
두고 있다.

⑪
브라운은 모든 제품이
하나의 브랜드처럼
보이게 만들었던 최초의
브랜드 중 하나다.
브랜드의 일관성을
지킨다는 개념은 피터의
디자인에서도 늘 볼 수
있다.

바우하우스 하면 가장 먼저 떠오르는 말은 "형식보다 기능이 중요하다"라는 원칙이다. 그러나 자동차는 기능만큼이나 형식도 운전의 중요한 요소이기에 피터는 바우하우스의 도그마와 씨름하곤 한다.

"형식보다 기능이 중요하다는 원칙만으로는 충분치 않아요. 자동차 디자이너는 때론 정말 매력적인 것을 만들어내야 할 필요도 있거든요. 그렇지만 파란을 일으킬 형태를 만들자고 디자인을 할 수만도 없는 노릇이죠. 그러니 형태와 기능을 유기적으로 통합해야 해요. 가령 자동차의 형태가 충분히 공기역학적인데 아름답기까지 하다면 미적인 요소와 기능성이 훌륭하게 통합된 것이지요."

브라운이라는 본보기

브라운은 1950년대와 1960년대 독일 디자인 그 자체였다고 할 만큼 영향력이 컸다. 당시 브라운의 제품—전기면도기, 라디오, 음식을 다지고 자르는 조리 도구—은 바우하우스 철학에서 영감을 받아 완벽한 기능적 형태를 구현한 것으로 평가받았다. 이들의 제품이 1970년대와 1980년대 계속 인기를 끌면서 브라운의 수석 디자이너 디터 람스Dieter Rams는 미니멀리즘의 선구자로 명성을 얻었다. 그가 주문처럼 외던 슬로건은 "뺄수록 더 좋아진다less, but better"였는데 조너선 아이브Jonathan Ive와 후카사와 나오토 같은 세계적인 디자이너들에게도 핵심 철학이 되었다.

1970년대 학생 시절을 보냈던 피터에게 람스의 철학은 성장의 토대가 되었다.

"디터 람스는 좋은 디자인의 선구자였어요. 그는 후세대에게 길을 보여주었어요. 람스가 없었다면 독일 디자인뿐 아니라 디자인 일반은 오늘날의 양상을 띠지 못했을 겁니다. 핵심은 모던함, 정갈함, 사용의 용이성이었어요. 이러한 디자인은 시간의 흐름을 버텨내죠. 가령 아이팟은 브라운의 여러 원칙들을 통합한 겁니다. 편의성과 단순성이라는 콘셉트죠. 그리고 브라운 계산기는 오늘날 우리가 쓰는 휴대폰에 있는 것과 똑같아요."

피터는 람스를 만날 기회가 생기자 뛸 듯이 기뻤다.

"아우디에서 디자인 경연 대회를 열어 람스를 심사 위원으로 모신 거죠. 그런 전설적인 인물과 함께 일할 기회가 생겨 신이 났죠. 아주 진중한 분이었어요. 예상했겠지만!"

선동가 루이지 콜라니

브라운과 바우하우스가 세계적 명성을 얻은 덕에 독일 디자인은 모조리 기능성 위주에 미니멀리즘을 추구한다는 인식이 생겼다. 그러나 이러한 철학에 강력히 반대하는 움직임도 존재했다. 에슬링거 디자인Esslinger Design—훗날 프로그 디자인Frog Design으로 개명—은 1969년 바이에른에서 설립된 디자인 기업으로 '형식보다 기능이다'가 아닌 '형식보다 감정이다'라는 원칙을 따랐다.

베를린 토박이 독립 디자이너 루이지 콜라니는 자동차 업계에 일대 파란을 몰고 온 디자이너. 1950년대부터 쭉 세계 최초의 플라스틱 모노코크monocoque(차체와 차대가 일체가 된 자동차의 구조–옮긴이) 스포츠 BMW 700과 현란한 스타일의 키트카kit car(부품 또는 반제품 상태로 구입해 직접 완성하는 차–옮긴이)인 콜라니 GTColani GT 같은 혁신적인 디자인으로 개성을 인정받았다.

"콜라니는 기능을 중시하는 디자이너들이 죄다 지루하다고 생각했어요. 그는 공기역학을 공부했고 자동차의 형태란 여성을 닮아 부드럽고 매끈해야 한다고 생각했죠. 그가 디자인한 트럭의 전면 유리는 둥근 시계를 닮았어요. 와이퍼가 시침과 분침처럼 회전하는 식이었죠. 검은 배경에 흰색으로 스케치를 하는 방식도 좋았어요. 정말 근사했죠. 하지만 그에게서 배운 건 많지 않아요. 콜라니는 디자이너라기보다는 예술가에 가깝거든요. 말도 많아서 자동차 업계가 지나치게 보수적이라며 비판을 일삼았죠. 때로는 '이 사람의 말은 터무니없군'이라고 생각하기도 했어요. 하지만 이런 선동가 역할을 하는 사람이 필요합니다. 주류의 밖에서 아이디어를 도입하는 사람 말이죠. 그런 아이디어가 대량생산으로 이어지는 일은 별로 없지만요."

오브제와 강박—피터의 예술 훈련

피터 슈라이어는 화가의 꿈을 꾸며 자랐지만 달리와 다다이스트의 길을 따르려는 야심은 자동차 디자인 경력을 쌓는 바람에 빛이 바랬다. 하지만 그는 창작을 멈춘 적이 없다. 피터는 상당수의 회화와 조각을 제작했고, 2009년과 2011년 광주 비엔날레에 출품해 인정받기도 했다. 2012년에는 서울에서 개인전을 열었다.

이러한 행사가 그에게 만족감을 주긴 하지만 그렇다고 그가 미술계의 인정을 받는 일을 목적으로 삼는 것은 아니다. 오히려 그에게 예술 작품 제작은 비행이나 스켈레톤

12

13

경주와 비슷하다. 자동차 디자인이라는 이성 중심적인 일로는 온전히 할 수 없는 감정과 사유의 출구 기능을 한다는 점에서다. 캔버스와 운전석 간에 직접적인 유사성은 거의 없겠지만 피터는 작품 활동으로 얻는 것이 있다고 확신한다.

피터는 자신의 성공 비결을 이렇게 밝힌다.

"자동차 디자이너로 성공한 비결 중 하나는 예술과 기술 양면으로 두뇌를 계속해서 썼다는 점입니다. 두 측면이 서로를 반영하되 절대 뒤섞이는 일은 없도록 해야 하죠."

피터는 자신의 예술과 디자인 사이에 보이지 않는 벽을 느끼지만 피터의 첫 상사이자 오랜 멘토인 바르쿠스는 피터가 주력하는 두 활동 사이에 강력한 연계성이 있음을 알고 있다. 그에 따르면 피터는 "조각가이자 예술가, 예술적인 기량을 자동차 디자인에 사용하는 작가"다.

피터가 하고 있는 디자인 직무에서 그가 지닌 예술적 재능은 단순한 인정을 너머 칭송을 받고 있다. 현대자동차 정의선 회장은 2012년 피터의 개인전을 적극 지원했다. 전시장을 방문한 관람객들은 피터라는 작가의 자전적 작품, 사실주의와 추상을 넘나드는 작품, 한나 회흐의 콜라주에서 사이 트웜블리의 캘리그래피에 이르기까지 다양한 예술가에게서 받은 영향을 드러내는 작품을 만날 수 있었다.

피터가 평생 갖고 있던 비행에 대한 열정은 그의 예술 작품에서도 되풀이해 나타나는 모티프다. 어린 시절 부모님 식당 뒤에 있던 비행기 착륙장에 가본 경험부터, 머스탱 P-41과 보잉 스티어맨 복엽기 조종사로 경험한 창공의 모험까지, 많은 일화들이 그의 작품에 고스란히 녹아들어 있다. 스켈레톤 경기에 참가했던 체험 역시 그의 작품에 풍부한 영감을 주는 원천이다. 경기에 출전할 때 달고 나갔던 번호표들을 모아놓은 수집품은 대형 콜라주 작품의 재료가 되었고, 번호표를 모아놓은 상자—할아버지가 만들어주신 것으로, 그 자체로 중요한 기념물이기도 하다—는 마르셀 뒤샹의 레디메이드 조각처럼 기성품 콘셉트로 전시장에 놓였다.

레디메이드와 연계되는 '오브제 트루베objet trouvés'라는 개념이 있다. 우연히 마주친 물품에 예술적 의의를 부여한 작품을 뜻하는 말이다. 초현실주의자들이 전후 파리의 벼룩시장과 아케이드를 뒤져 토템을 찾아냈듯, 피터 역시 진부한 것부터 기괴한 것까지 자신의 관심과 주의를 끄는 물건이라면 무엇이건 수집해 이를 작품에 십분 활용한다.

피터가 수집한 물건—빈티지 비행기 날개 조각, 비행을 안내하는 표지판—은 피터의 작품 속으로 들어가 회화의 소재가 되거나 아상블라주assemblage의 요소가 되었고 병뚜껑, 왁스 조각, 강가의 돌, 철사 뭉치 같은 물건들 역시 특이하고 기발한 그의 수집품 속에서 활용되기를 기다리고 있거나 상념과 사유를 촉발하는 트리거 기능을 하고 있다.

음악 또한 피터의 회화에 영감을 주는 중요한 요소다. 음악에 대한 열광적 취향이 있는 작가로서 당연한 일이다. 그의 회화 중에는 음악적인 요소를 표현했거나 자신의 영웅, 그중에서도 마일스 데이비스를 그린 작품들이 있다. 가령 2002년에 제작한 회화는 기성복 재킷을 입은 데이비스가 예리한 눈빛으로 밴드 동료의 독주에 집중하는 순간을 포착한 작품이다. 혁신과 창조를 상징하는 마일스 데이비스라는 뮤지션의 스타일과 카리스마를 전면화하고 그의 창조적 집중력에 깊은 경의를 표하는 피터의 그림은 자신이 어떤 디자이너인지에 대해서도 깊은 울림을 전해준다.

자동차 디자인은 업무 부담이 크고 시간도 많이 드는 일이다. 따라서 피터가 제작하는 예술 작품은 일상적으로 작품에 매진한 작업의 결과물은 아니다. 오히려 그는 자신에게 허용된 시간을 효율적으로 활용해 작품 활동을 하는 방안을 개발해냈다.

"출장을 갈 때 주로 미술 작품에 쓸 아이디어를 떠올리곤 하는 편입니다. 떠오른 생각이나 아이디어는 머릿속 깊숙이 간직해두죠. 그런 아이디어는 다음 주말이나 밤에 작업실에서 시간을 들여 작품을 제작할 여유가 생기면 꺼내서 씁니다. 뭔가 시작할 수 있도록 출발점은 챙겨둔 셈이죠. 때로는 6개월, 혹은 그 이상 작품을 못 만들 때도 있어요. 하지만 그럴 때도 갑자기 아이디어가 찾아오는 경우가 있어요. 그럼 즉시 작업을 시작할 수 있어 오히려 빨리 끝나기도 합니다. 가령 2009년 광주 비엔날레에 출품했던 종이 작품은 하룻밤 사이에 마무리한 겁니다."

피터가 현재 작업하고 있는 작품은 지난 몇 년 간 작업실에서 홀로 발전시켜온 아상블라주 콘셉트의 작품이다. 목재로 된 봅슬레이 선수 보호대와 옛 유모차 바퀴 같은 오브제 트루베로 이루어졌다. 그의 새 작품을 보면, 새로운 것이라면 지나치는 법이 없는 진취적 호기심과 남다른 사적인 기록 작업이 그를 계속해서 앞으로 나아가도록 추동하는 힘이라는 사실을 엿볼 수 있다.

88 Ba

/aria-Korea

바이에른에서 한국으로

"아직도 건초와 숲의 내음, 갓 깎은 잔디 냄새가 코끝에서 나는 것 같아요."

"사람들은 늘 자신이 세상의 중심이라고 생각하지만, 세상을 보는 방식은 천차만별이죠."

"한국에 도착했을 때 마음은 이미 정한 상태였어요."

한국이 부르다

2006년 피터 슈라이어는 누구나 부러워할 만한 지위에 오른 상태였다. 아우디 TT와 A2, 폭스바겐 뉴비틀과 파사트 B5 등 자신의 이름을 걸고 성공시킨 자동차가 줄을 이었고, 뛰어난 자동차 디자이너로서 명망이 높았다. 폭스바겐 그룹의 디자인 총괄을 맡아 여러 모델을 성공적으로 선보이면서 세계의 주요 브랜드를 자신이 추구한 디자인 비전으로 성장시키는 탁월한 역량을 여러 차례 입증한 터였다. 53세의 나이에 포츠담 폭스바겐 어드밴스드 디자인 스튜디오를 이끄는 고위직에 올라 일을 줄여가면서 편하게 은퇴까지도 할 수 있는 위치에 올라 있었다. 지천명의 나이에 그 정도 성취를 일군 사람이라면 누구든 생각할 법한 일이다.

그러나 피터는 일을 줄이거나 편안하게 속도를 늦추고 싶은 생각이 없었다. 세상에서 벌어지는 온갖 일에 촉각을 곤두세우고 새로운 도전과 가능성을 예의 주시하는 그의 습관은 전혀 변함이 없었다. 그렇다고 해도 앞날에 어떤 일이 자신을 기다리고 있는지 예측할 수는 없는 노릇이다.

어느 날 돌연 걸려온 한 통의 전화. 그 전화는 조만간 전혀 새로운 출발이 시작될 것임을 예고하고 있었다. 피터는 그날을 떠올리며 말한다.

"그 전화를 받았을 당시 어디 있었는지 정확히 기억이 납니다. 독일에서 스위스로 차를 몰고 가던 중이었어요. 장크트모리츠 근처의 학교에서 프레젠테이션이 있었거든요. 전화를 받을 때쯤엔 오스트리아를 지나던 중이었죠."

전화를 건 사람은 기아의 대표로, 피터의 의향을 알고 싶어 했다. 피터의 표현에 따르면 '기아 측과 접촉해 이야기를 나눠볼 생각이 있는지' 여부를 묻는 전화였다. 기아가 피터를 영입하던 초창기, 의향을 타진하기 위해 사용했던 어법은 상당히 애매모호했다. 아마 의도적이었을 것이다. 하지만 사뭇 진지하다는 것만은 분명히 알 수 있었다.

피터는 당시의 느낌을 이렇게 전한다.

"머릿속에서 '찰칵' 하고 어떤 소리가 나더군요. 뭔가 흥미로운 일이 생기리라는 느낌 같은 게 있었어요. 즉시 흥미가 생겼기 때문에 전화를 받은 그 순간부터 다른 생각은 하기가 어려웠어요."

바이에른에서 자라 유럽과 미국 문화 속에서 살아왔던 피터에게 기아에서 걸려온 전화는 완전히 다른 세상으로 통하는 문과 같은 것이었다. 물론 피터는 과거 여러 차례 동양으로 여행을 떠난 적이 있었다. 도쿄 모터쇼에도 가보았고, 폭스바겐 상하이 지부에서도 일한 적이 있었기 때문이다.

그러나 대한민국이라는 나라를 방문한 적은 한 번도 없었다. 기아라는 브랜드에 관해 아는 것이라고는 거의 없었다. 도움이 될 만한 참고 사항이라면 딱 두 가지 정도가 있었다. 첫 번째는 피터의 친한 친구이자 전 동료인 그레고리 기욤이 폭스바겐을 떠나 1년 전부터 기아에 가 있다는 것, 두 번째는 피터가 기아가 2002년부터 생산한 스포티한 SUV 쏘렌토Sorento의 디자인에 주목했다는 것 정도였다.

"쏘렌토는 보기 좋은 자동차였어요. 그 차를 만든 팀에 대해서 좀 더 알고 싶은 마음은 늘 있었죠."

피터는 이후 프랑크푸르트 기아 유럽 지부에서 미팅을 가진 다음, 2006년 봄 처음으로 한국을 방문했다. 그는 이 여행을 "미지의 세계로 뛰어드는 경험"이라고 묘사한다. 서울에서 기아 최고경영진을 만난 후, 피터는 헬리콥터를 타고 경기도 화성시에 있는 남양으로 날아가 기아의 디자인 팀과 수석 디자이너 손호연을 소개받았다. 낯선 콘셉트 여러 개가 포함된 프레젠테이션을 지켜보면서 피터는 자신이 곧 스타일이나 세계관 면에서 확연히 다른 디자인의 세계로 들어가게 되리라는 사실을 예감했다.

피터는 솔직하게 그때의 심정을 이야기한다.

"폭스바겐과 아우디에서 일할 당시 우리 디자이너들은 늘 우리가 최고라고 생각했어요. 앞서서 다른 디자이너들에게 길을 보여주고 있다고 자신했지요. 그런 종류의 자기 확신은 오만한 측면도 있었죠. 솔직히 말하자면, 유럽의 디자이너들은 아시아의 관점에서 디자인을 바라본 적이 한 번도 없었을 거예요."

기아가 제안한 직위와 역할을 수락하는 순간, 자신에게 새로운 지평이 열리리라는 인식은 세계지도를 보면서 더욱 명료해졌다.

"한국을 방문할 때까지는 말입니다, 세계지도를 볼 때마다 중앙에 유럽, 왼쪽에 아메리카, 오른쪽에 아시아가 위치해 있었어요. 그런데 한국에서 세계지도를 보니까 얼마나 많은 일이 관점에 따라 달라지는지 알겠더군요. 한국의 세계지도에서 아시아는 중앙에, 독일은 왼쪽, 뉴욕은 오른쪽 끝에 붙어 있는 겁니다. 사람은 늘 자신을 세상의 중심이라고 생각합니다. 하지만 세상을 보는 방식은 천차만별이죠."

피터는 기아 입사를 수락함으로써 유럽에서는 경험할 수 없는 독특한 경력을 쌓을 기회를 얻게 된다. 기아는 미적인 측면에서 훌륭한 자동차로 명망 높은 회사는 아니었다. 오히려 그렇기 때문에 기아는 피터에게 텅 빈 캔버스나 마찬가지였다. 기아는 피터에게 자신만의 완전히 새로운 디자인 풍토를 창조할 수 있는 기회를 줄 참이었다. 물론 피터를 영입한 기아 측에서도 야심 찬 계획이 있었다. 당시 기아의

회장이었던 정의선의 리더십과 아버지 정몽구 회장의 전폭적인 지원하에서 기아는 세계 자동차 업계에서 경쟁력 있는 기업으로 부상하고자 최선을 다하던 참이었다.

시간이 가면서 피터는 당시 현대자동차 그룹의 회장이었고 현재 명예회장인 정몽구가 자신의 입사에 역할을 했다는 사정을 알게 되었다. 정몽구 회장은 기아의 고삐를 아들 정의선에게 넘겨주고 기아의 쇄신을 맡기면서 아들에게 엄청난 도전을 던진 셈이었다. 이러한 상황에서 피터와 같은 명망 있는 디자이너를 영입하는 일은 중요한 조치였던 것이다.

지나고 나서 생각하면 다행이다 싶지만 당시 누가 더 큰 위험을 감수했던 것인지는 알기 어렵다. 기아의 역사에 획을 그을 정도로 중요한 시점에 전혀 다른 문화권인 유럽에서 디자이너를 영입한 기아와 정씨 일가가 더 큰 위험을 감수한 것일까? 아니면 낯선 기회를 향한 믿음만으로 지구 반대편에서 커리어를 다시 시작한 피터가 더 무모했던 것일

까? 답이 무엇이 됐건 피터와 기아의 경영진 사이에 강력한 유대가 신속히 생겨난 덕에 우려는 차차 불식된다.

"실제로 기아 측 사람들을 만나러 갔을 때 이미 마음은 정한 상태였어요. '찰칵' 한 순간이 있었으니까요. 그 정도의 감응이 왔다면 가는 것이 옳다고 느꼈습니다. 늘 중요하게 생각해온 건 지지와 뒷받침, 그리고 상호 존중이었고, 결국 한번 해보자고 작심했죠."

바이에른과 한국—가족이란

바이에른 문화에서는 가업이 매우 중요한 역할을 한다는 특징이 있다. BMW와 아우디처럼 세계적인 영향력을 지닌 거대 기업이건, 피터가 자란 바트라이헨할 주변에 산재해 있는 지역의 소금 업체, 통 제조업체건 크게 다르지 않다. 가족이 운영하던 사업을 도왔던 경험은 피터라는 인간을 형성하고 성장시키는 계기를 제공해주었을 뿐 아니라 그에게 건강한 노동윤리를 심어주었다.

피터는 열두 살 때부터 가족의 일을 도왔다. 헛간에 쌓아둔 건초를 내리는 일부터 밭일까지 여러 일을 도맡아 했다. 육체노동은 고단하기 그지없었지만 노동이 오감에 제공하는 자극은 그의 기억 속에 아직 생생하다.

"지금까지도 건초와 숲의 내음, 갓 베어낸 풀 냄새가 떠오릅니다. 밭에서 일하고 있다가 누군가 새참으로 브로자이트brotzeit(빵을 뜻하는 '브로트brot'와 시간을 뜻하는 '자이트zeit'가 결합된 말로, 신선한 맥주를 곁들이는 식사나 간식을 뜻함—옮긴이)를 먹으라고 부를 때 얼마나 기뻤는지까지 생생히 기억나요."

피터의 경력을 살펴보면, 그가 매력을 느끼는 직장에는 공통점이 하나 있다. 피터는 확실히 가족적인 분위기를 선호한다. 1970년대 말에서 1980년대 초 피터가 재직했던 아우디 역시 가족적인 분위기였다. 아우디에서 피터는 마틴

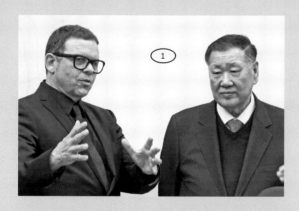

정몽구 명예회장과 대화 중인 피터 슈라이어

정의선 회장과 함께 있는 피터 슈라이어

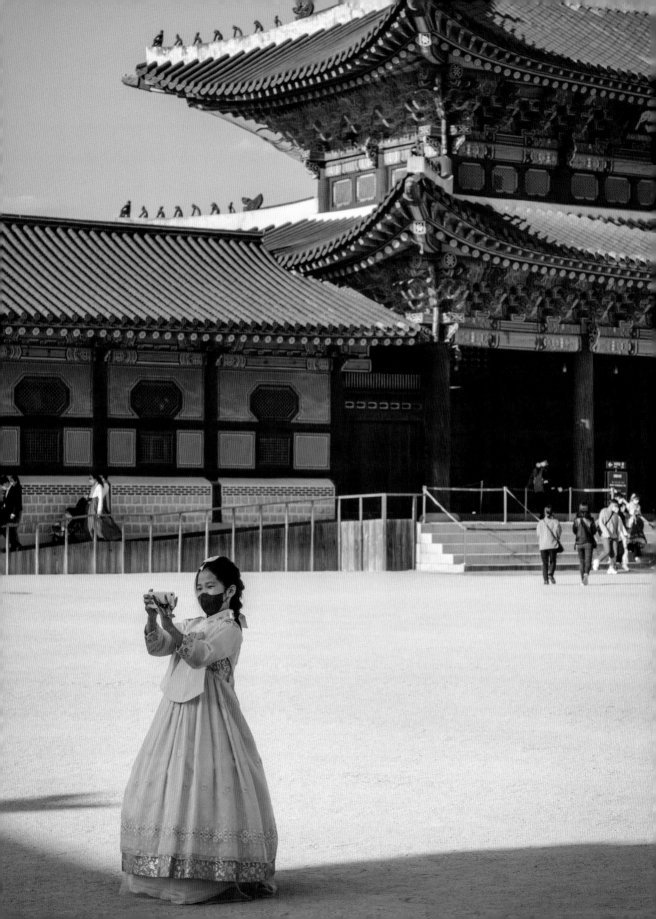

스미스와 피터 버트휘슬을 비롯한 젊은 디자이너들과 함께 아버지 역할을 하는 하르트무트 바르쿠스의 감독하에서 일하며 끈끈한 가족의 일원으로 환대받는다는 느낌을 받았다. 그는 기아와 현대에서도 또 한 번 같은 분위기를 발견하게 된다.

피터가 한국에 도착해 2006년 기아 당시 정의선 사장을 처음 만났던 당시부터 두 사람은 친밀한 관계를 맺었다. 집안의 가장과 그의 사업에 처음 참여하게 된 아들 사이에 형성되는 끈끈한 결속 같은 것이었다. 물론 당시 정의선 사장은 피터보다 열일곱 살이나 젊었지만 말이다.

피터는 말한다.

"처음부터 확실히 알 수 있었어요. 정의선 회장과 상호 공감을 바탕으로 인연을 맺을 수 있다는 것을 말이죠. 그리고 맞습니다. 정의선 회장은 나에게 어느 정도 기대가 있었어요. 나 또한 그의 기대를 충족시키고픈 열망이 컸어요. 지금도 마찬가지입니다. 나는 그의 편이고 싶어요. 회사를 지탱하고 성공을 일구도록 돕는 일에서 말입니다."

피터가 한국에서 가족과 사업 간의 긴밀한 연계성을 파악하기까지는 오랜 시간이 걸리지 않았다.

"계약서에 서명하고 한국에 처음 갈 때 가족과 함께 갔어요. 그때는 아이들이 너무 어리긴 했지만, 한국이라는 나라에 가보는 것이 어떤 경험인지 알게 해주고 싶었어요. 정의선 회장은 사저에 우리 식구를 초대해주었죠. 기아의 경영진과 가족들, 아이들까지 모두 초대했어요. 마치 가족의 환대를 받는 느낌이었어요. 그 덕에 기아에 소속감을 느낄 수 있었고 기아에서 일하고 싶다는 마음도 더욱 커졌습니다."

가족의 신성함은 바이에른과 한국 문화 사이의 공통점이다. 피터는 한국에서 오래 일하며 가족의 중요성과 그 유대의 깊이를 더욱 뚜렷하게 알게 되었다. 한국의 문화는 유교에 뿌리를 두고 있다. 유교의 가르침은 가족이 행복하고 끈끈한 유대 관계를 맺어야 한다는 점을 강조한다. 수신제가치국평천하修身齊家治國平天下. 먼저 몸과 마음을 수양하고, 집안을 잘 다스린 다음, 나라를 다스리고 온 세상을 평안하게 한다는 것이다. 조화로운 가족에서 나아가 번영하는 공동체를 만들어야 한다는 철학이다. 가족의 가치를 강조하는 이러한 사상은 현대의 기업 문화에도 깊이 뿌리박혀 있다.

기아의 모기업인 현대는 한국식 경영에서 가족의 중요성을 증명하는 사례다. 1947년 정주영이 창립한 현대의 리더십은 여전히 세대에서 세대로 이어지는 가족에 남아 있다. 첫 후계자는 정주영의 아들 정몽구이고, 지금은 그의 손자 정의선의 손에 리더십이 있다. 정의선은 2009년 기아에서 현대로 옮겨 부회장을 역임한 뒤 2020년부터는 현대자동차그룹 회장직을 맡아 일하고 있다.

피터는 현대가 걸어온 길을 이렇게 평가한다.

"현대는 대한민국을 발전시키는 데 커다란 기여를 해왔습니다. 고故 정주영 회장은 전후 재건과 산업화에 중요한 역할을 담당했고, 정몽구 회장은 한국 최초로 단독 자동차 그룹을 시작해 한국 자동차 산업과 경제 발전을 견인해왔죠. 지금도 정씨 일가는 한국 사회에 대한 책임 경영을 실천하고 있습니다."

현대라는 기업을 경험했던 일화 하나. 슈라이어는 가족과 함께 제주도에서 휴가를 보냈다. 그런 다음 전라남도 무안의 회산 백련지를 구경하고 경주에서 오릉을 본 다음, 현대 조선소를 방문했다.

"조선소 견학은 현대라는 기업의 규모가 얼마나 거대한지 일깨워준 순간이었어요. 현대는 일개 자동차 기업이 아닙니다. 현대는 한국인의 생활에 꼭 필요한 기업이자 국가의 산업기반, 국민의 복지 자체더군요."

정씨 일가의 기업에 대한 기여, 더 나아가 국가에 대한 기여를 이해하게 된 데는 정씨 일가의 이름에 얽힌 사연을 들은 게 한몫을 했다. 정 회장은 피터에게 자신의 가족이 받은 이름이 그들의 삶을 예고한 셈이라고 설명해주었다. 가령 '주영周永'은 '초월'(두루두루 영원히 길다는 뜻 ─ 옮긴이)을 뜻한다. 그 이름의 의미는 한 나라의 자동차 산업을 일구면서 한계를 돌파해 큰 발전을 일구어낸 방식에 반영되어 있다. '몽구夢九'는 '아홉 개의 꿈'이라는 뜻이다. 제품의 품질을 향상시키고 판매고를 올리는 일을 포함하여 현대를 위한 그의 다각적 비전을 암시하는 이름이다! '의선義宣'은 '올바른 것을 공유하다'라는 뜻이다. 현대자동차에 더 인간 중심적이고 디자인 중심적인 방향을 제시하려는 그의 비전을 드러내는 듯하다.

한국 노동자는 장시간 노동에 시달리는 것으로 유명하다. 하지만 기아와 현대 남양 디자인 센터의 연구개발 부서는 매주 수요일 오후 다섯 시면 전 직원이 퇴근하는 시스템이 자리 잡혀 있다. 각자 가족과 시간을 보내라는 의도에서다. 필요 이상으로 회사에서 시간을 보내는 관행을 조금이나마 약화시키려는 조치다. 또한 한국의 기업 문화는 다소 딱딱하고 서열을 중시하지만 피터가 관찰해온 바에 따르면 많은 경우, 가령 큰 프레젠테이션이 끝났을 때, 각 부서의 직원들은 직급을 상관하지 않고 격의 없이 가족 모임의 친지들처럼 즐겁게 어울린다.

재벌의 변화

독일에서 한국으로 이주한 것은 피터 슈라이어에겐 인생을 바꾸는 커다란 경험이었다. 결코 작지 않은 환경 변화를 감수한 것은 참신한 관점을 얻고 새로운 도전에 직면하려는 열망 때문이었다. 그렇다면 기아와 현대 일가는 왜 피터를 영입하려는 것이었을까? 현대와 기아의 핵심 인사들에 따르면 피터의 임용은 집중적인 조사를 통해 얻은 결과였다. 현대자동차그룹 기획조정실을 총괄하는 김걸 사장은 그룹이 찾고 있던 인재상을 다음과 같이 개괄한다.

"2000년대 중반, 현대와 기아는 '가성비 좋은 정도의' 자동차를 만드는 기업이라는 이미지를 탈피해야 했어요. 그러려면 자동차 디자인에 과감한 변화가 필요했습니다. 소비자를 깜짝 놀라게 할 만한 변화 말이죠. 당시 기아 정의선 회장은 이런 변화를 가능하게 할 기량과 자질을 가진 인물을 찾겠다고 발표했죠."

앞서 피터의 입장에서 정의선 당시 사장과의 첫 만남에 대해 들었지만, 정의선 회장은 두 사람이 처음 만났을 때를 어떻게 기억하고 있는지 직접 들어보자.

"피터가 예리하고 명석한 인물이라는 것을 즉시 알아볼 수 있었어요. 일단 대화를 시작하니 피터가 친절하면서 사려 깊은 사람이라는 것까지 알게 되더군요. 피터가 전문성이 뛰어난 디자이너일 뿐 아니라, 사람들에게 감동을 주는 능력을 겸비한 인물이라는 것을 파악하는 데는 그리 오래 걸리지 않았습니다."

당시 정의선 사장과 기아의 중역들에게 유럽의 선도적인 자동차 디자이너를 찾아내 영입한 것은 큰 기쁨이었을 것이다. 하지만 흥미진진했을 이 과정은 과감한 결정이 필요한 동시에 위험한 선택이기도 했다. 현대자동차 같은 대기업이 갑작스레 방향을 바꾸는 일 자체가 매우 드문 데다, 한 기업의 사회적 역할이 한국의 현대처럼 막대할 때 그 위험 부담은 특히 높은 법이다.

양태오는 한국의 전통과 유산에 대한 심미안과 감식안을 갖춘 스타 디자이너다. 그는 현대가 한국인의 마음속에서 차지하고 있는 위상을 명확히 정리하여 평가한다.

"현대는 한국에서 가장 오래되고 큰 기업 중 하나입니다. 자동차만 만드는 회사가 아니라, 놀랍도록 우수한 온갖 제품을 개발해 생산하는 기업이죠. 현대는 한국인의 일상에 깊이 침투해 있는 브랜드입니다. 평소에 타는 승강기조차 현대가 만든 것이죠. 승강기에서 내리면 보게 되는 곳이 어디일까요? 바로 현대백화점입니다!"

현대라는 기업이 한국인들에게 그토록 중요한 이유는 곳곳에 현대의 이름이 붙어 있다는 사실 때문만은 아니다. 소위 재벌 기업 중 하나인 현대자동차는 한국의 고용에서 큰 몫을 하고 있을 뿐 아니라, 양태오가 평가한 대로 한국 역사를 끌고 왔던 선두 주자이기도 하다.

"현대사적 맥락에서 현대자동차그룹은 한국의 근대화에 크게 기여한 기업입니다."

현대가 피터를 영입한 결정은 한국이라는 배경을 잘 모르는 사람에게는 큰일이 아닌 듯 보일 수 있다. 하지만 이런 맥락을 알고 보면 세계 반 바퀴 너머 먼 이국땅에서 온 디자이너, 예술적 개성이 강한 디자이너를 신뢰하기로 한 현대의 결단에 얼마나 중대한 의미가 내포되어 있는지 좀 더 이해할 수 있을 것이다.

피터가 처음 기아에 왔을 때 주력한 과제는 기아에 대한 인식을 바꾸는 것이었다. 하지만 그것은 매일매일 일구어내야 하는 과정, 자동차 한 대 한 대를 만들어가며 이뤄내야 하는 과정이다. 그러니 피터가 한국으로 온 사건이 기아라는 특정 기업뿐 아니라 한국의 자동차 산업 전반에 어느 정도로 영향을 미치고 변화의 돌파구를 열어주었는지 온전히 평가하려면 세월이 더 지나야 할 것 같다.

"한국에 처음 왔을 당시 한국의 디자인은 뭐랄까요, 음… 아주 멋지다고 할 수는 없었어요."

가능한 신중하게 어휘를 고르면서 피터가 이어 말한다.

"한국 자동차는 대개 외제 자동차를 모방한 것이고 다른 나라에서 아이디어를 차용한 것일 뿐이라는 비난을 받는 상황이었죠. 내가 보기에는 당연한 일이었습니다. 당시 한국의 자동차 산업은 비교적 신진 산업에 속했으니까요. 유럽이나 미국처럼 100년 넘는 세월 동안 자동차를 만들어온 건 아니잖습니까. 하지만 기아와 현대에서 우리가 해낸 일들은 상황을 바꾸어놓았습니다. 우리의 디자인은 사람들의 관심을 끌었고, 이제 한국 자동차는 더 넓은 세계에 영향을 끼치고 있죠."

기아와 현대가 한국을 연상시킨다는 점을 생각하면, 한국의 이미지가 개선된 데는 두 기업의 이미지 쇄신이 영향을 미쳤다고 해도 과언이 아닐 것이다. 오늘날 소비자들에게 한국은 이제 혁신적이고 흥미진진한 디자인을 내놓는 나라로 인식된다. 복제품이나 만드는 컨베이어벨트로 상징되던 과거의 악명은 이젠 더 이상 찾아볼 수 없다. 국가를 대표하는 자동차 산업은 한국의 이미지 변화에 핵심적인 역할을 했고 이제 'Made In Korea'는 뚜렷한 매력과 특징을 상징하는 말이 되었다. 'Made In Germany'보다 기술 적응력이 뛰어난 제품, 'Made In Britain'보다 더욱 역동적인

제품, 'Made In China'보다 개성이 강한 제품이 된 것이다.

오늘날 사람들이 한국이라는 나라를 어떻게 평가하는지 알고 싶다면 '미래 국가 브랜드 지수Future Brand Country Index'가 좋은 참조가 될 것이다. 이 지수는 세계은행이 GDP 기준 상위 75개국을 국가 브랜드 인지도에 따라 배열한 것이다. 2020년 미래 국가 브랜드 지수에서 한국은 16위를 기록했다. 이탈리아와 프랑스와 미국 바로 다음이지만 영국과 싱가포르보다 위의 순위다. 이렇게 높은 순위를 받으려면 국가는 이윤 창출 이상의 것을 해내야 한다. 다시 말해 창의적인 문화를 통해 '소프트파워'를 창출해야 한다.

최근 현대는 선제적으로 소프트파워 구축에 나섰다. 국제축구연맹FIFA 월드컵 공식 후원사가 되었다. 그뿐 아니라 현대는 수많은 예술 기관과도 밀접하게 연계되어 있다. 테이트 모던Tate Modern, LA 카운티 미술관LACMA, 국립현대미술관MMCA, 피터의 모교인 런던 RCA가 현대의 후원을 받는 대표적인 기관이다.

피터가 기아와 현대의 이미지에 끼친 영향에 대해서는 톰 컨스Tom Kearns에게서 들을 수 있다. 컨스는 2005년, 피터보다 1년 일찍 기아의 수석 디자이너로 입사했다.

컨스가 바라본 피터는 이렇다.

"피터는 폭스바겐과 아우디에서 이룩한 업적 때문에 자동차 업계에선 이미 명성이 자자했어요. 아우디와 폭스바겐은 누가 봐도 자동차 디자인계의 선두 주자였기 때문에 피터의 명성도 높을 수밖에 없었죠. 기아는 아우디나 폭스바겐처럼 높은 수준의 자동차를 만들고 싶어 했어요. 피터가 그 수준으로 기아를 끌어올려주리라는 것을 잘 알고 있었고요."

그러나 변화를 예측했던 컨스조차도 변화 속도가 그토록 빠를 줄은 예상하지 못했던 듯하다.

"브랜드 하나를 바꾸는 데는 많은 시간이 소요됩니다. 하지만 저는 기아에 들어온 후 의욕적으로 일했고 피터도 들어왔어요. 우리는 단 한 번도 해이하거나 느슨해진 적이 없어요. 디자인을 통해 브랜드가 변화를 일구어내도록 앞에서 길을 열어나갔습니다."

컨스가 분명히 밝히듯 과감하고 급진적인 변화를 위한 조건들은 피터가 기아에 들어오던 무렵 이미 갖춰지고 있었다. 컨스뿐 아니라 그레고리 기욤처럼 주요 자동차 기업에서 경력을 쌓은 다른 디자이너들도 입사해 있던 상태였다. 기아의 지도부는 디자이너들에게 힘을 실어줌으로써 기업의 새 이미지를 구축하려는 의지가 강했다. 이런 상황에서 피터를 영입하기로 한 결정은 미리 마련해둔 모든 요소들이 폭발적인 연쇄반응을 일으켜 목표를 이루게 해주는 촉매제와 같았다.

김걸 사장은 피터의 영향력을 높이 평가하는 데 주저함이 없다.

"피터는 이미 자동차 디자인계의 명사였기 때문에 피터가 입사했을 때 디자인 팀 팀원들의 자부심도 크게 치솟았어요. 회사에 대한 자부심뿐 아니라 스스로에 대한 뿌듯함도 커졌죠."

이러한 정서는 정의선 회장도 크게 동의하는 바다. 정의선 회장은 피터의 리더십이 몰고 온 변화를 잘 알고 있다.

"이제 기아의 디자인은 정확하고 일관된 방향을 제시하기 시작했습니다. 그 영향은 현대자동차까지 확산되었고요. 피터는 디자인이란 단순히 그리는 작업만이 아니라 개인과 조직 전체를 형성하는 일이라는 철학을 구현했습니다."

물결을 타다—자동차, 문화, K-팝

21세기 초 20년 동안 이루어진 기아와 현대의 변혁, 피터 슈라이어가 촉매제 역할을 했던 이 변혁은 자동차 산업, 혹은 일반 산업 전반보다 훨씬 더 넓게 뻗어가는 하나의 운동으로 볼 수 있다. 그 운동은 '한류'라 일컫는 문화 현상이다.

한류라는 단어의 어원은 불분명하다. 일부는 일본, 또 다른 이들은 중국에서 시작되었다고 주장한다. 아무튼 1990년대 말부터 쓰였던 것으로 추정해볼 수 있다. 당시 한국의 문화상품, 특히 대중음악과 드라마가 바다 건너 일본과 중국에서 큰 인기를 끌기 시작했다. 한류의 물결은 순식간에 퍼져 처음에는 아시아로, 그다음에는 전 세계로 퍼져나갔고, 이제 K-팝은 전 세계 수백만 청년들이 일상에서 즐기는 사운드트랙으로 자리 잡았다. 세계 주요 도시들에서 한국 식당을 찾아볼 수 있고, 넷플릭스에서 시청할 수 있는 K-드라마만 해도 수천 시간 분량이다.

각국의 문화상품과 자동차는 늘 긴밀하게 엮여 있다. 엘비스 프레슬리를 그의 분홍색 캐딜락과 따로 떼어 생각할 수 있을까? 롤링 스톤스의 키스 리처즈Keith Richards를 파란색 벤틀리 컨티넨탈과 분리시키기란 불가능하다. 이와 비슷한 사례로 현재 가장 유명한 아이돌 그룹인 방탄소년단과 현대가 전기차 아이오닉Ioniq을 홍보하기 위해 맺은 파트너십을 들 수 있다.

프레슬리와 리처즈처럼 한 시대를 풍미했던 대중음악 우상들은 자신의 스타일과 어울리는 자동차를 몰고 거리를 누볐다. 이제 방탄소년단은 혈기 넘치는 청년의 매력과 현대적 사운드로 전 세계에 열혈 팬층을 거느린 21세기

"한 나라의 제품이 자국민의 취향에만 한정된다면 그 나라는 결국 갈라파고스제도 같은 폐쇄적인 세계로 끝나고 말 것입니다."

의 아이콘이다. 이들은 '방탄소년단의 자동차'로 아이오닉을 선택했다. 아이오닉에는 피터 슈라이어의 영향력이 담겨 있다.

피터는 의도적으로 국제적 취향의 디자인을 지향함으로써 현대자동차를 한류의 정점에 올려놓았다. 현대자동차의 보편적인 특징을 가장 잘 설명한 인물은 정의선 회장이다. 그는 자신의 신념을 다음과 같이 밝힌다.

"현대의 디자인은 글로벌한 동시에 한국 고유의 미를 갖고 있어야 합니다. 한 나라의 제품이 자국민의 취향에만 한정된다면 그 나라는 결국 갈라파고스제도 같은 폐쇄적인 세계로 끝나고 말 것입니다."

한국의 역사를 아는 사람이라면 누구나 정의선 회장이 말한 '폐쇄적인 세계'가 무얼 뜻하는지 알 것이다. 20세기 전반 한국은 식민 통치 아래에서 신음했고, 전쟁의 고통을 감내해야 했다. 1910년부터 1945년까지는 일본에 점령당했고, 제2차 세계대전이 끝나고 5년 후인 1950년부터는 한국전쟁에 시달렸다. 독립했으나 남북으로 분단된 상황에서 마침내 평화를 맞이했을 때도 한국은 1987년까지 군부 독재 치하에 있었다. 1987년 마침내 민주화 개혁의 물결이 전국을 장악하기 시작했다. 이 개혁이 있고 나서야 한국 사회는 서양의 정치사상과 대중문화에 문을 열기 시작했다.

이렇듯 규제를 완화하면서 한류가 가능해졌다면, 1998년부터 2003년까지 대통령을 역임한 김대중은 한류의 바탕을 마련했다. 김대중 대통령은 국가 경제의 주안점을 종래의 제조업에서 정보기술 쪽으로 이동시키는 한편 대중문화 발전을 독려했다. 이후 20년 동안 벌어진 일들은 김대중 대통령이 예상했을 법한 성과를 가뿐히 넘어설 정도로 엄청났다. 1998년부터 2018년까지 한국의 문화상품 및 서비스 수출은 무려 40배 증가했다. 2011년에서 2016년에 수출된 문화 콘텐츠 100달러당 248달러어치의 소비재 수출이 이루어졌다. 이와 같은 수치는 문화의 소프트파워와 경제적 여파 사이의 시너지 효과를 입증한다.

하지만 통계는 이야기의 일부만 전할 뿐이다. 피터가 서 있던 자리에서 변화는 바닥부터 손에 잡힐 듯 실감 나게 감지되었다.

피터는 당시를 이렇게 기억한다.

"나라 전체에서 낙관주의가 용솟음치는 것을 느낄 정도였어요. 그런 분위기는 내가 하는 일에도 고스란히 전해졌습니다."

피터의 직업이 직업이니만큼 운전에 비유하여 이렇게 설명한다.

"기어가 맞물려 회전력을 전달하는 것과 같다고 할

까요."

2020년 무렵 한국은 중요한 문화적 특징을 획득했다. 그 덕에 글로벌 트렌드에 대한 시의적절한 분석으로 유명한 영국의 비즈니스 및 라이프스타일 잡지 《모노클Monocle》이 매년 세계 각국을 상대로 실시하는 소프트파워 조사에서 한국은 2위에 선정됐다. 2019년 15위에 선정되었던 것에 비하면 놀라운 상승이었다. 박은하 영국 대사는 모노클 라디오와의 인터뷰에서 이렇게 상승한 순위가 의미하는 바를 깔끔하게 정리했다.

"대한민국은 식민 통치와 전쟁을 겪었어요. 그때부터 우리 국민은 잿더미에서부터 경제를 발전시켜야 했고 빈곤에 맞서 싸워야 했죠. 하지만 부유해지는 것만으로는 국제 무대에서 존경받고 명망을 얻기에 충분치 않아요. 우리는 소프트파워를 국가 브랜드의 핵심 요소라고 간주합니다."

'국가 브랜드'라는 개념은 영국의 국제 정책 자문이었던 사이먼 안홀트Simon Anholt가 처음으로 제안한 것이다. 안홀트는 성공적인 기업 브랜드는 성공적인 국가 브랜드에서 유래한다고 주장했다. 안홀트의 주장대로, 강력한 국가 브랜드는 해당 국가에 경쟁 우위를 부여한다. 이 경쟁 우위에서 중요한 요소는 기량이 뛰어나고 창의적인 개인들을 끌어들이는 능력, 이러한 개인들이 자신의 재능으로 국가 경쟁력을 더욱 높여 선순환을 창조하는 능력이다.

바로 이 지점이 한국의 국가 브랜드 상승과 피터 슈라이어라는 바이에른 출신의 디자이너가 다시 한번 시너지를 일으키는 지점이다. 만일 한국 사회가 1990년대 개방되지 않았더라면 피터가 2006년 기아에 합류하는 일은 없었을 것이다. 그리고 피터가 기아에 합류하지 않았더라면 기아 역시 지금과 같은 성공을 만끽하지는 못했을 것이다.

피터의 말이다.

"제때 꼭 맞는 자리에 있었던 것 같아요. 내가 이용한 것은 시대정신인 셈이죠. 내가 들여온 디자인에 대한 확신이 한국이라는 나라 자체에서 높아지고 있던 자신감과 결합되었다는 뜻입니다."

이제 조금만 유심히 보아도 방탄소년단이 미국 빌보드 차트에서 1위를 차지했던 성과(2018년 5월)나 봉준호 감독의 영화 〈기생충〉이 오스카 최고 작품상을 탄 것(2020년 2월), 그리고 현대의 콘셉트카인 프로페시 EVProphecy EV가 레드닷 디자인 어워드 최우수상을 수상했던 일 같은 최근의 사건이 모두 연결된다는 점을 알 수 있다. 각각의 사건은 한국의 국가 브랜드를 강력하게 상승시키고 한류의 영향력을 더욱 널리 확장시키는 기폭제 역할을 했다.

피터 슈라이어의 눈에 비친
한국인의 특징

한국을 처음 방문한 이후 피터 슈라이어는 한국인의 특징에 깊은 인상을 받았다. 처음에는 새로운 동료들이 대할 때 보여주는 따스함과 존중에 끌렸지만 시간이 지나면서 한국인만의 고유한 특징이라 할 수 있는 다른 자질들도 알게 된다. 피터가 보기에 가장 주목할 만한 점 중 하나는 많은 한국인이 상황을 분명하게 이해하고 상황에 이익이 되는 방식으로 대응하는 능력을 갖추고 있다는 것이었다. 한마디로 한국인은 매우 명민했다.

피터는 이러한 명민함의 사례로 현대의 창업주 정주영 회장의 일화를 든다. 1970년대 말 정주영 회장은 충청남도 서산의 간척 프로젝트를 계획한다. 프로젝트가 끝나갈 무렵, 커다란 공학적 문제가 터져 나왔다. 270미터짜리 방조제 건설에 결정적인 방해가 되는, 빠른 해류를 어떻게 해결할 것인가 하는 문제였다. 기존 방법이 모두 효과가 없자 정주영 회장은 누구도 시도하지 않았던 해결책을 고안해냈다. 폐유조선을 정확한 위치에 가라앉혀 임시 물막이 댐cofferdam(하천이나 바다 등의 수중에 구조물을 축조하는 동안 물이 유입되는 것을 방지하기 위하여 임시로 설치하는 구조물 – 옮긴이)으로 삼는 것이다. 이러한 방안 덕택에 빠른 시일 내에 방조제를 완성하여 해류에 유실되는 땅의 면적을 줄일 수 있었다. 이 공사로 남한 면적은 1만 6000헥타르 정도 더 넓어졌다.

명민함과 함께 발휘되는 또 다른 한국인의 장점이 있다. 한국 사람들의 덕목으로, 오랫동안 칭송받아 거의 상투적인 표현이 된 '근면함'이다. 한국인의 근면함은 1950년대부터 한국의 놀라운 성장을 추진하는 힘이었고, 그 덕에 이제 한국은 세계에서 가장 생산성이 높고 번영을 구가하는 국가에 속하게 되었다.

피터는 한국에 대해 이렇게 평가한다.

"지난 몇십 년간 한국, 특히 서울이 겪은 변화를 보면 참 흥미로워요. 50년 전 강남을 찍은 사진을 보면 집 몇 채를 제외하곤 거의 논밭밖에 없어요."

1978년에 찍은 사진을 보면 그 이후 서울이 얼마나 정신없을 만큼 빠른 속도로 발전했는지 알 수 있다. 이 사진은 농부가 밭을 갈고 있는 모습을 찍은 것으로, 농부와 소 뒤쪽에서는 한참 아파트 건물이 올라가고 있다.

한국을 근면하게 일하는 나라로 인식하는 것에 오랜 뿌리가 있다면, 피터는 한류 이후 한국인이 왕성하게 드러내는 또 하나의 특징에 주목한다. 창의성이다. 피터가 한국의 창조적 성과를 묘사할 때 보이는 자부심을 보면 묘한 감동이 일어난다. 그는 〈설국열차〉와 〈기생충〉의 봉준호 감독 같은 한국 영화감독의 성공을 베르너 헤어초크Werner Herzog나 미하엘 하네케Michael Haneke 감독의 업적 못지않게 자랑스러워하고 기뻐한다. 봉준호 감독이 아카데미 시상식에서 최우수 영화상을 받았다는 것이 알려지자 피터는 감독에게 축전을 보냈고 두 사람은 상황이 허락하는 대로 만나기로 했다.

피터는 늘 자동차 업계 너머의 세계에 관심이 많다. 그는 자동차 디자인이나 자동차 업계의 사람들뿐 아니라 다른 분야에서 활약하는 한국인들과 인연을 맺으려고 노력한다. 이러한 만남은 새로운 아이디어에 자양분을 공급할 뿐 아니라 한국의 문화를 더 심층적으로 이해할 수 있게 해주기 때문이다. 이러한 경험은 그의 디자인 작업에도 큰 자극이 된다.

"신경로봇공학과 뇌과학 전문가인 카이스트 김대식 교수와 만났던 일이 생각납니다. 정말 근사했어요. 현대미술가 서도호 선생과 그분의 동생 건축가 서을호 선생을 만난 것도 행운이었어요. 아내와 함께 동양 수묵화와 서예로 명망 높은 현대미술가이자 두 분의 부친인 서세옥 화백의 스튜디오에도 초대받았죠."

미술가와 건축가와 과학자와 자동차 디자이너. 이들은 서로의 영역을 자유로이 넘나든다. 피터와 다양한 전문가들의 대화는 늘 공통 주제에 대한 토론으로 이어진다. 토론 주제는 한 국가와 국민, 그들이 일하는 일터인 기업에 '뿌리'가 지니는 중요성 같은 것이다.

"예술 작품을 창조하건, 대중음악을 작곡하건, 건축물을 짓건 뿌리가 필요합니다. 그렇지 않다면 만들어내는 작품이나 산물은 진짜가 아닙니다. 서도호 작가의 작품은 특히 자신의 뿌리와 정체성 사이의 강력한 결속력을 보여줍니다. 나 역시 이러한 뿌리를 크게 중시해 작품에 부여합니다. 하지만 나를 정말 매료시키는 것은 자신의 문화적 배경을 현대적이고 새로운 방식으로 해석하는 사람들입니다."

피터와 서을호, 서도호와의 인연은 소중한 우정으로 성장했고, 협력이 잇따랐다. 2013년 칸국제광고제Cannes Lions Festival of Creativity에서 서도호와 피터 슈라이어는 공동으로 세미나를 주재하여 창의성과 디자인의 맥락에서 동서양 간의 융합을 탐색한 바 있다.

브로자이트에서 반찬까지
-한국음식의 발견

'회식'이라는 한국어를 직접 번역할 수 있는 영어 단어는 없다. '여러 사람이 하나가 된다'라는 의미를 지닌 이 말은 음식과 술(대개 다량의 술과 음식이다)뿐 아니라 다른 형태의 오락까지 포함하는 개념이다. 한국 기업에서 일하는 사람들에게 회식은 긴장을 풀고 동료들과 격의 없는 관계를 맺는 기회가 될 수 있다.

피터 슈라이어의 사회생활 초창기를 떠올려보자. 그는 항상 동료들과 사교 모임을 꾸려 함께하기를 즐겼고, 여러 해 동안 사내 행사와 파티를 직접 조직했다. 아우디에서 동료들과 봅슬레이 경기에 참가한 것도 이에 해당한다.

피터는 회식을 즐겨 활용하는 편이다. 특히 집중적으로 일을 한 뒤에 하는 회식이 중요하다. 피터는 한국의 회식 문화를 애정 어린 시선으로 바라본다.

"한국에서는 중요한 회의나 프레젠테이션이 끝나면 종종 팀원들이 다 같이 밖으로 나갑니다. 이런 중요한 행사를 축으로 마무리하는 일은 꼭 필요합니다. 한국이기 때문에 때로는 건배도 하고 노래방도 가는 거죠!"

이 즐거운 시간을 마련하는 데는 진지한 이유도 있다. 한국 기업에서는 서열 구조가 확실한데, 유쾌한 여흥의 분위기는 이런 경직된 분위기를 느슨하게 하는 데 도움을 준다. 피터는 말한다.

"파티나 저녁 식사를 함께할 때는 다들 좀 더 편안해지죠. 서로에게 터놓고 이야기하기가 더 쉬워지는 거예요. 이런 회식 분위기를 내는 행사들이 나에게는 함께 일하는 사람들을 제대로 알게 되는 소중한 시간입니다."

사무실 문화도 비슷하다. 한국 회사에서 점심시간은 대개 직원들이 함께 모이는 공동의 시간이다. 피터는 한국과 독일을 이렇게 비교한다.

"현대자동차는 점심시간이 정해져 있고 식사는 대개 구내식당에서 합니다. 직원들은 무료니까 보통 구내식당에 가서 점심을 먹죠. 다른 부서에서 온 사람들과 한데 어울리고 제대로 대화를 할 기회는 이럴 때 생깁니다. 이러한 소통으로 직장 내에서 중요한 인연이 생겨나죠. 독일 기업에서는 흔치 않은 기회예요. 점심시간이 되어도 일부 사람들은 사무실을 떠나지 않고, 일부는 외식을 하고, 일부는 함께 밥을 먹지만 혼자 먹는 사람도 있고, 다들 제각각이니까요."

전형적인 한국식 식사는 밥과 국 또는 찌개, 여기에 다양한 채소 등의 재료를 삶거나 굽거나 튀기거나 볶은 반찬, 채소를 절이거나 발효시킨 김치나 장아찌 등으로 구성된다.

아마 세계적으로 가장 유명한 한식은 한국식 바비큐인 양념고기구이일 것이다. 갖은 재료를 넣은 양념에 고기를 재운 다음 숯으로 달군 불판에 구워 상추에 싸서 먹으며 다양한 반찬을 곁들이는 음식이다.

언뜻 보기에는 한국 음식이 독일 음식과 무관해 보일 수 있지만, 사실 두 문화권의 음식에는 결정적인 유사성이 존재한다. 다양한 고기와 곁들이는 음식, 그리고 유쾌하게 음식을 나누는 분위기가 있다는 점에서 한국의 구이 요리는 피터가 어렸을 때부터 먹었던 바이에른의 전통 음식 브로자이트와 비슷하다. 그리고 독일과 한국 요리 둘 다 배추를 절인 대표적인 음식이 있다. 양배추를 소금에 절여 발효시킨 자우어크라우트와 김치다.

한국의 음식 문화 중심지는 서울이지만, 피터가 가장 소중히 여기는 한국 음식과 관련된 추억은 수도권 외곽의 소박한 곳에 있다.

"경기도 화성에 아주 좋은 한국식 바비큐집이 있어요. 신화목장이라는 곳인데, 목장에서 직접 기른 고기를 내놓습니다. 할매집이라는 음식점도 근사해요. 백발의 할머니가 할아버지와 함께 운영하시는 집인데, 할아버지는 아마 내 나이쯤 되었을 겁니다. 두 분은 아주 쾌활한 분들이고 두 분이 내놓는 음식은 아주 기본적인 것들이지만 맛있고 진심이 담겨 있죠. 주인 할머니는 우리가 도착하면 악수를, 떠날 때면 포옹을 해주시곤 했죠. 밤이 늦어 아무도 운전을 하고 싶어 하지 않으면 할머니가 손수 당신 트럭으로 데려다주시기도 한다니까요! 내가 존경해 마지않는, 한국인의 환대와 돌봄의 완벽한 사례죠."

직접 요리하는 걸 매우 즐기는 피터는 한국의 요리법에 높이 평가할 점이 많다고 생각한다. 소박함과 단순함이 가장 큰 이유다.

"음식을 만들어 내놓는 방식이 독특하면서도 아주 자연스럽죠. 한국인의 문화를 아주 정확하게 반영한다고 할 수 있어요. 그리고 상차림에 다채로운 요소들이 공존하는 것도 마음에 들어요. 전통을 잊지 않으면서도 새로운 아이디어를 표현하는 것이니까요. 특히 실험적인 퓨전 요리에 도전하는 한국의 젊고 야심만만한 셰프들에게서 이런 창의성이 보이지요."

한국어 배우기

언어는 문화의 근간이다. 언어를 배우는 것에는 일을 하기 위해 알아야 하는 기본 어휘들을 훨씬 넘어서는 중요성이 있다. 따라서 소통하는 법을 배우는 것은 피터 슈라이어가 한국에서 직면한 가장 큰 도전 중 하나였다.

"언어 장벽이 어마어마하더군요. 한국어의 음운과 문자는 독일어나 영어와는 전혀 관련이 없으니까요."

한국어는 세계에서 배우기 가장 어려운 언어 중 하나로 유명하다. 고유한 문자인 한글과 문법 체계가 있는데, 다른 언어들과 공유된 계통의 징후도 전혀 없어서 '고립어'라고도 일컬어질 정도다. 그에 대한 피터의 말이다.

"항상 한국어에 경탄해왔고 배우려고 노력도 했죠. 시간이 오래 걸렸지만 이제 글자 정도는 읽을 수 있습니다."

실제로 글자를 알게 되자, 피터는 한글을 이용한 작업을 자신이 매년 실천하는 의례 중 하나에 포함했다.

"해마다 빠뜨리지 않고 하는 나만의 의례가 있어요. 직접 연하장을 디자인하는 겁니다. 최근 몇 년 동안 한국어 단어를 골라 연하장 한가운데에 디자인했어요."

피터가 쓴 단어는 '꿈', '미래', '용기', '믿음' 같은 것들이다. 한국어에 대한 열의는 그의 한국인 친구들과 동료들도 높이 평가하는 바다. 심지어 일부 지인들은 피터의 연하장을 수집하기 시작했다. 정의선 회장 역시 그의 연하장을 액자에 넣어 집 벽에 걸어놓을 만큼 피터의 팬이다.

피터는 여전히 한국어와 씨름하고 있다. '창조'와 '일상생활의 영위'라는 두 가지 목표를 위해서다.

"한국에 있을 때는 늘 도로 표지판을 읽으려고 애씁니다. 의미를 파악하는 순간 표지판은 멀어져 있지만요."

한국어를 익혀놓은 것이 조금이나마 도움이 되었던 캘리포니아에서의 경험도 피터에겐 소중한 기억이다.

"기아 K900(K9 세단의 미국형 버전 ─ 옮긴이)을 렌트했어요. 당시 그것밖에 없었거든요. 아무튼 머물던 호텔까지 직접 운전해서 가고 있었죠. 그런데 차로 뭔가 밟은 느낌이 드는 겁니다. 혼자 생각했죠. '음, 심각한 건 아닐 거야.' 그러고 난 후 차가 물컹진진 느낌이 들더군요. 타이어에 바람이 빠진 것처럼. 실내 대시보드 정보는 한국어로 되어 있었지만 다행히 읽을 수 있었죠. '타이어'라는 단어였어요. 정말 바퀴에 바람이 빠졌다는 걸 알게 됐죠."

독일과 한국 사이의 거리는 혼란을 주기도 하지만 경이로움의 원천이기도 하다. 손으로 직접 한글을 쓴 종이 한 장을 내보이며 피터는 짓궂게 눈을 반짝인다.

"이걸 나는 '언어 조각'이라 불러요. 내가 직접 붙인 이름이에요. 한국 친구들이나 동료들에게 이걸 보여주죠. 그 친구들이 보기에 내가 쓴 한글 글자는 아무 의미가 없지만, 소리 내어 크게 읽으면 자기가 바이에른 언어를 완벽한 발음으로 말하고 있다는 것을 알게 되는 겁니다. FC 바이에른 뮌헨의 모토인 '미아 산 미아Mia san Mia'라고 말이죠. 독일어로 '비어 진트 비어Wir sind Wir'라고도 합니다. '우리는 우리다'라는 뜻이에요. 우리끼리만 아는 농담인 셈이죠."

듀오링고Duolingo라는 언어 교육용 애플리케이션에 따르면, 한국어는 현재 세계에서 일곱 번째로 인기 있는 언어다. 한국어 공부 열풍은 한국의 문화상품을 좀 더 깊게 이해하려는 열망 때문에 일어났다. 2021년 기준으로, 한국 정부는 전 세계 82개국에서 세종학당 234곳을 운영 중이다. 피터는 언어를 통해 보면 독일과 한국의 차이 중 많은 것을 더 잘 이해할 수 있다고 생각한다.

"문화와 사람들의 행동 방식은 사람들이 말할 때는 보이지 않습니다. 문화는 사람들의 정신에 영향을 끼치죠. 한국 디자이너들과 일하기 시작했을 때 금방 알아차린 게 하나 있어요. 내가 디자이너들에게 말하는 태도에 그들이 깜짝 놀란다는 사실입니다. 나는 그들이 익숙해져 있던 방식에 비해 훨씬 격의가 없었던 겁니다. 실제로 다른 디자이너들의 의견을 구할 때면 대개 당황한 미소를 지으며 겸손해했어요. 하지만 시간이 지나면서 내 대화 방식에 익숙해지자 팀 분위기는 좀 더 편해졌고 창조성이 커졌습니다. 탁월한 성과는 이러한 분위기 변화의 산물이기도 합니다."

"고생 끝에 낙이 온다"라는 한국 속담이 있다. 유럽을 떠나기로 한 피터의 결정에 쉽거나 예측 가능한 것은 하나도 없었지만 피터는 자신의 선택을 통해 새로운 땅에 뿌리를 내릴 수 있었다. 그 뿌리는 그가 유럽에 두고 온 뿌리만큼 강력해질 터였다.

K-디자인과 'Made In Germany'

두말할 나위 없이 독일과 한국은 여러 면에서 판이하다. 역사, 문화, 사고방식 역시 매우 다르다. 과거 수백 년 동안 양국 간에는 아무런 접촉도 없었지만, 제2차 세계대전 이후 두 나라 사이에는 일종의 우애 같은 것이 생겨난다. 두 나라 모두 분단을 겪었던 탓이다. 공산주의 체제인 동독은 북한과, 자본주의 체제인 서독은 남한과 유사한 체제가 되었다. 혹자는 이것이 양국 유사성의 시작이자 끝이라고 생각하겠지만, 더 면밀히 살펴보면 양국의 디자인에 얽힌 이야기도 우리가 원래 생각했던 것보다 공통점이 많다. 디자이너 한 사람이 독일과 한국 사이에 어떻게 다리를 놓을 수 있는지 이해하려면, 한국과 독일의 디자인이 지난 100년 동안 어떻게 진화해왔는지를 들여다보는 것이 좋다. 이러한 고찰을 통해 완전히 다른 두 디자인 문화를 결합하면 실제로 두 문화의 합보다 훨씬 더 큰 것을 이루어낼 수 있기 때문이다.

우선, 디자인의 역사적 사례를 하나 들어보자. 가정에서 쓰는 다리미다. 15세기 이후 유럽 사람들은 무거운 철판에 굽은 손잡이를 달아 만든 도구로 옷을 다렸다. 처음에는 철을 화로에 가열해서 쓰다가 시간이 지나면서 뜨거운 석탄을 채운 철 상자를 사용했고, 19세기 말 가스버너와 알코올버너 실험 이후 전기다리미가 발명되었다.

반면 한국에서는 완전히 다른 방법으로 옷의 주름을 폈다. 이런 관행은 20세기까지도 지속되었다. 옷을 빨아 낮 동안 햇볕에 말린 다음, 저녁이 되면 다듬잇돌을 가져다 놓고 여성 두 명이 바닥에 마주 앉아 빨래한 옷을 나무 방망이로 두드리는 것이다. 리드미컬한 방망이 소리와 어우러진 여성들의 노랫소리가 집집마다 울려 퍼지곤 했다.

다리미 사례만 보아도 독일과 한국이 일상의 문제를 해결하는 방식이 얼마나 다른지 금세 알 수 있다. 한편에는 서양의 기술적 접근, 다른 한편에는 다소 문화적이고 집단적인 동양적 사고방식을 통한 접근이 있는 셈이다. 오늘은 한국에서도 서양식 다리미가 널리 쓰이지만 이러한 문화적 차이 이면에 있는 상징성은 여전히 큰 울림을 준다.

세상을 개조할 것인가, 전통을 보존할 것인가

한국과 독일의 디자인을 비교할 때면 등장하는 낡은 고정관념이 있다. 서구는 진보와 혁신에 열중하는 반면 동양은 전통 보존에 혈안이 되어 있다는 편견이다. 일말의 진실이 없지는 않지만 이러한 고정관념은 선입견일 뿐이다. 현실은 훨씬 더 복잡다단하다.

한국은 여러 왕조를 거친 수천 년의 역사가 있다. 중국과의 지리적 인접성 덕에 중국의 문화를 깊이 흡수한 상태에서 수십 년간 일본의 지배를 받기도 했다. 그래서 한국의 문화와 디자인을 정의하는 요소와 아시아의 영향력을 분리하는 일은 극히 어렵다. 그렇다 해도 한 가지 특징만은 명확하다. 한국 문화에는 유교 사상의 뿌리가 깊어 조화가 무엇보다도 강조된다는 것이다. 불교문화 역시 중심 역할을 하지만 한반도는 '세계에서 가장 유교문화가 강한 곳'이라고 기술되어왔다. 집단의 조화와 인간관계를 강조하는 유교적 가치는 오늘날까지도 국가 전체의 화합과 전통 보존을 위해 공동체, 가족 구조, 교육을 중시하는 데서 드러난다. 이는 세계를 개조 대상으로 바라보는 유럽의 전통이 르네상스 시대에 태동해 계몽주의 시대에 발전을 거듭하여 오늘날까지 지속되고 있는 서양의 경향과는 사뭇 다르다.

수백 년 동안 한국은 격식과 전통을 계승하고 발전시키는 일에 특별히 주력해왔다. 예시는 곳곳에서 찾아볼 수 있다. 문학, 요리, 특히 미술과 공예가 대표적이다. 이렇듯 유지해온 격식과 전통의 유산은 오늘날에도 중요성이 매우 크며 한국 여러 대학의 디자인학과 교수들이 가르치고 있는 중요한 가치이자 역량이다.

한국의 전통을 보존하는 아름지기 재단 같은 단체에서는 현대미술과 공예를 홍보할 때 두 가지 중요한 원칙을 통합해 활용하고 있다. 역사와 실용성의 결합이다. 여기서 만든 공예품은 실제로 일상에서 사용할 수 있도록 제작하는 것이 원칙이다. 실제로 물건을 활용할 수 있어야 하며 유럽에서처럼 공예품을 예술 작품처럼 유리 상자에 넣어놓으면 안 된다는 뜻이다.

독일과 한국의 산업화

독일과 한국 사이의 또 한 가지 주목할 만한 유사성은 제2차 세계대전 이후 폭발적인 경제성장을 이룩했다는 사실이다. 아이러니하지만 '폭발적인 경제성장'이라는 표현조차 과소평가다. 양국의 성장 양상은 실로 믿을 수 없을 정도였다. 양국은 그야말로 전면적인 경제 변혁을 일구어냈고 이 과정에서 어마어마한 장애를 극복했다. 독일의 장애물은 전쟁으로 인한 파괴와 궤멸이었다. 비유가 아니라 전쟁 중에 물리적으로도 경제적으로도 엄청난 파괴를 당했기 때문이다. 한국 역시 전쟁의 상흔을 극복해야 했다. 한국은 지표상으로 1948년까지도 여전히 개발도상국으로 간주되었다.

경제학자와 역사학자들은 양국의 불가능해 보이는 경제성장을 지칭하는 데 비슷한 표현을 쓴다. '한강의 기적'과 '라인강의 기적'이다. '한강의 기적'은 '라인강의 기적'을 참고해 붙인 명칭이다. '기적'이라는 말에 '불가능'이 내포되어 있는 만큼, 제2차 세계대전 이후 독일과 한국이 오늘날처럼 디자인 강국이자 소비재와 문화상품의 주요 수출국이 되리라고 예상한 사람은 거의 없었다.

양국의 소위 '기적'에 주된 차이가 하나 있다면 그것은 독일의 경우 무에서 유를 만들 필요는 없었다는 점이다. 독일은 전쟁 이전에 이미 100년 동안 산업화 및 기술을 발전시킨 역사가 있었다. 제2차 세계대전이 독일을 폐허로 만들기 전인 20세기 초, 독일은 전 세계는 아니더라도 유럽에서만큼은 산업을 지배하는 강국의 자리를 향해 전진하던 중이었다. 당시 독일은 이미 유럽 내에서 선도적인 산업 국가로 성장해 있었다. 독일의 생산량은 1871년 독일제국이 세워지던 무렵의 6배나 증가했고 수출도 4배나 증대했다. 독일의 산업화 과정은 점진적이었고 공학, 화학, 전자기술, 소비재 생산에 주력하고 있었다.

반면 한국의 경우 1910년부터 1945년까지 일본의 식민지 치하에 있었다. 식민 통치자들은 원료가 풍부한 북한에 산업 역량을 모조리 쏟아부었고 남한은 농산물 공급지로 지정해 식량을 조달했다. 이러한 분할 정책 때문에 1948년 남북 분단 당시 남한은 북한에 비해 산업 기간 시설이 거의 없었다. 이 사실만으로도 한국이 오늘날의 첨단산업 국가가 될 때까지 극복해야 했던 난관이 얼마나 컸을지 가늠해볼 수 있다.

전쟁 이후 독일과 한국

전쟁 이후 독일과 한국에는 다시 한번 변화가 일어났다. 이러한 변화는 양국이 치른 전쟁이 끝나던 무렵 시작되었다. 독일은 1945년부터, 한국은 1955년부터다. 1945년 이후 독일의 산업 역량은 1936년 즈음의 상태로 돌아간 상태였다. 서독의 경우 기간 시설의 해체로 인해 생산의 8퍼센트, 전쟁 때 입은 피해로 10퍼센트가 손실되었다. 흔히들 말하는 독일의 '경제 기적'은 사실 기적이라기보다는 기존에 남아 있던 기간 시설의 결과물이었고, 무엇보다 과거의 지적 역량이 보존되었던 덕택에 이루어진 성과였다.

이러한 과거의 유산은 디자인뿐 아니라 기술과 유통 등 모든 것에 적용된다. 당시 나치 정권은 모더니즘을 '비독일적인 것', '퇴폐적인 것'으로 간주했다. 많은 디자이너와 예술가가 나치의 창작력과 지식을 탄압하는 문화 정책 탓에 독일을 떠날 수밖에 없었다. 하지만 그전까지 독일에는 탄탄하고 혁신적인 디자인 문화가 존재하고 있었다. '유겐트슈틸Jugendstil'이라는 아르누보Art Nouveau 운동과, 이후 영향력이 막대했던 바우하우스를 포함한 독일 모더니즘이 대표적인 사례다.

1919년 창설되어 1933년 나치의 박해로 해체된 바우하우스는 꾸밈없는 선과 단순성 그리고 기능성을 중시했다. 현대 미학과 디자인을 혁명적으로 바꾸어놓은 주인공이 바우하우스라 해도 과언은 아니다. 바우하우스 디자이너 중 많은 이가 독일을 떠나 미국에서 작품 활동을 하고 학생들을 가르쳤지만, 이들이 중시했던 디자인 철학은 전후 독일 디자이너들에 의해 다시 수용되어 오늘날에도 독일 디자인의 뚜렷한 특징으로 기능하고 있다.

"피터는 디자인이란 자동차를 그리는 작업만이 아니라 개인과 조직 전체를 형성하는 일이라는 철학을 스스로 구현한 인물입니다."

"우리의 디자인은 사람들의 관심을 끌었고, 이제 한국 자동차는 더 넓은 세계에 영향을 끼치고 있죠."

피터 슈라이어가 이어받은
독일 디자인의 정수

1950년대와 1960년대 초 미국은 페티코트부터 테일핀tail pin(자동차 뒤쪽 양옆에 세운 얇은 지느러미 모양의 장식 – 옮긴이)으로 장식한 자동차까지 많은 분야에서 독일의 본보기였다. 현대 미국식 라이프스타일은 독일에서 퍼지고 있던 '자연으로의 복귀' 운동과는 반대되는 흐름이었지만, 전쟁 전유럽의 모더니즘을 반영한 측면도 있었다.

당시 가장 현대적인 미국 가구 업체인 놀 인터내셔널 Knoll International은 1938년 이후 독일 기업과 떼려야 뗄 수 없는 기업이었다. 처음에는 애니 알버스Anni Albers, 마르셀 브로이어, 루트비히 미스 반데어로에Ludwig Mies van der Rohe 등 과거에 바우하우스에서 일했던 예술가들과 주로 작업했다.

독일의 라디오와 가전제품의 혁신적 디자인에 관해서라면 막스 브라운Max Braun이 1921년 프랑크푸르트에서 창립한 브라운을 빼고 설명할 수 없다. 1950년대 중반 브라운은 제품 디자인의 쇄신을 단행했다. 유례도 없고 급진적이라 할 만한 개혁이었다. 디자인 혁신의 성과는 1956년 라디오와 레코드플레이어를 결합한 SK4라는 제품이었다. SK4는 당시 시장에서 흔히 볼 수 있던 목재에 금테를 두른 라디오 디자인을 버리고 완전히 새로운 디자인을 선보였다. 브라운은 처음에는 울름 디자인 학교Ulm School of Design 와 협업하여 제품을 디자인했지만, 종국에는 사내 디자인 부서가 엔지니어링 부서와 협업하는 형태로 바뀌었다. 디터 람스가 이끄는 이 디자인 팀은 1990년까지도 디자이너와 모형 제작자를 합해서 약 15명을 초과한 적이 없었다. 이들은 오디오, 주방 가전, 전기면도기, 개인위생용품 수백 개를 창조해냈다.

람스는 브라운과 가구 기업인 비초에Vitsoe를 위해 300개가량의 제품을 디자인했고, 20세기 후반 세계에서 가장 영향력이 큰 산업디자이너 중 한 사람이 되었다. 람스의 영향력은 무엇보다 제품 아래 깔린 윤리적 태도에서 나왔다. 람스는 '좋은 디자인의 10가지 원칙'을 만들어 1980년대부터 제품에 적용해왔다. 람스는 무엇보다 진정한 실용성, 제품이 지닌 의미, 그리고 환경과 자원에 대한 고려를 강조했다.

오늘날까지도 힘을 잃지 않은 브라운 제품 디자인의 결정적 수칙이 있다. 일회성 개별 디자인이 아닌 소비자가 단번에 알아볼 수 있는 제품군을 디자인해야 한다는 것이다. 그렇기 때문에 1960년대 이후 브라운 가전제품은 회사 로고가 없어도 누구나 금세 알아볼 수 있다.

독일이 생산하는 많은 자동차에 대해서도 같은 말을 적용할 수 있다. 대부분 수년 동안 이러한 독일 제품군 방침을 고수해왔던 피터 슈라이어 덕분이다. 아우디의 '싱글 프레임single frame' 그릴이 그 시작이고, 기아를 즉시 알아볼 수 있게 한 '호랑이 코' 그릴도 대표적이다. 이러한 원칙을 고수한 결과 '다양성 속의 통일성'이 만들어진다. 제품군 내의 다양성이 커질수록 이러한 일관성을 유지하는 것이 중요해지며 동시에 이를 지키기가 어려워진다.

지속 가능한 디자인, 공리주의 미학, 기술적 정밀성의 전통은 독일 디자인의 상징이 되었다. 이런 디자인 철학에 어울리는 제품은 앞에서 언급한 사례 이외에도 아주 많다. 미하엘 토네트Michael Thonet의 벤트우드bentwood 가구(고온 고압 증기로 나무를 쪄서 구부려 만든 가구 – 옮긴이), 마트 스탐Mart Stam의 강철 파이프 가구, 마르셀 브로이어·루트비히 미스 반데어로에·발터 그로피우스Walter Gropius의 모듈식 가구, 막스 빌Max Bill의 융한스Junghans 벽시계, 질 샌더Jil Sander의 우아하면서도 실용적인 패션, 리모와Rimowa 가방, WMF의 수저·포크류, 그리고 피터 슈라이어의 아우디 TT 등 일부만 거론해도 이 정도다.

이 모든 사례에서 알 수 있듯이 브랜드의 정체성과 기업 인지도의 핵심은 디자인이다. 오늘날 마케팅은 일관성 있는 제품과 소통을 중시하는 디자인 없이는 큰 효력을 발휘하지 못한다.

한국과 한강의 기적

'한강의 기적'이 얼마나 어마어마했는지는 수치 몇 가지만 봐도 알 수 있을 정도다. 1950년에서 1953년까지 내전을 겪은 한국은 세계 최빈곤국 중 하나였다. 1962년 한국의 1인당 GDP는 고작 87달러에 불과했다. 1980년에는 1715달러, 그리고 2019년에는 무려 3만 1846달러까지 치솟았다.

1961년 정권을 잡은 군사정부하에서 한국의 경제는 강철, 비금속, 조선, 전자제품, 화학물질, 공학 등 중공업과 화학을 핵심으로 하는 경제정책을 따랐다. 1971년 남한 정부는 경상남도 구미에 전자제품 공업단지를 조성하기 시작했다. 또한 수입 전자제품에 높은 관세를 부과함으로써 럭키-금성(1994년에 LG로 개명), 삼성, 대한조선(이후의 대우) 같은 기업들에 많은 특혜를 주었다. 국가는 상당한 자원을 소수의 기업에 몰아주었다. 이 기업들은 1945년 이전과 이

후 그리고 한국전쟁 직후 소위 '재벌'로 성장했다. 재벌은 강력한 복합기업으로 부상했고 한국 경제 성장의 견인차가 된다.

소비문화에서 미국이 끼친 영향은 독일보다 한국에서 훨씬 더 크게 드러났다. 한국과 독일 모두 제2차 세계대전 이후 미군의 점령을 경험하긴 했지만 말이다.

1924년생 한국 사진작가 김한용은 나날이 변모하는 한국의 모습을 렌즈에 담아냈다. 처음에는 사회상과 전쟁 사진을 집중적으로 찍어 주목을 받았고, 후기 상업 사진에서는 서구 스타일의 남녀를 담았다. 그가 그려낸 한국의 사회상은 꽤나 긍정적이다. 땀에 흠뻑 젖은 제철소 노동자들이 맥주를 벌컥벌컥 마시는 유쾌한 모습, 노출이 많은 의상을 입은 여성들이 차량 광택제, 타이어, 위스키 광고를 하는 모습, 해변에서 금성 트랜지스터라디오를 듣고 있는 아름다운 여성들의 모습 등이 담겨 있다. 혹은 아주 초창기에 전통 한복을 곱게 차려입은 여성이 영어로 쓴 "가성비 갑, 대한민국Korea, More pleasure with less money!"라는 표어와 함께 있는 사진도 있다. 관광객을 모으려는 사진이다.

1946년생 만화가 이원복은 서양에 대한 또 다른 관점을 보여준 작가다. 1963년 서울대학교에서 건축을 전공했던 이원복은 신문에 역사를 주제로 만화를 그려 유명세를 얻었다. 1975년 그는 그래픽디자인, 미술사, 철학을 공부하러 유학을 떠나 10여 년간 독일과 프랑스에 머물렀다. 그 과정에서 서양 여러 나라의 문화와 역사와 정치를 어린이들에게 알려주는 교육용 만화 시리즈에 관한 아이디어를 얻게 된다. 더 중요한 것은 아이들뿐 아니라 부모들도 『먼나라 이웃나라』 시리즈를 읽었고, 이를 통해 서구 사업 파트너에 대한 지식과 교양을 쌓을 수 있었다는 점이다. 20개 이상의 나라를 소개하는 『먼나라 이웃나라』 시리즈는 수백만 부가 팔려나갔다.

한국 제품과 K-디자인

한국에서 최초로 성공한 수출품은 1959년 금성이 내놓은 A-501이라는 진공관 라디오다. 한국전쟁이 끝난 지 6년 뒤의 일이다. 단파, 중파를 수신하고 열가소성 케이스로 본체를 만든 이 라디오는 한국 최초의 공산품이었다. 디자인은 최초의 사내 디자이너인 박용귀가 했다. A-501은 한국 오락용 전자기기의 시초로서 상징하는 바가 크다. 굴곡이 있는 형태와 금박을 입힌 테두리는 미국인 취향에 맞도록 디자인한 것이다. 1966년 나온 최초의 텔레비전 VD-191 역시 금성에서 제조한 제품이다. 산업 초창기의 다른 소비재와 마찬가지로 이 제품들 역시 아직은 유럽과 미국 디자인을 바탕으로 한 것이었고, 이 제품에 대한 시장 수요에 부합하려 생산한 것들이다.

한국 가전의 선구자로서 금성이 차지하는 비중은 점점 더 커졌다. 1960년대 이후 금성은 라디오, 텔레비전, 냉장고, 세탁기, 에어컨, 진공청소기를 양산하게 된다. 이후 이름을 LG로 바꾼 금성은 현재 세계 3위의 텔레비전 생산업체다.

전자 분야에서는 금성을 뒤이어 삼성이 등장했다. 삼성의 마이마이 카세트 녹음기는 1981년 시장에 출시된 제품으로, 2년 전에 출시된 소니 워크맨Walkman을 응용한 제품이다. 마이마이는 청년층에게 인기를 끌었고 한국의 대중음악이 널리 퍼지는 데 상당한 기여를 했다.

그러나 진정한 의미에서 독자적인 디자인이 시작된 시점은 1990년대부터다. 당시 삼성의 최고경영자였던 이건희는 디자인을 "삼성 경영전략의 최고 우선 사항"으로 선언했다. 기술력은 오늘날 세계 12위의 경제 규모를 자랑하는 한국을 규정하는 결정적인 요소이다. 한국은 조선, 건설, 텔레비전, 휴대폰뿐 아니라 전자산업 전체에서 주도적인 지위의 국가로 우뚝 섰다. 정보기술 부문은 또 다르다. 정보기술만큼은 한국도 서구와 동일한 발판에서 시작했다. 한국의 통신 기반 시설은 초고속 데이터 통신망과 탁월한 이동통신 네트워크로 세계 최고의 수준을 자랑한다.

피터가 참고한 한국 산업 관련 논문에 따르면 "이노 디자인, 212 디자인, 코다스 디자인, 모토 디자인, 디자인몰, 다담 디자인 등 여러 회사의 디자이너들은 삼성이나 LG에서 근무한 다음 자신만의 회사를 일군 이들"이다.

K-디자인은 2012년 한국 디자인 진흥원KIDP이 선언한 새 비전으로, 현재 한국 디자인 정책의 핵심이다. K-디자인은 서양과 한국 전통 양쪽 모두에게 배워 글로벌 시장의 수준에 맞는 제품을 생산하는 것이 목표다.

한국과 독일의 디자인 교육

독일의 미술공예학교이자 응용미술학교이며 일종의 직업학교인 쿤스트게버베슐레Kunstgewerbeschulen은 19세기에 설립되어 건축가와 제품디자이너, 그래픽예술가, 공예작가를 배출했다. 제1차 세계대전 이후에는 바이마르에서 미술학교들과 합병되어 슈타틀리헤스 바우하우스Staatliches Bauhaus가 되었고 프랑크푸르트에서는 자유응용미술학교 Kunstschule für freie und angewandte Kunst가 되었다.

국가사회주의자들은 순수 미술학교 제도를 다시 도입했고, 따라서 디자인학과들은 수공업 마이스터 학교Meisterschulen des deutschen Handwerks로 지위가 격하되었다. 1945년 이후 이 학교들은 미술공예학교 Kunstgewerbeschulen로 다시 탈바꿈했고, 그 후 1950년대 초 응용미술학교Werkkunstschulen로 재설립되어 건축학과, 제품디자인학과, 그래픽학과를 만들었다.

여기서 특별한 역할을 맡은 기관은 1953년 민간 재단으로 설립된 울름 디자인 학교였다. 이 학교는 교육 과정을 혁신해 디자인에 학문적 성격을 도입한다. 1968년까지 운영되고 문을 닫기는 했지만 응용미술학교가 응용과학대학 Fachhochschulen으로 변모해 석사 학위까지 줄 수 있는 전문적인 교육기관으로 발전하는 데 지대한 영향을 끼쳤다.

한국의 디자인 교육(오늘날 대학에서 가르치는 정식 디자인 교육)은 독일의 디자인 교육에 비하면 꽤 늦게 시작된 편이다. 1960년대나 되어서야 정식 교육이 시작되었기 때문이다. 현재 400여 곳의 한국 대학 중 많은 곳에 디자인학과가 개설되어 있다. 한국에서는 매년 2만 5000명의 청년이 디자인 학사 학위를 받는다. 중국, 일본과 더불어 한국은 디자인 전공자가 세계에서 가장 많은 나라다. 이 분야에서 특히 중요한 곳은 서울대학교 디자인학과와 한국디자인산업연구센터, 1996년부터 국제디자인전문대학원을 운영 중인 홍익대학교다.

디자인 기관과 박물관

독일의 박물관은 다양하지만 순수 디자인 박물관은 아주 드물다. 그 예외적인 사례로 1925년 뮌헨에 설립된 디자인 박물관Neue Sammlung을 들 수 있다. 이곳에서는 2017년에 한국의 컨템퍼러리 포스터 작품을 전시한 바 있다. 독일의 응용미술 박물관들 대부분은 전 세계 많은 지역의 미술 및 공예 작품을 소장하고 있지만 한국 작품은 오랫동안 역사적

인 맥락에서만 다루어왔다.

예외적인 사례가 있다면 2013년 프랑크푸르트 암 마인의 응용미술 박물관Museum Angewandte Kunst이 20세기 중반부터 현재까지 한국의 디자인에 관한 최초의 기획 전시를 했다는 정도이다. 주제는 한국의 디자인 정체성을 구성하는 것이 무엇인가 그리고 한국의 디자인 정체성이 어떻게 변화할 것인가였다. 가장 볼 만한 전시 중 하나는 피터 슈라이어가 기아에서 디자인한 쇼카show car '팝Pop'의 실제 크기 모델이었다. 이 모델은 물론 전시 전반은 서양과 동양 사이에서 시너지를 일으키며 발전하는 디자인을 효과적으로 보여주었다.

1999년 김대중 대통령은 청와대 주최로 한국 최초의 산업디자인 진흥 대회를 열었다. 이 대회는 정부가 디자인 진흥의 중요성을 인정했음을 보여주는 사건이다. 디자인의 진흥과 위상 제고를 위해 국가 자금을 대는 일이 거의 없는 독일에서는 상상조차 못 할 일이다. 오늘날 한국에는 한국디자인진흥원의 우수디자인GD 상품 선정, 인터넷 포털 '디자인소리'의 K-디자인 어워드를 비롯하여 디자인 관련 상이 많다. 사실 한국은 연간 20억 원에 달하는 국가 디자인 기금을 책정하고 있는 반면 독일에는 이에 준할 만한 기금이 전무하다.

독일과 한국의 사고방식과 풍토

최근 몇 년간 'K-'라는 표시는 한국의 상징적 표식이 되었다. 음악은 K-팝, 화장품은 K-뷰티, 영화는 K-무비, 심지어 디자인에도 K-디자인이라는 수식이 붙을 정도다. 독일은 여전히 'Made In Germany'라는 라벨을 써서 세계 시장에서 성공적 위상을 차지하고 있음을 알리고 있지만 한국은 그저 'K-'면 통한다.

이런 브랜드 전략은 독일의 슬로건보다 부드럽고 훨씬 더 확장성이 있어 문화 수출품까지 포괄할 수 있다. 최근에 벌어지고 있는 한류와도 완벽하게 어울리는 풍조다. '한류Korean Wave'란 한국 대중음악이 서구의 음악 차트에서 최고 순위를 차지하고, 한국 영화감독과 배우들이 오스카상을 비롯해 유수의 해외 영화제에서 수상하는 등 최근 몇 년 동안 폭풍처럼 세계를 장악한 한국의 풍성한 문화에 붙여진 이름이다. 한국의 엔터테인먼트 산업 전반을 향한 지대한 관심은 전 세계가 한국의 제조품뿐 아니라 문화 전반에 관심을 두고 있음을 보여준다. 이러한 관심은 분명 한국의 제조업에도 이득이 된다. 한 나라의 문화에 대한 관심은 자연

스럽게 그 나라의 디자인 문화에 대한 관심에도 연료를 공급하기 때문이다.

한 국가의 디자인은 그 나라의 문화 환경, 지리적 요소와 연계된 관점과 태도에서 자양분을 얻기 마련이다. 이탈리아 디자인은 지중해 요리와 휴일의 해변 그리고 이탈리아의 인상적인 문화 예술 유산과 연관 짓지 않고는 떠올릴 수조차 없다. 캘리포니아도 마찬가지다. 한때 머리에 꽃을 꽂은 히피들의 고향이자 저항문화의 상징이었던, 이제는 디지털 문화를 대표하는 이곳을 보고 서핑, 안락한 생활, 인습을 거부하는 자유주의 운동을 생각하지 않을 도리가 있을까?

독일은 어떨까? 더 구체적으로는 피터 슈라이어가 성장하고 공부했던 바이에른은? 작가이자 미술비평가인 빌헬름 하우젠슈타인Wilhelm Hausenstein은 1947년 '바이에른의 후한 덕성, 관대함, 자유 그리고 무엇보다 인본주의와 환대까지 포함하는 뮌헨의 자유정신'을 뜻하는 개념으로 '리베랄리타스 바바리카Liberalitas Bavarica'라는 표현을 사용했다. 바이에른 문화에는 이에 더해 자연에 대한 커다란 애정도 면면히 흐르고 있다.

한국 또한 이와 비슷한 특징이 있다. 풍토와 정체성은 디자인에 작지 않은 역할을 한다. 가장 성공적인 디자인을 만들어내는 디자이너는 자신이 일하는 나라에서 실마리를 찾아낸다. 그것이 특정 브랜드가 가진 정체성의 핵심이 되는 것이다. 이를 '브랜드 전략'이라 한다. 브라운 같은 브랜드, 피터가 많은 것을 배웠던 아우디의 하르트무트 바르쿠스에게서도 비슷한 전략을 볼 수 있다. 그러나 피터에게는 더 흥미로운 점이 있다. 그는 독일의 디자인 배경을 한국이라는 환경에 적용했을 뿐 아니라 한국의 문화와 예술과 문학에서 배운 것을 자신의 디자인에 통합했기 때문이다.

최근 몇 년 동안 한국의 디자인을 규정하는 것이 무엇인지, 그것이 한국의 전통과 가치를 어떻게 반영하는지 정의하려는 노력이 일었다. 2013년 서울대학교 미술대학 학장은 한국 디자인의 미래에 대해 이렇게 규정한 바 있다. "한국의 전통문화와 미학에서 크게 가치를 부여하는 것은 유기적 의미의 총체성, 변형 그리고 환경과의 조화다. 미래의 기업들은 아시아 특히 한국 전통에 뿌리가 있는 총체성, 비물질성, 조화와 균형 같은 가치들의 진가를 잘 알고 활용할 것이다."

한국 디자인에 대한 서울대학교 학장의 묘사는 피터 슈라이어가 현대와 기아에서 디자이너들에게 사내 지침으로 발표한 『조약돌과 당구공 선언문River Stone and Billiard Ball Manifesto』을 연상시킨다. 피터의 선언문에 드러난 미적 구도와 문제는 한국 전통 시조의 단순성과 고요함을 느끼게 한다. 그의 선언문을 관통하는 특징도 총체성, 비물질성, 조화와 균형이다. 이 책에는 현대의 디자인 상징으로 강가에 깔린 조약돌을 사용하기로 한 피터의 결정이 잘 설명되어 있다.

"강가의 조약돌은 제각각 다릅니다. 하지만 모두 물에 의한 침식 과정이라는 동일한 원리에 따라 만들어졌습니다. 이들은 움직이는 자연의 아름다움과 에너지와 힘을 표상합니다."

이 선언문을 발표한 이후, 피터와 기아 및 현대 디자이너들은 혁신적이고 내구력이 강하면서 섬세한 디자인을 생산해냈다. 이제 독일과 한국의 디자인이 결국 정신과 기풍 면에서 크게 다르지 않다는 것을 알게 되었을 것이다.

세계는 점점 서로 연결되며 좁아지고 있다. 서로 다른 문화가 계속해서 서로에게서 배우고 영감을 주고 있다. 서양과 동양의 디자이너들은 앞으로 이 세계가 어떤 제품을 필요로 할지 그리고 어떤 제품을 계속해서 제공할 수 있을지 질문해야 한다.

과거에는 독일과 한국 사이에서, 특히 디자인과 교육과 전문 지식에 있어 여러 차이를 발견할 수 있었다. 하지만 그 차이는 오늘날 거의 사라졌다. 디지털 미디어의 경우에는 오히려 한국이 선도하고 있다. 독일과 한국 양국은 현대에 산적한 문제를 해결하기 위한 잠재력을 동등하게 갖추고 있다. 오늘날 중요한 것은 '올바른 형태'의 문제가 아니라 신념과 상호작용, 사회성과 환경 적합성의 문제다.

"하지만 나를 매료시키는 것은 자신의 문화적 배경을 현대적이고 새로운 방식으로 해석할 수 있는 사람들입니다."

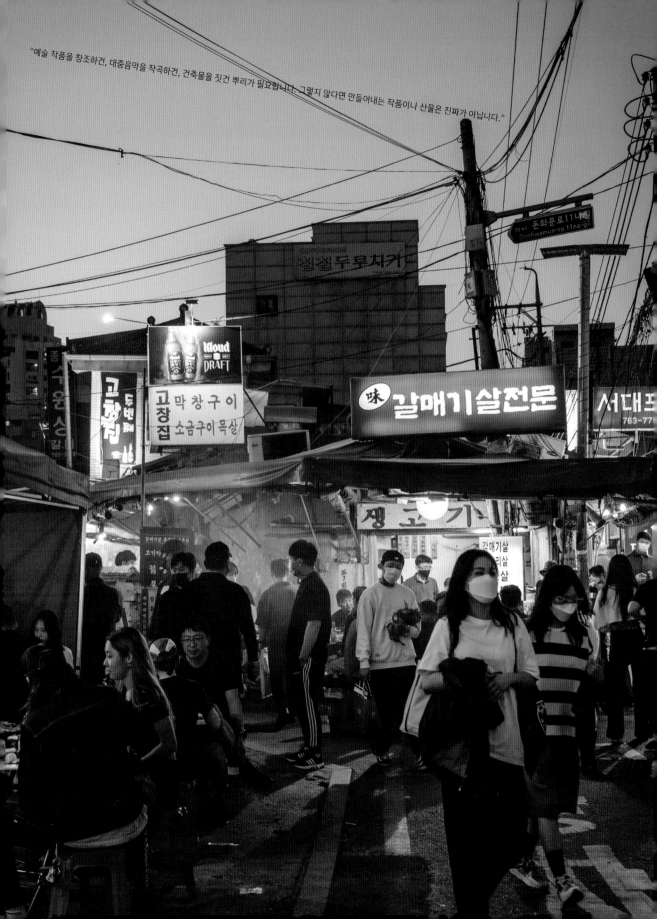

"예술 작품을 창조하건, 대중음악을 작곡하건, 건축물을 짓건 뿌리가 필요합니다. 그렇지 않다면 만들어내는 작품이나 산물은 진짜가 아닙니다."

142	T

e Designer

디자이너

"차 주변을 걸어 다녀 보세요. 어디서 차를 보건 완벽해야 합니다. 어느 각도에서 보건 눈에 차지 않는 부분이 있으면 안 되죠."

기아 GT 콘셉트카
2011

기아 GT 콘셉트카
2011

GTCon
cept

기아 GT 콘셉트카
2011

Stinger

기아 스팅어
2017

GT 콘셉트카
스팅어

기아 GT 콘셉트카
2011

기아 GT 콘셉트카
2011

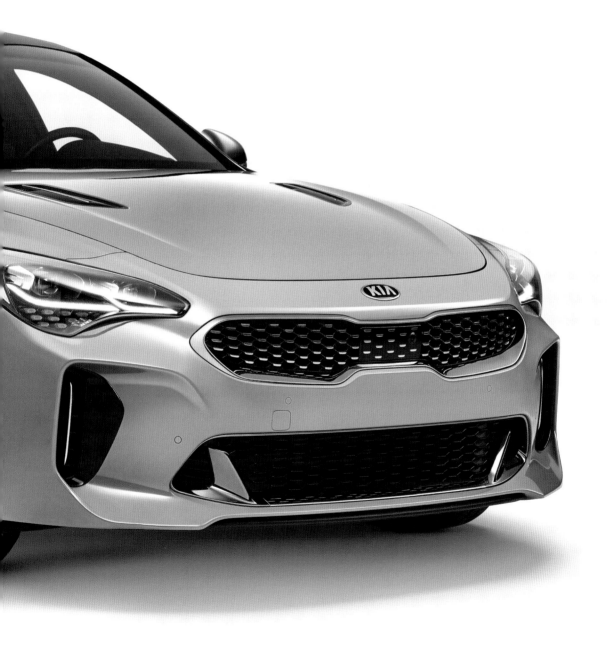

기아
스팅어
2017

기아 GT 콘셉트카
2011

기아 스팅어
2017

기아 스팅어Stinger는 2011년 기아 GT 콘셉트카로 시작된 열정적인 프로젝트다. 기아로서는 이례적인 디자인이었던 GT 콘셉트카는 엔진을 앞쪽에 배치한 후륜구동 스타일, 패스트백fastback(자동차 뒤쪽의 지붕에서 트렁크 끝까지 경사가 완만한 자동차 외형 – 옮긴이) 차체, 도어의 경첩을 앞에 다는 일반 자동차와 달리 경첩을 뒤쪽에 달아 문이 반대로 열리도록 한 코치 도어coach door로 개성을 강조했다.

2017년 스팅어의 출시는 기아로서는 유례없는 도약이었다. 기아는 최초로 고성능 패스트백 GT 차량의 판매에 돌입했다. 프리미엄 브랜드들이 지배하던 시장 영역을 개척한 셈이다. 피터의 설명이다.

"스팅어는 전략적 사고를 도입했던 대표적 사례였어요. 우리는 무슨 일을 해야 할지 분명히 알고 있었어요. 기아에서 만들어야 할 차는 기동성과 속도 면에서 우월하면서도 혁신성이 있어야 했어요. 우리는 여기에서 출발했죠."

피터는 이런 전략적 사고를 하려면 연필을 들고 그림을 그리는 법을 알아야 한다고 단호하게 말한다.

"내 머릿속에는 어쨌거나 큰 그림이 있어요. 때로는 디테일에 집중하지만 큰 그림도 늘 동시에 생각해야 해요."

기아의 기존 자동차들과는 차별화된 제품이었던 탓에 GT 콘셉트카를 스팅어로 출시하는 데는 6년의 세월이 필요했다. 이례적으로 긴 시간이 걸린 셈이다. 양산용 차 역시 GT 콘셉트카의 철학과 태도를 잘 드러내야 했기에 콘셉트카의 디자인을 진정성 있게 이어받아 디테일과 완성도를 발전시키는 것이 중요했다. 그 과정에서 기존의 세단형을 유지할지, 아니면 패스트백으로 바꾸어야 할지 격론이 일었다. 공학 및 마케팅 부서는 자동차의 성격을 놓고 논쟁을 벌였고, 디자인 팀은 운행 가능한 자동차로 만들기 위해 양산 디자인을 강화하는 데 공을 들였다.

결국 'GT'라는 이름 대신 '스팅어'라는 이름을 쓰기로 결정이 났다. 기아 GT4 스팅어 콘셉트카에 처음 사용한 이름이다. 2014년 디트로이트 오토 쇼에서 선보인 2인승 스포츠카 쿠페가 바로 스팅어다. 피터의 설명은 이렇다.

"오늘날 스팅어는 그냥 스팅어입니다. 보면 뭔지 정확히 알 수 있죠. GT라는 일반명사를 그대로 쓰기보다는 기억하기 쉬운 상징적인 이름을 부여하는 게 옳은 선택이었죠. 스팅어(쏘는 것, 찌르는 것, 등을 뜻한다 – 옮긴이)는 최상의 방식으로 차의 특성을 묘사하고 있으니까요."

그럼에도 스팅어는 양산 착수 허가를 받지 못했다. 피터의 동료 그레고리 기욤은 당시를 이렇게 기억한다.

"디자이너들이 가장 크게 싸운 차가 스팅어였어요. 애초부터 스팅어는 유럽에서 가져온 프로젝트였거든요. 우

기아
스팅어
2017

리 디자이너들은 정말로 스팅어를 기아라는 브랜드의 차로 만들고 싶었어요. 아우디나 폭스바겐에서는 이런 차를 절대로 만들 수 없었어요. K5로 놀라운 성공을 거두었을 때 이 프로젝트를 추진할 절호의 기회를 얻었죠."

마케팅 부서에서는 스팅어를 상위 세그먼트로 바꿀 의향이 있는 K5 차주들을 유혹하기 위한 차로 보았다.

기욤은 이어 이렇게 말한다.

"콘셉트카 작업 이후 나는 이 프로젝트를 계속 밀어붙였어요. 다행히 회사에는 우리 편이 있었죠. 최고경영진이 우리 의견에 동의해주었어요. 종래의 세단과는 다른 GT 실루엣으로 만들어야 한다는 점을 이해해준 거죠. 디자이너들은 프레젠테이션 모델을 기존의 은색이 아니라 스포츠카답게 새빨간 색으로 만들었어요. 눈에 띌 작정을 한 거죠."

당시 기아의 신임 부사장은 BMW의 고성능 자동차 개발부 총괄이었던 알베르트 비어만Albert Biermann이었다. 기욤은 그때를 이렇게 기억한다.

"비어만은 차를 보자 내게 속삭였어요. '와, 이 정도 디자인이면 그만큼 잘 달려야 할 겁니다'라고요."

스팅어는 비어만이 심혈을 기울이는 프로젝트가 되었고 그는 차의 성능과 역학이 디자인에 어울릴 때까지 멈추지 않았다. 피터도 그때를 떠올리며 말한다.

"혼자서는 계획할 수 없는 것들이 있어요. 프로젝트에는 적임자가 필요하죠. 필요할 때 적재적소에 적임자가 있는 그런 기적 같은 때가 가끔 오긴 하죠."

빨간색 차체 역시 효과 만점이었다. 피터는 말한다.

"최고경영진은 '레드 카' 노래를 불렀어요. 다른 프레젠테이션이 끝나면 꼭 질문이 나오는 거예요. '레드 카는 어떻게 됐나요?'라고요. 그만큼 경영진의 관심이 컸죠."

스팅어는 기아의 차 중 가장 감성을 자극하는 모델이다. 과감하고 우아한 디자인뿐 아니라 성능도 극찬을 받았다. 스팅어의 성공은 자동차 디자이너들의 오랜 헌신뿐 아니라 추상적인 아이디어에 생명을 부여하려면 운도 필요하다는 걸 보여준다. 피터는 웃으면서 일화 하나를 소개한다.

"최근에 내 스팅어를 몰고 프랑크푸르트에 갔어요. 아파트에 차를 주차했죠. 그런데 두 남자가 옆에 서서 차를 보고 있는 거예요. 내가 차 문을 열자 '참 좋은 차네요'라고 말하더군요. 내게 이 차가 마음에 드냐고 묻길래 '그럼요. 정말 좋아요'라고 대답했죠. 그러자 둘 중 하나가 그러더군요. '저도 스팅어를 주문했어요. 다음 달에 온다는데 기다리기 너무 힘드네요.' 뭐, 이런 일은 종종 있죠."

아우디 ㅠ
1998

아우디 TT
1998

1998

피터는
내가 실내 디자인에서
구현하고 싶어 했던 것들을
이해했어요.
재료를 정직하게 쓸 것,
야구 글러브의 박음질 같은
독특한 디테일을 가미할 것,
특정 사양은 숨기고
꼭 필요한 것만 보여줄 것 등
세부적인 콘셉트까지
모조리 말이죠.

Romulus Rost

1995년 어느 날 밤, 빈에서 잉골슈타트로 운전하던 중 피터 슈라이어는 아우토반을 달리는 지루한 시간을 이용해 혼자 생각을 가다듬었다. 일종의 브레인스토밍이었다.

"개발 중인 신차가 있었어요. A3쿠페라고 부를 예정이었죠. 하지만 이름이 탐탁지 않았어요. 부담은 컸고요. 그래서 운전하면서 이름을 다시 생각해보았죠. 페라리 BB가 떠오르더군요. B라는 철자 두 개가 나란히 붙어 나는 소리가 마음에 들었어요. 그래서 알파벳을 A부터 Z까지 두 개씩 묶어 발음해봤지요. AA, BB, CC… 그러다 TT까지 갔죠. TT가 마음에 들었어요. 콰트로Quattro라는 단어에 T가 두 개인데 그걸 가리키는 의미도 있어서 더욱 맘에 들었어요."

나머지 이야기는 말 그대로 역사가 되었다. 1998년부터 생산된 TT는 그 시대 가장 충격적이고 영향력 큰 디자인 중 하나로 금세 인정받았다. TT는 아우디의 이미지를 탈바꿈시켰다. 우수하지만 차분한 패밀리카를 만드는 회사에서 디자인 중심의 유력 자동차 제조사가 된 것이다.

피터의 표현을 빌리자면, TT를 발표할 당시 이 자동차의 특징을 한 단어로 요약하면 'absolut'였다고 한다. '완벽', '엄격', '완전', '타협 없음'이라는 뜻의 독일어다. 완성된 차를 선보이면서 디자이너들은 이 선언을 '절대적으로' 지켜냈다. 단순한 기하학적 형태와 디테일을 최소화한 미니멀리즘 디자인은 '형태보다 기능'을 중시한 1920~1930년대 바우하우스를 연상시켰다. 실내 디자인 역시 기하학적이었다.

피터는 그때를 이렇게 회상한다.

"로물루스 로스트가 실내 디자인을 했어요. 대시보드는 사각형으로, 그 안의 계기판과 송풍구는 원형인, 아주 단순한 모양의 테이프 드로잉을 했지요. 최고경영자였던 허버트 데멜Herbert Demel이 그걸 보더니 별로 자신 없어 하더군요. '그냥 사각형에 원이군'이라고 말했거든요. 하지만 실제 제작된 차량 내부는 우리가 그린 대로였어요."

피터는 팀을 조율하고 디자이너들의 창의력을 보호해주었다. 로스트는 피터가 디자인 총괄로서 얼마나 핵심적인 역할을 했는지 증언한다.

"피터는 내가 실내 디자인에서 구현하고 싶어 했던 것들을 이해했어요. 재료를 정직하게 쓸 것, 야구 글러브의 박음질 같은 독특한 디테일을 가미할 것, 특정 사양은 숨기고 꼭 필요한 것만 보이게 할 것 등 세부적인 콘셉트까지 모조리 말이죠."

피터는 팀의 창의적인 비전을 굳건히 지켰을 뿐 아니라 기업 내 모든 단계의 경영진들에게서 열렬한 지지까지 이끌어냈다. 로스트의 초창기 드로잉에 회의적이었던 데멜도 피터의 설득에 넘어갔다. TT의 개발이 중간쯤 진행되었을 때 프란츠 요제프 패프겐Franz-Josef Paefgen 박사가 데멜의 후임으로 아우디의 최고경영자가 되었다. 피터로서는 천군만마를 얻은 셈이었다. 패프겐은 TT 프로젝트를 마음에 쏙 들어했기 때문에 TT 개발에 필요한 역할을 흔쾌히 해주었다.

"패프겐은 TT 프로젝트를 제대로 이해하고 있었기 때문에 디자인 팀은 패프겐이라는 든든한 버팀목에 기대어 일을 진행할 수 있었죠. 패프겐 자신이 다른 누구보다 프로젝트를 많이 연구하고 공부했어요"라고 피터는 증언한다.

TT는 이러한 과정을 거쳐 탄생한 드문 역작이다. 이는 양산용 차량이 1995년 프랑크푸르트 모터쇼에 선보였던 콘셉트카와 거의 똑같았다는 데서도 엿볼 수 있다. 프리먼 토머스Freeman Thomas가 그린 디자인 원형을 피터와 디자인 팀이 그대로 양산해낸 것이다. 타협 없이 디자인을 구현했다고 해서 분위기가 엄격했다는 뜻은 아니다. 오히려 TT의 디자인에 얽힌 이야기는 디자인 원칙에 매진하는 일이 얼마나 즐거운 일인지 입증해준다.

"토머스의 콘셉트는 명확했고, 나는 실내 디자인에서도 그 콘셉트를 유지하고 싶었어요. 그래서 나와 팀원들은 곡선이 아니라 원형 이야기만 했어요. 모든 것은… 엄밀해야만 했거든요! 자동차의 내부와 외부가 서로 조화를 이루는 일이 무엇보다 중요했어요. TT를 만들면서 우리는 이 조화를 극한까지 밀어붙였죠."

TT의 매력적인 디테일 중 하나는 작은 제트엔진 같은 완벽한 원형의 에어컨 송풍구와 누르면 튀어나오는 시트 히터 버튼이다. 이런 요소들 덕분에 TT는 개성 넘치는 자동차가 되었다. 또 다른 디테일도 두어 가지 있다. 가령 윈도 스위치는 도어 핸들에 숨겨놓았기 때문에 경험이 없는 운전자는 당황하기도 했다. 피터는 이에 얽힌 이야기를 들려주었다.

"한 친구가 TT를 사서 오스트리아의 첼암제에서 슈투트가르트까지 운전해 갔어요. 절반쯤 가다가 대뜸 전화를 해서는 '도대체 그놈의 윈도 스위치는 어디 달린 거야?'라고 묻더군요."

TT의 콘셉트카는 은색으로 제작되었다. 알루미늄 사용을 점차 늘려간다는 아우디의 기조를 분명하게 보여주려는 목적이었다. 양산에는 두 가지 상징적인 회색이 사용되었다. 님버스 그레이Nimbus Gray(푸른빛이 도는 밝은 회색 – 옮긴이)과 애로우 그레이Arrow Gray로, 이 색상 선택에는 빈티지 재규어에 쓰이는 무난하고 금속성 없는 페인트에 대한 그의 애정이 영향을 끼쳤다. 이 색깔은 TT의 트레이드마크가 되어 20년이 지나도 여전한 회색 자동차 유행의 출발점이 되었다.

아우디 TT는 생산 즉시 클래식이 되었다. 운전자와 디자이너 모두에게 각광 받은 TT는 영국 D&AD(Design & Art Direction)의 옐로 펜슬Yellow Pencil상을 수상했다. 자동차로 이 상을 받은 것은 TT가 최초다. TT는 피터의 포트폴리오 중 가장 영향력이 큰 자동차에 속한다. 하지만 피터 본인의 평가는 이례적이다 싶게 겸손하다.

"TT는 분명 업계에 영향을 끼친 것 같아요. 아우디가 당시에 갖고 있던 철학, 즉 눈에 띄는 자동차를 만들어 전진한다는 철학을 전했으니까요."

BAUEN WIR?

TTS

TT P4

AERO

CAN A SMALL SEDAN
HAVE AN ATTRACTIVE
PROPORTION?
MORE WE GO

2
2
2
3
3
2
1
1
2
1
1
2
2
27

17.01.12

피터 슈라이어의 디자인 원칙:
40년 디자인 인생을 관통한 5가지 기준

자동차 디자이너는 잠시 멈춰 깊이 생각할 여유도 없이 이 프로젝트에서 저 프로젝트로 옮겨 다니기 때문에 스스로 질문을 던질 시간도 기회도 거의 없다. "디자인에 대한 나의 접근법은 정확히 무엇인가?"라는 질문 말이다. 자동차 디자인 업계는 실용적이고 융통성 있는 디자인을 강하게 요구하기에 가장 좋은 방법론이란 아예 방법이 없는 것이라고 말할 수도 있을 지경이다.

이런 상황에서 피터가 디터 람스처럼 '좋은 디자인의 10가지 원칙'을 제정하거나 브루스 마우Bruce Mau 스타일로 거창한 성명서를 작성하지 않았다는 사실은 별로 놀랄 일은 아니다. 그러나 자동차 업계의 최정상에서 40년을 보낸 끝에 피터는 마침내 5가지 디자인 원칙을 세웠다. 피터의 개성 넘치는 디자인에 대한 통찰을 제시하는 이 원칙은 젊은 디자이너들에게는 유용한 지침이 될 것이다.

1. 비례와 균형이
전부다

피터의 접근법에는 다른 모든 요소보다 우선시되는 한 가지가 있다. 바로 완제품의 전체적 비례와 균형이다. 어떤 세부적인 요소도 전체와 분리해서 생각하면 안 된다. 첫 스케치에서 시작해 디자인이 진화해나가는 전 과정에 걸쳐 자동차는 늘 통일된 전체로 인식해야만 한다.

피터는 이렇게 강조한다.

"디자이너는 자동차 한 대를 구성하는 모든 요소 사이의 상호 관계에 대해 주의 깊고 세심하게 생각해야 합니다. 끊임없이 자신에게 질문을 던져야 합니다. 차창과 필러의 위치에 따라 차의 인상이 어떻게 달라지는가? 글래스하우스glasshouse('그린하우스greenhouse'라고도 하며 자동차에서 유리창으로 둘러싸인 윗부분 전반을 가리킨다 – 옮긴이)는 차체와 어떤 관련이 있는가? 바퀴에 따라 자동차의 자세는 어떻게 달라지는가? 이런 질문 말이죠."

이렇게 큰 그림을 그리는 것은 자동차 모델을 만드는 모든 단계에서 지속되어야 한다.

"차 주변을 걸어 보세요. 어디서 차를 보건 완벽해야 합니다. 어느 각도에서건 눈에 차지 않는 부분은 없어야 하죠. 가까이서도 보고 멀리서도 살펴보아야 합니다. 가능한 모든 각도를 고려해야 해요. 자동차를 조각품처럼 대해야

합니다."

물론 디테일이 중요하지 않다는 뜻은 아니다. 하지만 모든 디테일은 전체에 기여하도록 배치되어야 한다.

피터는 말한다.

"늘 자문하는 겁니다. 뒷 창문은 적절한 위치에 있는가? 미등은? 번호판은 어디에 달아야 할까? 하지만 가장 중요한 질문은 바로 이겁니다. 이 모든 디테일이 차의 개성을 제대로 드러내는가?"

수많은 요소를 한꺼번에 고려해야 한다는 것이 중압감으로 다가올 수도 있지만 두려워할 필요는 없다. 피터는 비례감과 균형감은 인간이 선천적으로 타고나는 능력이라고 굳게 믿는다. 자신의 눈을 신뢰하고 직관을 따르며, 자신의 작업을 엄정하게 바라볼 시간을 갖는다면 직관은 힘을 발휘할 것이다. 직관은 정말 디자인을 이끌까? 생생한 증거가 하나 있다. 바로 뉴비틀의 형태다. 뉴비틀의 외양은 프로젝트 작업을 했던 어떤 디자이너도 의식하지 않았지만 정확한 황금비율을 이루고 있다.

2. 주제를 찾아내
고수할 것

피터의 두 번째 원칙은 그의 친구이자 전 동료인 제이 메이스의 말을 빌리면 다음과 같다.

"자동차의 부분을 디자인하는 일은 쉽다. 어려운 일은 이야기를 전하는 것이다."

피터는 이렇게 표현한다.

"주제를 반영한, 의미 있고 중요한 디자인 결과물이 나오려면 이야기가 필요합니다. 이야기가 없는 디자인은 그저 형태에 불과해요. 주제라고 해서 모두 거창해야 하는 건 절대로 아닙니다. 디자이너가 차에 부여하고 싶은 특징 같은 단순한 것도 주제가 됩니다. 가령 '보호'나 '야생미' 같은 것이죠. 일부 디자이너들은 매우 피상적인 아이디어를 바탕으로 작업을 합니다. 차가 '스포티'하거나 '매끈하면' 좋겠다는 식이죠. 하지만 그런 것만으로는 충분하지 못합니다. 주제나 특징은 더 감성적이어야 해요."

피터가 생각하는 힘 있는 주제는 디자이너 개인에게 특별한 의미가 있는 것일 수도 있고, 아니면 자동차를 탈 사람에게 필요한 것이거나 환경과 연관 있는 것일 수도 있다. 최근에 나온 한 가지 사례는 피터가 생각하는 주제가 무엇인지 잘 보여준다. 피터가 인도 시장을 겨냥한 소형 SUV 자동차인 기아 쏘넷Sonet의 디자인을 감독했을 때였다.

"디자이너들이 다양한 스케치를 보여주었지만 그들의 생각은 지나치게 포괄적이었어요. 그래서 디자이너 중 한 명에게 자동차를 위해 생각해둔 주제가 있는지 물었습니다. 그러자 그가 대답하더군요. '제 주제는 아기 코끼리입니다.' 그래서 내가 말했죠. '아주 좋아요, 근사한데요! 아기 코끼리를 만들면 되겠군요!' 바로 이런 것이 완벽한 주제입니다. 완벽한 주제란 하나의 감정, 하나의 개성을 표현하는 것이죠. 인도 소비자가 공감할 수 있는 주제잖아요."

3. 자동차의 실내 디자인은 건축과 같다

그러나 피터가 보기에 스타일링이라는 말은 자동차 디자이너가 하는 일의 깊이와 다채로움을 전부 반영하지 못한다.

"'스타일링'이라는 아이디어는 자동차가 우주선처럼 보이던 시절에나 효력이 있던 말입니다. 하지만 지금은 패러다임이 변하고 있어요. 특히 자동차의 실내에 관해서는 말입니다. 자동차의 실내 디자인은 단순한 스타일링의 문제가 아닙니다. 인체공학, 세부 사항, 인터페이스를 모두 고려해야 하죠. 그런 의미에서 실내 디자인은 스타일링이 아니라 건축에 가깝다고 봐야 합니다."

피터는 운전자 중심의 실내 디자인으로 명성을 얻었다. 그가 만든 아우디 80 B3 내부 디자인은 업계에 큰 영향력을 미쳤으며, 그의 초기 경력에 한 획을 그었다. 이런 것만 보더라도 피터가 왜 실내 디자인을 건축이라고 하는지 이해할 수 있다. 그의 말에 따르면 자동차는 교통수단인 만큼 생활공간이기도 하다.

피터가 말한다.

"사람들은 차 안에서 많은 시간을 보냅니다. 그러니 실내는 안전하면서도 편안할 뿐 아니라 친근해야 해요. 마치 손에 딱 맞는 장갑처럼 운전자가 자신에게 꼭 맞는다고 느낄 만큼 완벽한 공간을 만들어야 하죠. 그래야 운전자가 자동차를 완벽하게 제어하고 있다고 느끼게 되니까요. 게다가 정서적 효과도 고려해야 합니다. 운전자가 차 안에서 만족감과 행복감을 느껴야 한다는 말이죠."

인체공학은 복잡한 과학이지만 피터는 '인간'을 직관적으로 이해할 수 있다고 본다. "차 내부의 모든 스위치는 제자리에 있어야 해요. 제어장치도 직관적으로 알 수 있도록 디자인해야 합니다. 특히 요즘 같은 터치스크린 시대에는 말이지요. 그리고 각 장치에 손이 닿을 때의 물리적 감촉도 고려해야 해요. 결국 문제는 어떤 재료를 사용할까, 장치

들은 어떻게 작동해야 할까 등으로 귀결되죠. 예를 들어 금속으로 만든 도어 래치door latch(자동차 손잡이를 포함해 문이 열리고 잠기게 하는 장치 – 옮긴이)가 운전자의 신체에 맞고 사용할 때 나는 소리도 괜찮다면 운전자는 그 도어 래치를 쓰면서 흡족하겠죠. 피아노를 칠 때 건반의 타건감이 중요한 것과 마찬가지 이치입니다. 신기술이 나오면 시뮬레이션을 통해 촉각 피드백을 받아야 합니다."

피터는 디자이너가 자기 일을 제대로 하고 있는지 확인할 방법은 하나뿐이라고 한다.

"그 자동차를 직접 탄다고 생각하고 디자인하는 것입니다. 직접 차에 탔다고 생각하고 느낌이 좋은지, 만족스러운지, 모든 것을 제어하고 있다는 느낌이 드는지 자문해보는 겁니다. 나는 내가 디자인한 차를 금세 알아볼 수 있어요. 항상 내가 좋아하는 방식으로 차를 만들거든요."

슈테판 질라프는 아우디에서 피터가 멘토 역할을 해주었던 디자이너다. 그는 자동차 실내 구조에 대한 피터의 접근법에 대해 다음과 같은 견해를 밝힌다.

"피터가 하는 모든 것을 관통하는 아이디어 하나가 있습니다. '단순함을 유지하라'는 것입니다. 물론 긍정적인 의미에서 말입니다. 피터는 디자인이 깨끗하고 세련되면서도 합목적적인 걸 좋아합니다. 아무렇게나 늘어놓거나 거친 것은 좋아하지 않죠. 관심을 끌려는 술책이나 장난감은 금물입니다. 모든 것은 운전자가 읽고 직관적으로 파악하기 쉬워야만 합니다."

4. 주류 너머의 세계로 전진할 것

자동차 디자인은 시장의 수요, 대량생산의 제약, 보수적 성향 등 많은 요인 때문에 까딱하면 미적으로 획일화되기 쉬운 분야다. 그러나 피터는 디자인의 차이와 차별화를 적극적으로 옹호한다.

"물론 기존의 틀이 존재합니다. 그리고 디자이너는 대체로 현존하는 토대에서 시작해야 하고요. 하지만 모든 디자인은 독특하고 고유하다는 사실을 잊어서는 안 됩니다. 얼마나 많은 프로젝트에 매달리건 절대로 이런 식으로 생각해서는 안 돼요. '뭐, 됐어! 이번 차도 전과 같은 방식으로 하면 되지'라는 식 말입니다. 프로젝트마다 이제껏 해온 것 중에 가장 중요한 프로젝트, 마지막 프로젝트라고 생각해야 합니다."

이 원칙을 다시 표현하면 다음과 같을 것이다.

"자신만의 아이디어를 개발할 것."

피터는 복사해서 붙이는 식의 접근법을 혐오한다.

"자동차 디자인에는 급작스러운 유행이 너무 많습니다. 그런 유행은 생각 없이 따르지 말고 비판적으로 바라보아야 합니다."

피터의 두 번째 디자인 원칙인 '주제를 찾아 고수할 것'은 이러한 태도를 유지하는 데 도움이 된다. 피터는 인기 있는 세부 사항이나 장식을 모방하려는 유혹에 굴복하면 자신만의 비전에서 멀어지게 된다고 생각한다.

전통 존중과 혁신적 파괴 사이, 선배들의 아이디어를 확장하는 것과 새로운 길을 개척하는 것 사이에 균형을 잡는 것이 중요하다. 하지만 핵심은 각 프로젝트에 임할 때마다 이른바 '참신한 생각', 즉 다시 시작하겠다는 의지, 새로운 해결책을 찾고 자신의 개성을 표현하겠다는 의지를 갖는 것이다.

5. 개성을 구축하는 것은 아날로그다

자동차 디자인을 할 때 피터는 늘 디지털 도구보다 아날로그 도구를 선호한다. 피터에게는 컴퓨터를 활용한 분석보다 지성과 직관이 우선이다. 그렇다고 피터가 첨단 기술을 회피한다는 뜻은 아니다. 그는 기술의 이점을 잘 알고 활용하지만 그 한계 역시 잘 알고 있을 뿐이다. 피터의 지침에 따르면 디자인의 맨 앞, 중심에 있는 요인은 '인간'이다.

피터는 디자인의 핵심에 대해 이렇게 말한다.

"기술은 제품 개발에 영향을 미칩니다. 그럴수록 중요한 것은 디자이너가 기술을 제대로 이해하고 이용하는 것이죠. 하지만 기술에만 의지하면 디자이너의 개성을 잃기 쉽습니다. 자신만의 고유한 필적 같은 것을 영영 잃을 수 있다는 말이죠. 내가 연필을 즐겨 쓰는 것도 그런 이유에서입니다. 연필은 컴퓨터보다 개성적이고 바로 촉감을 느낄 수 있거든요. 연필심이 종이에 닿으며 나는 소리도 마음에 들고요."

이러한 원칙은 디자이너에게 작업 도구 그 이상이다. 원칙과 태도는 완성된 자동차의 형태와 느낌까지 강력한 영향을 끼친다.

피터가 고수하는 디자인의 미학적 원칙은 다음과 같다.

"디지털 도구를 쓰다 보면 지나치게 미래지향적이 되어 결국 외계에서 온 것 같은 이질적인 자동차를 만들게 되기 쉽습니다. 그런 것은 나의 미학 원칙이 아닙니다. 물론 자동차는 미래지향적이어야 하지만 동시에 공격성이건 자신감이건 친근함이건 바로 알아볼 수 있는 인간적 요소도 드러나야 합니다."

창의력 키우기
—일터에서의 피터 슈라이어

기아와 현대 같은 대기업의 디자인 스튜디오는 테크놀로지로 둘러싸여 있을 것 같다. 무채색의 공간에 일렬로 늘어선 컴퓨터와 휑뎅그렁한 프레젠테이션 룸 등을 떠올리기 쉽다. 하지만 피터 슈라이어에게 디자인 스튜디오는 창의력을 북돋고 인간적 교류가 이루어지는 즐거운 공간이어야 한다. 이 점은 그가 직무 환경을 조성하는 방식에 잘 드러나 있다.

"편안한 창작 분위기가 필요해요. 지나치게 냉랭하거나 건조하지 않은 환경이 중요합니다. 결국 디자이너들은 많은 시간을 스튜디오에서 보내니까요. 디자이너에게 스튜디오는 제2의 집이나 마찬가집니다. 그래서 스튜디오에 가구도 놓고 커피 바도 설치해서 사람들이 긴장을 풀고 교류할 수 있는 환경을 만듭니다. 서로 이야기도 나누고 아이디어도 공유할 수 있어야 하니까요."

피터는 디자인 팀이 개방된 공간에서 일했으면 한다. 그래서 그의 사무실 벽은 늘 유리로 되어 있다. 더 나은 관계를 독려하고 공감을 위해서다.

피터가 말한다.

"생산성도 그 편이 더 높습니다. 커피 한잔하며 이야기를 나누다 보면 책상 앞에 앉아서 얻어내는 생각과는 다른 생각, 색다른 아이디어가 나오거든요."

커피는 때로 피터의 창작에 중요한 역할을 한다. 그의 가장 희한한 습관 중 하나는 붓이나 연필, 심지어 손가락을 아침에 내린 에스프레소에 담가 스케치용 잉크로 사용하는 것이다. 피터의 즉흥적인 면을 잘 보여주는 습관이다. 피터는 늘 자신의 책상에 커다란 스케치북을 두고 뭔가 끼적이거나 메모를 하면서 시간을 보내다가 아이디어가 떠오르면 포착해 스케치북에 남긴다. 떠오른 생각이나 이미지가 특정 프로젝트와 직접적인 관련이 없어도 상관없다.

피터의 개방적인 태도는 그와 가까이 일하는 사람이라면 누구나 잘 알고 있는 특징이다. 오랜 동료 로물루스 로스트의 말을 들어보자.

"피터는 늘 자기 주변 환경을 보고 자연을 봅니다. 모든 것을 보고 흡수하죠. 게다가 늘 뭔가를 그리고 있어요. 종잇조각이나 테이블보에 낙서건 뭐건 항상 끼적이고 있죠."

하지만 스케치라는 행위에 담긴 본능적인 예술성은 피터의 재능 중 일부일 뿐이다. 그에 못지않게 중요한 것은 실제 모델을 만들고 관찰하는 그의 방식이다. 그는 컴퓨터 스크린이나 가상현실 속 대상보다 실제 모델을 훨씬 중시한다.

"나는 스튜디오에 항상 커다란 거울을 둡니다. 높이 2미터에 넓이는 1.5미터 정도죠. 거울에는 바퀴를 달아 자동차 주위를 움직이며 다닐 수 있게 해뒀어요. 그러면 여러 각도에서 자동차 디자인을 살펴볼 수 있거든요."

피터는 해가 질 무렵 하루를 마무리하면서 스튜디오의 불을 다 끄고 마지막 일광에 자동차 모델을 비쳐 보는 것을 좋아한다.

"자동차는 하루 중 언제냐에 따라서도 달라 보입니다. 그 점도 고려해야 해요."

실물을 중시하는 피터의 접근법은 모델을 손으로 직접 고치고 변형시키는 작업에서 가장 잘 드러난다. 그는 검정색 테이프를 붙여 선을 고치는 전통적 기법뿐 아니라 '에어 테이프air tapes'를 사용하기도 한다. 에어 테이프는 차체에 직접 테이프를 붙이는 게 아니라 자동차 모델 위에 지지대를 사용해 임시로 작은 클레이 조각을 붙인 다음 공중에 약간 띄워 테이프 수정을 하는 방식이다. 피터는 자신의 아이디어를 이해시키기 위한 방편으로 이 방법을 중요하게 생각했다. 그래서 동료들은 그가 그린 선을 '슈라이어 에어 테이프'라고 부르기 시작했다. 아서 드렉슬러Arthur Drexler라면 아주 적절한 별명이라고 했을 것이다. 드렉슬러는 뉴욕 현대미술관MoMa에서 오랜 기간 국장을 지낸 인물로 미술관에 최초로 자동차를 전시한 큐레이터다.

피터는 자신의 아이디어를 이해시키고 소통하기 위해 몸으로 실연하는 방법도 쓴다. 특히 한국에서 디자이너들과 일할 때면 이 방법을 즐겨 사용한다. 언어 장벽을 뛰어넘는 수단으로 몸짓을 이용하는 것이다.

"형태를 그릴 때는 두 손을 이용합니다. 각도를 묘사하거나 한 개의 선이 다른 선으로 어떻게 이어져야 하는지 보여주기 위해서요. 화가 앞에 선 모델처럼 몸 전체를 이용하기도 해요. 자동차의 캐릭터나 자세를 배우처럼 보여주는 거죠. 예를 들면 싸우는 자세로 서 있는 겁니다. 디자인이 약해 보이면 펀치를 피하는 것처럼 뒤로 물러나요. 그런 다음 권투선수의 방어를 취하면서 어떤 디자인이어야 하는지 보여주는 거죠. 나를 방어하면서도 앞으로 나갈 준비가 되어 있다는 느낌을 표현하려고요."

피터는 자신이 아이디어를 설명하기 위해 이런 연기를 할 때 팀원들이 우스워 죽겠다는 듯 웃음을 터뜨린다고 이야기한다. 하지만 창의성에 보탬이 될 수 있다면 스스로 웃음거리가 되는 일쯤은 대수롭지 않다는 투다.

"때로는 놀이를 모방하는 것이 생각의 요지를 전달하는 최상의 방법이거든요."

디자이너는 스튜디오를 떠난다고 업무가 끝나지 않는

다. 특히 피터는 그가 디자인한 제품—그리고 그 제품과 경쟁하는 제품—이 일상생활 도처에 존재하기 때문에, 몸은 스튜디오를 떠나도 머릿속에서는 일이 계속될 수밖에 없다.

"저는 레이더를 꺼두는 법이 거의 없어요. 운전할 때는 더욱이요. 아우토반을 달리건, 로스앤젤레스나 서울 같은 도시에서건 머릿속에서는 자동차 생각이 끊이지 않아요. 서로 다른 환경에서 자동차가 어떻게 보이는지에 늘 관심을 둡니다. 가령 같은 차가 한국의 식당 앞에 주차되어 있을 때, 독일의 시골을 달리고 있을 때 어떻게 다르게 보일까? 이런 게 궁금해요."

피터에게 여행은 그저 한 장소에서 다음 장소로 이동하는 것이 아니다. 여행은 디자이너의 감수성을 키우고 창의적인 사고방식을 자극하며 새로운 정보를 모을 수 있는 절호의 기회다.

"자동차 디자이너라면 누구에게나 여행을 가장 강력하게 추천해요. 다양한 문화를 보고 안테나를 세워서 주변을 살피는 겁니다. 사람들에 대해서도 배우고요. 저 사람들은 어디에 살고 있고, 출근은 어떻게 하며, 무엇을 먹을까? 저들의 처지나 환경은 어떠할까? 여행은 실로 다양한 운전자들이 무엇을 원하는지 이해하는 가장 좋은 방법이에요. 여행에서 얻은 것이 바로 작업에 반영되지 않는다고 해도 분명히 직관에 좋은 양분이 되어줍니다. 이런 경험을 통해 더 좋은 디자이너가 될 수 있습니다."

스케치에서 거리까지
—자동차 디자인에 숨겨진 복잡성

피터 슈라이어가 기아의 디자인 방향에서 확립한 철학을 한마디로 표현하면 '직선의 단순함'이다. 불필요한 것을 제거한 간결함을 암시하는 말이다. 직선은 늘 A 지점에서 B 지점까지 이동하는 가장 빠른 길이다. 그러나 자동차 디자인은 그다지 단순한 일이 아니다. 디자인 과정은 대부분 빙 돌아가야 하는 우회로와 같다. 여러 단계가 포진해 있는 데다 장애물도 곳곳에 숨겨져 있다. 눈에 보이지 않는 요소 중 하나는 연구 및 분석 과정이다.

피터는 이러한 과정을 다음과 같이 설명한다.

"자동차는 복잡한 물건입니다. 하지만 자신이 디자인하고 있는 개별 모델을 넘어 염두에 두어야 하는 사항들이 있어요. 가령 자신의 작업물이 브랜드 전체의 제품군과 어떻게 어울릴지 생각하는 일이죠. 제품군이 아직 생산에 들어가지 않았다면 내부적으로 공유했던 이미지를 기반으로

무엇을 다음 목표로 삼아야 할지, 자신의 느낌도 발전시켜두어야 합니다."

그런 다음에는 스케치북 한참 너머까지 볼 수 있는 능력을 키워야 한다. 디자이너는 자신의 아이디어를 다른 형태들과 비교할 줄 알아야 한다는 뜻이다. 그중 일부는 아마 여전히 개발 중일 수도 있다. 마케팅 부서와 회계 부서에서 보내준 정보도 통합해야 한다. 이들 부서에는 과학적인 방법으로 시장조사한 결과가 있다. 물론 디자이너도 스스로 조사할 수 있으나, 좀 더 개인적인 접근이어야 한다는 게 피터의 주장이다.

"디자이너는 일반적이고 직관적인 방식으로 사물을 분석합니다. 오늘날 세계에서 발생하는 다양한 상황들, 사회현상, 운전자의 변화하는 욕구를 살피는 거죠. 우리는 각계각층 사람들의 견해, 전형적인 운전자부터 여론 주도층에 이르기까지 모든 사람의 의견을 고려합니다. 그뿐 아니라 고객의 습관과 자동차 사용 방법도 살피죠. 가끔은 사내에서 이런 전반적인 개괄을 해낼 수 있는 사람이 디자이너 밖에 없을 때도 있죠."

피터는 이어서 이렇게 말한다.

"이러한 관찰 결과는 결국 디자인 작업에 활용됩니다. 사람들이 5도어 모델이 더 실용적이라고 생각하고 3도어 모델을 구식이라고 생각한다는 점을 알게 되었다면 디자이너는 변화에 적응하기 위해 새로운 차체 스타일을 디자인하겠죠. 그런 이유로 기아는 3도어 쿠페를 스포티한 5도어로 진화시켰어요. 나중에 이것이 프로씨드Proceed 슈팅 브레이크shooting brake(19세기 말 유럽의 마차 문화에서 유래된 표현으로, 사냥을 의미하는 '슈팅'과 짐칸이 여유로운 마차를 의미하는 '브레이크'가 합성된 말이다. 현대에는 스포츠 쿠페의 뒤쪽 짐칸을 확장해 실용성을 더한 자동차 장르로 자리 잡았다 - 옮긴이)가 되었어요."

방대한 정보를 조사하고 처리하는 동시에 텅 빈 스케치북의 중압감을 이겨내려면, 그 결과 만족스러운 디자인을 해내려면 어떻게 해야 할까? 피터는 초점을 단단히 유지해야 한다고 조언한다.

"지나치게 많은 걸 시도하다 실패하니 한 가지 목표를 확실하게 충족시키는 편이 훨씬 낫습니다. 모든 요구를 만족시키는 제품을 만들기란 불가능합니다. 매끄럽고 스포티하고 차체가 낮으면서도 7인승인 차를 만들고 싶다고요? 다시 생각해야 합니다. 그런 건 불가능하니까요."

이러한 과정을 거치면 이제 디자인 과정에서 불가피한 단계로 진입하게 된다. 디자이너가 꿈꾸는 이상적인 목표와 현실 세계가 요구하는 실용성 간에 균형을 맞추는 일

이다. 피터는 현실 세계의 압력이 작용하기 시작할 때 디자이너가 가져야 할 태도는 관용적이고 융통성 있는 태도라고 본다.

"자동차 개발은 때로는 타협의 집합체처럼 보입니다. 필러의 넓이를 늘리기 위해 외관의 세련된 스타일을 포기하거나 현실적인 비용을 맞추기 위해 고급스럽지 않은 재료로 만족해야 할 때가 있죠. 하지만 타협을 부정적인 단어로 치부해서는 안 됩니다. 패자 없이 모두가 승자가 되는 윈-윈 상황으로 이어지게끔 타협을 이룰 여지는 늘 있습니다."

이러한 접근법은 피터가 가장 좋아하는 디자이너 주지아로를 연상시키는 접근법이다. 주지아로는 1970년대 더 작고 실용적인 자동차를 원하는 시장의 수요에 부응하기 위해 자신의 스타일을 바꾼 것으로 유명하다.

주지아로는 자신의 새로운 접근법을 재미있게 요약한 바 있다.

"나는 길고 낮고 매끄러운 차를 유행시키는 데 일조했어요. 변할 때도 됐죠. 디자이너도 먹고살아야 하지 않겠습니까?"

"디자이너도 먹고살아야 하지 않겠습니까?"라는 주지아로의 말은 물론 따져서 들어야 한다. 가령 그가 디자인한 골프 Mk1은 충분히 경제적이었지만 비율만큼은 완벽하다는 평가를 받았으니까 말이다.

콘셉트에서 현실까지 지난한 여정을 마친 디자인으로 마침내 프로토타입 자동차를 제작하게 되면, 디자이너의 일은 끝났다고 생각할 수도 있다. 그러나 후속 단계가 남아 있다. 테스트하고 최적화하는 단계. 피터는 이 단계 역시 스케치 작업과 모델 작업만큼이나 중요한 과정이라고 생각한다.

피터는 "컴퓨터 앞에서 벗어나야 좋은 차를 만들어낼 수 있습니다"라고 강조한다.

"디자이너, 특히 젊은 디자이너라면 자신이 디자인한 자동차를 타보고 직접 운전해봐야 합니다. 가상 세계와 반대되는 현실 세계의 경험은 꼭 해봐야 하니까요. 버튼을 직접 만져보고 머리와 발이 제자리에 오는지 느낌을 살피고 시야가 완벽한지도 점검해야 해요. 이런 방법을 써야만 찾아낼 수 있는 사항이 분명히 있어요. 가령 손을 무심코 두었는데 내비게이션 장치를 작동시키거나 위험한 버튼을 눌러버릴 가능성도 있으니까요."

피터는 이런 방식을 디자이너로 일하는 내내 몸소 실천해왔다. 그는 자신이 일했던 다양한 기업의 많은 테스트에 직접 관여했다. 심지어 독일의 뉘르부르크링Nürburgring에서 열렸던 현대와 기아의 고성능 자동차 테스트까지 참여

했을 정도다. 뉘르부르크링(24시간 동안 주행한 총 주행거리를 측정해 순위를 정하는 내구 레이스로 25킬로미터가 넘는 코스, 최대 300미터의 고저 차이, 170개에 달하는 코너 등으로 인해 완주만으로도 성공적이라는 평가를 얻는다. 가혹한 주행 환경에서 24시간 동안 달려야 하므로 완주율은 약 60퍼센트 정도에 불과하다-옮긴이)은 '녹색 지옥'이라는 별명이 붙을 정도로 악명 높은 서킷이다.

피터가 말한다.

"이런 과정에 참여할수록 제품을 더 잘 알게 되고 운전자의 경험을 더욱 반영한 자동차를 만들 수 있는 법이니까요."

스케치에서 도로까지 나가는 여정은 지난하지만 자동차 디자인의 복잡다단함을 극복하는 데서 얻는 환희는 상상도 못할 만큼 굉장하다.

"좋은 해결책을 찾는 일은 늘 즐겁습니다. 해결책은 아주 간단한 것일 수 있지만 일단 찾게 되면 '그래, 이제 됐어'라고 안심하게 되죠. 늘 느끼지만 해결책을 찾는 순간은 아주 근사합니다. 자신의 아이디어를 확신하는 순간들도 있어요. 끝없는 프레젠테이션 후 마침내 승인이 떨어질 때면 그야말로 압도적인 황홀감이 찾아들죠."

1

기아 팝POP의 축소 모형

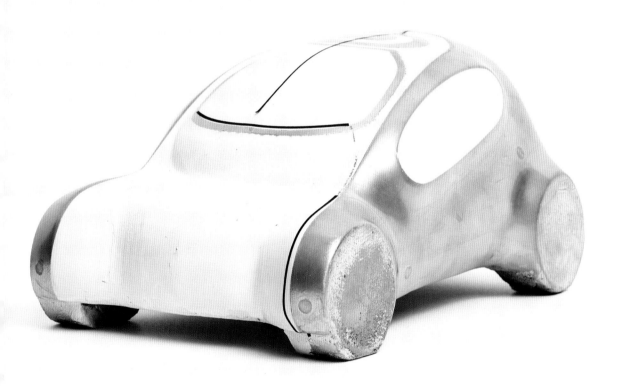

현대 인트라도 콘셉트카 2014

현대
인트라도 콘셉트카
2014

인트라도

현대 인트라도 콘셉트카
2014

현대 인트라도 콘셉트카
2014

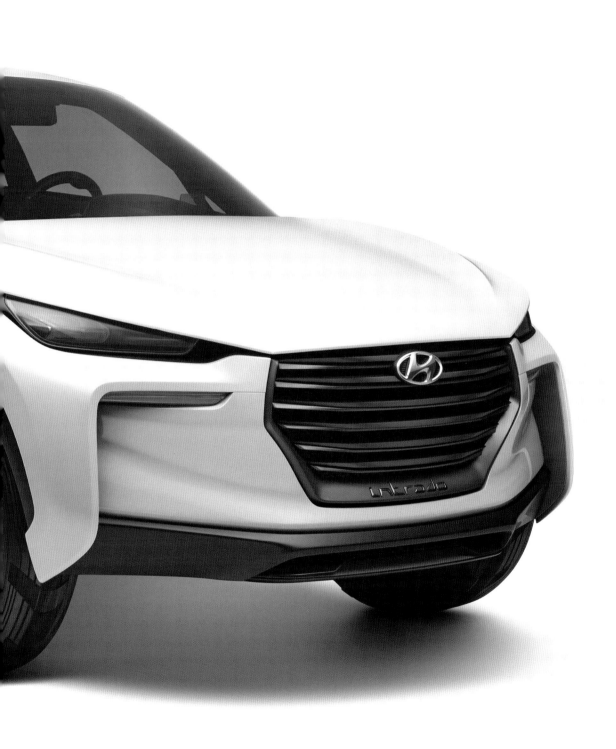

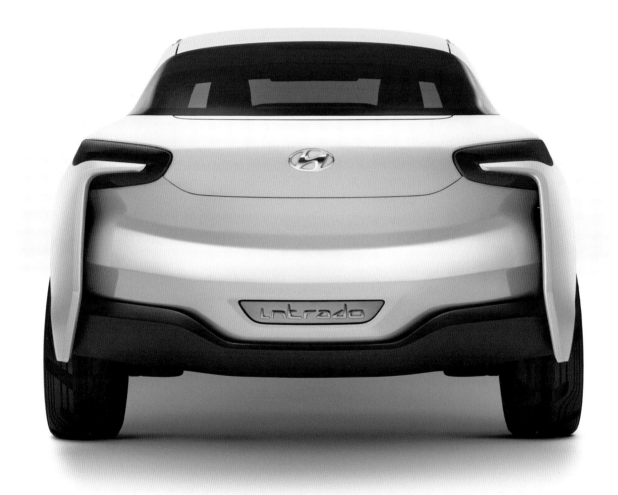

현대 인트라도 콘셉트카를 만든 목적은 두 가지다. 하나는 급성장하고 있는 '디자인 주도' 크로스오버 시장에서 현대자동차의 존재감을 확립하는 것, 또 하나는 피터가 미래의 연료라고 간주하는 수소 중심으로 현대가 과감하게 진입하고 있음을 입증하는 것이다.

2014년 제네바 모터쇼에서 공개된 인트라도의 디자인 테마는 '중량 경감'이었다. '인트라도'라는 이름은 프랑스어 'intrados'에서 유래했다. 양력을 발생시키는 비행기 날개의 아랫면을 가리키는 용어다. 차의 여기저기에서 비행을 떠올리게 하는 피터의 디자인 콘셉트가 뚜렷이 드러난다. 인트라도에서 주력한 지점은 디자인 영역인 차체upper body와 플랫폼platform(섀시와 동력장치를 합친 것 - 옮긴이)을 명확히 분리하는 것으로, 휠 아치 익스텐션wheel arch extension이 바퀴를 '집어주는' 느낌이 날 때까지 아래로 내리는 것이다. 이렇게 하면 탄소섬유로 된 하부구조가 부각된다. 피터가 초기작인 1996년 폭스파겐 파사트 B5에서 비행기 내부의 핵심 사양을 자동차 디자인에 통합시켰다면, 인트라도는 여기서 한 발 더 나아가 아예 비행기라는 콘셉트를 전면화했다. 자동차 상단 형태는 비행기 동체 아래의 착륙장치인 랜딩 기어의 바퀴가 연상되도록 디자인했고, 후면부 펜더의 지느러미 모양도 항공기라는 주제에 걸맞게 공기역학적 기능을 살리면서도 과시적인 느낌을 주었다.

인트라도의 시각적 형태는 '플루이딕 스컬프처fluidic sculpture(유연한 역동성)'를 발전시키겠다는 현대자동차의 강한 의지를 상징한다. 인트라도는 '외장과 실내를 뒤바꾸어 디자인한' 자동차다. 그래서 실내 커버에 스포츠카의 외장 콘셉트에서 영감을 받은 밝은 오렌지색을 채택했다. 좌석부터 문까지 오렌지색으로 뒤덮고 대시보드는 낮게 설치해 내부가 넓어 보이는 효과를 극대화했다.

디자인의 핵심 요소—특히 라디에이터 그릴과 헤드라이트, 엔진 후드 모서리 처리를 포함하는 전면부—는 2016년 3세대 i30 이후에 출시된 자동차에도 이어졌다. 현대는 2017년 코나Kona를 출시해 소형 크로스오버 부문으로 진입했다. 현대 최초의 수소전기차는 2018년 출시된 넥쏘Nexo다.

2020년 12월 현대자동차는 새로운 수소차 브랜드 에이치투HTWO 계획을 발표했다. HTWO는 수소의 분자식인 H_2가 포함된 이름이자 '수소hydrogen'와 '인간humanity'의 'H'를 혼합한 이름이다. 현대는 이 브랜드를 필두로 자가용을 비롯해 엑시언트 수소전기트럭H_2 XCIENT Fuel Cell Truck과 수소전기버스 등을 생산할 예정이다.

아우디 A2
1999

"아침 일찍 호텔에서 체크아웃했어요. 히스로공항에서 일찍 비행기를 타야 했기 때문이죠. 막 해가 뜨기 시작하던 참이라 거리에 차가 하나도 없었어요. 런던에서는 극히 드문 풍경이었죠. 고요하고 적막한 도시 한가운데 아우디 A2가 홀로 지나가는 거예요. 근사하더군요."

1999년 출시된 아우디 A2는 소형이지만 완벽한 형태의 디자인에 실용성까지 갖춘 자동차로, 시장을 꿰뚫어 본 뛰어난 프로젝트의 성과다. A2의 비전이 돋보이는 디자인은 독일연방공화국 디자인상Design Award of the Federal Republic of Germany 심사 위원들의 눈길을 끌었다. 이 상은 디자이너가 독일에서 받을 수 있는 최고의 영예다.

페르디난트 피에히가 시작한 이 프로젝트의 콘셉트는 갤런당 78마일의 연비, 즉 3리터당 100킬로미터의 연비를 실현한 고효율 자동차를 만드는 것이었다. 디자인 팀은 목표를 달성하기 위해 차의 중량을 최소화했고, 알루미늄을 사용해 차체를 높인 전륜구동 차량을 만들었다.

피터는 A2에 대해 이렇게 설명한다.

"A2는 TT와는 완전히 다른 접근법으로 디자인한 자동차입니다. 성능도 물론 중요했지만 가장 중요한 건 최대한 연비를 높이는 일이었어요."

따라서 차체의 형태는 공기역학적으로 설계해야 했고, 실내는 최대한 가볍게 만들어야 했다.

"디자이너에게 커다란 도전이었어요. 실내에 쓰는 모든 것—도어 패드부터 선바이저까지—은 초경량이어야 했고 차의 외장도 고도로 기능적이되 유행을 타지 않아야 했거든요. A2는 기능과 디자인의 조화가 완벽한 사례였어요."

Al2(알루미늄으로 만들어 Al2라고 이름 붙임-옮긴이) 콘셉트카의 혁신 사양은 1997년 프랑크푸르트 모터쇼에서 공개되었다. 전면부의 라디에이터 그릴을 없애고 범퍼까지 곡선으로 흐르는 엔진 후드에 아우디의 로고를 새겨넣은 형태였다. 이러한 형태는 생산으로 이어지지는 못했지만 최종 디자인까지 미니멀리즘 콘셉트는 유지됐다. 가령 경량을 위해 후드 힌지를 아예 없애는 식이었다. 피터는 "소형차의 엔진 후드까지 열어보는 사람이 어디 있겠어요?"라고 말한다. A2의 후드는 정비사가 정비 때만 열어보면 된다는 뜻이었다. 라디에이터 그릴 대신 흑색 아크릴 유리로 덮개를 만들어 엔진오일과 워셔액을 채울 때만 열어볼 수 있게 했다.

전기자동차의 단순한 디자인에 점점 더 익숙해지는 오늘날 보기에 아우디 A2는 놀라울 정도로 현대적이다.

소형차지만 차체가 높아서 자칫하면 뭉툭하고 우아하지 못하게 보일 수 있었지만, 피터와 디자이너들은 영리한

A2는 TT와는 완전히 다른 접근법으로 디자인한 자동차입니다. 성능도 물론 중요했지만 가장 중요한 건 최대한 연비를 높이는 일이었어요.

Peter Schreyer

방법으로 문제를 해결했다.

"공학적 제약이 상당했어요. 하지만 자동차 디자인에는 늘 기술적인 제약이 따르는 법이죠. 우리는 자동차 루프 부분에 아주 미묘한 크리스 라인crease line(자동차 외부 표면에 있는 작은 주름 또는 곡면에 의해 시각적으로 선처럼 보이는 형상 - 옮긴이)을 추가해 알루미늄의 물성을 강조했어요. 알루미늄 가방에 옴폭 패인 선처럼 말이죠. 뒤쪽 유리창은 굴곡을 주어 둥글게 만들고 스포일러spoiler(자동차 뒷부분에서 공기 흐름을 조절해 안전한 주행을 돕는 장치로, 비행기 날개를 뒤집은 모양이다 - 옮긴이)를 그 위에 달아 떠 있는 듯 보이게 했어요. 그렇게 하면 차의 뒷부분이 가벼워 보이고 지루한 느낌도 없어지죠. 공기역학적으로 도움이 되는 건 당연하고요. 실내 디자인 콘셉트는 운전자가 알루미늄 재질을 느낄 수 있도록 하는 것이었죠. 알루미늄은 플라스틱보다 촉감이 훨씬 좋으니까요."

차에 고급 재료를 사용하는 것은 아우디 철학의 핵심으로, 피터 역시 일하는 내내 유지해온 원칙이다. 피터는 다음과 같이 주장한다.

"생산 체제에 들어가는 자동차에 고급스러운 자재를 사용하기는 매우 어렵습니다. 비용의 제약 때문이죠. 하지만 매일 차 문을 열고 닫을 때마다 재료의 고급스러움을 느끼게 해주는 것, 운전대나 기어를 잡을 때마다 만족감을 주는 것은 이런 세부적인 디테일입니다."

A2의 대시보드는 중앙의 수직형 콘솔 박스와 직관적인 다이얼, 보관 기능을 고려한 디자인 등으로 아우디의 실내 디자인에 명성을 더해주었다.

피터는 자부심을 드러내며 그때를 회상한다.

"A2 디자인 팀은 완벽한 하모니를 만들어내는 밴드 같았어요. 회사의 최고 지휘부까지 모두 같은 분위기였죠. 최고경영자였던 프란츠 요제프 패프겐Franz-Josef Paefgen은 A2 프로젝트를 열렬히 지지해주었어요. 내 생각에, 우리는 유행을 타지 않는 차를 만들겠다는 당시의 목표를 달성한 것 같아요. A2는 20년이 지난 지금 봐도 오래된 느낌이 들지 않으니까요. 도로에서 A2를 발견하면 저절로 미소가 떠오르지요."

제네시스 G70
2017

아우디 80 B3 80 B4
1986 1991

아우디 A6 C6
2004

아우디 A8 D2 A8 D3
1994 2002

아우디 아반티시모 콘셉트카
2001

아우디 카브리올레 (B3 · B4)
1991

아우디 콰트로 스파이더
 1991

아우디 슈테펜볼프 콘셉트카
 2000

제네시스 G90
 2015

현대 i30 N
 2017

현대 코나
 2017

기아 카니발 (세도나)
 2014

제네시스	G70
	2017

G70은 제네시스의 세 번째 모델로 2017년에 첫선을 보였다. 2016년 뉴욕 콘셉트카가 중단된 이후, 스탠스(차체를 극한으로 낮추고 휠의 아래쪽이 더 벌어진 네거티브 캠버를 적용한 튜닝 스타일 - 옮긴이)와 비율을 발전시킨 새 모델을 공개한 것이다. G70은 당시 모터쇼에서 큰 반향을 일으키며 일약 스타로 등극했는데, 가장 주목받은 요소는 바로 '크레스트 그릴crest grille'(크레스트는 가문의 문장紋章을 뜻하는 말로 여기서는 육각형의 그릴을 방패와 문장을 연상시키는 고급스러운 형태로 개조한 것을 뜻한다 - 옮긴이)이었다. 크레스트 그릴은 양산용 자동차에도 그대로 도입되어 훗날 제네시스급 자동차들을 일관되게 관통하는 새로운 상징이 된다.

'동적인 우아함Athletic Elegance'이라는 개념은 제네시스 브랜드의 중추를 형성하는 개념으로 G70는 이를 충실하게 구현하고 있다. 피터 슈라이어는 G70 디자인의 가장 눈에 띄는 특징 중 하나로, 뒤에서 보는 외양을 꼽는다. "G70의 후면을 보세요. 끝으로 갈수록 가늘어지는 자태에 차체가 바퀴에 얹혀 있는 모양새가 힘차면서도 섹시하죠."

G70 덕에 피터는 남양 연구개발센터와 뤼셀스하임에 있는 유럽 디자인 센터를 지휘하며 자동차 디자인에 직접적이고 실질적인 영향력을 행사하게 되었다.

"내가 정말 하고 싶은 건 디자이너들과 함께 일하는 겁니다. 가서 이런저런 지시나 하는 것 말고요. 디자이너들과 함께 디자인을 개발해 나가는 건 신나는 일이지요."

아우디	80 B3	80 B4
	1986	1991

무릇 자동차의 실내는 장갑처럼 운전자에게 딱 맞아야 한다. 또한 외장을 완벽하게 보완해주어야 하므로, 외장과 실내 디자인은 동일한 언어를 구사해야 한다. 아우디의 외장 디자인 팀에 있을 당시 피터 슈라이어가 상사였던 하르트무트 바르쿠스에게 했던 말이다. 바르쿠스는 참을성 있게 듣고 있다 쏘아붙였다.

"그럼 한번 해보지 그래!"

이 말이 떨어진 후 피터는 처음으로 실내 디자인 책임을 맡게 된다. 1980년 10월부터 바르쿠스의 감독하에 제3세대 아우디 80의 디자인 개발이 시작되었다. 피터는 RCA에서 공부를 끝내고 아우디로 막 돌아온 뒤였다. 아우디 80은 피터가 아우디에 정규직 디자이너로 입사한 후 디자인을 맡은 첫 차였다.

무엇보다 중요한 것은 특별한 형태의 대시보드를 만드는 일이었다. 안정성을 유지하면서도 날씬해 보이는 유선형의 대시보드, 심플한 느낌을 주는 미니멀한 대시보드가 필요했다. 피터의 해결책은 특별 섹션을 디자인하는 것이었다. 대시보드 위쪽으로 돌출된 부분이 운전자와 보조석 승객을 에워싸고 도어의 안쪽 패널까지 쭉 이어져 통일감을 주도록 디자인한 섹션이었다. 보닛부터 대시보드 위쪽 표면까지 이어져 흐르는 듯 연속적인 느낌을 주면서 인체공학과 건축적인 측면을 특히 강조했다. 이것은 앞으로도 계속해서 이어질 아우디 실내 디자인의 혁신이었다. 피터가 보기에 당시 자동차 실내 디자인의 선두 주자는 단연 BMW였는데, 당시의 소회를 이렇게 밝힌다.

"피에히는 프레젠테이션 때 '이건 BMW보다 나은걸!'이라고 코멘트를 해주었어요. 믿기 힘들 만큼 커다란 보람을 느꼈죠."

1983년의 디자인이 최종적으로 채택되었다. 더 이상의 디자인은 필요 없었다. 이 모델은 1986년에도 계속해서 판매되었다. 대대적인 페이스리프트는 1991년에 이루어졌고(B4 모델), 카브리올레Cabriolet 모델은 2000년까지 생산되었다. 이처럼 피터가 디자인한 모델이 장수하는 것은 근본적으로 그의 디자인이 완성도가 높기 때문이다.

아우디	A6 C6	
	2004	

이 이야기는 피터와 그의 팀이 아우디 A6 C6의 디자인에 착수하면서 시작된다. 당시 디자인 팀 전체가 A6의 콘셉트를 결정하기 위해 워크숍을 개최했다. 팀은 마침내 지침이 될 만한 하나의 원칙에 합의했다. A6을 '세계에서 가장 스포티한 비즈니스 세단'으로 만든다는 것이었다.

자동차 전면부는 아우디의 얼굴인 '싱글 프레임 그릴'이 주된 테마였다. 피터에 따르면 전면부 디자인은 "자동차 디자인의 역사를 참고한" 것이었다. 그는 이렇게 덧붙인다.

"아우디는 아우토 우니온Auto Union 경주용 자동차라는 강력한 유산에 기대고 있어요. 전면부가 눈물방울 모양인 자동차죠. 그렇다고 그 모양을 그대로 현대의 자동차에 옮기기는 어려웠어요."

2002년 A4 카브리올레부터 크롬 그릴의 틀을 범퍼 아래까지 확대해 볼륨감을 높였다.

"A6부터는 또 다음 단계를 밟았어요. 전면에 풀사이즈 그릴을 설치하는 것이었죠. 만들기가 쉽지는 않았어요. 범퍼 빔이 그릴을 지나가는 문제도 고려해야 하고 충돌 보호를 위한 기능적 요소도 놓칠 수 없었으니까요. 처음엔 그릴에 이름이 없었어요. 그저 아우디의 얼굴이라고 했죠. 하지만 결국 '싱글 프레임 그릴'로 알려지게 되더군요. 많은 사람이 그릴을 보고 놀란 듯 말하더군요. '와, 마치 잉어 같아. 물고기가 입을 벌린 모양이네'라고요. 그 비슷한 의견이 많았어요. 새로운 것을 생각해내는 경우엔 늘 그런 반응이 있는 법이죠. 물론 반년쯤 지난 후엔 그 전이 어땠는지 생각조차 안 나지만요. 처음엔 낯선 것이 시대가 변하면서 새로운 표준, 이른바 '뉴노멀'로 자리 잡는 거죠."

아우디	A8 D2	A8 D3
	1994	2002

1994년 아우디 A8은 V8 대신 아우디를 대표하는 차가 되었다. 새로 나온 A8 모델은 1993년에 베일을 벗은 아우디 스페이스 프레임Audi Space Frame, ASF(100퍼센트 알루미늄 차체 기술-옮긴이) 콘셉트카에 기반을 두고 있었다. ASF는 선구적인, 그리고 놀랍도록 가벼운 알루미늄 모노코크monocoque(차체와 프레임이 일체형으로 된 구조-옮긴이)로 되어 있어 대형 고급차인 A8에 우수한 성능과 등급 대비 가성비까지 부여했다.

2002년 피터는 디자인 총괄로서 D3 세대 A8을 감독하게 된다. A8은 2001년 아반티시모 콘셉트카에서 진화한 모델이다.

"아우디 A8 D3는 산뜻하고 멋들어진 스포츠카 형태를 하고 있어요. 기사가 운전하는 차가 아니라 직접 모는 차에 가까웠죠."

차량 내부의 인테리어는 변화를 강조했다. 피터는 실내 디자인에 선진적인 접근법을 도입하고자 했다.

"디자인 팀은 실내 디자인의 퀄리티와 재료에 집중했어요. 시트 모듈 팀도 따로 두었죠. 실내 디자인은 대시보드만이 아니라 전체를 아울러야 하니까요."

피터는 또한 공학적 어려움을 극복하고 멀티미디어 인터페이스multimedia interface, MMI 스크린을 대시보드에 장착하고, 인터페이스 디자인도 참신한 사양으로 바꾸었다.

"새로운 종류의 인터랙션interaction을 혁신적으로 설계한 최초의 차였어요."

피터는 운전자가 경험할 수 있는 실내 요소 전체가 이 차의 진정한 혁신 요소였다고 말한다.

아우디	아반티시모 콘셉트카	아우디	카브리올레 (B3, B4)
	2001		1991

아우디 아반티시모Avantissimo는 럭셔리 클래스 용도로 만든 스테이션왜건(자동차 차체 형태의 종류로, 차체 뒤쪽에 화물 적재 공간이 있다. 보통 세단을 기본으로 뒷좌석 공간을 트렁크 공간 끝까지 늘여 만든다. 뒤쪽에 문이 달려 있어 짐을 싣고 내리기 용이하다. 해치백보다 전장이 길며 측면 유리창이 화물 공간까지 있다. 대개 5도어이며 유럽에서 인기가 많다. – 옮긴이) 콘셉트카였다. 아반티시모는 초기 1990년대 말에는 '팬텀Phantom'이라는 암호명의 패스트백 콘셉트로 개발되었다. 스테이션왜건이 D 클래스에서 어떻게 받아들여질지 알아보기 위한 시험용으로 팬텀 디자인을 차용한 자동차다.

피터가 말한다.

"스테이션왜건인 아반트Avant를 만들기로 했고 그게 아반티시모가 되었어요. 나중에 아반티시모 디자인을 바탕으로 아우디 A8 D3 디자인 작업을 했죠."

아반티시모는 아우디의 더 차분하고 절제된 고급 디자인을 반영하는 모델이었다. 절묘한 표면처리에 파노라마 선루프, 바이제논 헤드라이트bixenon headlight(하나의 헤드라이트로 상향등과 하향등을 모두 켤 수 있는 시스템 – 옮긴이)처럼 분리와 통합을 모두 적용한 기술을 도입했다. 뒤쪽 트렁크는 사이드실 패널(차량 측면 하단부 도어 아래쪽 프레임을 대신하는 패널 – 옮긴이)부터 이어지도록 설계했고 요트 디자인을 참고해 우드로 마감했다.

"아반티시모의 품격을 강조하기 위해 트렁크 안에 첼로 케이스를 넣어두었어요. 실내 디자인과 어울리는 가죽 케이스였죠."

피터의 설명이다. 콘셉트카는 비율과 표면 처리도 특별했지만 대시보드도 남달랐다. 대시보드의 핵심 요소는 원형 컨트롤러가 달린 멀티미디어 인터페이스로, D3 세대 모델 A8에 사용되었고, 이 차는 2000년 중반 결국 최종 승인을 받았다.

B3 시대의 아우디 80에 바탕을 둔 4인승 카브리올레 모델은 세단 버전이 나오고 몇 년 후에 등장했지만, 피터 슈라이어와 그의 팀은 애초부터 카브리올레를 만들기 위해 고군분투했다.

"먼저 루프를 떼어내 버렸어요. 그랬더니 트렁크 뚜껑이 너무 짧아 전체 길이가 아주 이상해 보이는 거예요. 그래서 뒤쪽 좌석을 줄인 다른 모델을 만들었죠. 2+2 좌석 형태에 가까워졌어요. 전체 길이가 더 길어지자 비율도 훨씬 더 좋아졌죠."

그럼에도 경영진을 설득하는 데는 시간이 걸렸다.

피터가 말한다.

"내게 피닌파리나 스파이더유로파 볼루멕스Pininfarina Spidereuropa Volumex라는 카브리올레가 있었어요. 아직도 가지고 있어요. 정말 아름다운 차죠. 그 시대 모든 카브리올레처럼 앞 유리에 크롬 프레임이 달려 있어요. 경쟁사들은 A필러에 차체와 똑같은 색깔을 썼어요. 내 차를 가져가 바르쿠스에게 보여주고 이런 걸 만들고 싶다고 말했지요."

이탈리아 클래식 차에서 영감을 받아 알루미늄으로 제작한 이 간결한 디테일의 프레임은 아우디 카브리올레에 명쾌한 비율과 그 비율을 완성하는 뚜렷한 시각적 특징까지 제공했다.

"알루미늄 차체는 아우디 카브리올레의 특징으로 자리 잡아 오늘날까지도 명성을 유지하고 있습니다."

아우디　　콰트로 스파이더
1991

아우디　　슈테펜볼프 콘셉트카
2000

아우디 콰트로 스파이더Quattro Spyder는 피터가 모터쇼용 자동차로 디자인한 제품이다. 디자인 팀의 계획은 적정 가격의 드림 카(새로운 메커니즘이나 디자인을 갖춘 차를 미리 일반에 공개하여 반응을 조사하기 위한 차 - 옮긴이)를 만드는 것이었다. 피터는 2인승 초경량 스포츠카를 디자인해야 했다. 아우디 100에서 2.8리터 V6 엔진을 좌석 뒤에 장착한 형태였다. 그리고 디자인 팀은 자동차 색을 오렌지색으로 정했다.

　　피터의 회고다.

　　"당시엔 오렌지색에 미쳐 있었어요. 심지어 오렌지 아우디 카브리올레를 직접 운전했죠. 단 한 번뿐이었는데, 긍정적이건 부정적이건 상상할 수 있는 온갖 종류의 코멘트는 다 받았어요."

　　1991년 프랑크푸르트 모터쇼에서 선보인 콰트로 스파이더는 엄격하면서도 스포티한 단순성을 가미한, 훌륭한 양산형 모델처럼 보였다. 색은 결국 메탈릭 그린으로 바꾸었다. 피터는 "그건 정말로 좋아한 색은 아니었어요"라고 말했다. 그래서 후에 원래 계획대로 오렌지색을 쓰게 되었을 때 누구보다 반가워했다. 누군가 섀시에 붙일 차대번호를 깜박하자 얼른 그 번호판을 챙겨다 액자에 넣어 간직했을 정도다.

아우디 슈테펜볼프Steppenwolf는 '오프로드의 TT'라는 별칭으로 불리는 자동차로, 2010년대 크게 유행한 SUV의 조상 격인 모델이다. 2005년 아우디 최초의 SUV인 Q7이 출시되기 5년 전에 공개된, 시대를 앞서간 자동차였다.

　　슈테펜볼프는 최초의 SUV보다 컴팩트하고 스포티한 크로스오버를 지향했다. 슈테펜볼프는 라이드하이트ride height(지면에서 휠하우스 상단까지의 높이 - 옮긴이)를 급격히 올렸고, 개폐 가능한 탄소섬유 하드톱hardtop 지붕을 장착했다.

　　이 콘셉트카는 아우디의 콰트로 사륜구동 시스템의 시험대 역할을 했다. 포장도로나 비포장도로에서 모두 잘 달릴 수 있게 제작하고, 에어 서스펜션(노면의 충격을 흡수하는 장치 - 옮긴이)을 달았다. 이는 곧 SUV의 필수 사양이 되었다.

　　슈테펜볼프─피터도 잘 아는, 미국 고전 록 음악의 영광스러운 시절을 가리키는 이름이다─는 형태와 기능이 유기적으로 잘 통합되었다. 슈테펜볼프는 "시각적인 명료함을 해치는 불필요한 틀이나 선이라고는 전혀 없는" 미니멀한 자동차다. 커다란 휠 아치(자동차 바퀴를 감싸는 펜더의 하단 곡선부 - 옮긴이)와 차체 아래의 어두운 컬러는 콘셉트카의 스탠스를 좀 과장해 올렸다고 볼 수 있다. 반면 실내는 전체적으로 회색과 은색으로 꾸미고 따뜻한 느낌의 베이지색 가죽을 가미하여 부드러움과 차분함을 살렸다. 대시보드는 신발 밑창용 가죽으로 감싸 투박한 외장을 보완했다.

제네시스	G90	현대	i30 N
	2015		2017

제네시스의 상징 격인 자동차 제네시스 G90은 풀사이즈 럭셔리 세단으로 2015년 한국에서 첫선을 보였다. 한국에서는 EQ900이라는 이름으로 출시됐다. G90은 제네시스를 상징하게 된 '동적인 우아함'이라는 콘셉트를 축약해놓은 모델이다. 이 콘셉트는 궁수의 강인함과 우아함에서 아이디어를 얻은 것으로, 활쏘기는 한국인에게 가장 각별한 스포츠 중 하나다.

G90의 디자인은 럭셔리 대형차, 비전 GVision G 쿠페 콘셉트의 영향을 받았다.

피터는 이렇게 말한다.

"비전 G 콘셉트는 기본적으로 G90의 티저 격인 디자인이었습니다. 특히 차체의 포물선이 뒷바퀴 뒤쪽에서 마무리되는 구조에 있어서 말이죠. 출시 전에 이런 디자인상의 특징을 미리 공개하고 싶었어요. 그래서 2015년 8월, 페블 비치 자동차 전시회(미국 캘리포니아주 페블 비치 골프장에서 열리는 자선 자동차 전시회. 가장 권위 있는 자동차 전시 행사로 알려져 있다 – 옮긴이)에서 비전 G를 선보일 때 대형 쿠페로 위장했죠."

비전 G는 제네시스의 디자인 언어를 확립한 자동차다.

피터는 당시 이렇게 밝힌 바 있다.

"제네시스 디자인 언어의 핵심은 성능과 디자인의 균형입니다. 제네시스는 고급차라면 화려함과 럭셔리 사양을 과장해야 한다는 고정관념을 깼습니다."

앞 오버행front overhang(앞바퀴 중심을 지나는 수직면에서 자동차의 맨 앞부분까지의 수평 거리 – 옮긴이)을 짧게 만들어서 고전적인 고급스러움과 균형을 꾀한 점은 제네시스 브랜드의 위엄 있는 존재감과 역동성을 함께 고려한 결과다.

2017년 현대 N 브랜드 라인의 출시는 성능 중심의 차종에 힘을 쏟은 성과다. 이로써 현대자동차의 브랜드 인지도 상승세가 금방 둔화되지는 않으리라는 것을 입증했다.

현대 모터스포츠 팀은 N 브랜드 라인이 출시되기 5년 전인 2012년 설립되었다. 세계 랠리 선수권대회에 나갈 자동차와 투어링 카 내구 레이스 시리즈Touring Car Endurance Series에 적합한 경주용 차량을 개발하기 위해 만들어진 팀이었다.

첫 선을 보인 'N'카는 현대 i30 N으로, 모터스포츠 팀의 기술 연구와 엔진 개발이라는 풍성한 성과에 기댄 것이었다. 이 새로운 모델이 잘되려면 인지도를 끌어올릴 특징이 필요했다. 피터는 늘 과감하고 생기 있는 색상에 관심이 있었다. 이미 아우디에서 은색, 오렌지색, 빨간색을 도입해본 경험이 있고, 이는 오늘날 고전이 되었다. 현대 N 역시 '퍼포먼스 블루Performance Blue'라는 고유의 색을 입혔다. 피터와 디자인 팀은 이 밝고 가벼운 그레이블루가 새 브랜드의 한국적인 뿌리와 맞닿아 있는 색이라고 보았다.

피터는 이렇게 설명한다.

"이것이 우리를 대표하는 고유한 컬러입니다. 우리 차를 차별화해줄 우리만의 '페라리 레드Ferrari Red'인 셈이죠."

실로 N 로고와 결합한 퍼포먼스 블루는 급성장하는 현대 경주용 자동차의 상징이 되었다.

현대 코나
2017

현대 코나KONA는 자동차 디자인의 역할을 잘 보여주는 사례다. 자동차 디자인은 신기술 사이에서 차별화를 꾀하는 동시에 일관된 디자인 전략까지 보여줘야 한다. 2017년에 첫선을 보인 코나는 기존 내연기관 차, 하이브리드차, 전기차 등 세 가지 모델로 이루어져 있다.

디자인경영 담당 사장Chief Design Officer을 맡은 피터는 디자인 개발뿐 아니라 전략적으로 코나를 현대의 주력 차량으로 만드는 작업까지 감독했다. 피터는 콤팩트 크로스오버 콘셉트의 코나를 가리켜 "현대에서 일하던 시절에 나온 차 가운데 가장 좋아하는 것 중 하나"라고 말했다. 비율과 균형감이 탁월한 스탠스, 날씬하고 가벼운 라이트와 자동차 상체의 얕은 곡선, 휠 아치를 돋보이게 하는 거칠고 탄탄한 클래딩cladding(펜더를 덮는 외피 부분 – 옮긴이) 때문이다.

기아 카니발
2014

"미니밴도 쿨할 수 있을까요?"

피터의 질문이다. 미니밴은 실용적이고 편리하다. 하지만 미니밴이 쿨할 수도 있을까?

해외에서는 세도나Sedona로 알려진 카니발을 '흔한 미니밴이 아니라 품격과 매력을 갖춘 고급 밴'으로 만드는 것이 피터의 목표였다. "새 카니발은 차주에게 자부심을 주는 차가 되어야 했어요"라는 것이 피터의 설명이다.

결과는 만족스러웠다. 기아가 만든 자동차 중 전 세계적으로 가장 잘 팔리는 미니밴인 콤팩트 MPV(다목적 차량)인 새 카니발은 디자인적으로나 기술적으로나 더욱 정교해지고 세련되어졌다. 피터는 3세대 카니발 개발을 감독했다. 3세대 카니발은 2014년 뉴욕 오토 쇼에서 데뷔했다. 디자인경영 담당 사장의 역할에 대해 피터가 강조하는 것은 디자인 팀과 직접 일한다는 점이다. 디자인 팀은 집중적인 협력으로 새로운 모델을 만들어냈다.

카니발의 실내는 우아하고 자유롭다. 높은 시야와 더욱 편안해진 좌석, 개선된 장비 등 품질이 확연히 향상되었다. 피터에게는 2001년 폭스바겐 마이크로버스 콘셉트카로 이어졌던 디자인 실험에서 배운 것을 활용할 기회이기도 했다. 2020년 선을 보인 4세대 카니발은 3세대 모델의 품질을 한층 더 높여 고급차 시장에 진출하기 위한 교두보를 마련했다.

206

현대 넥쏘
2018

넥쏘

현대
넥소
2018

현대
넥쏘
2018

넥쏘Nexo는 현대자동차 최초의 수소 연료전지 자동차로, 수소차의 출발점이자 디자인과 기술의 새 시대를 알리는 상징이다.

피터가 말한다.

"새로운 기술에 디자인을 입히는 일은 팀 전체의 열정에 기름을 확 부어 불을 지피는 일과 같아요. 디자인은 기술에 형태를 부여할 때 가장 흥미진진하거든요. 디자인한 자동차가 시장에 나와 실제로 차를 운전해보면 이 근사한 느낌이 뭔지, 그 실체를 알게 되죠. 내가 만든 차를 모는 느낌, 최고의 차를 운전하는 느낌은 언제든 각별한 법이니까요."

넥쏘는 트렁크 아래에 수소 탱크 세 개를 탑재한 자동차다. 수소가 연료전지에 동력을 제공하고 전기를 발생시켜 바퀴를 굴린다. 수소차에서 배출하는 폐기물은 수증기뿐이다. 사실 피터는 넥쏘를 독일에 있을 때부터 몰고 다닌 얼리어답터다.

"30분 정도 충전하면 약 600킬로미터를 달릴 수 있으니 꽤 인상적인 주행거리죠."

그러나 신기술을 쓰려면 기반 시설이 마련되어야 한다. 특히 수소 충전소가 필요하다. 기반 시설을 확충하려면 먼저 영업용 차량과 버스가 수소차로 전환하면 된다. 영업용 차량은 정해진 경로를 다니기 때문이다.

넥쏘는 수소차라는 새로운 영역에서 탁월한 디자인을 보여주었다. 자가용의 디자인이나 실용성을 훼손하지 않고도 수소를 효율적으로 사용할 수 있는 방법을 보여주었기 때문이다. 넥쏘는 비율과 외장은 코나와 유사하고 조작 방식도 기존과 다르지 않지만 자동차 실내 디자인에서는 기술의 혁신을 뚜렷이 느낄 수 있다. 이러한 디자인은 얼리 어답터들이 최첨단 시스템에 높은 평가를 내린다는 점을 알고 있기 때문에 가능했다. 넥쏘는 또한 자율주행 시스템과 안전 시스템이 종합적으로 적용된 자동차다. 현대는 선진적인 반자율주행 시스템으로 서울부터 평창까지 고속도로 자율주행을 실연한 바 있다. 또한 후면 카메라를 탑재해 앞 차를 추월할 때 자동차 옆과 뒤쪽의 교통 상황을 보여주는 등 혁신적인 사각지대 모니터링 시스템도 구현되어 있다.

외부 디자인을 보면, 윤곽선을 넣은 부드러운 차체로 크고 무겁다는 느낌을 최소화했다. 미니멀한 헤드라이트는 도어 하단 차체에 얇게 배치했다. 2017년 현대 FE 콘셉트카의 영향이 뚜렷이 보이는 디자인이다. 직각의 공기흡입구와 세모꼴 무늬를 넣은 라디에이터 그릴은 자동차 전면부에 앞쪽으로 치우친 듯한 역동성을 부여함으로써 미래를 향해 전진하는 느낌을 준다.

기아
옵티마 | K5
2010

Optima

옵티마 | K5

KeeConcept

기아 키 콘셉트카 2007

키 콘셉트카

기아 키론셉트카
2007

로고를 보지 않고도
기아 차라는 것을
바로 알아볼 수 있게
전면부에 강력하고
인상적인 요소를
만들고 싶었어요.

Peter Schreyer

'기아'라는 이름을 들으면 확실한 이미지가 하나 떠오른다. 중앙 부분 위아래가 약간 오목하게 들어간 넓은 앞면 그릴이다. 흔히 '호랑이 코'라고 부르는 이 그릴은 피터 슈라이어가 기아에 와서 맡았던 첫 프로젝트 중 하나인 2007년 기아 키Kee 콘셉트카에 처음 등장했다. 기아의 이미지를 쇄신하는 일에 관해서라면 전면부부터 이야기하는 것이 좋다.

"당시 기아는 특색이랄 게 거의 없는 자동차로 이미지가 굳어져 있었죠. 아무도 기아라는 브랜드에 대해 아는 게 없었고 핵심적인 디자인 요소도 없었어요. 그래서 우린 로고를 보지 않고도 기아 차라는 것을 바로 알아볼 수 있게 전면부에 강력하고 인상적인 요소를 만들고 싶었어요."

호랑이 코 디자인은 그릴 오프닝grille opening을 재정의하는 아이디어로 시작되었다. 그릴의 위쪽과 아래쪽을 안쪽으로 오목하게 파낸 모양으로 차별화 요소를 만드는 것이었다. 즉시 눈길을 사로잡는 시각적 형태가 만들어졌다. 피터는 팀이 혁신을 이루었음을 대번에 알 수 있었다.

"이러한 형태에는 장점이 많아요. 우선 멀리서도 한눈에 알아볼 수 있고, 그릴 위에 기아 로고를 달아서 고급차의

느낌을 줄 수 있죠."

피터는 디자인 작업을 하면 할수록 이 파임 무늬는 무수히 다른 방식으로 해석될 수 있으면서도 브랜드에 동일한 이미지를 부여할 수 있다는 것을 깨달았다.

"그릴이 높건 낮건 넓건 좁건 심지어 헤드램프가 어떤 종류건 핵심 개념을 표현하는 것은 이 디테일이었습니다."

호랑이 코 그릴은 이러한 디자인적 유연함 덕에 기아의 다양한 자동차에 적용되었고, 피터는 이로써 기아 전체를 관통하는 새로운 디자인 콘셉트를 설정할 수 있었다. 키 콘셉트카는 '호랑이 코'뿐 아니라 장차 계속해서 기아의 디자인 언어가 될 두 가지 특징도 예고했다. 하나는 전면 유리에도 호랑이 코 그릴처럼 파임 무늬를 넣은 것이고, 다른 하나는 대시보드의 빨간색과 오렌지색 조명이다.

피터가 기아에서 최초로 손을 댄 자동차 중 하나인 키 콘셉트카는 여전히 피터의 경력에서 가장 중요한 디자인으로 남아 있다. 이 콘셉트카는 피터의 비전 선언이자, 그의 비전이 대한민국의 자동차 업계를 바꾸어놓을 것이라는 선포이기도 했다. 피터는 이 디자인으로 동양에서도 브랜드의 본질을 성공적으로 표현해낼 수 있다는 것을 증명했다.

키 콘셉트카는 당시 기아가 전혀 손을 대지 않던 스포츠카 스타일이었다. 이는 첫눈에 누구나 알아볼 수 있는 특징이었다. 하지만 이런 이례적인 성격 덕에 피터와 그의 팀은 자유롭게 디자인할 수 있었을 뿐 아니라 생산 비용이나 시장의 수요 같은 제약을 크게 고려하지 않을 수 있었다.

고성능 차량인 GT로서의 성격 또한 키 콘셉트카가 정서적으로 호소력을 발휘한다는 것, 즉 기아가 실용성 위주의 이미지에서 탈피하고 있음을 보여준다는 뜻이다. GT 팬이 기아 차를 좋아할 수 있다면 누구든 기아 차에 매력을 느낄 수 있을 터였다. 피터의 말이다.

"스포츠 쿠페광은 딱 맞는 차를 본능적으로 알아봅니다. 형태와 비율과 스탠스와 질감과 정서적인… 이 모든 것이 합쳐져 운전자의 피를 끓게 하는 자동차가 되는 겁니다."

'키'라는 이름은 이중적 의미가 있었다. 첫 번째는 기아의 미래 디자인 언어의 '키key'가 되자는 의도가 숨어 있다. 두 번째는 '기氣'를 가리킨다. '기'란 전통 한의학과 무술에서 가장 중요한 '생명력'을 가리키는 말이다. 지치지 않고 원활히 흐르는 생기야말로 기아의 브랜드 스토리에서 자동차가 수행하는 역할에 완벽히 들어맞는다.

Kue
Con
ce
pt

큐 콘셉트카

기아
큐 콘셉트카
2007

기아 큐콘셉트카
2007

기아
큐 콘셉트카
2007

기아의 큐Kue 콘셉트카는 2007년 디트로이트에서 열린 북아메리카 국제 오토 쇼에서 처음 공개된 크로스오버 SUV다. 캘리포니아주 어바인에 있는 기아 미국 디자인 센터의 토머스 컨스Thomas Kearns가 감독한 디자인이다.

키의 자매품인 큐는 기아가 크로스오버 부문에서 부활하는 토대가 되어준 차다. 큐는 키에 비해 콘셉트카로서의 디자인 특징을 더 많이 갖고 있다. 가장 눈에 띄는 특징은 트윈 시저도어다. 이 도어는 문이 앞으로 회전해 위로 올라가면서 열리는 식이라 실내에 들어갈 때 시원하고 넓다는 느낌을 받는다.

SUV 차량에 람보르기니 쿤타치Countach에나 있는 시저도어를 달았다고? 큐는 400-hp V8 엔진으로 이러한 사치를 어느 정도 뒷받침해주었다. 키의 V6보다 강력한 사양이었다. 부피가 가볍게 느껴지도록 바퀴를 차체 끝에 배치하고 양쪽 문에 안쪽으로 패인 공간을 만들었다.

실내는 키보다 추상적이라 양산 가능성은 더 낮았다. 대시보드를 탑승 공간과 통합해 캐릭터 라인의 통일성을 강화하고 터치스크린으로 내부 장치들을 사용할 수 있게 했다. 또한 지붕을 싱글 유리 패널로 마감해 앞 유리창 라인을 뒤쪽까지 연결함으로써 안에서 넓은 시야로 밖의 풍경을 볼 수 있도록 했다.

외장에서 강조한 것은 대칭이다. 후면 중앙에는 마치 척추 같은 요소가 로고까지 이어지고, 미등은 커다란 궁둥이 위에 베인 상처처럼 얇고 짧게 들어가 있다. 휠 아치는 높아서 도로 위에 군림하는 듯한 느낌을 준다. 큐의 전면부는 키보다 전통적인 방식으로, 호랑이 코 그릴도 없고 전반적으로 단순함과 스포티함을 살렸다. 당시 기아의 콤팩트 SUV에는 없던 특징이다.

큐는 디트로이트 모터쇼 아이즈 온 디자인 어워드Eyes on Design Award for Design Excellence, EODA에서 수상하는 영예를 얻었고, 기아는 한국에서 이 상을 탄 최초의 기업이 되었다.

큐의 혁신 사항을 도입한 양산용 자동차 중에서는 3세대 스포티지(스포티지 R)가 가장 주목할 만한다. 2010년에 나온 3세대 스포티지의 전반적인 차체 구조는 큐에서 가져온 것이다. 높고 둥근 아치 모양의 벨트라인belt line부터 아래쪽에 숨긴 글래스하우스까지 큐와 매우 비슷하다. 기아의 주력 차량인 스포티지에 이러한 특징을 통합했다는 것은 큐가 순전히 엉뚱하고 기발한 쇼카에 머문 것이 아니라 실제로 SUV의 새로운 방향을 제시했다는 것을 입증한다. 2009년 출시된 2세대 쏘렌토 역시 큐 디자인을 이어받은 것으로, 전면부에 호랑이 코 그릴을 추가했다.

기아
쏘울 콘셉트카
2008

기아
쏘울 콘셉트카
2008

쏘울

기아
쏘울 컨셉트카
디바
2008

기아
쏘울 컨셉트카
버너
2008

기아 쏘울 컨셉트카
서치
2008

어떤 면에서 쏘울은
기아의 골칫덩어리,
말썽꾸러기라고
할 수 있었어요.
악동 같은 면 때문이죠.

Peter Schreyer

기아 쏘울 콘셉트카를 위한 아이디어는 2005년 캘리포니아 디자인 센터에서 처음 시작되었다. 디자이너 마이크 토피Mike Torpey가 착안한 아이디어였다. 토피는 텔레비전에서 본 멧돼지에 관한 다큐멘터리에서 영감을 받았다고 인터뷰한 바 있다. 토피가 쏘울에 불어넣고 싶었던 것은 멧돼지처럼 작지만 강하고 유능한 속성과 자태였다. 그의 콘셉트 스케치 중 하나는 배낭을 메고 있는 멧돼지였다.

피터 슈라이어는 자동차를 개발할 때 이런 기원 이야기를 주제로 삼는 걸 아주 좋아한다. 따라서 피터는 기아에 왔을 때 이 기발한 차가 이미 개발 중이라는 사실을 알고 매우 기뻐했다. 피터는 '주제를 찾은 다음 고수하라'는 자신의 원칙에 따라 디자인을 정교하게 다듬어 그 본질이 양산 차량에 정확히 반영되도록 하는 데 주력했다.

피터가 말한다.

"중요한 것은 대중의 뇌리에 각인될 이야기를 만드는 것이었어요. 출발점은 이름이었죠. 이름을 아직 정하지 못한 상태였거든요. '쏘울Soul'이라는 이름이 좋다고 의견을 냈어요. 많은 측면에서 적합한 이름이었죠. 말 그대로의 의

미뿐 아니라 서울과도 발음이 비슷하잖아요."

피터와 그의 팀은 젊은 운전자를 매료시키려고 거의 장난감처럼 보일 정도로 독특한 실내 디자인을 채택했다. 대중의 머릿속에 쏘울을 각인시킬 광고도 제작했다. 햄스터를 등장시킨 광고로 시류를 따르지 않는 쏘울의 본질을 강조했다.

피터의 말이다.

"어떤 면에서 쏘울은 기아의 골칫덩어리, 말썽꾸러기라고 할 수 있었어요. 악동 같은 면 때문이죠. 하지만 폭스바겐에서 일할 때 배운 게 있어요. 주류의 밖에서 노는 것, 엉뚱하되 긍정적인 뭔가를 생각해내는 일에는 가치가 있다는 거죠."

쏘울은 피터가 오기 전 기아에서 만들던, 신뢰할 만하지만 단조롭고 재미없는 자동차들과는 딴판이었다. 그런데도 당시 기아의 정의선 사장은 쏘울을 승인했다. 정의선 사장도 결단력이 있는 사람이었던 셈이다. 쏘울의 승인은 기아라는 브랜드를 새로운 방향으로 밀고 가겠다는 의지의 표명이기도 했다.

쏘울은 출시 때부터 비평가와 소비자들에게 긍정적인 평가를 받았다. 양면에서 큰 성공이었다. 2009년에는 레드닷 디자인 어워드를 수상한 최초의 한국 자동차가 되었다. 피터의 말 대로 이 상은 "디자인을 기업 DNA의 핵심 요소로 확립하기로 한 기아의 결정에 따른 확실한 보상"이었다.

쏘울은 대담한 수직 스탠스에, 차체와 글래스하우스 사이의 역동적 연결성이 돋보인다. 후면 4분의 3 각도에서 보이는 탄탄한 자태와 수직 미등 덕택이다. 젊고 참신한 디자인으로, 컬래버레이션 제품 및 커스텀 옵션 버전까지 내놓았다. 2세대 쏘울은 라스베이거스에서 매년 열리는 세계 최고의 자동차 튜닝 박람회인 SEMA—디자인 파트너들이 음악과 패션 브랜드도 가미하는 이색 모터쇼—의 주인공이 되기도 했다.

피터는 2008년 제네바 모터쇼 시즌에 맞추어 쏘울을 출시하기 위해 세 가지 콘셉트카 개발을 지휘했다. 쏘울 버너Burner, 쏘울 디바Diva, 쏘울 서처Searcher 트리오다. 트리오 중 반항적인 속도광 이미지를 강조한 쏘울 버너는 스포츠 좌석 3개를 장착하고 색은 선명한 검정과 주홍을 채택했다.

피터가 말한다.

"버너는 성능이 뛰어난 해치백, 레이스카, 작은 악마 같았어요. 차체에 용 문신까지 새겼다니까요."

쏘울 디바는 흰색 차체에 황금색 금속으로 악센트를 주어 디테일을 강조했다. 글라스루프(선루프)에는 기하학 무

늬를 프린트해 패션 브랜드 이미지를 만들었는데, 차 안에서 보면 굴절된 빛 때문에 스펙터클한 느낌이 들었다. 인조 가죽 시트에 퀼트를 연상시키는 박음질 모양을 넣은 것부터, 실내 바닥에 견고한 검정색 딥 파일 카펫을 깐 것까지, 작은 디테일 하나까지 고품격 사양으로 만들었다.

피터가 말한다.

"당시엔 믿을 수 없을 만큼 고급 사양을 넣은 에디션을 만들어 눈물을 쏙 뺄 정도로 비싼 가격으로 팔면 근사하겠다고 생각했어요. 그러나 불행히도 그렇게 되진 않았습니다."

세 번째 콘셉트카인 쏘울 서처는 자연에서 비롯된 한국 특유의 고요함을 담은 콘셉트카다. 차분한 색깔은 승객들에게 고요한 보호막 속에 있다는 느낌을 준다. 천연 펠트와 빈티지 무드의 가죽을 사용해 시간이 흐를수록 자연스럽고 우아한 느낌이 들도록 디자인했다.

서로 다른 세 가지 쏘울 콘셉트카는 자동차가 개성을 표현하는 플랫폼으로 기능할 수 있음을 보여준 동시에 옵션을 다양하게 개발하는 기아의 역량이 늘고 있다는 것을 시사했다.

피터의 말을 들어보자.

"자동차의 다재다능함, 차를 다양하게 해석할 수 있다는 점을 보여주고 싶었어요. 결국 이런 아이디어 중 일부는 양산용 차에도 활용되었어요. 세 가지 콘셉트 중 일부를 양산용 자동차에 담는 데 성공했죠."

이후 2세대 쏘울과 다수의 스페셜 에디션은 원래 모델을 따랐지만, 쏘울의 개성이 워낙 강하고 정체성이 뚜렷한 덕에 많은 버전에도 불구하고 쏘울의 근본적인 특징을 알아볼 수 있다. 피터에게 쏘울은 특별한 도전이었다.

"버전마다 새롭게 느껴지면서도 여전히 쏘울임을 알아볼 수 있도록 디자인해야 했어요."

폭스바겐 골프
1997

골프

폭스바겐 골프
1997

폭스바겐 골프
1997

피터 슈라이어에게 폭스바겐의 골프Golf는 보편성을 표상한다.

"골프는 클래스가 없습니다. 누구나 타는 차니까요. 고급 식당부터 건설 현장까지, 어디를 가건 입을 수 있는 청바지와 같은 차입니다. 골프4를 디자인할 때 우리는 브라운 면도기처럼 세월을 초월한 디자인이어야 한다고 생각했어요."

골프는 클래스가 없지만, 그 자체로 하나의 클래스가 되었다. 소위 '골프 클래스'라는 말이 있을 정도다. '골프 클래스'는 1974년 1세대 골프 Mk1 출시 이후 만들어진 표현이다. 골프4를 온전히 이해하려면 골프의 역사를 간략하게나마 살펴보아야 한다.

1970년대 초 폭스바겐의 상징이었던 비틀은 판매량이 감소하고 있었다. 피터의 우상 조르제토 주지아로는 비틀을 대신할 목적으로 골프 Mk1을 디자인했고, 이 차는 소형 패밀리카의 새로운 기준을 제시했다. 그뿐 아니라 폭스바겐의 운을 되돌리는 데 중요한 역할을 하기도 했다.

Mk1의 디자인은 비틀의 공학적 형태에서 완전히 탈피했다. 전륜구동식 해치백인 골프는 실용성과 단순성을 강조했고, 주지아로의 디자인 언어인 종이를 접은 듯 각진 형태의 미니멀리즘은 이러한 변화를 잘 드러낸다.

폭스바겐의 디자인 총괄인 헤르베르트 샤퍼Herbert Schäfer의 감독하에 제작해 1983년에 출시한 2세대 골프는 주지아로가 만든 1세대 오리지널의 직선을 둥글게 바꾸었다. 3세대 골프는 1991년에 출시되었고 좀 더 변화를 추구했다. 피터가 골프 디자인에 참여한 것은 4세대 때부터다. 하르트무트 바르쿠스가 아우디에서 폭스바겐의 외장 디자인 총괄로 가면서 피터를 데려갔다.

피터가 회고한다.

"단 1년 만에 제품군 전체를 전면적으로 수정했습니다. 골프, 파사트, 루포Lupo, 세아트SEAT 일부 모델과 뉴비틀까지요. 골프4 전에 나왔던 골프 모델들은 주지아로가 만든 1세대 디자인의 영향을 크게 받았습니다. 그 모델들도 나름 진화를 했지만, 별로 이상적이라는 생각은 들지 않더군요. 바르쿠스의 리더십 아래에서 우리 팀은 비율이 탁월하면서도 단순한 형태로 되돌리고자 했어요."

단순한 형태와 구조에 대한 피터의 욕망은 골프4의 이곳저곳에 드러난다. C필러의 외양과 커트라인은 단순하고 적절했다. 휠은 견고한 스탠스를 위해 코너 끝에 배치했다. 콤팩트한 오버행 덕에 비율이 산뜻해졌다. 이전 세대 골프와의 연속성을 위해 C필러를 넓게 유지한 반면 새로운 디테일로 개성도 부여했다. 뒷문과 미등 사이의 커트라인을 고리 모양으로 처리해 변화를 꾀한 것이다. 바르쿠스는 아직도 이 부분을 '바나나'라고 부른다.

골프4는 피터가 아우디에서 개발한 조화와 비율을 따른 모델이다. 피터는 "골프4의 비율과 균형은 자동차가 바퀴 위에 서 있는 방식과 균형을 잡는 방식에서 나온 것"이라고 설명한다. 전면부 '얼굴' 쪽의 마름모꼴 일체형 헤드라이트 디자인은 단순하다. 헤드라이트 두 개가 좁고 긴 그릴로 연결되어 있고 중앙에 로고를 달았다.

골프4 덕에 골프 모델은 고급 차종에 속하게 되었다. 이제 골프는 '서민형 자동차'인 동시에 수준 높은 고급차 이미지까지 얻게 되었다. 수수하고 절제되어 있으면서도 정교하고 매력적인 모델. 피터는 골프4가 출시되던 때의 인상적인 순간을 기억하고 있다.

"상점 밖에 주차를 하는데 바로 신형 골프4가 들어오더군요. 운전자는 젊은 여성이었는데 차에서 내려 친구와 인사하더니 '내 차 좀 봐!'라고 자랑스레 말하는 거예요."

골프4는 이렇게 '골프'를 매력적인 차로 바꿔놓으며 폭스바겐에도 활력을 불어넣었다.

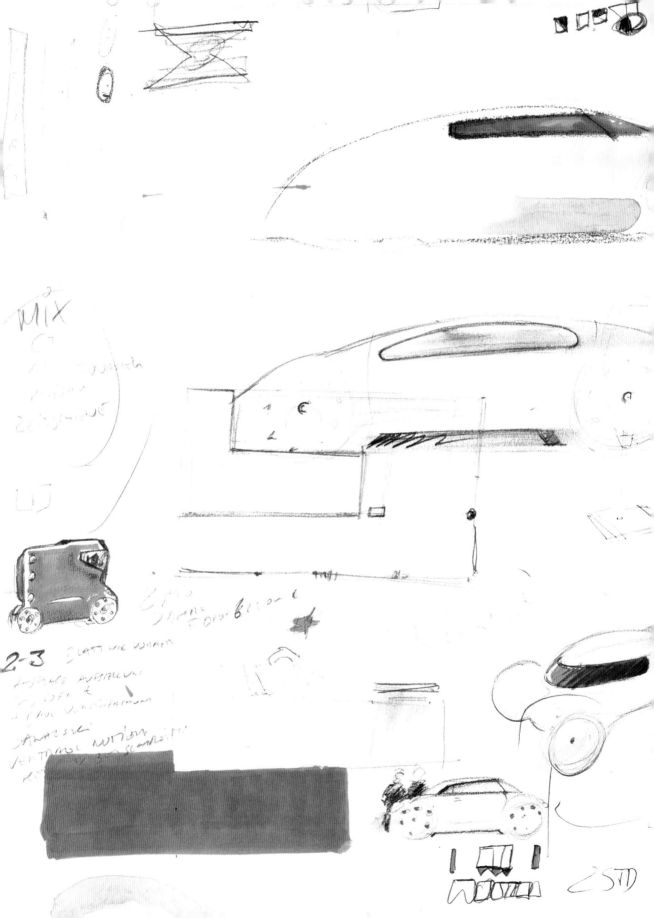

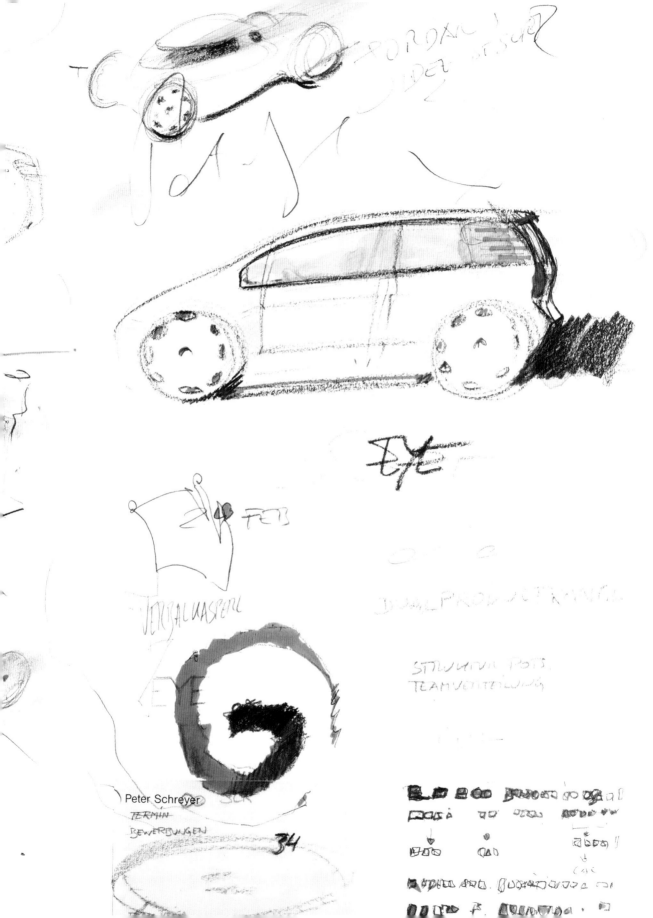

Peter Schreyer

create

momentum

자동차 디자이너는
외교관이자
커뮤니케이터이자
앰배서더다

피터 슈라이어의 경력이 입증하는 진실 하나는, 디자이너로 성공하려면 디자인 이상의 역할을 해야 한다는 것이다. 토머스 에디슨의 말을 빌리자면, 디자인은 1퍼센트의 영감과 99퍼센트의 땀으로 이루어진다고 할 수 있다.

"어떤 사람들은 디자이너를 프리마돈나쯤 되는 존재로 생각합니다. 와인이나 홀짝이다 이따금씩 반짝이는 아이디어를 생각해내는 슈퍼스타라고요. 하지만 그건 오해입니다. 디자이너들은 기업의 광범위한 분야에서 중요한 역할을 해내고 있어요. 그런 역할을 과소평가해서는 안 됩니다."

다채로운 역할을 설득력 있게 해내려면 디자이너는 목표를 향해 매진하는 성실성과 영역을 넘나드는 유연성이라는 두 가지 자질 사이에서 균형을 맞추어야 한다. 피터는 이렇게 조언한다.

"디자이너는 절대적인 확신이 있어야 합니다. 싸울 듯이 덤벼들어 돌진하는 태도, 꼭 이기겠다는 자세가 필요합니다. 그래야 자신의 아이디어를 지키고 다른 사람에게 요점을 이해시킬 수 있으니까요. 물론 외교술도 필요합니다. 팀 안에서뿐 아니라 상사들과도 잘 지내야 하니까요."

자동차 기업에서 일하는 사람들 중 디자이너는 가장 광범위한 부서에서 다양한 역할을 수행하는 존재이자 다양한 역할의 교차점 같은 존재라고 할 수 있다. 엔지니어와 자동차 사양을 놓고 의견을 나누다가 다음 순간에는 마케터와 신차 모델명을 두고 머리를 맞대야 한다. 부서를 넘나드는 유연성이라고도 할 수 있는 직무의 이러한 측면은 자동차 디자인의 통섭적 성격과 맞닿아 있다. 자동차 디자인은 미적인 측면과 지속 가능성과 스타일뿐 아니라 공기역학적인 면도 고려해야 한다.

디자이너의 역량에 대해 피터는 이렇게 말한다.

"회사 내 다양한 직급의 사람들과 위아래를 막론하고 지속적으로 이야기를 나누는 일이 디자이너의 직무입니다. 디자이너는 소통의 달인이 되어야 하죠."

이렇듯 인간관계를 중심에 놓는 접근법은 디자이너의 역할에 대한 피터의 철학을 담고 있다. 그는 동료들과 일관되게 좋은 관계를 형성했을 뿐 아니라 경영진의 존경도 얻었다. 피터의 가장 중요한 공헌은 자신이 일하는 기업에 '디자인 문화'를 확립했다는 것이다. 피터는 디자이너의 역할을 이렇게 정리한다.

"디자이너가 자동차 제작의 전 과정에서 중심을 잡고 고객의 요구를 살피고 해결책을 생각해내고 제품이 어떠해야 할지 상상하는 것, 스케치부터 자동차가 도로에 나갈 때까지 전 과정을 책임 있게 발전시켜나가는 것, 이것이 디자인 문화입니다. 이러한 디자인 문화는 디자인에 대한 사고를 향상시킵니다. 디자인적 사고란 요구에 대응하는 것뿐 아니라 선제적으로 행동하고 직관을 발휘할 여지를 남겨두는 사고방식입니다."

디자인 중심 기업에서 디자이너는 높은 지위를 누리는 만큼 수많은 책임이 따른다. 하지만 이러한 책임을 지키는 것만큼이나 책임을 억제 수단으로 쓰지 않는 것도 중요하다.

"중요한 역할을 맡다 보면, 디자이너는 회사의 수익이 자신에게 달려 있다고 생각하기 쉽습니다. 하지만 이런 생각은 한쪽 구석으로 밀어놓고 창작에 대한 책임과 회사에 이득이 될 직관적인 느낌에 집중할 수 있어야 해요."

피터는 디자이너의 역할을 이렇게 바라본다. 디자이너가 자신의 역할을 다하기 위해 다양한 요구 사이에서 탁월하게 균형을 맞출 때, 다시 말해 창의력과 외교력과 소통 능력을 잘 결합할 때, 모두가 득을 보는 결과를 맞이할 수 있다. 피터는 기아에 와서 일하던 초창기 시절 균형과 조화 능력을 발휘해 탁월한 성과를 일구어냈다.

"3세대 스포티지를 놓고 의견 차이가 있었어요. 내 아이디어를 지키기 위해 크게 싸워야 했죠. 내가 원했던 디자인은 큐 콘셉트카에 바탕을 둔 것이었어요. 전 모델보다 차체를 낮추고 더 매끈하고 날렵하게 만들어야 한다는 의견을 냈죠. 팀원들을 설득하는 데 시간이 좀 걸렸고, 원하는 디자인이 받아들여지지 않을 것처럼 보일 때도 있었어요. 그때 정의선 회장이 내 편이 되어줬죠. 4세대 스포티지를 만들 때가 되자 상황은 훨씬 더 어려워지더군요. 전면부 디자인을 전폭적으로 바꾸자고 제안했어요. 램프를 그릴 위로 옮기자는 것이었죠. 하지만 마케팅 부서에서 반대했어요. 팔리지 않을 거라고요. 프레젠테이션을 하면서 수많은 비판을 들어야 했어요! 하지만 우리의 확신이 너무 강했어요. 뭐, 고집이라고 해도 할 수 없지요. 온갖 반대에도 불구하고 결국 제 디자인을 관철시켰지요."

4세대 스포티지는 기아 역사상 가장 잘 팔린 차가 되었다. 대중도 기회만 있다면 과감한 새 디자인을 얼마든지 포용할 수 있다는 것을 보여준 일화다.

자동차 디자이너로 다양한 역할을 수행하려면 세 가지 능력이 필요하다. 첫 번째는 상상력이다. 두 번째는 소위 '소프트 기술'이라고 하는 대인관계 능력이다. 마지막은 소

속 기업의 '브랜드를 대표하는 얼굴'로 자신의 이미지를 각인시키는 능력이다.

"어느 시점이 되면 디자이너는 아이디어뿐 아니라 기업 전체를 대표하는 앰배서더 역할을 하게 됩니다."

피터는 이 역시 디자이너 업무의 중요한 측면이라고 짚어준다.

"인터뷰를 해야 하고, 자신이 내린 디자인상의 결정을 변호해야 합니다. 궁극적으로는 회사의 전반적인 디자인 철학을 정의하고 브랜드를 구현해야 합니다. 디자이너는 미래의 해결책을 찾는 선지자라고도 할 수 있어요."

피터는 유명 인사보다는 '대사'라는 표현을 더 좋아하지만, 기아와 현대의 성공에 커다란 기여를 하면서 그는 자동차 디자인계의 아이콘이자 유명 인사가 되었다. 하지만 피터가 세간의 이목을 끄는 것은 자신의 이익을 위해서가 아니라 그가 속한 기업의 위상을 높이기 위해서라는 것을 알 수 있다.

피터가 보기에 선지자가 해야 할 일은 모호하고 초월적인 선언이 아니라 문제를 현실적인 방식으로 다루는 일, 즉 당면한 문제들과 씨름하는 일이다.

"코로나19 상황을 보면 흥미로운 게 있어요. 사람들이 과학자들에게 백신을 기대하는 것처럼 디자이너에게 새로운 문제의 해결책을 요구한다는 거죠. 자동차에 있어서도 마찬가지예요. 우리는 사람들의 삶이 좀 더 나아지게 하려고 이 일을 하는 거예요. 사람들의 일상과 일, 이동에 더 나은 방법을 제시하려고요."

결국 디자이너가 하는 일에는 한계가 없는 셈이다.

시대가 변하고 있다
─오늘날의 자동차 디자이너

자동차 업계는 늘 진화해왔지만 최근의 변화는 그야말로 폭발적이다. 19세기 말 이후 이 정도 규모로 변화가 일어난 시대는 없었을 것이다. 19세기 말 벤츠의 설립자인 칼 벤츠 Karl Bentz는 발 빠르게 다양한 버전의 클러치와 라디에이터, 점화장치와 기어 변환 장치 특허를 냈다. '자동차 디자이너' 같은 직업은 존재하지도 않던 시절이다.

엔지니어링과 디자인은 동전의 양면 같은 것이다. 19세기 이후 양상은 크게 변했다. 오늘날의 디자이너들은 머리가 어지러울 정도로 급변하는 기술 발전에 적응해야 할 뿐 아니라 과거와는 전혀 다른 운전자들의 욕구와 취향에도 부응해야 한다.

"변화의 속도는 더욱 빨라지고 있어요. 오랜 세월 조금씩 진전이 이루어졌고 개선도 지속적으로 이루어졌죠. 하지만 지난 5년 동안 변화의 곡선은 더 가파르게 상승했습니다."

피터는 현재 상황을 이렇게 분석한다.

"오늘날 디자이너들은 새로운 차원의 환경에서 일하고 있어요. 사람들의 습관은 변하고 있습니다. 대중교통을 이용하는 사람이 많아지고, 차량 공유 플랫폼 이용자도 늘어나고 있죠. 전기자동차와 자율주행 자동차도 개발되었고요. 누구나 스마트폰이 있고 사람들은 새로운 방식으로 소통하고 있죠. 이 모든 발전은 더 큰 사회 변화의 일부입니다. 이런 변화들을 각각 따로 대응할 수는 없어요. 이것들은 모두 한 시스템의 일부기 때문에 디자이너는 이러한 요소들을 종합적으로 고려해야 합니다. 디자이너도 게임의 일부니까요!"

환경문제와 기술 진보에 대처하는 일 역시 오늘날의 자동차 디자이너가 당면한 과제다. 피터는 이러한 과제를 늘 우선순위 중 상위권에 둔다. 하지만 피터가 디자이너로 일을 해오는 동안 무엇보다 큰 난제였던 것이 최근 들어 더욱 중요해졌다. 바로 자동차 종류의 급증과 새로운 모델에 대한 시장의 끝없는 욕망이다.

"아우디에서 일하던 시절부터 적합한 상품을 적기에 시장에 내놓는 것만큼 중요한 일이 없었습니다. 그런데 최근 몇 년 동안 상품의 범위가 전보다 훨씬 넓어졌어요. 다양성도 엄청나게 확대되었고요. 어떤 기업이건 1980년대와 1990년대를 비교해보면 차체의 스타일도 유형도 훨씬 더 많아졌습니다. 가령 SUV는 30년 전에는 아예 존재하지도 않았던 유형이죠. 모델의 수명도 상당히 짧아졌고 그 덕에 디자이너들은 더 짧은 시간에 더 많은 모델을 만들어야 하죠."

이러한 변화로 인해 오늘날 자동차 디자이너들에게는 멀지 않은 과거의 선배들에게 요구되었던 것보다 더 많은 능력이 요구된다. 이제 자동차 디자이너들은 서로 다른 요소들이 개별 차 내부에서뿐 아니라 전체 모델군에서 어떻게 기능할지 난해한 퍼즐을 풀며 능력을 보여주어야 한다. 거기에 피터는 현대자동차의 특징인 복잡한 기술도 셈에 넣어야 한다.

"40년 전 자동차에는 라디오와 에어컨 정도가 고작이었어요. 요즘은 내비게이션, 커넥티비티connectivity(실시간 교통정보, 음악 스트리밍, 소프트웨어 업데이트 등 차량에서 데이터를 통해 이용 가능한 기능을 제공하는 것─옮긴이), 온갖 종류의 운전자 보조 시스템, 안전 규정, 전자 기기, 인터페이스

등을 일관된 디자인으로 통합시켜야 하죠."

자동차가 나날이 복잡해지고 변화도 빨라진 데다 새로운 장치에 기대는 일이 많아지니, 자동차 디자인에 요구되는 기량은 피터가 일을 시작했을 때와는 완전히 달라졌을 거라고 주장할 수도 있다. 피터 역시 어느 정도는 동의한다.

"나는 산업디자인을 전공했고 차를 아주 좋아했어요. 내가 일을 시작한 시절에는 자동차 디자이너가 되려는 젊은 이들에게는 보통 그 정도가 요구되었어요. 물론 실내나 외장 전문가가 있었지만 거기까지였죠. 하지만 오늘날 기업은 사용자 인터페이스와 인체공학이나 자율주행 같은 분야에도 전문 지식이 있는 디자이너를 찾으려고 해요."

피터는 RCA에서 인텔리전트 모빌리티Intelligent Mobility 석사 과정 객원교수로 일하고 있다. 그 덕에 차세대 자동차 디자이너들의 관심사를 눈앞에서 확인할 수 있었다.

"내 과목을 수강하는 학생들은 내가 RCA에서 공부하던 시절과 완전히 다른 부류예요. 당시에는 나를 포함해서 대부분의 디자이너가 자동차광이었어요. 나는 자동차광보다는 조각가에 가깝긴 했지만요. 대부분 유럽인이었고요. 요새 디자이너들은 학력과 교육 환경이 다 달라요. 전 세계에서 다양한 사람들이 디자이너가 되려고 몰려들어요. 이들은 자동차뿐 아니라 환경문제, 지속 가능성과 순환 디자인circular design에도 관심이 많습니다. 실제로도 앞으로의 자동차 산업에는 이런 게 필요해요."

피터가 공부하던 시절의 '자동차 디자인Automotive Design' 학과가 '인텔리전트 모빌리티Intelligent Mobiltiy'로 바뀌었다는 사실은 자동차 디자이너의 역할에 어떤 변화가 일어났는지를 단적으로 보여준다. 피터는 학과의 이름을 바꾸는 안을 옹호한 것으로 유명하다. 디자인에만 초점을 맞추는 데서 지속 가능성과 복잡한 시스템에 더 깊이 관여하는 쪽으로 디자인이 발전해야 하기 때문이다. 이러한 변화는 피터가 걸어온 길과도 비슷하다.

물론 급속한 변화에도 불구하고, 디자이너의 일에서 근본 요소는 여전히 중요하고 앞으로도 변하지 않을 것이다.

"디자인에서 직관은 늘 근본 요소입니다. 좋은 형태를 생각해내어 좋은 모델을 만드는 것은 언제나 디자이너가 해내야 할 필수적인 일이죠."

피터의 결론은 이렇다. 디자이너의 일은 과거 어느 때보다 빠르게 변화하고 있지만 또 한편으로는 그만큼 중요해지고 명망도 높아졌다는 것이다.

"수십 년 동안 디자인은 기업에서 더욱 중요해졌어요. 디자이너들은 기업에서 더 높은 자리에 올라가고 중요한 역할을 맡게 되었죠. 흥미진진한 시절이 아닐 수 없습니다. 나는 앞으로도 자동차 디자이너가 아닌 다른 일은 하고 싶지 않을 것 같아요.

테크놀로지와 추는 춤

자동차 디자이너에게 테크놀로지란 호적수이자 동맹군이다. 기술은 규칙을 끊임없이 변화시키고 운동장의 기울기를 계속해서 바꾸며 디자이너에게 쉴 새 없이 변화구를 던져댄다. 다른 한편으로 기술은 디자이너에게 역량을 키울 기회를 제공하며 이러한 기회를 통해 디자이너는 자신의 자질을 향상시킬 수 있다.

피터 슈라이어의 디자이너 이력은 테크놀로지와 끊임없이 추는 춤이었다고 말할 수 있다. 춤의 박자는 계속 빨라지고 스텝은 점점 더 복잡해진다.

"우리는 늘 혁신과 변화를 상대해야 했어요. 핸들을 예로 들어볼까요? 핸들은 그저 둥그런 틀에 바큇살이 달려 있는 형태였죠. 그러다 에어백이 도입되면서 핸들 디자인은 완전히 달라져야 했어요. 후방 카메라가 대중화되면서 실시간 영상을 보여줄 스크린을 대시보드에 통합시켜야 했고, 그러려면 대시보드의 배치를 전면적으로 바꾸어야 했지요. 미래에는 핸들이란 게 아예 사라질 수도 있겠죠."

전기자동차와 자율주행차의 부상은 훨씬 더 큰 변화 가능성을 품고 있다. 이제 디자이너들은 혁신 사양을 디자인에 반영해야 할 뿐 아니라 자동차의 형태와 기능에 대한 오랜 통념까지 다시 생각해야 한다. 가령 전기모터를 장착한 자동차는 드라이브 샤프트(엔진에서 구동력을 바퀴에 전달해주는 부품 - 옮긴이)가 들어갈 센터 터널(뒷좌석 발판 가운데 위로 볼록 솟아 있는 부분 - 옮긴이)이 필요하지 않다. 이렇게 공간의 자유가 생긴 덕에 디자이너들은 완전히 새로운 배치를 시도해볼 수 있게 되었다. 자율주행 자동차를 도시의 차량 공유 시스템에 사용한다면, 개별 운전자의 개성보다 공동체의 이익을 중시하는 외장 디자인이 요구될 것이다.

끝없는 가능성뿐 아니라 디자인 변화 속도가 빨라졌다는 요인까지 고려하면 컴퓨터 지원 설계, 즉 캐드CAD 같은 테크놀로지 툴이 꼭 필요한 시점에 도달하게 된다. 이에 대한 피터의 설명이다.

"캐드는 데이터를 이용해 스크린이나 삼차원 시스템에 디자인을 한다는 뜻에 불과합니다. 일부 사람들은 캐드 같은 용어를 들으면 컴퓨터가 디자인을 한다고 생각하곤 하죠. 하지만 캐드는 스케치나 모형처럼 또 다른 도구에 불과

합니다. 캐드의 큰 장점은 디자이너가 진행 중인 모델의 정확한 크기와 비율을 즉시 알 수 있다는 점이죠. 가령 외장 디자인을 하고 있다면 엔진, 엔진 격납실, 냉각시스템, 앞뒤 범퍼 오버행 등에 대한 비율과 크기를 캐드를 통해 바로 가늠할 수 있어요."

자동차 모형을 만드는 과거의 방식을 설명하자면, 처음에는 제품의 4분의 1 크기나 동일 크기의 틀을 만들어 스티로폼으로 모형을 만들었다. 그다음에는 밀랍 클레이 모형을 만들어 원하는 형태를 조각해나갔다. 그 시절 디자이너들은 클레이에 물리적으로 변형을 가할 수 있었고, 까마득한 옛날 도기를 만들 때 쓰던 것과 별로 다를 바 없는 도구를 사용했다. 손의 감각을 십분 활용할 수 있는 공정이었지만 단점도 있었다.

"그 시절 디자이너와 조각가는 직접 클레이 모형으로 작업했고, 디자인한 부분을 엔지니어한테 준 다음 피드백을 기다렸죠. 길고 지루한 과정이었어요. 지금은 캐드 소프트웨어가 있기 때문에 그림을 빠르게 3D로 바꿀 수도 있고, 아예 가상공간에 스케치를 할 수도 있어요. 예전에는 아이디어를 클레이 모델로 만들고, 손으로 직접 변형을 가하고 결과를 스캔한 다음 만족할 때까지 같은 과정을 되풀이했죠."

캐드 덕분에 디자이너의 작업 속도가 빨라졌으니 그렇게 아낀 시간을 자신의 작품을 고민하는 데 할애할 수 있을까? 오히려 캐드로 자잘한 세부 교정을 하거나 타협점을 찾느라 디자인을 고민할 시간을 빼앗기는 것은 아닐까? 피터가 말한다.

"물론 기술 덕택에 작업 속도는 더 빨라지죠. 디자인한 모형을 일찍부터 볼 수 있게 된다는 것은 디자인을 고민할 시간이 더 많아졌다는 뜻이기도 합니다."

피터는 작업을 진행할 때, 생각할 수 있는 모든 각도에서 보겠다는 욕구가 강박에 가까운 디자이너다. 이런 그에게 가상현실은 큰 기쁨을 선사했다.

"이제 디자이너들은 환상적인 시스템으로 일할 수 있게 되었어요. 이 시스템 덕분에 디자이너들은 가상현실이라는 고글을 쓰고 다른 면 대륙에서 온 사람들과 한 방에서 실시간으로 같은 모델을 볼 수 있게 된 겁니다. 자동차 뒤의 배경과 풍광을 바꾸어볼 수도 있고요. 디자인한 자동차를 도시에 놓아볼 수도 있고 눈 덮인 산악 도로에 가져갈 수도 있습니다. 밤과 낮을 바꾸어 볼 수도 있고요. 누군가의 아바타를 보면서 '이 각도에서 보세요'라고 말할 수도 있죠. 그러면 사람들이 나와 같은 각도에서 자동차를 보는 겁니다."

피터의 감탄은 끝이 없다. 그는 가상현실의 효용에 대해 이렇게 평가한다.

"물론 나는 늘 실물 모델을 보는 걸 더 좋아합니다. 하지만 가상현실에는 장점이 많아요. 특히 코로나19가 닥친 상황에서요. 여행 자체가 불가능해지니까요. 기아와 현대 같은 글로벌 기업은 가상현실을 쓰면 한국, 미국, 유럽으로 모델을 운반할 필요가 없죠."

자동차 산업에서 응용해 쓰고 있는 수많은 신기술 중 피터가 가장 큰 잠재력이 있다고 보는 것은 제너러티브 디자인generative design(인공지능 기술을 바탕으로 강도, 무게, 소재, 제조 방식 등 사용자가 입력하는 설계 조건에 맞춰 수백, 수천 개에 달하는 다양한 설계 옵션을 제공하는 생성적 디자인-옮긴이)이다. 구상 단계의 디자인 요소를 3D 프린팅을 이용해 뽑아냄으로써 자신의 디자인이 구현된 모습을 실물로 볼 수 있고, 프린팅 과정을 신속히 되풀이함으로써 최적의 해결책을 찾아낼 수 있기 때문이다. 피터는 이 기술의 효율성을 가상의 사례를 들어 설명한다.

"시트를 섀시와 연결해주는 부분을 만들고 있다고 생각해 봅시다. 종래의 방법을 쓰면 판금으로 형태를 만들고 또 다른 판금을 위에 덧대서 용접해야 합니다. 가장 효율적인 해결책은 아니죠. 제너러티브 디자인에서는 새로 만든 부품 조각이 얼마나 무게를 견뎌야 하는지 계산한 다음 프로토타입을 만들어 가장 가볍고 강력한 형태를 찾아낼 수 있어요. 정밀하게 더 발전된 버전으로 계속해서 만들어보는 것이죠. 자연계의 생명체처럼 가장 자연스러운 형태가 나올 때까지 말입니다."

3D 프린팅은 그 자체만으로도 마법 같은 기술이다. 피터는 이에 대해 설명한다.

"3D 프린팅은 정말 중독적이에요. 재료를 얇게 쌓아서 구조물을 만들어가죠. 지금까지 자동차 제조에는 언제나 절단과 드릴 시공에 연마처럼, 빼고 제거하는 방법을 썼습니다. 3D 프린팅 시스템은 같은 기계로 조금씩 다른 부품을 만들 수 있어서 더 효과적입니다. 데이터만 바꾸어 넣으면 되니까요. 대규모 공정에서도 실행 가능한 기술이 되어가고 있으니 이젠 어디서건 3D 작업을 할 수 있게 되었죠."

사색의 공간
─자동차 이상의 것을 디자인하다

대다수의 자동차 디자이너는 창조적 역량을 최후까지 짜내어 자동차 산업에 쏟아붓는다. 이들은 다른 창작은 시도조차 하지 않는다. 자동차 디자이너들은 대개 타고난 자동차

광이라 바퀴가 달리지 않은 물건에는 마음을 쓸 시간도 마음도 없다.

하지만 소수의 디자이너들은 다른 분야에도 족적을 남겼다. 여러 분야를 망라하는 디자인으로 가장 유명한 디자이너는 조르제토 주지아로일 것이다. 주지아로는 니콘 Nikon의 카메라를 디자인했고, 기하학적인 상상력을 이용해 완전히 새로운 파스타 모양을 디자인하기도 했다. 매슈 험프리스Matthew Humphries는 모건Morgan의 스포츠카에 이어서 론빌Lonville 손목시계를 디자인하기도 했다. 제너럴 모터스와 포르쉐의 명망 높은 디자이너인 오쿠야마 기요유키奥山清行는 안경테 디자인으로도 유명하다.

여러 해 동안 피터 슈라이어는 손목시계와 신발 디자인으로 관심 분야를 넓혔다. 가장 최근 그가 전념하는 자동차 디자인 이외의 프로젝트는 그의 디자인 원칙을 가장 정확히 반영하는 프로젝트라고 할 수 있다. 잉골슈타트의 정원 박람회를 위한 정원 설계로, 알렉산더 코흐Alexander Koch와 협업하는 프로젝트다.

피터가 말한다.

"정원과 자동차 사이에는 유사성이 없지 않아요. 자동차와 정원 둘 다 공간과 비율을 다루니까요. 게다가 자동차와 정원은 편안함과 고요함을 느끼는 공간으로, 정서적 공간 기능이 있기도 하죠."

피터와 코흐가 만든 정원은 면적이 250제곱미터 정도로 그리 크지 않다. 그래서 이들은 거울을 사용하고 다양한 높이의 벽을 세우는 등 여러 기법을 이용해 깊이와 공간감을 주고자 했다. 피터의 예술적인 욕망이 이 정원의 조각들을 통해 아주 잘 드러난다.

"코흐와 난 약간 휘어진 금속조각들을 이용해 추상적이면서도 삼차원 공간의 느낌을 주려 했어요. 금속조각에 구멍을 뚫어 그 사이로 건너편을 볼 수 있게 했죠. 은밀한 느낌을 받을 수 있어요. 일종의 시각적 착시인 셈입니다."

정원 디자인은 피터에게는 기분 전환 이상이었다. 이 일은 자동차 디자인에 대한 그의 사고방식에 영향을 끼치기도 했다.

"정원에 조명을 도입하면 전에는 없던 공간을 창조할 수 있다는 것을 알게 되었어요. 빛과 그늘의 관계에 대해서도 많은 것을 배웠고요. 정원 디자인에서 배운 아이디어들을 자동차 실내에 응용해볼 수 있었어요."

피터의 디자인 중 또 하나 주목할 만한 작품은 2009년 광주 디자인 비엔날레에 출품했던 설치미술 〈휴식 상자〉다. 작품을 만든 상황은 아주 달랐지만 작품에 담긴 개념만큼은 익숙하다. 미리 규정된 플랫폼에서 출발해야 한다는 점이

다. 이 작품의 경우 2제곱미터 면적의 표면에서 출발한다. 피터는 전라남도 담양 대나무 숲에 있는 한국 전통 정원인 소쇄원에서 영감을 얻어 작품을 제작했다.

〈휴식 상자〉는 가로세로 2미터의 평면에 쇠 파이프 여러 개를 꽂아 만든 작품으로 대나무 숲을 연상케 한다. 2009년 광주 디자인 비엔날레에 초청되어 선보였던 작품이다. 소쇄원에서 영감을 얻은 경위는 이렇다. 피터는 소쇄원 건물 입구에 있는 벽에 누군가 한글로 글씨를 새겨놓은 것을 보았다. 무슨 말인지 이해할 수는 없었지만 그의 눈에는 그 글자가 옛 유럽 보드게임인 '나인 멘스 모리스Nine Men's Morris'와 비슷하게 보였다.

"사람들이 실제로 들어가서 앉을 수 있는 설치물을 만들려고 했어요. 그래서 소쇄원 건물을 참고해 쇠 파이프들 한가운데에 떠 있는 듯 보이는 오브제를 만들었습니다. 사람들이 안으로 들어가면 거기서 '나인 멘스 모리스' 게임을 발견하게끔 했어요. 사색뿐 아니라 놀이를 위한 장소였죠."

레드닷 디자인 어워드를 만든 피터 잭Peter Zac은 피터의 설치 작업을 두고 "사색과 즉흥성의 독특한 결합"이라고 묘사했다. 피터의 작품은 그가 고수하는 많은 원칙을 표현한다. 공감을 불러일으키는 테마, 내부 공간을 건축물로 바라보는 태도, 비율과 균형 중시 등이다. 피터의 다른 작품은 자동차 디자인과는 거리가 멀다. 하지만 잉골슈타트의 정원이나 주지아로와 그의 파스타 모양처럼, 작품을 만드는 접근법만큼은 그가 오랜 세월 자동차 디자이너로 일하면서 연마한 접근법과 차이가 없다.

돌이켜보면 디자인과 유사한 분야는 많다. 우선 디자이너는 재즈 뮤지션과 비슷하다. 같이 일하는 동료들에게서 실마리를 끌어와 선율이건 디자인이건 새로운 라인을 즉흥적으로 만들어내기 때문이다. 한편으로 디자이너는 요리사와도 같다. 자신의 미각 즉 취향을 신뢰한다는 점에서다. 디자이너는 장갑처럼 꼭 맞는 제품을 만든다는 점에서 양복장이와도 같다. 디자이너는 건축가이며 외교관, 조종사, 해결사, 대사, 선지자, 예술가다.

디자이너가 무엇이든 될 수 있다면 이들은 어떤 분야에서건 영향력을 끼칠 잠재력도 있는 셈이다. 피터 슈라이어가 자동차 업계에서 발휘하는 영향력을 보면 쉽게 이해할 수 있다. 피터는 늘 인간을 중심에 놓는 데 집중했기 때문에 디자이너가 될 수 있었을 뿐 아니라 대기업의 운명을 바꾸는 창조적 리더가 될 수 있었다. 지금 그는 자동차 산업 전체를 변화시키려고 노력 중이다. 그러니 피터 슈라이어를 '스타일리스트'라는 이름에 가두는 것은 적절한 처사가 아니다.

폭스바겐 뉴비틀
1998

폭스바겐 콘셉트카1
1994

비틀

폭스바겐 콘셉트카1
1994

폭스바겐 콘셉트카1
1994

폭스바겐 콘셉트카1
1994

폭스바겐 뉴비틀
1998

신차, 특히 혁신적이거나 이례적인 디자인의 신차를 개발하는 과정에는 기업 내의 고위층이 이를 승인하거나 쓰레기통에 처박는 기로의 순간이 있다. 뉴비틀의 경우 그 순간은 1994년에 왔다.

당시 폭스바겐 그룹의 회장이었던 페르디난트 피에히가 정규 프로젝트와 조금 다른 프로젝트 발표회에 참석했을 때였다. 당시 피터 슈라이어는 소규모 팀과 함께 이 프로젝트를 담당하고 있었다. 프로젝트의 미래는 칼날 위에 서 있듯 위태로웠다. 폭스바겐의 이사 대다수가 프로젝트에 반대했기 때문이다.

"피에히가 모델을 이리저리 둘러보더니 말했어요. '여러분 중 정말 이 차를 살 사람은 누굽니까?' 방 안에 있던 사람들 중 손을 든 건 디자이너들뿐이었어요. 그리고 침묵. 마침내 피에히가 고개를 들더니 단 두 마디를 하더군요. '나도 삽니다'라고요. 그때 우리가 이겼다는 것을 알았죠."

1991년으로 시간을 돌려보자. 피터는 당시 폭스바겐 캘리포니아 디자인 센터에서 1년짜리 해외 근무를 하고 있었다. 이곳은 미국 시장의 중요성이 커지자 소비자 연구를 위해 1990년에 설립한 시설이다. 피터는 캘리포니아의 라이프스타일을 만끽하면서 창작의 시절을 보냈다.

뉴비틀에 대한 아이디어가 번뜩 찾아든 것은 아우디와 폭스바겐의 디자인 팀이 같은 사무실을 썼기 때문이었다. 피터는 그때를 회상하며 말한다.

"양 팀 모두 배출가스 제로 프로젝트를 하고 있었어요. 당시에도 전기자동차 기술은 있었지만 큰 자동차는 만들 수 없었지요. 아주 큰 배터리가 필요했으니까요. 그래서 우리는 작고 재미있는 차를 만들기로 했습니다."

그 결과 아우디 팀은 스포티한 차체에 펜더가 둥근 로드스터를 디자인하기 시작했다. 반면 폭스바겐 팀은 훨씬 더 큰 콘셉트카를 작업 중이었다. 그러나 피터가 보기에 큰 차는 말이 되지 않았다. 결국 그는 간단하지만 결정적인 제안을 한다.

"프로젝트를 결합하면 어떨까요? 로드스터를 기반으로 펜더를 둥글게 만들고 단순한 차체를 올리는 걸로요."

호를 그려 보이며 종이에 아이디어를 스케치한 바로 그 순간, 피터는 자신이 그린 그림을 보면서 깨달았다.

"물론 비틀입니다. 뉴비틀이죠."

팀은 즉시 피터가 제안한 프로젝트에 열광했다. 뉴비틀을 만들자는 아이디어가 잡히자, 피터는 오리지널 비틀을 여기저기서 찾아보기 시작했다. 로스앤젤레스 주변을 돌아다니며 하루에만 51대를 세어보기도 했다. 바로 그때 온전한 깨달음이 찾아왔다. 비틀은 매우 독특한 아우라를 지닌

피에히가 모델을 이리저리 둘러보더니 말했어요. "여러분 중 정말 이 차를 살 사람은 누굽니까?" 방안에 있던 사람들 중 손을 든 건 디자이너들뿐이었어요.

Peter Schreyer

차로, 문화적으로도 다시 거리에 내놓을 분위기가 조성되었다는 느낌을 받은 것이다. 오리지널 비틀은 미국에서 장수하며 사랑받았다. 미국에서 비틀은 근심 걱정 없는 이미지로, 소비지상주의에 대한 비판을 상징하는 차였다. 이런 이미지는 "작게 생각하라Think Small"라는 광고 덕이 컸다.

1960년대에 성장기를 거친 피터는 비틀이 베이비붐 세대에게 무엇을 상징하는지 잘 알고 있었다.

"비틀은 매력과 낭만이 가득한 자동차였어요. 학생 시절에 비틀을 몰아본 사람이 많아요. 첫 키스를 비틀 안에서 한 사람도 있죠. 그런 낭만을 다시 부활시킬 수 있다는 확신이 들었어요!"

피터가 독일로 돌아온 후, 제이 메이스와 프리먼 토머스는 계속해서 프로젝트를 진행시켰다. 처음에는 콘셉트1Concept1이라는 이름으로 작품을 내놓았다. 최초의 비틀이 그랬듯 놀랍도록 새로우면서도 친근한 모양이었다. 1994년 디트로이트 북미 국제 오토 쇼에서 소개된 뉴비틀은 선풍적인 인기를 끌었다. 양산 체제로 들어갈 것이 분명해졌다.

피터는 팀을 통솔해 '콘셉트1'을 '뉴비틀'로 양산해내기 시작했다. 의구심 가득한 경영진과 싸우고 디자인 팀에는 콘셉트카의 비율을 보존하게 하면서 전투를 치렀다.

"아주 어려운 모델이었어요. 차체가 보통 차와 아주 달랐으니까요. 특히 차창과 뒷유리의 둥근 모양이 그랬죠. 굴곡이 지나치면 시각적인 문제가 생길 수 있거든요."

실내 디자인은 기존 오리지널 모델과 완전히 다르게 만드는 쪽을 택했다. 계기판 디자인을 모두 원형으로 만드는 등, 외장부터 안쪽까지 원형으로 통일성을 부여했다. 대시보드에 통합시킨 꽃병은 장난기를 가미한 요소다. 1950년대 미국 폭스바겐 딜러들이 고객에게 제공한 도자기 꽃병을 참고했다. 뉴비틀은 드디어 세상에 나갈 채비를 마쳤다.

뉴비틀은 어떤 면에서는 과거를 명시적으로 참고한 작품이다. 명목상으로나 스타일상으로나 과거의 상징인 '버그bug'를 연상시키기 때문이다. 그러나 노스탤지어만으로는 뉴비틀이 그토록 큰 성공을 거두지 못했을 것이다. 1998년 1월 공개된 뉴비틀이 인기를 끈 이유는 강한 개성과 현대성을 두루 갖추었기 때문이다. 폭스바겐에서 뉴비틀이 차지하는 위상은 판매량으로만 측정할 수 있는 것이 아니다. 피터는 뉴비틀에 관해 이렇게 말한다.

"뉴비틀은 고객을 다시 매장으로 끌어들였습니다. 들어온 사람들은 결국 뉴비틀이 아닌 다른 차를 샀을 수도 있죠. 하지만 사람들이 문을 열고 들어오게 하는 건 뭔가 특별한 게 있는 거예요."

Sportage

기아 3세대 스포티지
2010

스포티지

기아 3세대 스포티지
2010

기아의 오리지널 스포티지는 선구적인 콤팩트 SUV로 1990년대 중반 출시되었다. SUV가 전 세계 자동차 산업의 주류가 되기 전이었다. 10년 후 2세대 모델이 나왔고 2004년 출시되었다.

3세대 스포티지 개발에 들어갔을 때 콘셉트는 2007년 큐 콘셉트카를 견본으로 삼는 것이었다. 큐 콘셉트카의 혁신적인 형태를 고려하면 꽤 급진적인 제안이었다. 피터는 기아의 남양 디자인 센터에서 프레젠테이션을 하는 동안 있었던 결정적 순간을 기억하고 있다.

"정의선 회장은 새 아이디어를 강력하게 추진했어요. 그 순간 디자이너들은 어디를 바라보고 일을 해야 할지 정확히 알게 되었습니다. 큐 콘셉트를 바탕으로 우린 아주 독특한 자동차를 만들었어요. 결국 새 자동차는 새로운 유형의 SUV인 크로스오버 CUV가 되었죠."

2세대 모델이 스포티지라는 이름에 내재된 잠재력을 충분히 드러내지 못했다는 생각에 3세대는 보다 고급스럽게 만들기로 했다. 같은 해 출시된 옵티마(K5)처럼 3세대 스포티지는 이전 세대의 기능적 특성보다 디자인에 초점을 맞추었다. 피터의 설명이다.

"거의 스포츠카처럼 보이도록 차체를 낮추었습니다. 벨트라인은 앞으로 전진하는 듯한 운동감을 주었어요. '갈 준비가 되었다'라고 표명하는 느낌을 주었죠."

3세대 스포티지에도 호랑이 코 그릴이 적용되었다. 하지만 3세대 스포티지의 비율은 2세대 스포티지와는 크게 달라졌다. 피터는 지속성을 유지하면서도 제품군을 재정의할 방법을 찾아야 했다.

"스포티지라는 이름이 있었기 때문에 운이 좋은 편이었죠. 이름이 차의 성격을 집약적으로 설명해주니까요. '콰트로', '골프', '쏘울' 등 이미 확립된 이름은 때로는 진짜 축복일 수 있습니다. 숫자에 불과한 이름을 붙일 때보다는 캐릭터를 더 부여할 수 있으니까요."

스포티지는 4세대로 이어졌고, 4세대 스포티지는 2015년 프랑크푸르트 모터쇼에서 첫선을 보였다. 4세대 스포티지의 디자인상 난제는 이전 모델의 역동적 비율을 잃지 않으면서도 발전된 모습을 보이는 것이었다. 가장 눈에 띄는 변화는 전면부였는데, 피터는 이렇게 말한다.

"헤드라이트를 그릴과 분리시켜 더 높은 위치로 옮겼습니다. 스포티한 성격을 강조하기 위해서였지요. 우리 디자이너들은 그 위치를 고수하려고 싸워야 했어요. 호랑이 코 그릴이라는 테마를 새롭게 해석했다는 뜻이었으니까요. 우리는 고집을 꺾지 않고 양산 때까지 밀어붙였어요. 결국 4세대 스포티지는 기아의 베스트셀러가 되었죠."

Passat

폭스바겐 파사트 B5
1996

파사트

279

19 96

파사트 B5는 고도로 인체공학적인 디자인이었지만 당시에는 빛을 보지 못했습니다.

Peter Schreyer

폭스바겐의 파사트Passat B5를 타고 출근을 하거나 아이들을 학교에 데려다주었던 수많은 운전자 중에 이 차의 믿음직한 디자인이 1940년대 미국의 전투기 P-51 머스탱에서 왔다는 것을 아는 사람은 극소수다. 하지만 파사트 B5를 감독했던 폭스바겐의 외장 디자인 총괄 피터 슈라이어와 실내디자인 총괄 울리히 람멜 둘 다 열렬한 비행 애호가였다는걸 떠올리면 별로 놀랍지 않은 사실이다. 둘의 상사였던 하르트무트 바르쿠스도 예외가 아니다. 세 사람 모두 조종사면허가 있었다. 피터는 비행기에 관해 다음과 같이 말했다.

"울리히와 나는 계속 비행기 이야기를 나누었어요. 비행기는 우리에게 끝없는 영감을 주었습니다. 어린 시절 이후로 가장 좋아하는 비행기 중 하나가 P-51 머스탱이었습니다. 캘리포니아에 갔을 때 마침내 몰아볼 수 있었죠."

파사트 B5의 난제는 비행기라는 아이디어를 세단으로 옮기는 일이었다.

"비행기는 자동차보다 모양이 훨씬 둥글죠. 그래서 파사트 B5는 앞쪽과 뒤쪽을 불룩하게 키웠습니다. 옆면 중간에 오면 다시 평평한 모양으로 돌아오죠. 그 덕에 글래스하

우스 형태가 차 아래쪽보다 더 둥글게 보입니다."

　　위쪽에서 보면 글래스하우스가 위쪽으로 오면서 가늘어져 숄더 부분에 앉은 것 같은 인상을 준다. 이렇듯 둥근 모양을 살리다 보니 창문도 앞유리와 뒷유리가 나란히 배열되지 않은 형태가 되었다. 파사트 B5가 항공기를 참고한 또한 가지 특징은 글래스하우스가 루프라인까지 아치 모양으로 이어지는 형태다. 요즘 차에는 흔하지만 당시에는 아주 낯선 형태였다. 이러한 디자인 특징을 살려서 양산하려면 엔지니어들과 긴밀하게 협력해야만 했다.

　　파사트 B5는 1996년에 유럽에서 출시되었다. 완전히 새로운 파사트의 5세대 자동차였다. 최초의 파사트는 골프 Mk1처럼 주지아로가 디자인했고, 1973년에 출시된 골프보다 1년 먼저 시장에 나왔다. 오리지널처럼 파사트 B5는 동급인 아우디 80(1994년 아우디 A4로 바뀌었다)과 차대가 같았고, 따라서 전 버전보다 사양이 상당히 업그레이드됐다. 특히 인체공학 측면에서 업그레이드된 사양을 제공했다. "파사트 B5는 고도로 인체공학적인 디자인이었지만 당시에는 빛을 보지 못했습니다." 30년이 지나고 나서야 피터

는 다음과 같은 사실을 밝혔다.

　　"더 작은 크기에 기본 구조는 B5와 동일하되 '몸에 딱 맞는' 디자인이라고 할 만한 더 급진적인 모델이 따로 있었습니다."

　　급진적인 요소를 제거한 양산형 버전인 B5 세단도 공기저항 계수를 인상적으로 낮추었다. 피터의 외장 디자인은 고급 플러시, 마운트 글래스, 인체공학 미러, 매끄러운 지지대 등의 요소와 잘 어우러졌다. 전륜구동 차대의 단점을 성공적으로 극복한 역작이었다. "보닛이 짧으면 비율이 좋기 어렵습니다." 피터의 말이다.

　　더 큰 그림을 보면, 파사트 B5는 피터가 외장 디자인 총괄로 재직하던 당시에 진행 중이던 폭스바겐 제품군의 전반적인 변화 속에서 나온 작품이라고 할 수 있다. 폭스바겐 자동차는 부드러운 선을 강조하는 쪽으로 변화하고 있었다. 그래서 디자인 요소들이 어우러져 친근하면서도 절제미를 풍기는 차가 생산되었다. 폭스바겐이라는 브랜드가 지향하는 방향과 완벽하게 들어맞는 디자인이었다.

기아 하바니로 콘셉트카
2019

기아 이매진 바이 기아 콘셉트카
2019

기아 네모 콘셉트카
2009

기아 니로 콘셉트카
2013

기아 프로씨드 콘셉트카
2017

기아 프로보 콘셉트카
2013

기아 레이
2011

기아 쏘넷
2020

기아 쏘울스터 트랙스터 트레일스터 콘셉트카
2009 2012 2015

기아 4세대 스포티지
2015

람보르기니 무르시엘라고
2001

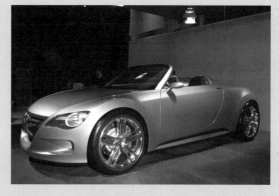

폭스바겐 콘셉트R
2003

기아　　　하바니로 콘셉트카
　　　　　2019

기아 하바니로HabaNiro는 2세대 니로로 이어지는 DNA를 품고 있는 전기 콘셉트카다. 이매진과 동시에 개발되었다. 두 자동차는 기아가 디자인적으로 차별화된 전기자동차 기업으로 과감하게 이행하고 있음을 보여준다.

　　하바니로 버터플라이 도어와 앞 유리에 쏘는 증강현실 대시보드 등 전형적인 미래형 자동차의 사양을 갖추었지만 니로의 다목적성도 공유하고 있어 진정한 크로스오버 자동차가 되었다. 불처럼 '빨갛고 매운'이라는 테마로 실내는 거의 주홍색으로 도배했다. 한편으로는 '라바 레드Lava Red'라는 과감한 빨간색으로 칠한 C필러는 전체적으로 회색인 외장과 대비를 이루었다. 거기에 어두운 색깔의 광택 마감 루프를 더해 강렬한 구도를 만들어냈다. 기아 캘리포니아 디자인 센터에서 디자인한 하바니로는 2019년 뉴욕 오토 쇼에서 데뷔했다. 하바니로는 전기차 디자인이 전보다 훨씬 유연해졌음을 생생히 보여주었다.

기아　　　이매진 바이 기아 콘셉트카
　　　　　2019

기아의 이매진Imagine 콘셉트카는 2019년 제네바 오토 쇼에서 첫선을 보였다. 차세대 양산용 전기자동차를 선보이는 자리였다. 프랑크푸르트에 있는 유럽 디자인 센터에서 디자인한 이매진 콘셉트카는 기아의 새로운 로고를 이스터에그처럼 선보이기까지 했다.

　　콘셉트카와 로고는 둘 다 열렬한 환영을 받았고 기아는 이듬해 새로운 정체성을 공개했다. 피터는 이 프로젝트를 가리켜 "기아 전기차 스타일 개발을 위한 탐색 방향 중 하나"라고 표현한다. 기아의 전기차는 각기 개성을 뚜렷하게 만든다는 게 피터의 계획이다.

　　이매진 콘셉트카는 성능 중심이고, 전형적인 스포츠카의 감성을 담았다. 스포티한 패스트백 차체는 새로운 시장의 선구자 격인 사양으로, SUV의 감성과 탄탄한 패밀리 세단의 특징을 결합했다.

　　이매진 콘셉트카는 현대의 새로운 전기차 전용 플랫폼인 E-GMP(Electronic Global Modular Platform)와 함께 최신 전기자동차 테크놀로지의 시험대에 올랐다. E-GMP는 기아가 새로 양산하는 전기차에 꼭 필요한 요소다. 그 외에 21개의 개별 스크린으로 구성된 대시보드처럼 기발한 콘셉트도 선보였다. 디자인 팀은 이 대시보드를 가리켜 "누가 가장 큰 스크린을 달 것인지를 놓고 자동차 기업들이 벌이던 경쟁에 던진 기발한 응수"라고 말한 바 있다. 감수성과 따뜻한 온기와 유머는 이매진 디자인뿐 아니라 기아 전체 디자인 전략의 핵심이다.

기아　　　네모 콘셉트카
2011

기아　　　니로 콘셉트카
2013

한국의 어드밴스드 디자인 팀이 제작한 전기자동차 네모 Naimo는 2011년 서울 모터쇼에서 첫선을 보였다. 피터는 네모를 가리켜 "혁신과 첨단 기술과 전통이 완벽한 균형을 이룬 차이자, 한국의 전통 미술과 공예의 우아함과 순수성이 최첨단 기술과 결합된 것에서 영감을 받은 산물"이라고 평한다.

'네모'라는 이름은 사각형이라는 뜻의 한국어다. 이름대로 휠과 스탠스부터 도어 패널과 운전대, 헤드레스트 headrest와 글래스하우스까지 모두 모서리가 둥근 사각형 모양이다. 이렇게 해서 간결하고 콤팩트한 느낌의 외장이 완성되었다.

실내는 한국 전통 공예를 응용해 차분한 분위기를 살렸다. 천장 내장재에 한지를 사용하고, 도어 패널에는 참나무를 사용했다. 뒷문은 뒤쪽에 경첩을 붙인 형태로 만들어 실내 공간을 넓게 확보했고, 와이퍼 대신 공기 분사를, 사이드미러 대신 카메라를 설치했다.

니로Niro는 운전자 중심의 콤팩트 SUV로 설계하여 2013년에 프랑크푸르트 모터쇼에서 처음 공개했다. 니로 콘셉트카에는 재미 있는 요소가 많다. 버터플라이 도어, 시트와 같은 재료를 사용해 조각품 느낌을 낸 변속레버, 첨단 스크린과 아날로그 스타일의 스위치를 결합한 대시보드 등 사려 깊으면서도 진보적인 디테일이 균형감 있게 배치되었다.

니로에는 눈이 휘둥그레지는 디테일이 또 있다. 스테인리스스틸 루프를 장착한 것이다. 피터의 말에 따르면, 스테인리스스틸 루프는 품질을 업그레이드시킬 뿐 아니라 차에 온기를 부여한다. 그릴 위에 배치한 헤드라이트 등 여러 요소는 훗날 4세대 스포티지에 도입되기도 했다. 니로 콘셉트카는 프로보와 마찬가지로 B 세그먼트 부문에서 여러 방향으로 탐색한 끝에 나온 차다. 이로써 스포티하면서도 시선을 사로잡는 크로스오버 자동차가 완성되었다.

기아	프로씨드 콘셉트카	기아	프로보 콘셉트카
	2017		2013

원래 기아 씨드Ceed는 2006년 유럽 시장에 도입된 콤팩트 해치백 형태의 자동차였다. 지금은 3세대까지 출시되었다. 프로씨드ProCeed 콘셉트카는 2017년에 프랑크푸르트 모터쇼에 첫선을 보였다. 이 차에 관해 피터는 이렇게 말한다.

"프로씨드 전에는 고성능 GT 프로씨드가 있었어요. 스포티한 3도어짜리였죠. 프로씨드는 스포츠 버전의 패밀리카라는 새로운 아이디어를 도입한 자동차였어요. 4도어 쿠페 형태로 짜릿한 비율을 개발할 수 있는 절호의 찬스였죠. 디자인의 힘으로 혁신적인 차체 스타일을 개발해 양산 범위를 확대할 수 있을 것 같았거든요. 같은 방식으로 엑씨드XCeed도 개발했어요."

매끈한 외장은 뒷문 쪽에 상어 지느러미 모양의 크롬 장식으로 마무리했다. 이 장식은 양산용 자동차에도 적용되었고, 덕분에 4분의 3 각도에서 보면 크롬 장식이 차의 코너를 덮개처럼 감싸는 듯 보여 아주 아름다운 외양을 뽐낸다. "어느 각도에서 보아도 완벽한 자동차"가 완성된 것이다.

프로보 콘셉트카는 콤팩트 '핫 해치' 혹은 '스포츠 해치백'에 하이브리드 시스템을 갖춘 차다. '프로보provo'라는 이름대로 '도발하기provoke' 위해 디자인했다. 이 콘셉트카에는 다시 한번 돌아보게 만드는 매력이 있었고, 이로써 기아는 안전하고 신뢰할 만한 차를 만드는 회사라는 이미지를 벗고 개성 넘치는 자동차를 만든다는 이미지를 얻게 된다.

프로보는 기아가 유럽의 콤팩트 프리미엄 자동차 시장에서 본격적으로 경쟁을 펼치게 해준 차이기도 하다. 프랑크푸르트에 있는 기아의 유럽 디자인 센터에서 개발한 프로보를 두고 피터는 "재미에 집중한 콘셉트카"라고 말한다.

"프로보는 매끈하고 차체가 낮으면서 힘 있는 쿠페 스타일 해치백으로, 기아가 B 세그먼트 부문으로 확장할 계획이라는 것을 보여줍니다. 또한 순수하게 재미를 위해 설계한 자동차라고 할 수 있어요."

실내는 아날로그적인 성격이 강하다. 퀼트 모양의 가죽과 탄소섬유를 사용하고 알루미늄 악센트를 주었다. 뒷좌석은 '필요할 때만 사용하도록' 만들었다.

"프로보에서는 뭔가 다른 걸 해 보려고 부단히 노력했어요. 자신감 넘치고 기민한 디자인이죠."

피터의 말이다. 자유자재로 프로그래밍할 수 있는 멀티 LED 조명은 사용자의 개성을 드러내는 전면부 외관을 만들어냈다. 가령 낮의 조명, 풀빔full beam, 심지어 레이싱 스타일 조명으로 바꿀 수 있고 가벼운 디스플레이도 가능하다. 이런 점은 프로보 디자인이 재미를 중시했음을 분명히 드러낸다.

기아 　　　 레이
　　　　　　2011

레이Ray는 2006년 서울 기아 어드밴스드 디자인 센터Kia Advanced Design Department에서 개발되었다. 초기에 디자이너들은 일본의 '케이 카kei car'라는 초소형 경차를 참고했다. 케이 카의 지속적인 성공 요인을 알아내기 위해서였다. 피터는 다음과 같이 설명한다.

"케이 카는 아주 작은 공간만 차지하면서도 상자 모양이라 활용성이 높습니다."

디자인 팀은 레이를 내부에서 외부 순서로 디자인하기 시작했다. 운전자의 일상생활을 뒷받침하는 동시에 상징적인 디자인을 만들어내는 것이 목적이었다. 당시 디자이너들이 품었던 이미지는 실용적인 운동화인 캔버스였다. 생각은 통했다. 레이는 10년째 생산되고 있다.

"고객들은 여전히 레이를 사랑합니다. 독특한 비율 때문에요. 박시한 디자인에 뭉툭한 코와 친근한 자태가 큰 역할을 하고 있죠."

레이는 박시하지만 귀엽고 동글동글한 느낌을 준다.

기아 　　　 쏘넷
　　　　　　2020

피터 슈라이어는 현대와 기아의 디자인경영담당 사장을 맡아 두 브랜드에서 지역적 특색이 강한 자동차를 개발하도록 했다. 가령 기아에서 개발한 쏘넷Sonet의 젊고 에너지 넘치는 디자인은 남양 디자인 센터와 인도 디자인 팀 간의 협력의 성과물이다.

기아의 콤팩트 SUV 시장 진입은 2020년 2월, 인도의 델리 오토 엑스포에서 쏘넷 콘셉트카를 선보이면서 시작되었다. 쏘넷의 콘셉트는 '스마트한 도시형 콤팩트 SUV'였다.

쏘넷을 양산 체제로 진입시키기 위한 중점 전략은 경쟁이 심한 SUV 부문에서 두각을 드러낼 수 있는 독특한 디자인이었다. 디자이너들은 스포티하고 젊은 감각을 부여하는 것으로 콘셉트를 정했다.

디자인은 전반적으로 인도의 문화와 전통에서 영감을 받았지만 구체적으로 새 차의 콘셉트가 된 것은 아기 코끼리였다. 아기 코끼리라는 콘셉트가 스케치부터 양산까지 디자인의 전 과정을 지배했다.

피터는 이러한 디자인의 가치에 대해 이렇게 평했다.

"스포츠 쿠페나 2인승 카브리올레로 사람들을 흥분시키기는 쉽습니다. 하지만 우리는 신흥시장용 콤팩트 SUV를 통해 세계에 우리의 열정을 입증해 보였습니다. 정말 놀라운 일이었죠."

기아	쏘울스터	트랙스터	트레일스터	콘셉트카
	2009	2012	2015	

피터와 그의 글로벌 디자인 팀은 2008년에 선보인 콘셉트카 트리오 '디바', '버너', '서처'에 이어 쏘울을 참고한 새로운 디자인을 내놓았다.

"2009년부터 디자인 팀은 쏘울 패밀리의 또 다른 세 가지 모델을 탐색했어요. 새로운 차체 스타일을 계속 제안했죠."

2009년 시카고에서 강렬한 노란색 쏘울스터Soul'ster를 선보였다. 포르쉐 타르가Targa와 비슷한 차체의 오픈형 다목적 차량이었다. 이 차의 홍보 콘셉트는 "쏘울의 써니 사이드sunny side of Soul"였다.

3년 후 트랙스터Track'ster가 나왔다. 쏘울 3도어 버전의 예고편으로, 차체 높이는 더 낮고 스탠스는 넓은 2인승 자동차였다. 2015년에 나온 트레일스터Trail'ster는 2018년에 첫선을 보인 3세대 쏘울의 예고편이었다. 다양한 용도와 라이프스타일에 집중한 하이브리드 시스템이다. 세 가지 콘셉트카 모두 기아 캘리포니아 디자인 센터의 작품이다.

기아	4세대 스포티지
	2015

4세대 스포티지는 2015년 프랑크푸르트 모터쇼에서 첫선을 보이면서 피터와 그의 디자인 팀에 난제를 던졌다.

"2010년에 나온 3세대 스포티지는 시장의 판도를 바꾸어놓은 차였어요. 그래서 더더욱 어려운 문제였죠. 앨범으로 치면 나에게 3세대 스포티지는 성공적인 데뷔 앨범이었어요. 첫 번째 앨범이 성공하면 그게 압력으로 작용하기 때문에 두 번째 앨범을 녹음하기가 쉽지 않습니다."

피터의 토로다. 새 모델은 프랑크푸르트의 기아 유럽 디자인 센터에서 개발했다. 캘리포니아 디자인 센터와 윤선호가 이끄는 남양 디자인 센터도 디자인을 도왔다.

마침내 과감한 새 얼굴의 모델이 나왔다. 그릴과 헤드라이트를 분리시켜 차분하고 조용하되 자신감 넘치는 외양이었다. 피터는 의심하지 않았다.

"결국 스포티지입니다. 이름이 다 말해주죠."

과감한 디자인의 새 스포티지는 2016년에 시장에 나왔고 그해 레드닷 어워드 자동차 부문 디자인상을 수상했다.

람보르기니 무르시엘라고
2001

아우디 디자인 총괄이었던 시절 피터 슈라이어는 람보르기니 디자인에도 관여했다. 람보르기니는 1998년 폭스바겐이 인수한 이탈리아 슈퍼 카 제조업체로, 아우디 산하에 있었다. 아우디 산하에서 처음으로 완전히 새로운 람보르기니 모델의 개발이 시작되면서 피터는 벨기에 디자이너 루크 동커볼케Luc Donckerwolke의 작업을 감독했다. 피터는 동커볼케와 함께 훗날 현대에서 다시 만나게 되고, 동커볼케는 외장 디자인 책임을 맡게 되었다. 피터는 말한다.

"프로젝트를 시작했을 때 사내에서 디자인 제안이 왔어요. 거대하고 둥근 공기흡입구를 후방 펜더에 설치하자는 제안이었죠. 교통 흐름이 느릴 때는 냉각이 많이 필요하니까요. 운동성을 강조하는 키네틱 스타일은 람보르기니에서 여전히 눈에 띄는 요소입니다. 특히 후방 옆쪽으로 오므릴 수 있는 공기흡입구는 현대 전투기의 플랩flap(항공기의 주 날개 뒷전에 장착되어 주 날개의 형상을 바꿈으로써 높은 양력을 발생시키는 장치 – 옮긴이)과 공기흡입구를 참고한 것이죠."

피터는 다른 차에서는 찾아보기 힘든 이런 요소들이 무르시엘라고라는 이름을 각인시키는 데 기여했다고 생각한다. '무르시엘라고Murciélago'는 스페인어로 박쥐를 뜻하지만 실제로 이 이름은 19세기 엘 라가르티호El Lagartijo라는 투우사에게 찔리고도 살아남은 유명한 황소에서 가져온 것이다. 이름에 얽힌 사연과 가치가 입증하듯 아주 극적인 성격을 지니고, V12 엔진을 탑재한 무르시엘라고는 람보르기니를 부활시키는 동시에 람보르기니에 신뢰받는 슈퍼 카 제조업체의 명성을 되찾아주었다.

폭스바겐 콘셉트 R
2003

2003년에 나온 폭스바겐 콘셉트 R은 엔진을 운전석과 뒤 차축 사이에 놓는 미드 엔진을 장착한 2인승 콘셉트카다. 1950년대 말에 나온 고전적인 자동차인 폭스바겐의 카르만 기아Karmann Ghia를 현대적으로 재해석해 업그레이드한 모델로 볼 수 있다.

피터의 콘셉트카 아이디어는 20세기를 맞이하여 폭스바겐 포트폴리오를 점검하고 재정비하자는 전략적인 조치의 일환이었다. 이 시절 다른 콘셉트카들은 파에톤Phaeton 럭셔리 리무진, 투아렉Toureg SUV, 뉴비틀로 이어졌고, 폭스바겐 브랜드의 새로운 영역을 구축했다.

콘셉트 R은 V6 엔진 탑재로 동급 최고 성능을 내는 소형 스포츠카로 폭스바겐 패밀리룩의 순정주의적 재해석이다. 광택을 낸 대형 그릴은 뒤쪽의 쌍둥이 광택 알루미늄 배기구와 똑같이 디자인했다. 각 좌석은 둥글게 부풀린 디자인에 크롬 디테일을 가미했고 일체형 대시보드는 고정된 좌석들과 대비를 이루도록 했다.

2003년 프랑크푸르트 모터쇼에서 선보인 콘셉트 R은 본격적인 양산이 고려되었으나 10년 정도 시간이 흐르면서 소형 스포츠카의 시장 점유율이 더 떨어지자 시의적절한 다른 콘셉트카에 자리를 내어주게 되었다.

제네시스 뉴욕콘셉트카
2016

제네시스
뉴욕콘셉트카
2016

제네시스
뉴욕콘셉트카
2016

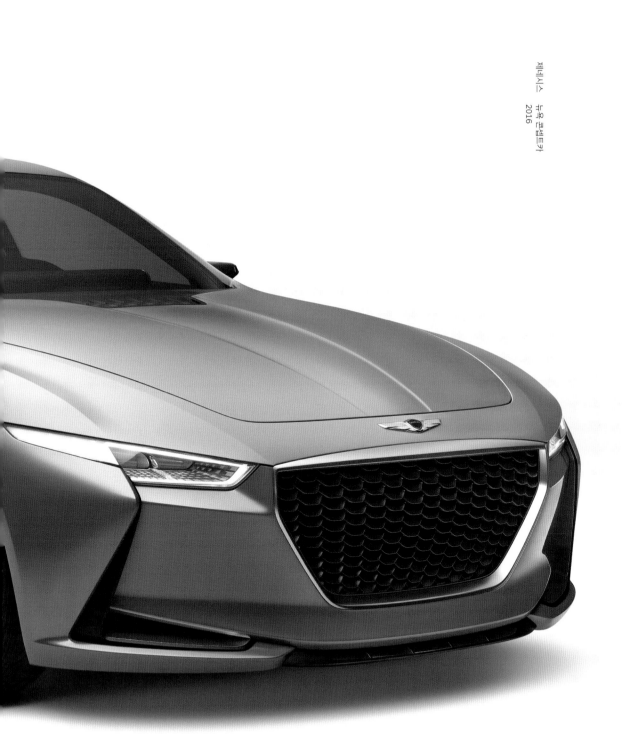

"프리미엄 브랜드를 만든다는 것, 더욱이 럭셔리급의 브랜드를 만든다는 것은 쉽게 오지 않는 특별한 기회입니다."

피터 슈라이어의 말이다. 독일에서 그가 했던 디자인이 전통과 역사를 확장하는 일이었다면, 이제부터는 완전히 새로운 브랜드를 밑바닥부터 창조해내야 했다. 흔치 않은 기회였다.

2015년 제네시스를 독립 럭셔리 브랜드로 만든 것은 현대자동차가 프리미엄 자동차 부문에 진입한 이후 10년째 계속해온 전진의 정점을 이룬 사건이다. 뉴욕 콘셉트카뿐 아니라 미래의 디자인 철학을 결정하는 일은 피터의 몫이었다.

"우리의 철학은 '동적인 우아함'으로 표현할 수 있어요. 궁수가 활을 쏠 때의 자세와 움직임에서 느껴지는 강력함과 우아함을 바탕으로 잡은 콘셉트였죠."

피터의 디자인 철학은 무無에서 시작하는 법이 없다. "미래를 설계할 때 언제나 역사가 기반이 됩니다. '동적인 우아함'이라는 아이디어는 한국에 있었기 때문에 떠올릴 수 있던 겁니다." 피터의 설명이다. 새 차에 적용된 피터의 콘셉트는 독일과 한국 사이의 지속적인 문화 교류가 빚어낸 결과물이다. 디자인 팀에게 한국의 전통 활쏘기를 참고하도록 한 것은 심사숙고를 거친 결정이었다.

제네시스라는 이름은 2008년 출시된 현대자동차의 프리미엄 세단에 처음 사용되었다. 현대가 아닌 새로운 브랜드에서의 첫 차는 2015년 말 출시된 제네시스 G90이었다. 그 전에는 비전 G 콘셉트카가 있었다. 2도어 대형 쿠페였다.

이듬해 2016년 뉴욕 콘셉트카가 공개되었다. 현대의 새로운 디자인 철학을 시각적으로 명확히 구현한 역작이었다. 현대의 디자인 총괄은 루크 동커볼케가 맡았다. 폭스바겐 그룹에서 일하면서 벤틀리, 람보르기니, 스코다Škoda, 아우디의 디자인을 감독했던 인물이다. 피터는 그를 이렇게 설명한다.

"루크가 협업을 해서 참 좋았어요. 루크는 많은 경험을 했고 그 경험을 바탕으로 팀에 기여했으니까요. 전에도 함께 일한 적이 있었기 때문에 그가 현대로 온 뒤로 협업 여정을 계속할 수 있어서 좋았죠."

뉴욕 콘셉트카는 클래식하고 우아한 4도어 세단으로, 제네시스의 '동적인 우아함'을 표상하는 과장된 비율이 특징이다.

"뉴욕 콘셉트카는 브랜드를 더욱 발전시켰다는 점에서 혁신적이었어요."

피터는 이 콘셉트카가 뉴욕에서 좋은 반응을 얻으면

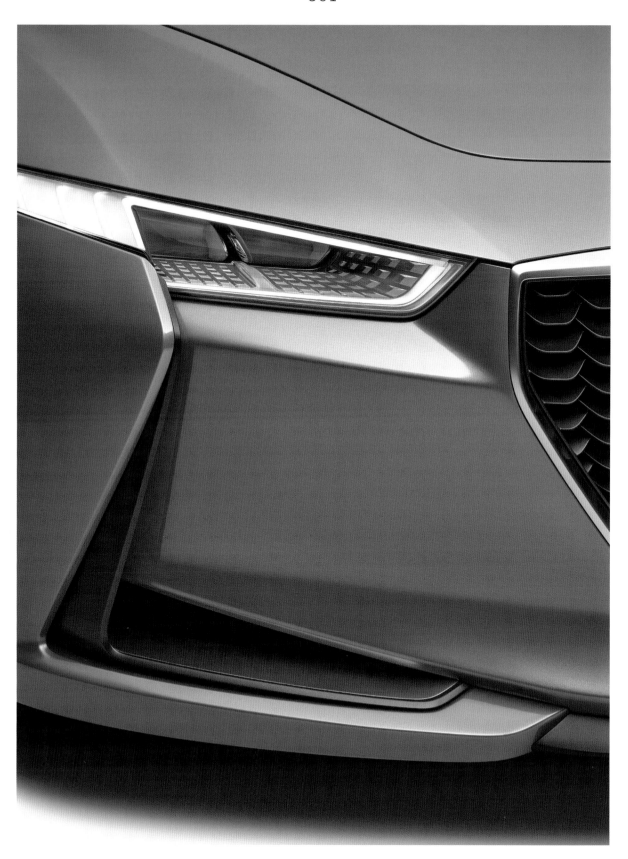

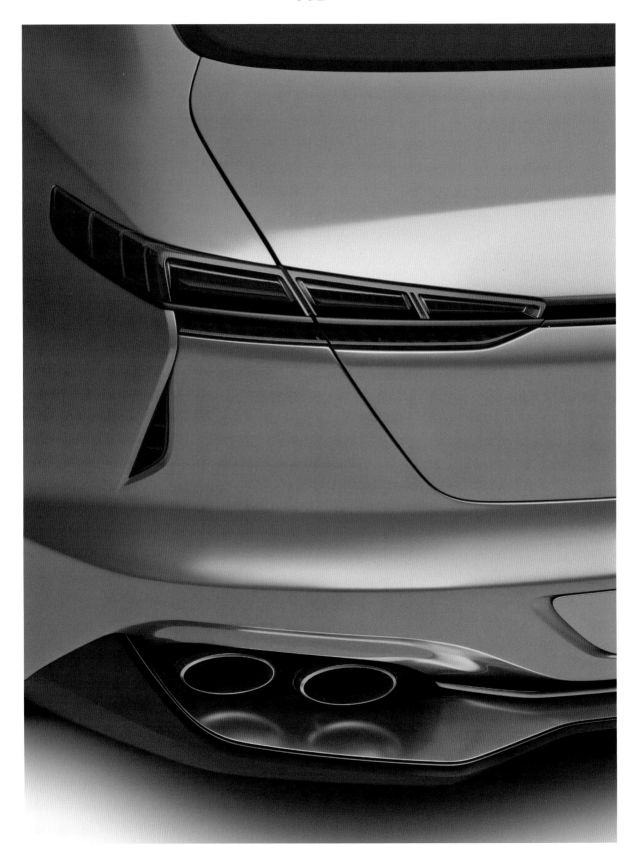

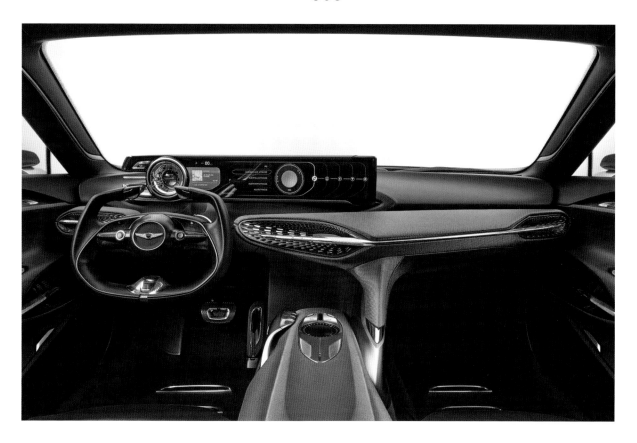

서 제네시스가 미국 시장에 진입하는 발판을 마련했다는 데 주목한다.

"제네시스는 현대자동차보다 훨씬 더 제품군의 범위가 좁은 특화된 브랜드였죠. 브랜드가 다르니 고객도 달랐어요."

뉴욕 국제 오토 쇼에서 첫선을 보인 하이브리드 콘셉트카는 G70의 디자인에 영감을 주었다. 뉴욕에서 선보인 콘셉트카는 중형 세단이었지만 엔진 후드가 길고 대시 투 액슬dash-to-axle(앞바퀴 중심에서 앞문 시작점까지의 길이로, 이 길이가 길수록 차의 비례가 좋아 보인다 – 옮긴이) 비율이 넉넉해져서 역동적으로 보인다. 피터의 설명에 따르면 자동차를 볼 때 최상의 각도는 후방 4분의 3이 보이는 각도다.

"역동성을 강조한 후방 펜더 덕분에 우아한 자태를 드러내는 데 가장 적합한 각도거든요."

LED 조명을 사용한 실내 표면의 꼼꼼한 디테일은 앞바퀴의 휠 아치 뒤쪽 공기흡입구 무늬에 반영되어 있어, 차체 옆면에 역동성을 부여한다. 역동성은 눈에 보이는 문 손잡이가 없다는 점 때문에 더욱 부각된다. 손잡이는 벨트라인에 숨어 있다. 미등 역시 미니멀한 선으로 이루어져 있고, 가파른 경사면으로 된 후방 유리와 미묘하게 드러난 공기흡입구의 디테일은 쿼터 패널quarter panel(리어 사이드 패널. 뒤 타이어 상단 부분, C 필러와 트렁크의 사이드 부분의 외부 패널을 말하며, 연료 주입구를 설치한다 – 옮긴이)까지 이어져 있어 차량의 역동성과 날렵함을 드러낸다.

세라믹 블루ceramic blue 색 도장과 하단 범퍼에 새겨 넣은 구리색 세공은 한국 전통 도자기에 나타나는 청잣빛 유약과 금속 장식의 결합을 연상시킨다. 대시보드는 종래의 센터페시아 디자인 접근법을 깨고 과감하게 계기판과 내비게이션과 송풍구 부분을 분리했다. 아날로그 장치는 21인치(약 53센티미터)짜리 곡선형 디지털 스크린에 장착했고, 이 스크린은 광택을 낸 알루미늄 중앙 제어반central control panel—터치패드와 원형 다이얼과 3D 동작 제어기를 사용하도록 되어 있다—과 한 쌍이 되도록 나란히 배치했다. 구릿빛 스테인리스스틸 송풍구 망과 알루미늄 스위치기어, 불에 탄 느낌의 갈색 가죽과 스웨이드 소재의 인테리어는 럭셔리 카의 인테리어를 새롭게 정의한다.

기아 팝 콘셉트카
2010

기아 팝 콘셉트카
2010

기아
쏘울 콘셉트카
2010

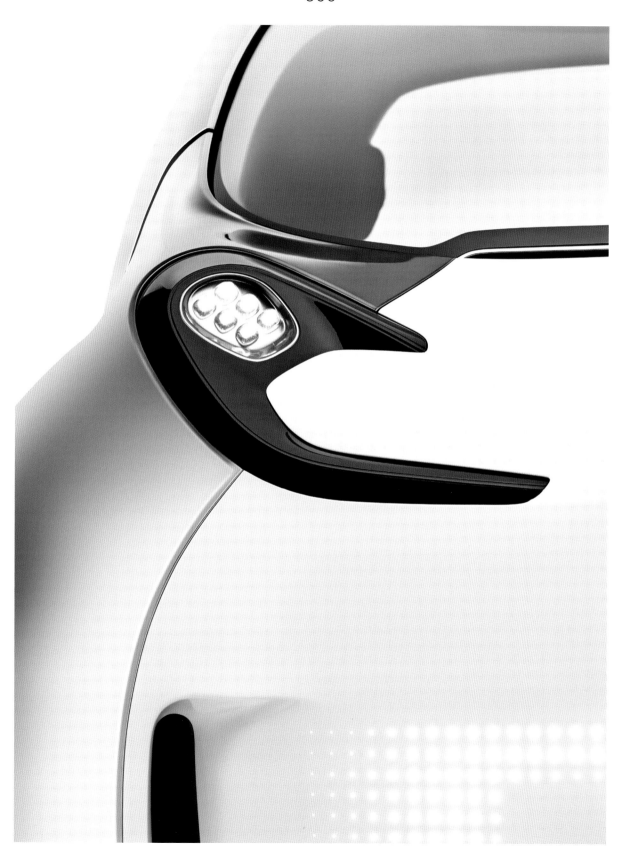

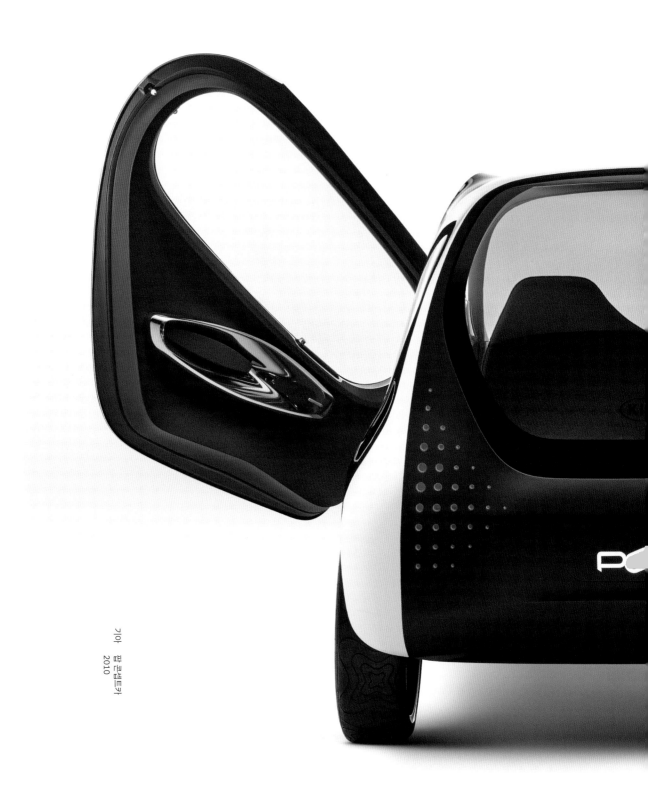

기아
폽 콘셉트카
2010

기아
팝 콘셉트카
2010

한 젊은 디자이너가
자기 손으로 직접 제작한
장난감 모델을 들고 왔어요.
삼차원 섬네일 스케치
비슷한 것이었지만
자동차의 캐릭터를 완벽하게
구현하고 있었지요.

Peter Schreyer

기아 팝 콘셉트카는 전기차가 막 대량생산되기 시작하던 무렵 전기차 디자인의 가능성을 공표하는 성명서 격의 모델이다. 피터 슈라이어는 한계를 넘고자 했다.

"우리는 전기차라고 해서 감정도 없고 얌전할 필요는 없다는 것을 보여주고 싶었어요. 캐릭터가 있는 차를 만들지 말라는 법은 없지 않겠습니까?"

팝 콘셉트카가 지닌 캐릭터의 많은 부분은 디자인 과정 초기의 혁신에서 비롯되었다. 피터는 그때를 이렇게 떠올린다.

"기아 유럽 디자인 센터의 한 젊은 디자이너가 자기 손으로 직접 제작한 소형 장난감 모델을 들고 왔어요. 삼차원 섬네일 스케치 비슷한 것이었지만 자동차의 캐릭터를 완벽하게 구현하고 있었죠. 차체가 주변 환경과 조명에 따라 다르게 보이도록 반사되는 실버 표면까지 만들어놓은 모형이었죠. 크롬 마감재를 이용해 팝 모델에도 똑같은 특징을 주었어요."

2010년 파리 모터쇼에서 공개된 기아 팝은 장난감 모델의 캐릭터를 간직하면서도 풍성한 디테일을 가미했다. 전

기아
팝 콘셉트카
2010

장이 3미터도 채 안 되는 팝 콘셉트카는 3인승에, 경사가 급한 앞유리와 마름모꼴의 도어로 이루어져 있다. 곤충을 닮은 헤드라이트, LED의 분산된 패턴과 같은 요소가 기분 좋은 장난기와 과감한 개성을 표현해준다.

팝의 도어는 밖으로 열리는 버터플라이 스타일이다. 꽤 넓게 확보된 실내를 효율적으로 활용하도록 하기 위해서다. 운전대는 크롬 테를 둘렀고 투명한 대시 패널에 정보가 투사된다. 부드러운 보라색 톤의 차분한 실내는 번잡스럽고 거친 도심 환경으로부터 운전자와 승객을 차단해준다.

세 번째 좌석은 뒤편에 비스듬히 부착해 앉을 때 다리를 놓을 공간을 넉넉히 확보했다. 호랑이 코 그릴은 없지만 LED 조명으로 호랑이 코를 표현했다. 팝은 순수 전기차로, 콤팩트 배터리 팩의 용량은 단거리 도시 운행에 적합하게 설계됐다. 피터는 팝에 관해 다음과 같이 말한다.

"우리는 팝과 같은 차는 공유 모빌리티 체제에서 운행된다고 상상했습니다. 옆면 창문 주변의 프레임에 조명을 비추면 동물의 눈처럼 친근하게 보이죠. 도시를 달리는 근사한 존재로 환영 받을 겁니다. 우리가 참고한 자동차 중 하나는 런던 택시였어요. 그만큼 인지도 높은 걸 만들고 싶었죠. 한 도시를 상징하는 시각적 랜드마크를 창조하고 싶었어요."

또 하나 참고한 모델은 도요타의 iQ였다. 2년 먼저 일본에서 출시된 모델이다.

"iQ는 작은 차체에도 4인승으로 출시되었지만, 실제로 4명이 타기는 힘들었어요. 누군가 앞에 타면 뒤쪽이 좁아지거든요."

팝은 좌석 수를 3개로 줄여서 차제의 크기를 키우지 않고도 승객을 위한 내부 공간을 더 확보할 수 있었다. 도시형 자동차에는 긴요한 요소다.

2012년 여수 엑스포용으로 한정 양산 체제를 만들려 했던 계획은 결국 실현되지 못했지만 팝은 여전히 피터가 가장 좋아하는 디자인 중 하나다.

"팀은 프로젝트의 모든 면을 깊이 이해하고 있었습니다. 차의 캐릭터를 정하는 일부터 마케팅 방식까지 모두요. 누구에게나 호소력이 있겠지만 아직은 이른 디자인 콘셉트. 딱 그런 사례이지요."

simplicity of the straight line

Peter Schuyff

아이디어 리더십

디자이너는 어떻게 기업의 창조적 리더가 되는가? 달리 말하자면, 어떻게 해야 한 개인이 자신만의 비전을 갖고, 조직 내 수백 명, 수천 명의 직원들까지도 그 비전에 확신을 갖게 할 수 있을까?

이것은 2006년 기아의 디자인 총괄 책임을 맡게 된 피터 슈라이어 앞에 높인 질문이다. 그의 대답은 간결하고 명쾌하며 본능적인 몸짓으로 나왔다. 종잇조각에 연필로 단순한 선 하나를 그리는 몸짓이다.

"디자이너로 일하는 내내 한결같이 지향한 것은 단순성과 명료함입니다."

피터의 말이다.

"늘 제품은 어떤 감정을 자극하고 흥미진진해야 한다고 생각했어요. 그러면서도 직접성과 단도직입적인 면도 있어야 합니다. 이 원칙은 디자인에 그치지 않습니다. 기아에 올 무렵 내가 확립한 철학은 제품군, 심지어 브랜드까지 동일한 종류의 단순성으로 통합해야 한다는 것이었어요."

2006년 자신의 원칙을 굳건히 확립해놓고 그 원칙을 새로운 환경에 적용할 기회를 찾던 중, 피터는 자신의 철학을 보여줄 완벽한 시각적 비유를 생각해냈다.

"선 한 개로 이루어진 그림을 그렸어요. 그러자 문구 하나가 떠오르더군요. 전에 어디선가 들어본 적이 있는지는 모르겠어요. 어쨌거나 그림 위에 떠오른 문구를 썼어요. '직선의 단순함Simplicity of the Straight Line'이었지요."

피터는 당시 기아 사장이었던 정의선 회장에게 그림을 보여주었다. 과감하게 생략한 미니멀한 메모 비슷한 그림이었다.

"그림에 서명을 해서 첫 미팅에서 정 회장에게 주었죠. 그 그림이 내 사고방식을 상징하는 것으로, 그리고 내가 기아에서 달성하고 싶은 목표를 상징하는 것으로 보였으면 했어요."

경영진 일부는 아리송한 연필 그림과 짤막한 문구에 어리둥절했을 것이다. 그러나 정의선 회장은 피터가 그린 그림의 힘과 거기 압축된 신념을 금세 이해했다. 정의선 회

①
피터 슈라이어,
〈직선의 단순함〉,
종이에 연필,
100×68cm

장은 그 결정적인 순간을 이렇게 기억한다.

"이 그림이 기아가 따라야 할 방향이라는 것을 본능적으로 알아봤어요. 피터의 그림과 문구는 자동차 디자인을 넘어서는 함의가 있었어요. 그것은 기아의 모든 구성원이 고객에게 초점을 맞추어야 한다는 것을 보여주는 지침, 더 단순하고 직관적으로 고객과 소통해야 한다는 것을 지시하는 지침 같았습니다."

머지않아 '직선의 단순함'은 기아 경영진을 넘어 훨씬 큰 공감대를 형성하기 시작했다. 이 문구는 기아 소속 디자이너들의 슬로건이 되었을 뿐만 아니라 대중에게 기아의 새로운 방향을 제시하는 슬로건으로 자리 잡았다.

'직선의 단순함'이라는 문구가 지닌 힘은 오래 지속되었다. 피터의 뇌리에 떠오른 후 15년이 지난 후에도 이 문구는 여전히 기아 홈페이지에서 가장 눈에 잘 띄는 곳에 '기아의 디자인 철학을 뒷받침하는 핵심 근본 원리 중 하나'로 올려져 있다.

그러나 '직선의 단순함'을 문자 그대로 해석하는 것은 금물이다. 이 문구는 기하학적 규칙이 아니라, 어떤 일에 착수하건 근본 원칙에서부터 시작해야 한다는 것과 같이 더 넓은 의미에서 받아들여야 한다. 직선이라는 말에 갇혀서는 안 된다. 피터가 간단명료하게 지적하듯 "차에 직선이 하나도 없다"는 걸 따져 묻기 위한 근거로 '직선의 단순함'을 들이대서는 안 된다는 뜻이다.

그런 의미에서 '직선의 단순함'은 구체적 지침이라기보다는 영감을 주는 표현이라고 할 수 있다. 창조적 리더인 피터가 그의 동료들과 대화하는 출발점이라고 보면 가장 좋을 것 같다. 피터는 이렇게 주장한다.

"'직선의 단순함'이라는 문구는 디자이너들과 가깝게 교류할 때 비로소 생명력을 얻습니다. 선을 설정할 때 혹은 여러 요소를 결합하거나 자동차의 실내와 외장 디자인이 연관성을 갖도록 만들면서 단순함을 어떻게 적용할지 논의할 때야말로 '직선의 단순함'이라는 슬로건이 의미를 가질 때지요."

한국에 온 지 7년째 되던 해인 2013년, 피터는 기아와 현대의 전 세계 디자인 센터를 총괄하는 사장으로 승진하게 된다. 한 기업의 변혁을 책임지는 자리에 있다가 이제 동일 그룹 내 두 브랜드의 목적을 통합하는 책임을 맡기에 이른 것이다. 두 기업이 포드, 폭스바겐, 쉐보레에 맞서 더 효과적으로 경쟁하도록 하는 중책을 맡은 셈이었다.

새로운 역할을 수행하려면 다른 종류의 리더십, 다시 말해 아이디어의 리더십이 필요했다. 그것은 두 개의 브랜드가 서로 구별되면서도 관련성이 있는, 이중적 디자인 비

전을 공식화하는 아이디어 기반의 리더십이었다.

숙고와 토론을 거쳐 피터는 2016년 기아와 현대의 새 비전을 발표했다. 한 쌍의 디자인 상징을 통해 두 브랜드의 정신을 표현하는 성명서 형식의 발표였다. 그는 현대를 강가의 조약돌, 기아는 당구공으로 이미지화했다.

피터는 조약돌과 당구공의 차이를 다음과 같이 설명한다.

"강가의 조약돌은 모양이 가지각색이지만 모두 같은 원리에 따라 형성됩니다. 물에 의한 지속적인 침식 작용이죠. 조약돌은 자연의 역동적인 아름다움과 에너지와 힘을 표상합니다. 현대의 본질은 물이라는 뜻입니다."

반면 당구공은 '정확성, 완벽성, 인간이 만든 물체'라는 특성이 있다. 이러한 성격 덕에 당구공은 기아를 대표하는 상징이 되었다. 기아의 본질은 현대와는 뚜렷이 구별된다. 기아는 자유롭게 흐르는 물이 아니라 눈의 결정과 같다. 피터는 눈의 결정을 채택한 이유에 대해 "눈의 결정들은 기하학적으로 정교하고 각각 고유의 형태를 지니고 있으면서도 서로 유사한 점이 있어 기아의 성격과 잘 맞기 때문"이라고 밝힌 바 있다.

이런 내용을 담은 피터의 선언문 『조약돌과 당구공 선언문』은 2016년에 대형 하드커버 책자로 만들어졌고, 기아와 현대의 모든 디자이너에게 배부되었다. 디자이너들은 기념품으로 조약돌과 당구공도 받았다. 이 책자를 주제로 기아 프랑크푸르트 사무소에서 인터뷰하는 동안에도 피터는 책상에 둔 조약돌과 당구공에 본능처럼 손을 뻗곤 했다.

직선과 조약돌과 당구공의 물리적 성질은 다르지만 공통점도 있다. 둘 다 지침을 주는 개념guiding concept, 즉 디자이너들에게 영감을 주는 명징하고 창의적인 리더십 아이디어들을 표상한다는 점이다. 정의선 회장의 말대로 피터의 이러한 리더십은 기아와 현대 두 기업 전체에 영향을 미쳤다. 하지만 그 리더십의 효력이 가장 강했던 곳은 역시 디자인 팀이었다.

2006년 피터가 한국에 왔을 때 이미 기아에서 일하고 있던 톰 컨스는 피터의 창조적 리더십이 끼친 즉각적인 영향을 이렇게 회상했다.

"피터가 기아에 합류했을 때, 난 그가 자연스럽게 나와 통한다는 느낌을 받았어요. 그가 가리키는 방향과 선택은 일리가 있었죠. 피터는 나를 진정으로 이해하고 있다는 느낌이 들었습니다."

컨스의 이야기를 듣다 보면 앞에서 했던 질문을 다시 떠올리게 된다. 디자이너는 어떻게 한 기업의 창조적 리더가 되는가? 피터의 여정이 보여준 바대로, 그리고 정의선 회장과 컨스의 견해가 확인해주는 바대로 리더십은 아이디어를 통한 것이어야 한다. 다시 말해 조직 전체에 퍼질 만큼 강력한 아이디어, 마음을 사로잡아 나아가야 할 방향을 제시하는 아이디어를 통한 리더십이어야 한다.

하지만 이는 퍼즐의 첫 번째 조각에 불과하다. 창조적 리더십은 계속해서 진화하는 다층적인 활동이기 때문이다.

배움의 리더십

피터 슈라이어가 현대와 기아에 제시한 선언문에서 가장 놀라운 측면 중 하나는 그 선언의 본질이 매우 한국적이라는 점이다. 『조약돌과 당구공 선언문』은 피터의 창조적 비전이 한국 문화에 큰 영향을 받았다는 사실을 어떤 말이나 창작품보다도 확연히 드러낸다.

선언문은 한국어와 영어로 배포되었지만, 읽어보면 영어보다는 한국어에서 훨씬 더 큰 영향을 받았음을 알 수 있다. 타이포그래피는 한글을 회화적으로 표현한 것이고, 선언문의 어조와 내용은 서양의 어떤 문학 장르나 문체보다 전통 시조를 떠오르게 한다.

시조가 그러하듯 선언문은 자연 묘사로 주제를 강조한다. 짤막한 행으로 이루어진 묘사는 그 자체로도 인상적이지만 함의 또한 상당하다. 현대 섹션의 '강가의 조약돌' 부분이 특히 그러하다. "표면을 우아하게 스쳐 지나가지만, 돛에 부딪히는 바람처럼 격렬한 움직임이기도 합니다", "잘 다듬어진 인체의 근육을 길고 곧게 늘려, 빛과 그림자만으로 탄성을 자아내는 교향곡을 연주할 수 있습니다"와 같은 구절을 보면 그의 묘사가 얼마나 시적인지 알 수 있다.

선언문에 등장하는 시각 이미지도 대다수가 한국 작가들의 작품이다. 이종민의 3D 프린팅으로 만든 꽃 구근을 닮은 조각 사진과 서세옥의 추상화가 실려 있다. 피터는 디자이너들이 새로운 아이디어를 촉발시키기를 바라며 이 작품들을 포함시켰다. 이러한 데서 자신뿐 아니라 다른 사람들에게도 아이디어를 불러일으키고 그들에게 비전을 제시하는 피터의 리더십 스타일을 엿볼 수 있다.

②
피터의 선언문에 수록된
현대와 기아의 이미지,
조약돌과 당구공

HEUTE BEGINNT
DIE ZUKUNFT !

Heute beginnt die Zukunft

Heute beginnt die Zukunft

"다른 사람들에게서 영향을 받겠다는 의지는 시야를 넓혀주고 사고를 풍성하게 해줍니다. 나는 분명 한국에서 경험한 모든 것에서 영감을 받았어요. 건축, 미술, 패션 현장 모두요. 내 작업은 한국에서 만나는 디자이너들의 영향을 많이 받은 결과물이기도 합니다."

피터의 개방적인 태도는 현대자동차 그룹의 많은 동료에게 높은 평가를 받는다. 김걸 사장은 이렇게 말한다.

"피터는 한국인의 태도에 기반을 두고 일하고 사고하려고 엄청나게 노력했어요. 그는 한국의 기업 문화를 심층적으로 이해하는 인물이죠. 직원들이 피터를 존경하는 이유 중 하나입니다."

타인의 생각과 관행을 수용하는 것은 창조적 리더의 감수성을 예리하게 해주는 것 외에 또 다른 이점이 있다. 이 두 번째 이점은 문화적이라기보다는 심리적이다.

"다른 사람의 제안을 수용하게 되면, 제안한 사람은 자신의 제안이 실행 단계에 이르도록 하려고 더욱 힘쓰게 됩니다. 결과가 좋다면 제안한 사람은 자부심을 느끼겠죠. 일을 시키기만 하고 자신은 노력을 기울이지 않는 리더들이 있어요. 그런 리더들의 지시를 받는 직원들은 자신이 하는 일의 근거를 이해하기가 힘들어요. 그렇게 되면 직원들은 일할 동기를 상실하게 되죠. 동기를 부여하는 효과적인 방법은 타인의 생각을 받아들여 고려하는 것입니다."

피터처럼 일가를 이룬 명망 높은 독일 출신 디자이너가 한국 디자이너들의 생각을 기꺼이 수용하는 태도를 취한다는 것이 언뜻 이해되지 않을 수 있다. 어찌 됐건 피터는 유럽의 솜씨와 재능을 한국에 도입하기 위해 특별히 고용된 사람이 아닌가?

피터는 이 질문에 이렇게 답한다.

"처음 한국에 왔을 때 기본부터 시작해 동료들에게 뭔가를 가르쳐야겠다고 생각했던 건 사실입니다. 하지만 그건 한국 디자인이 얼마나 강력한지 알기 전의 일입니다. 그 힘은 많은 부분 전통 공예와 문화에 기반을 두고 있죠."

피터는 한국에 대해 배우면 배울수록 문화 간의 융합이 필요하다는 것을 강하게 확신했다. 처음에는 기아에서, 그다음에는 현대자동차 그룹 전체에 걸쳐서 융합을 중시했다. 그래서인지 융합은 요즘 현대자동차 디자인의 특징으로 자리 잡았다. 프랑크푸르트와 남양뿐 아니라 캘리포니아와 중국과 인도 디자인 센터를 넘어 전 세계를 관통하는 피터의 영향력이라고 할 수 있다. 피터가 말한다.

"누구도 현대자동차의 디자인을 독일식이라거나 한국식이라고 규정할 수 없습니다. 그보다는 뭔가 다른 것, 새롭고 흥미로운 것이죠. 융합을 받아들이지 않았다면 불가능

했을 겁니다."

그러나 피터는 현대자동차에서 스스로 키워온 태도, 문화를 넘나드는 개방적인 태도에 자부심을 느끼면서도 한편으로 현대 그룹이 만드는 자동차에는 한국만의 독특한 특징이 뚜렷이 드러나야 한다고 확신한다.

"어떤 상품이든 뿌리를 알아볼 수 있어야 해요. 근사한 와인 한 병을 산다면 원산지를 알고 싶죠. 자동차도 마찬가지입니다. 어디서 만든 것인지 알지 못하면 실체가 없는 것이나 마찬가지입니다."

문화의 리더십

경영 컨설팅 권위자인 피터 드러커Peter Drucker의 말을 빌리자면, 리더십이란 "한 사람의 비전을 더 높은 곳으로 끌어올리는 것, 실적을 더 높은 수준으로 올리는 것, 개성을 평범한 한계 너머로 구축해내는 일"이다.

이러한 정의는 정의선 회장이 피터를 묘사하는 말과 정확히 일치한다. 정의선 회장이 말하는 피터는 "타인들의 역량을 최대치로 끌어내는 능력"의 소유자다. 기아와 현대에서 만들어낸 디자인과 그로 인한 다수의 수상과 더불어 피터의 가장 큰 업적은 디자이너들이 자신을 표현하고 자신의 잠재력을 꽃피울 수 있는 문화와 풍토를 조성한 것이다. 톰 컨스는 피터가 기업의 업무 환경에 끼친 영향에 대한 가장 믿을 만한 증인이다.

"피터가 회사에 합류한다는 발표가 났을 때, 나 역시 새로운 상사를 맞이할 때면 누구나 던지는 질문을 똑같이 던졌습니다. 함께 일하기 쉬운 인물일까? 아니면 힘든 사람일까? 작년에 내가 했던 작업을 다 바꾸라고 지시할까? 하지만 피터를 직접 만나자 일이 잘되어가리라는 것을 알 수 있었어요. 피터야말로 디자이너를 디자인하는 디자이너라고 할 수 있습니다."

피터는 대기업의 수석 디자이너가 되려고 했던 적이 한 번도 없다는 말을 자주 해왔다. 자기 일에 집중하고 유기적인 관계를 맺으려고 노력했을 뿐이라는 것이다. 다시 말해 자신의 경력이 자연스레 궤적을 그리며 뻗어가도록 내버려두었을 뿐이라는 설명이다. 자신이 통솔하는 디자인 팀 내에서 그가 채택한 접근법은 경계하는 태도를 버리고 자연스럽게 행동함으로써 개방적이고 협조적인 풍토를 확립하는 것이었다. 소통 방식에 대해 피터는 이렇게 설명한다.

"나는 회의를 통해 메시지를 전달하는 부류가 아닙니다. 작업하고 있는 디자이너들에게 직접 말하는 편이 좋아

요. 직접 의견을 묻고 나 같으면 무엇을 바꿀지 왜 그런지 설명하는 식입니다."

때문에 디자인 센터가 전 세계에 퍼지게 되면서 피터가 좋아하는 개인적인 접촉, 친밀하고 직접적인 소통을 하려면 수많은 출장이 필요해졌다. 특히 기아의 초창기 시절이 그러했다. 그러나 일대일 교류의 장점을 강조하는 피터로서는 이러한 노력을 들일 가치가 충분히 있다.

"디자인 스튜디오들을 방문해 디자이너들과 이야기를 나누는 것은 그 시절 내가 했던 가장 중요한 업무 중 하나였습니다. 내가 원하는 바를 디자이너에게 이야기하는 일뿐 아니라 그들의 말에 귀를 기울이고 격려해주고 자신감을 키워주는 일이죠. 시간이 가면서 우리는 서로를 신뢰하게 되었습니다."

'시간이 가면서'라는 말이 핵심이다. 아무리 개방적으로 소통한다 하더라도 창조적인 풍토는 하룻밤만에 자리 잡히지 않기 때문이다. 피터는 함께 일하는 디자이너들을 신뢰하지만 크리스 채프먼이 꿰뚫어본 바에 따르면 결코 덮어놓고 눈먼 신뢰를 보내는 것은 아니다. 피터의 친근한 매너 뒤에는 엄밀하고 엄격한 기준이 있다는 뜻이다. 채프먼은 '피터의 신뢰'에 대해 이렇게 증언이다.

"피터는 신뢰를 거리낌 없이 주는 사람은 아닙니다. 피터의 신뢰를 받으려면 강을 건너와야 해요. 재능과 근면함을 먼저 입증해야 한다는 뜻입니다. 디자이너는 피터에게 자신이 어느 정도 독립성이 있다는 것, 스스로 생각하고 일 처리를 할 수 있다는 것을 증명해야 합니다. 하지만 일단 신뢰를 얻으면 피터는 자유를 줍니다. 실패할 자유까지도요."

'실패할 자유'는 창조적인 풍토에서는 이미 정립된 개념이지만, 피터가 오기 전 기아의 디자이너들은 경험해보지 못한 자유다. 아닌 게 아니라 피터는 한국에서 일하던 초창기 몇 년 동안 사내에 실패에 대한 두려움이 깊이 뿌리박혀 있다는 것, 그 때문에 디자이너들이 창의력을 제대로 발휘하지 못한다는 것을 알아채고 그러한 풍토를 바꾸려고 애를 썼다. 하지만 여러 장애물이 있었다. 피터는 그때를 이렇게 기억한다.

"한국에 왔을 때 사람들이 보이는 공통된 태도가 하나 있었어요. 자신이 한 실험이 실패로 판명될 위험 때문에 지나치게 실험을 피하는 경향이었죠. 내 방식은 전혀 다른 것이었습니다. 유럽의 디자인 환경에서 배운 것은 리서치를 하고 새로운 시도를 해보는 것이었죠."

피터는 이에 대해 자신의 확고한 신념을 드러냈다.

"디자인에는 혁명이라 할 만큼 혁신적인 아이디어를 떠올릴 자유가 있어야 합니다. 실험적인 아이디어가 양산으로 이어지지 않는다고 해도 최소한 그걸 통해 다른 방향을 엿볼 기회가 생기거든요. 한국 디자이너들은 혁신적인 아이디어를 내놓길 꺼려했습니다. 그것 때문에 곤란해질지도 모른다고 생각했으니까요. 내가 늘 중요하게 생각한 것은 디자이너들이 아주 개성적인 아이디어를 내놓고 그것을 밀어붙이도록 하는 것, 그러한 아이디어가 실패로 간주되지 않으리라는 믿음을 주는 일이었습니다."

피터가 자신의 성과로 보여준 것처럼, 스타일과 태도의 변화는 기업의 문화에 영향을 끼친다. 그러나 변화를 촉발하고 강화하는 방법은 또 있다. 바로 채용과 팀의 구조 변화. 팀을 구성할 때 구성원의 다양성을 기하면서도 균형을 맞추는 일이 매우 중요하다.

"모든 영역에서 서로 다른 재능을 갖춘 사람들을 골고루 배치해야 합니다. 한편에는 짜임새 있게 정리 정돈을 잘하고 디자인 과정과 필요한 기준, 데드라인을 정확히 파악하고 지키는 사람들이 필요한 반면 다른 한편에는 자유롭고 창의적인 사람들도 필요해요. 각 프로젝트마다 이들을 적재적소에 섞어 함께 작업하도록 해야 합니다."

자동차 회사라면 전체적인 균형과 비율을 맞출 전문가와, 세세한 디테일에 집중할 수 있는 전문가를 함께 묶어 일을 배분해야 한다. 아우디와 폭스바겐에서 피터와 울리히 람멜이 맺고 있던 직무 관계가 대표적인 사례다.

그러나 테크놀로지가 더욱 중요해진 오늘날, 특히 실내 디자인에서 테크놀로지가 차지하는 역할이 커지면서 피터는 중요성이 커진 다른 능력이 있다고 말한다.

"사용자 경험UX 분야의 전문가가 필요합니다. 디지털 디스플레이를 제대로 배치해야 하니까요."

피터가 디자인 총괄을 맡으면서 현대자동차는 세계 정상급 디자이너들을 영입하기 더 쉬워졌지만 정작 피터는 한국과 다른 아시아 국가에서도 디자이너들을 영입함으로써 균형을 맞추고자 한다. 피터가 중시하는 것은 디자이너의 국적이 아니라, 자신의 문화적 배경을 활용해 자동차와 모빌리티의 세계를 이해할 의지가 있느냐다.

"취업 시장에 진입하는 학생들을 만날 때마다 하는 조언이 있어요. 외국으로 나가라는 것입니다. 학생이라면 다른 문화, 다른 시장, 다른 관점을 배워야 합니다."

이제 한국 청년들의 외국 유학은 더 흔해지고 있다. 피터는 이를 반가운 변화라고 본다. 이러한 추세는 기아와 현대가 세계에 미치는 영향력과 더불어, 두 기업이 전 세계의 인재에 접근할 수 있는 기회를 넓혀준다. 최근 한국 디자이너들은 유럽과 미국의 자동차 기업에 자리를 잡고 있다. 한류는 이렇게도 통하는 셈이다.

모범의 리더십

피터 슈라이어와 미국 가수 조니 캐시Johnny Cash, 샤넬의 전설 칼 라거펠트Karl Lagerfeld, 소설 『쾌걸 조로』에 나오는 자경단 돈 디에고 베가의 공통점은 무엇일까? 대답은 모두 거의 검은 옷만 입는다는 것이다. 이 인물들의 검은 옷처럼 피터의 검은 테 안경과 검은 양복은 대중 앞에 나서는 그의 이미지를 이루는 필수 아이템이 되었다. 오랫동안 검은 옷을 선호한 탓에 다른 색 옷을 입은 피터의 모습은 상상하기 힘들 정도다. 그러나 늘 그랬던 것은 아니다.

"아우디 디자인 총괄이 될 무렵부터 검은 옷을 입기 시작했어요. 그 전에는 이따금씩 아주 화려한 정장을 입곤 했죠. 색감이 화려한 멤피스 넥타이도 매고요. 하지만 언제부턴가 그런 것들이 지나치다는 생각이 들더군요."

피터는 자신이 입고 착용하는 것의 색상을 통일하는 것이 아주 실용적이라는 것을 발견했다. 특히 여행할 때 편했다.

"검은 옷만 갖고 다니면 짐 싸기가 아주 쉬워요. 검은 옷을 두고 아내와 농담까지 해요. 아내가 이번엔 어떤 옷을 가져갈 거냐고 물으면 이렇게 대답하는 거죠. '이번엔 검은 옷을 입을까 봐'."

일터에서도 검은 정장은 쾌적한 중립성을 제공한다. 특히 프레젠테이션 때 검은 옷은 효과 만점이다.

"디자인을 선보일 때 작품에 갈 관심을 분산시키는 옷을 입으면 안 되니까요. 많은 화가와 건축가가 검은 옷을 즐겨 입는 것도 우연은 아닐 겁니다."

물론 겉모습에 트레이드마크가 있어야만 창조적 리더가 되는 것은 아니다. 이렇게 말하면 르코르뷔지에와 스티브 잡스 같은 인물들이 이의를 제기할 수도 있지만, 리더에게 중요한 것은 개인의 비전뿐 아니라 물리적 존재로서 또 행동으로 조직 내에서 강력한 기준이 되는 것이다.

"특정한 방식으로 행동하면서 조직 내에서 창의력을 발휘하고 연계성을 만들고 있다면 롤 모델이 될 수 있고, 다른 사람들의 능력을 촉발시킬 수 있습니다."

피터의 말이다. 리더의 이러한 행동과 기능은 '사내기업가intrapreneur' 개념과 일치한다. 사내기업가란 경영인이자 저술가 기퍼드 핀쇼 3세Gifford Pinchot III가 대중화한 용어로, 조직 내에서 독립적이고 선제적으로 일하면서 혁신적인 아이디어를 발전시키는 사람을 일컫는 말이다. 정의선 회장은 피터가 현대자동차 그룹 내에서 사내기업가로 활동한다는 점을 기꺼이 인정한다. 그는 피터가 서열 구조를 깨뜨림으로써 "팀워크를 통해 아이디어를 확장시킬 수 있는

개방적 소통 문화를 확립하는 데 기여했다"라고 전한다.

여러 대륙에 퍼져 있는 기업에서 사내기업가 역할을 하는 것은 이 부서 저 부서로 옮겨 다니는 것 이상의 능력이 필요하다. 2006년 기아에 영입된 이후 피터는 이리저리 출장을 다녔다. 신체적으로나 정신적으로나 에너지가 고갈될 만큼 살인적인 스케줄이었다. 피터의 동료 크리스 채프먼은 피터의 잦은 출장에 혀를 내둘렀다.

"그건 끊임없이 시차에 시달려야 한다는 뜻이죠. 피터는 초인적인 힘을 발휘하고 있는 셈이에요."

피터는 이렇게 말한다.

"여행을 좋아했던 것이 도움이 되었습니다. 그리고 출장을 가면 활기가 돕니다. 어디를 가건 팀원들과 일하면서 시간을 보내는 것은 여행자로 돌아다니는 시간과는 전혀 달라요. 기아와 현대에서는 어느 디자인 센터를 가건 따뜻한 환대를 받는다는 느낌을 받습니다. 방문객이 아니라 그들의 일원으로 나를 대해주니까요."

피터는 "물론 고단할 때가 있다"고 실토한다. 하지만 출장에 대해 이런 의견을 밝힌다.

"유럽과 한국을 오고 갈 때, 중국 모터쇼에 갔다가 캘리포니아 스튜디오로 갈 때 영감을 받곤 하거든요. 나는 출장을 부담으로 여기거나 짐스럽게 느껴본 적은 한 번도 없어요. 오히려 삶을 풍성하게 만드는 일로 여기는 편입니다."

피터는 현대자동차 그룹 디자인 센터에서 눈에 잘 띄는 인물일 뿐 아니라 그룹을 대표하는 가장 유명한 인사이기도 해서 정기적으로 인터뷰와 강연을 한다. 그러나 그가 기업 내부에서 인정받는 방식과 일반 대중에게 인식되는 방식 사이에는 약간 차이가 있다.

현대자동차에서 15년 정도 지낸 지금, 피터의 동료들은 피터를 움직이는 동기가 무엇인지 잘 알고 있다. 정의선 회장은 피터의 음악 취미에 대해 알게 되었고, 그가 얼마나 많은 베이스기타를 소유하고 있는지 궁금해했다. 피터는 다음과 같이 말한다.

"'서너 대쯤 되는 것 같아요'라고 정 회장에게 말했죠. 그랬더니 기타 컬렉션에 추가하고 싶은 기타를 말해달라고, 하나 더 선물하고 싶다고 하더군요."

얼마 후 부부 동반 저녁 식사 자리에서 정의선 회장은 펜더Fender 재즈 베이스기타를 피터에게 선물했다. "피터에게, 영원히, 우리의 영웅"이라는 문구를 새긴 기타였다. 피터는 이 선물에 깊은 감동을 받았다.

"정말 특별한 선물, 잊지 못할 선물이었어요. 그 기타는 보물입니다. 영원히 간직할 겁니다."

기아에 합류하기 전부터 피터는 디자인 업계에서 유

명한 인물이었으나, 그의 위상은 한국에서 쌓은 새로운 명성으로 더욱 빛나게 되었다. 그가 기아에서 쌓은 명성이야말로 진정한 의미의 명망처럼 보인다. 특전만큼 썩 좋지 않은 일도 감수해야 하는 명망 말이다.

"종종 경험하는 일인데요, 공항이나 서울 어느 장소에서 갑자기 누군가 나를 알아보고 사진을 찍는 겁니다."

그는 자신이 받는 주목에 대해 어안이 벙벙하다고 한다.

"내게 다가와 내 작품에 존경을 표한다고 말해주는 사람들까지 있습니다. 일개 디자이너에게 이런 일이 일어나는 건 독일에서는 상상 못할 일이죠."

현대자동차가 한국에서 누리고 있는 위상을 고려하면 한국 내에서 피터가 누리는 명성은 그렇게 놀랄 일은 아니다. 하지만 피터에게는 동료와 친구들 사이에서 명망이 높아지는 것이 훨씬 더 중요하다. 그리고 명성은 동전처럼 양면이 있다. 피터는 이를 잘 알고 있다. 직접 모범을 보이면서 리더십을 발휘하는 일이 공인으로 존재하는 이유임을 자각하고 있다는 것이다.

"끊임없이 움직이며 내부에서나 외부에서나 회사를 대표하는 일은 기업의 정신과 가치를 표방하는 대사 역할의 일부입니다."

미래로 이끄는 리더

기아에 들어온 지 2년 정도 흘렀을 때, 피터 슈라이어는 기아의 로고를 바꾸는 문제를 놓고 팀원들과 이야기를 나누기 시작했다.

"서로 다른 가능성들을 시도해보았어요. 타원 모양부터 사각형까지 온갖 종류의 것을 논의했죠. 나중에는 호랑이 눈을 닮은 아주 추상적인 디자인까지 의논했을 정도였어요. 로고가 기아 제품과 관련이 있어야 한다고 생각했죠."

그러나 피터는 아직 이런 중요한 변화를 시도할 때가 아니라는 것을 깨달았다. 게다가 팀원들이 제안한 아이디어 중 딱히 '이거다' 싶은 것도 없었다.

"섣불리 결정을 내리지 않기를 잘했어요"라는 것이 피터의 사후 평가다.

"당시에 이룬 개선은 로고 색을 검정으로 바꾸고 은테를 두르는 정도였어요."

브랜드 개선은 보류되었지만 피터는 계속 이를 고민했고 작지만 중요한 문제에 집중했다. 상호명 '기아자동차'를 '기아'로 간단하게 줄이는 일이었다.

"Kia라는 영어 철자 3개는 어떤 언어로 들어도 소리가 좋아요. 깨끗하고 맑은 물처럼 좋은 소리입니다. 의미도 심오하고요."

'기아'는 한국에서 가장 오래된 자동차 기업의 이름이기도 하고, '일어난다'는 뜻의 '기起'와 아시아를 뜻하는 '아亞'가 합쳐진 이름으로 '일어나는 아시아'라는 의미를 품고 있기도 하다. 피터는 계획을 달성할 시기를 기다렸다.

"새 천 년 하고도 20년째로 접어들면서 기아는 역사의 다음 단계를 준비하고 있었습니다. 기아는 혁신적인 전기차 전문 기업으로 발돋움하고 있었기 때문에 정체성을 다듬고 디자인 언어를 재고할 완벽한 시기였던 셈이죠. '호랑이 코' 그릴과 '직선의 단순함'이라는 원칙 이후 다음 단계로 나아갈 때가 온 것입니다."

이제 피터의 글로벌 디자인 팀이 해야 할 일은 새 로고를 만드는 것뿐 아니라 완전히 새로운 기업 정체성을 지닌 브랜드를 다시 런칭하는 일이었다.

2021년 초 기아는 새 브랜딩 전략을 발표했다. 급변하는 자동차 산업의 최전선에 서려는 기아의 야심이 담긴 전략이었다. 바뀐 로고는 기아의 디자인 철학을 상징하는 얼굴과 같았다. '역동적 순수성Dynamic Purity'은 훗날 '상반된 개념의 창의적 융합Opposite United' 개념이 된다. 단순한 형태와 전문성 있는 캐릭터, 목적과 감성의 결합이라는 제품 전략이다.

역동적이고 건축적인 새 로고는 기아의 젊은 에너지와 자신감 그리고 헌신을 반영한다. 글자의 형태는 한글 자모에서 영향을 받았고, 그 바탕에는 한국의 진보성이 깔려있다. 피터는 이렇게 설명한다.

"새 로고는 단순하면서도 일필휘지로 쓴 글자를 닮았습니다. 서명과 같죠."

피터가 제안한 '직선의 단순함'이라는 아이디어를 궤도에 올렸을 때처럼 이번에도 정의선 회장은 기아의 새 정체성에 대한 피터의 제안을 열렬히 옹호했고 이 정체성을 기아의 새로운 출발로 보았다. 피터는 이렇게 말했다.

"새 디자인이란 큰 그림을 보는 것입니다. 사업을 이해하고 브랜드를 구축하는 것이죠. 일하는 내내 내가 해왔던 일이 바로 이런 것입니다."

피터가 브랜드 경영Markenführung의 일환으로 브랜드를 다시 런칭하려 한 것은 기아와 현대에 대한 대중의 인식을 변화시켜야 했기 때문이다. 기업의 이미지를 바꾸는 일은 쉽지 않고, 분란이 따라오는 법이다. 기아와 현대에도 대대적인 이미지 쇄신의 필요성에 의문을 제기하는 인사들이 있었다. 하지만 피터는 브랜드 정체성을 참신하고 시류

에 맞게 지키려면 변혁과 개선이 반드시 필요하다는 사실을 잘 알고 있었다.

그렇다고 기아의 새 로고가 변화를 위한 변화의 상징만은 아니었다. 브랜드가 통합의 중심이자 교차점으로 작용하도록 의도했다는 점에서 새 로고는 호랑이 코 그릴과 비견될 만한 혁신이라고 할 수 있다. 호랑이 코 그릴에 대한 피터의 해석을 들어보자.

"우리가 만든 자동차에 정체성을 부여하고 어디서든 쉽게 알아볼 수 있는 서명 같은 것을 창조해내는 게 목표였습니다."

새로운 로고로 기아는 말 그대로 일종의 친필 서명을 갖게 된 셈이다. 기아는 새 로고를 알리기 위해 서울 양재동 하늘에 불꽃놀이로 새 로고를 그리는 이벤트를 벌였다. 303대의 드론이 도심 야경을 배경으로 불꽃을 쏘아 올리며 기아의 새로운 로고를 그리는 예술적인 대형 쇼였다. 그보다 2년 전인 2019년, 기아는 제네바 모터쇼에서 새 로고를 티저 광고 격으로 공개한 적이 있다.

"이매진 바이 기아 콘셉트카를 선보일 때, 거기에 새 로고 디자인의 초기 버전을 얹었죠. 사람들은 로고를 금방 알아보았어요. 새 로고는 선풍을 일으켰죠. 피드백은 아주 긍정적이었고 그 덕에 추진력을 얻을 수 있었어요."

이는 피터가 전하는 로고 탄생의 일화다. 우호적인 반응은 기아의 새 정체성이 다 공개된 이후에도 지속되었고, 디자인 웹 매거진 《이츠 나이스 댓It's Nice That》은 "새 로고는 브랜드를 약간 수정한 정도가 아니라 기아의 옛 이미지를 과감하게 탈피했음을 드러냈다"라며 호평했다.

브랜드를 다시 런칭한 후 기아는 새로운 장기 사업 전략을 발표한다. 이름하여 '플랜S'다. 플랜S는 전기차 전환과 개선뿐 아니라 광범위한 모빌리티 서비스를 도입하는 전략이다. 기업 내부뿐 아니라 젊은 소비자들의 의견에서 영감을 얻은 플랜S는 향후 지대한 영향을 끼칠 것이다. 피터는 이렇게 소회를 밝힌다.

"이따금씩 사람들이 기아에 변화를 요구하고 있다는 느낌이 들었습니다. 기아 브랜드가 낡았다고 생각하는 사람들이 있어요. 기성 체제의 일부라는 것이죠."

한국에서는 특히 청년층에게 어필하는 것이 중요하다. 자동차 구매자의 평균 연령이 유럽보다 훨씬 낮기 때문이다. 피터도 한국 시장에 대해 "한국의 젊은 세대는 부모 세대와 아주 다릅니다. 그들은 변화를 요구하고 있어요"라고 평가한다.

기아는 또한 새 브랜드 슬로건도 발표했다. '영감을 주는 모빌리티Movement that Inspires'라는 슬로건이다. 새 슬로건은 젊은 운전자들의 상상력을 자극하며, 자동차 제조업체에서 모빌리티 기업으로 변화하겠다는 의지와 방향성을 보여준다.

지속 가능성을 표현하는 6가지 키워드

1886년 1월 29일, 칼 벤츠는 자신이 발명한 자동차 Motorwagen의 특허를 받았다. 특허 사무소는 새 기계를 '가솔린 연료를 쓰는 자동차'라고 간단하게 표현했다. 2년쯤 뒤 벤츠의 자동차는 최초의 상업용 차가 되었다. 프랑수아 이자크 드 리바즈François Isaac de Rivaz와 귀스타브 트루베 Gustave Trouvé 같은 19세기 발명가들은 전기와 수소 동력 실험을 했으나, 당시에는 이런 기술들이 실용화되지 못했다. 그러나 최근 들어 자동차 제조사뿐 아니라 소비자들도 지속 가능성을 점점 더 요구하면서 이런 대체 연료가 다시 부상하게 됐다.

'지속 가능성'은 피터 슈라이어가 디자이너 이력 전체에 걸쳐 추구해온 가치다. 1980년 RCA에서 자동차 디자인을 공부할 때도 기말 프로젝트로 자동차 업계의 '동력과 원료의 유한성과 감소 추세'를 주요 난제 중 하나로 꼽는 글을 썼을 정도다. 아우디에 입사한 후 피터는 A2 같은 자동차를 디자인했다. A2의 목표는 공학적 개선 사항, 특히 경량 알루미늄과 진보적인 인체공학 설계를 결합함으로써 가능한 한 연료를 덜 쓰는 효율적인 자동차를 만드는 것이었다.

생각해보면 지속 가능한 자동차를 디자인하려는 피터의 욕망은 그의 성장 배경과도 관련이 있다. 피터는 이렇게 회고한다.

"나는 시골에서 태어났습니다. 부모님은 농사를 지으셨고요. 농장에서 일하다 보면 자연의 순환을 깊이 느끼게 됩니다. 휴가 때는 산림부에서 나무 심는 일을 하곤 했죠. 그래서 자원의 한계를 인식하고 자동차 업계에 쇄신이 필요하다는 생각을 늘 해왔어요."

'지속 가능성'이라는 말은 이제 너무 흔해졌고, 많은 상황에 폭넓게 쓰이는 다목적용 단어가 되었다. 피터처럼 영어가 모국어가 아닌 사람에게 이 말은 적용 범위가 너무 넓어 오히려 정의하기 어렵다는 느낌을 준다.

"어느 순간 주변 사람들이 죄다 '지속 가능성'에 관해 말하기 시작했어요. 그런데 같은 단어를 사용해 서로 다른 것들을 표현하더군요. 그래서 영어-독일어 사전에서 '지속 가능성sustainability'이라는 단어를 찾아보았죠. 독일어에는 지속 가능성을 뜻하는 낱말이 최소 6가지가 있더군요."

4

독일어에서 '지속 가능성'이라는 뜻으로 가장 흔히 쓰이는 단어는 'Nachhaltigkeit'이다. 말 그대로 '지속성'이라는 뜻이다. 의미상으로는 '계속됨'을 뜻하는 'Kontinuität'와 가깝다. 이 단어들은 우수하고 질 좋은 제품을 만드는 것에 대한 피터의 생각과 연관이 있다.

"디자이너로서 늘 지속성 있는 것을 만들고 싶어요. 원료 측면만이 아니라 미학적인 측면에서도요. 나는 일회성이나 트렌드에 기반을 둔 단기적 디자인보다 시간을 초월한, 품격을 갖춘 디자인을 추구해요."

'zukunftsfähigkeit'와 'überlebensfähigkeit'라는 독일어 낱말 역시 '지속 가능성'이라고 번역할 수 있다. 'zukunftsfähigkeit'의 구체적 의미는 '미래 지속성'이고 'überlebensfähigkeit'는 '생존 능력'을 뜻한다. 피터에게는 이 미묘한 의미 차이가 자신이 개발하고자 하는 제품의 측면에서뿐 아니라 한 기업의 미래 계획에 담겨야 하는 개념의 측면에서도 중요하다.

"앞으로 기업의 생존을 준비하는 일은 그 어느 때보다 중요해질 겁니다. 내가 지금 현대에서 창조적 미래 팀 Creative Futures Team을 이끌고 있는 이유 중 하나도 그 때문입니다."

'휴대 가능성'이라는 의미의 'Tragbarkeit'와 '내구성'이라는 의미의 'Haltbarkeit' 역시 지속 가능성이라는 뜻으로 쓸 수 있다. 전자는 '가벼움', 후자는 '튼튼함'을 암시하므로 얼핏 보기에 둘은 반대말이지만 둘 다 독일어로는 '지속 가능성'을 의미한다.

"지속 가능성이라는 단어에 담긴 많은 의미들을, 각 의미가 가진 상이한 관점에서 생각해보면 이해가 더 쉬울 것 같아요. 이런 상이한 관점들을 살펴보면 지속 가능성이라는 단어가 모빌리티뿐 아니라 삶과 디자인 모든 측면에 적용 가능한 다면적인 개념이라는 것을 깨닫게 되죠."

피터의 지속 가능성 개념은 그의 모국어인 독일어에서 영향을 받았지만, 그는 그가 선택한 한국의 개념에 따라 맥락을 발전시켜나갔다. 양태오 디자이너의 설명대로 한국인들은 지속 가능성에 대해 독특한 태도를 보여왔고 이러한 태도는 한국의 역사와 문화에 의해 형성된 것이다.

양태오의 지적은 다음과 같다.

"한국은 언제나 시장 중심적인 문화였습니다. 한국 기업들은 사람들이 원하는 제품을 만들지만 디자인에 사회적 이슈를 다루지는 않죠."

다시 말해 친환경 같은 지속 가능한 가치들이 한국 디자인에는 충분히 담겨 있지 않았다는 뜻이다.

"바우하우스는 미술과 디자인과 철학을 한데 묶었습니다. 바우하우스는 사람들에게 통하는 아름다운 물건을 만들되 이를 통해 사회를 개선하려 했죠. 한국에서는 산업디자인에 대한 이러한 종류의 접근법이 없었어요. 그저 물건을 파는 데만 골몰했죠."

지속 가능성을 도외시하는 이러한 태도는 한국인의 정신에 면면히 흐르는 환경에 대한 예리한 인식과 모순된다고 피터는 평가한다.

"한국인은 매우 자연 친화적인 사람들입니다. 한국 요리는 자연에서 나는 재료로 만들고, 한국인들은 도보 여행과 캠핑을 좋아하죠."

이러한 관찰은 통계로도 증명되었다. 등산은 한국에서 가장 인기 있는 취미다. 한국인은 영화 감상이나 화장품 구입보다 등산 장비에 더 많은 돈을 쓰며, 한국 전체 면적의 6.71퍼센트는 국립공원으로 지정되어 있다. 이러한 사실을 염두에 두면 지속 가능성을 수용하고 주도하려는 현대자동차 그룹의 움직임은 방향의 전환이라기보다는 한쪽으로 치우쳤던 것을 바로잡고 균형을 회복하려는 것에 가깝다고 볼 수 있다. 다시 말해 한국인에게 내재되어 있는 환경 감수성이 부활하고 있다는 뜻이다.

피터는 오늘날 현대와 기아가 지속 가능성을 전면에 내세우는 것을 자연스러운 진화 과정이라고 본다.

"고 정주영 회장은 기업을 세워 발전시켰습니다. 정몽구 회장은 품질 경영을 도입하고 범위를 확장시켰습니다. 정의선 회장의 비전은 미학과 혁신과 변화에 집중되어 있습니다. 지금의 변화는 피부로 느껴질 만큼 생생합니다. 한국 산업 전반을 관통하고 있는 변화의 일부죠."

변화를 디자인하다

자동차 산업이 현재와 미래 세대의 필요에 부응하려면 고위 간부부터 창작자, 엔지니어부터 영업 사원까지 모든 직급에 있는 사람들이 변화하려는 의지를 가져야 한다. 디자인 관점에서 보면 모빌리티에 대한 새로운 접근법은 더 이상 '있으면 좋은 것'이나 그저 '사고를 자극하는 정도'로 간주되어서는 안 된다. 새로운 접근법은 지금 여기, 바로 적용되기 시작해야 한다. 한국과 런던에서 피터와 만나 혁신을 의논해온 영국 디자이너 토머스 헤더윅은 단도직입적으로 말한다.

"이제는 옛날 같은 방식으로는 안 됩니다. 지금은 자동차 디자이너라고 비싼 펜과 컴퓨터를 놓고 앉아 '남자들의 장난감'이었던 과거의 자동차를 살짝 바꾸는 것으로는 충분하지 않아요."

헤더윅은 오늘날의 자동차 디자이너들은 자신이 디자인한 자동차가 전 세계적인 에너지 생산과 분배에 어떤 영향을 미치는지까지 생각해야 한다고 주장한다.

"가령 전기를 어디서 얻을지 생각하지 않고 전기자동차를 디자인할 수는 없습니다. 따라서 한 나라나 한 대륙에 퍼져 있는 기반 시설에 대해서도 고려해야 해요."

이제 자동차 디자인은 도시계획이나 건축과 불가분의 관계를 맺게 됐다. 현대자동차 같은 대기업은 대규모 기반 시설을 갖추고 있기 때문에 기업 내 야심 찬 개인에게는 세계에 영향을 미칠 이상적인 토대가 마련된 셈이다. 자체 공장과 연구개발부, 다양한 자회사까지 갖춘 현대 그룹은 그 자체가 마치 하나의 세계와 같다. 전 세계 산업의 축소판 같다는 뜻이다. 현대에서 피터가 일군 업적과 격상된 위상에서도 볼 수 있듯이, 이러한 기업 환경은 디자이너들이 중요한 역할을 맡아 두각을 드러낼 수도 있는 환경이기도 하다. 피터는 이러한 환경이 예외적인 것이 아니라 일반적인 관습으로 자리 잡아야 한다고 본다.

"중요한 것은 디자이너들이 기업 내에서 승진해야 한다는 것입니다. 현대 그룹 이야기만 하는 게 아닙니다. 디자이너들은 경영진의 노리개가 되어서는 안 돼요. 그들은 그보다 훨씬 중요한 사람들입니다. 디자이너는 이사진과 함께 결정을 내리는 자리에 있어야 합니다."

피터는 조너선 아이브Jonathan Ive가 애플에서 맡았던 역할을 예로 든다. 아이브는 디자이너가 전략적으로 중요한 지위까지 오를 수 있음을 입증하는 완벽한 사례다.

"조너선 아이브는 스티브 잡스와 긴밀하게 일하며 기업 내에 일반적인 장벽과 구조를 깨뜨렸어요. 이런 일이 전자 기기 회사에서 일어날 수 있다면 자동차 회사에서도 얼마든지 가능하죠."

아이브의 창조력과 잡스의 사업적 감각이 결합되어 애플의 아이맥과 아이팟 같은 제품들이 개발되었다. 이 제품들은 유례없는 성공을 거뒀다. 피터와 정의선 회장의 관계도 아이브와 잡스가 맺었던 관계와 유사하다.

피터는 광범위한 디자인 리더십으로 현대자동차 그룹의 핵심 경영진과 긴밀하게 일하면서 혁신을 이끌고 지속 가능성을 증대시키고 있다. '혁신과 지속 가능성의 증대'야말로 피터가 한국 기업에서 현재 맡고 있는 역할을 가장 정확히 기술한 표현이다.

물론 이것이 반드시 그의 경력에서 정점이라는 뜻은 아니다. 사실 피터가 다음 단계에 어떤 일을 할지 누가 알겠는가? 지금 그가 누리는 위상은 그가 해왔던 것들의 총합이다. 아우디에서 송풍구 그림을 그리던 디자이너가 이제 가

장 넓은 의미의 모빌리티의 가능성을 그리는 위치에 서 있다. 자동차를 디자인하는 재능과 솜씨는 변화를 디자인하는 책무로 무르익기에 이르렀다. 지금 피터는 꽤 중요한 일을 맡고 있다는 의미다.

그러나 헤더윅과 마찬가지로 피터 역시 자동차 산업에 근원적 변화가 필요하다는 입장이다.

"대기업은 중요한 문제에 선도적으로 나서야 합니다. 우리는 책임을 져야 하고 해야 할 일을 해야 합니다. 쉬운 일은 아니죠. 기업이란 거대한 컨테이너 수송선과 같아서 방향을 바꾸려면 수 킬로미터에 달하는 회전 반경이 필요한 법이니까요."

컨테이너 수송선의 비유는 많은 측면에서 아주 적절하다. 150년 된 화석연료 동력 엔진, 이를 지탱하고 있는 거대한 구조, 강력한 석유 기업의 로비, 깊이 뿌리박힌 자가용 문화 등 모든 요인이 자동차 산업에 위협이 되는 부담과 동시에 힘을 제공해왔다. 하지만 종래의 힘에 대항하는 힘도 만만치 않다. 방향 선회는 가능하다. 세대를 막론하고 점점 더 많은 사람이 새로운 형태의 모빌리티를 원하고 있다.

다음은 무엇인가?

첨단 모빌리티 현장에서 일하는 사람의 뇌리를 떠나지 않는 질문이라면 역시 '다음은 무엇인가?'일 것이다. 하지만 미래학자라면 누구나 인정하듯 답은 질문만큼 쉽게 나오지 않는다. 피터 슈라이어는 "우리가 인지하는 것보다 더 많은 변화가 예상보다 더 빨리 일어난다"라고 대답한다.

전기자동차는 이미 자리를 잡아 해마다 판매량이 늘어나고 있지만, 수소는 여전히 개척해야 할 영역으로 남아 있다. 현대는 수소차 선도 기업 중 하나이다. 2018년에 이

③

펜더 재즈 베이스기타.
2016년 정의선 회장이
피터에게 선물했다.

④

피터의 검은 테 안경.
피터는 늘 이 안경과
함께한다.

미 상업용 수소전지 자동차인 넥쏘를 시장에 내놓았다. 넥쏘는 단순한 실험작이 아니다. 현대는 2030년까지 수소차 70만 대를 생산할 계획인데, 이를 위해 수소 연료전지 생산에 67억 달러를 투자하려고 한다. 피터는 수소의 장점이 많다고 본다.

"수소로 에너지를 발생시키면 배터리가 필요 없어요. 배터리와 달리 연료전지는 닳지 않으니 교체할 필요가 없죠. 연료전지는 자동차 안에 있는 소형 발전소와 같습니다. 따라서 풍력 에너지처럼 지속 가능한 방식으로 수소를 만들면 환경 중립적인 차를 만들 수 있습니다."

자동차 업계의 많은 사람이 수소를 비판해왔다. 대표적인 인물이 일론 머스크Elon Musk다. 수소에 대한 그의 개인적인 혐오는 테슬라가 리튬이온전지에 엄청난 투자를 했다는 사실과 연관이 없지 않다. 하지만 기반 시설 부족, 생산에서 화석연료를 쓴다는 점 등 수소차의 단점으로 지적되는 것들은 전기차가 극복하려 애써온 장애물과 정확히 일치한다.

기반 시설은 발전을 거듭하고 있으며, 피터는 수소차가 이미 역할을 하고 있다고 본다. 특히 경로가 확실히 정해져 있는 산업 환경에서 말이다. 예를 들면 현대는 스위스 에너지 기업과 제휴해 현대 수소전지 엑시언트Xcient 트럭들을 도로에 내보내는 계획을 세웠다.

"광범위한 기반 시설이 아직 마련되지 못했다고 해도, 이런 폐쇄 시스템에서 수소차는 유용합니다. 트럭은 늘 같은 정거장으로 돌아오기 마련이니 충전 걱정이 없죠."

수소 연료전지는 특히 장거리 운행을 하는 화물 수송에 전기 배터리보다 효과적이다. 비교적 무게가 덜 나가고 원거리 운행이 가능하기 때문이다.

우리가 거리에서 보는 차량들이 변화를 겪는 것처럼 차량을 생산하는 공장 또한 신기술로 인한 변화를 겪고 있다. 고객이 온라인에서 맞춤으로 자동차를 주문하고, 공장에서 이에 맞춰 자동차가 제작되고, 공장 꼭대기 트랙에서 차량 시승을 할 수 있다면 어떨까? 이것이야말로 자동차 산업의 미래이자 비전이지 않을까?

하지만 이는 꿈속의 이야기가 아니다. 정확히 현대자동차 혁신 센터가 하고 있는 일이다. 현대자동차 그룹 혁신 센터는 현재 싱가포르에 건설 중이다. 피터와 그의 디자인 팀이 폭넓은 지식과 창의력을 기울여 진전된 기술과 정서적 매력을 느낄 수 있도록 노력하고 있다.

자가용 분야에서도 급속한 변화가 일어나고 있다. 이제 패러다임은 개인 소유의 자가용에서 차량 공유시스템으로 옮겨 가고 있다. 기술이 이러한 변화를 촉진시킨 면도 있지만, 차량 공유는 점점 높아지는 도시 밀도와 관련이 더 깊다.

피터는 "도시에 사는데 왜 자가용이 필요할까요?"라고 반문한다. 그러고는 이렇게 진단한다. "내가 런던에서 공부하던 당시에도 자가용이 필요하다는 생각은 전혀 들지 않았어요. 오늘날의 도시 거주민들에게는 더더욱 그렇습니다."

자가용에 대한 태도 변화는 자동차 디자인 방식에도 영향을 끼쳤다.

"교통량과 속도제한 같은 제약 때문에 자동차의 외양에 대한 사람들의 생각도 달라졌습니다. 요즘은 도시를 달리는 보닛이 긴 스포츠카를 보고 '와! 저 차 참 근사하군'이라고 생각하는 사람이 전처럼 많지 않을 겁니다. 이제 사람들은 도로를 훨씬 더 효율적으로 달릴 수 있는 차를 두고 그런 차를 선택하는 사람을 거만하다고 생각할 거예요. 혼자서 지나치게 많은 공간을 차지하니까요. 나는 스포츠카를 좋아합니다. 내가 자라던 시절에는 다들 스포츠카를 좋아했죠. 하지만 그런 나조차도 때때로 '정말 저런 스포츠카가 아직도 필요한가?'라고 자문하게 되죠."

아우디 TT와 기아 스팅어 같은 디자인에 몰두하던 시절은 확실히 지났다. 어린 시절 가이스버그를 달리는 슈퍼카를 보며 차에 대한 애정을 키웠던 인물이, 이제 달라진 자신을 발견하게 된 것이다.

모빌리티의 새로운 가능성 중 자율주행만큼 의견이 양분되는 의제는 없다. 수소차조차도 자율주행에 비하면 의견이 통일되어 있을 정도다. 자율주행 자동차에 대한 인식이 널리 퍼져 있음에도 불구하고 자율주행 자동차는 일상에 자리를 잡지 못하고 있는 실정이다. 자율주행 자동차에 대한 피터의 견해는 자율주행 자동차의 장단점을 명쾌하게 요약해준다.

"운전자는 가끔 즉흥적으로 운전하고 싶을 때가 있습니다. 순간의 감흥에 사로잡혀 카페나 호숫가에 차를 세우고 싶을 때가 있잖아요. 자율주행 자동차로 그런 즉흥적인 일을 어떻게 할 수 있을까요? 자기 차를 절대적으로 통제해야 하는 순간들도 있고요. 가령 어느 집 앞에 차를 멈출 때는 예절을 지켜 정해진 장소에 주차해야만 하는 때도 있지요."

자율주행 인공지능은 아직 인간의 사회적, 심리적 측면을 정교하게 다루지 못한다. 하지만 물체를 감지하고 정보를 처리하는 능력은 인간보다 뛰어나다. 이는 운전자를 안심시키는 큰 장점이다. 피터는 자율주행 자동차를 탔을 때의 경험을 들려주었다.

"캘리포니아에서 자율주행 자동차를 탄 적이 있는데

전혀 두렵지 않더군요. 자율주행 자동차는 사람의 눈으로 볼 수 없는 것까지 볼 수 있습니다. 안전상의 이점은 상당한 편이죠."

기술 발전이건 사회의 변화건, 환경의 변화건 피터는 디자이너로서 모빌리티의 발전을 추동하는 모든 요소에 관여한다. 혁신만큼이나 미적인 측면과 인체공학을 중시하는 이들에게는 매우 위안이 되는 사실이다. 피터가 말한다.

"자가용에서 공유 자동차로 옮겨가고 있지만 자동차는 여전히 실용적이면서도 사용하기 쉽게 디자인해야 합니다. 그리고 환경에 어울리는 자동차를 디자인하는 것이 목표가 되어야 해요."

피터는 런던의 명물인 블랙 캡black cab을 성공적인 디자인을 갖춘 공유 차량의 완벽한 사례로 들었다.

"블랙 캡은 그냥 자동차가 아닙니다. 런던이라는 도시의 상징이고 도시의 일부인 셈이죠."

이 책을 시작할 때 우리는 다섯 살의 피터를 만났다. 연필로 불도저와 굴착기를 그린 다섯 살짜리 꼬마 아이. 다섯 살 피터는 어린 시절을 보낸 바이에른의 농장과 공장 주변에서 본 것을 그렸다.

그로부터 60년 후 피터는 전혀 다른 세계에서 자동차를 생각하고 디자인하고 있다. 하지만 그의 열정과 창작욕은 조금도 변하지 않았다. 그는 여전히 미래를 향한 호기심과 낙관으로 가득 차 있다. 그는 여전히 연필을 쥐고 자신의 상상력을 향해 다가오는 아이디어를 그릴 채비가 되어 있다.

몇 년 전 동료 디자이너가 피터에게 가솔린 엔진을 단계적으로 폐지하기로 한 결정이 아쉽지 않느냐고 물었다. 강력한 V8 엔진을 최고 속도까지 올렸을 때의 소리와 냄새가 그립지 않느냐고 물은 것이다. 피터는 이렇게 답했다.

"나는 그에게 다른 방식으로 생각해보라고 했어요. 전기차가 표준인데, 누군가 가솔린 엔진을 제시했다고 상상해보라고요. 사람들은 아마 '그러니까 피스톤과 밸브와 캠축이 필요하다는 거죠? 화석연료를 태운다고요? 배기가스가 나올 배기관이 필요하다고요?'라면서 끔찍한 아이디어라고 할 겁니다."

어떤 문제든 '반대로 생각해보는' 것은 대개 유용하다. 따라서 이 책을 마무리하는 최상의 방법은 지금 하는 이야기를 결론이라 생각하지 말고 출발점이라고 생각하는 것이다. 지금껏 우리는 독일에서 런던과 캘리포니아를 거쳐 한국까지 긴 여정을 거쳐왔다. 이 이야기를 통해 많은 세대를 다루었고 전 세계의 기업과 국가의 문화가 격변하는 모습도 보았다.

지금까지 풀어놓은 것은 바우하우스에서 K-팝에 이르기까지 다양한 영향을 받으며 진화를 거듭한 디자인 철학에 대한 이야기다. 가족과 우정과 프리재즈와 비행에 관한 이야기이기도 하다. 그러나 지금까지 했던 이야기 전부를 하나의 서곡으로 생각해보길 권한다. 우리는 책 읽기를 끝내는 순간 다시 삶을 살아가야 하니까. 앞으로 전진해야 하니까.

이제 다른 맥락에서 아까 던졌던 질문을 반복한다.

'다음은 무엇일까?'

Index

Imprint

Roots and Wings

Peter Schreyer:
Designer, Artist, and Visionary

This book was conceived, edited, and designed by gestalten.
Edited by Robert Klanten and Elli Stuhler

Texts:
Anthony Banks (pp. 20-119, 174-180, 259-263, 320-323, 325-326, 331-333)
Jonathan Bell and Anthony Banks (pp. 160-169, 191-249, 270-317)
Yoko Choy and Anthony Banks (pp. 100-119)
Klaus Klemp (pp. 120-135),
translation from German to English by First Edition

Head of Design: Niklas Juli
Cover, design, and layout: Tom Ising and Daniel Ober for Herburg Weiland, Munich
Typeface: TWK Everett by Nolaan Paparelli
Cover and back cover image by Studio Amos Fricke

Published by gestalten, Berlin 2021

gestalten would like to thank
Hyundai Motor Group, especially Alberto Formento-Dojot, Soo Kyung Jin-Boehning, Keith Coffmann, and Cornelia Schneider; Volkswagen Group, especially Janine Zyciora, Klaus Zyciora, Sascha Oliver Neumann, and Markus Arand; AUDI AG
especially Peter Kober, Tobias Beck, and Christoph Lungwitz; as well as Teo Yang, Kim Dohoon, Sybille Dowding, Kevin St. John, Marion Lange, Dirk Große-Leege, Eric Dietenmeier (Pinakothek der Moderne), Claudia Costa (Olympiapark München), INK, Lighthawk, Studio Staud, Wolfgang Blaube, Giada Cornoni, Othmar Wickenheiser, Claudine Vann, Louis Schreyer, and Peter Schreyer

감사의 말

내게 뿌리를 주신 모든 분들께 감사드립니다. 내게 날개를 달아주신 분들께도 고마움을 전합니다. 나를 지원해주신 분들과 내게 도전 과제를 주신 분들, 사랑하는 나의 가족과 친구들, 내게 영감을 주신 분들, 나의 동료, 이 여정을 흥미진진한 모험으로 바꾸어주신 모든 분들께 심심한 경의를 표합니다.

특별한 감사를 전합니다:
영감을 주고 나아갈 길을 보여주신,
정의선

미래 지향적 사고를 보여주고 배려해주신,
김걸

놀라운 통찰을 주고 인터뷰를 위해 시간을 내어주신,
크리스 채프먼
조르제토 주지아로
그레고리 기욤
토머스 헤더윅
톰 컨스
로물루스 로스트
스테판 시라프
서도호
하르트무트 바르쿠스
클라우스 지코라

끊임없는 지원과 아이디어를 주신,
알베르토 포르멘토-도조
진수경

특히 모든 과정에서 무엇과도 비견할 수 없는 도움을 준 나의 아들,
루이 슈라이어

피터 슈라이어Peter Schreyer

독일 바이에른주의 천혜의 자연환경을 지닌 바트라이헨할에서 태어나 예술가의 꿈을 키우며 유년 시절을 보냈다. 뮌헨 응용과학대학교에서 산업디자인을 전공한 뒤, 1978년 아우디에 입사하여 디자이너로서의 커리어를 시작했다. 아우디의 지원으로 영국 왕립예술대학교에서 수학하던 시절에는 역동적인 당시 런던의 문화와 예술로부터 영감을 얻어 자신만의 디자인 철학을 다지는 토대를 쌓았다. 그후 독일로 돌아와 아우디와 폭스바겐에서 아우디 TT, 뉴비틀 등을 연이어 성공시키며 유럽의 자동차 디자인 명장으로 주목받았다.

한국과의 인연은 2006년 기아 대표로부터 온 한 통의 전화로부터 시작된다. 한 차례의 대화만으로 새로운 운명을 직감한 그는 기아의 디자인최고경영자 자리를 수락하며 동서양의 경계를 허무는 디자인 언어를 구상한다. 당시 기아를 빈 스케치북과 같다고 표현하는 그는 '직선의 단순함Simplicity of the Straight Line'이라는 원칙을 바탕으로 '호랑이 코Tiger Nose' 등 고유의 스타일을 도입했고, 이를 바탕으로 기아가 세계인의 주목을 받는 계기가 된 K 시리즈를 탄생시킨다. K5(옵티마)로 2011년 레드닷 디자인 어워드에서 최우수상을 받은 후 IF 등 국제적인 디자인 어워드에서 수상했다.

세계적인 디자이너로서, 그리고 세계 자동차 산업의 선도적 위치에 오른 현대자동차의 디자인경영을 진두지휘하며, 2018년부터 현대자동차그룹 디자인경영담당 사장을 역임하고 있다.

옮긴이 오수원

서강대학교에서 영어영문학과를 졸업하고 같은 대학원에서 석사학위를 받았다. 동료 번역가들과 '번역인'이라는 공동체를 꾸려 전문 번역가로 활동하면서 과학, 철학, 역사, 문학 등 다양한 분야의 책을 우리말로 옮기고 있다. 『문장의 일』, 『조의 아이들』, 『데이비드 흄』, 『처음 읽는 바다 세계사』, 『현대 과학 종교 논쟁』, 『세상을 바꾼 위대한 과학실험 100』, 『비』, 『잘 쉬는 기술』, 『뷰티풀 큐어』, 『우리는 이렇게 나이 들어간다』, 『면역의 힘』 등을 번역했다.

디자인 너머

피터 슈라이어, 펜 하나로 세상을 만드는 사람들에게

펴낸날	초판 1쇄 2021년 11월 30일
	초판 2쇄 2021년 12월 30일
지은이	게슈탈텐
옮긴이	오수원
펴낸이	이주애, 홍영완
편집3팀	유승재, 장종철, 김애리
편집	박효주, 양혜영, 최혜리, 문주영, 홍은비
디자인	김주연, 박아형, 기조숙, 윤신혜
마케팅	김송이, 장유정, 김태윤, 박진희, 김미소,
	김예인, 김슬기
해외기획	정미현
경영지원	박소현
도움교정	서진원
펴낸곳	(주)윌북 출판등록 제2006-000017호
주소	10881 경기도 파주시 회동길 337-20
전자우편	willbooks@naver.com
전화	031-955-3777
팩스	031-955-3778
블로그	blog.naver.com/willbooks
포스트	post.naver.com/willbooks
페이스북	@willbooks
트위터	@onwillbooks
인스타그램	@willbooks_pub
ISBN	979-11-5581-417-8 03650

책값은 뒤표지에 있습니다.
잘못 만들어진 책은 서점에서 바꿔드립니다.

"조총사는 절대로 겁먹지 않는다."

- 피터 슈라이어의 좌우명